國際音樂教育學會 (ISME) 主席 Dr. Welch 序

The world of music education - like other forms of education – is multi–faceted, culturally diverse and often contested. There have been countless examples of different approaches to music education across the past millennia, probably as many approaches as there have been people engaged in supporting the musical learning and development of others. As with all human knowledge, what is salient is personal to its creator and located in a particular time, place and socio-cultural context. Nevertheless, from time-to-time there are music education initiatives that catch the imagination of others, such as those included in this volume. This is not to say that they are more important or more effective educationally than what happens at a local or individual level, but that there has been something about the conception and design of these particular approaches that have appealed to others, either whilst the authors were alive and working or subsequently. Arguably, those approaches contained in this volume that locate back to the nineteenth and earlier decades of the twentieth century have been around sufficiently long for their particular strengths to be recognized and translated anew, both within and across cultural settings. This may also be the case subsequently with more recent approaches – only time will tell! None of these five approaches, however, are the sole 'solution' and is able to be used to the exclusion of all others. Each offers a partial picture of the music learning "whole" and needs to be seen collectively as complementary to each other. Today's modern teachers of music need to be aware of, and knowledgeable about, the various conceptualizations of music pedagogy reviewed in this book. But they will also need to be able to extract what is important from this knowledge for themselves in order to create their own individual music teaching and learning approaches, because the teaching of others is a living, moment-by-moment activity that has to be adapted to the specific musical development needs of the teacher's students within their particular context. This volume is important because it provides a common organizational framework by which to understand the contributions of these particular music educators. If we are to become better music teachers and enable all our students to develop musically, we need such knowledge as contained here, as well as an understanding of general principles of the process of successful learning and teaching. I commend this text to the reader because it will strengthen their understanding of the diversity of music education and support their ability to use this knowledge to become more effective individually.

Professor Graham Welch

Established Chair of Music Education, Institute of Education, London
President, International Society of Music Education (ISME)
Chair, Society for Education, Music and Psychology Research (SEMPRE)

自 序

　　一生能有幾回十年呢？二十多年前甫返台那幾年在台灣到處推廣柯大宜音樂教學法，接觸了許多認真但不同背景的音樂教師，常因而要回答關於不同音樂教學法間優劣比較的問題，後來讀了 Chocksy 主編的 *Teaching music in the 20th century*，讓我思維上更廣拓，真是獲得不少的啟示與激發。只是該書以北美（美國及加拿大）之教育為背景而編撰，與台灣的環境實有些差距。當時，顧不得自己才疏學淺，一心只想著為台灣的音樂教師們寫一本總覽式的介紹，所以撰著了《本世紀音樂教學主流及其教學模式》，但多年前為了讓此書更合乎學術上的格式，將該書加以修整為《當代四大音樂教學法之比較與運用》，如今，再針對這個主題執筆的原因，一來是這幾年來蒐集了更多的相關資料文獻，早就想進行一些修整；二來筆者本身近十年來的工作經驗及研究，對於音樂教育有更深沈的體會，因此期待能藉此機會與更多有志於音樂教育之士分享；三來，台灣教育當局前後推出九年一貫及十二年國教政策，學校本位課程的研發催逼著每一位教師必須面對自行編寫教材的課題，於是音樂教師們難免就要自問該採取那個音樂教學法來進行教學，或該如何融合不同教學法成為各校的特色，而這些問題，都不是三兩句話可解決。

　　再者，面對資訊科技日新月異，及多元文化各放異彩的世界潮流，一位音樂教師期待著所教不與時代脫節。在有限的時間內，既要培養學生紮實的音樂能力，又要認識多元社會，不同族群、不同文化的音樂，又期許能結合科技。這之間如何兼顧？又如何取捨？到底平衡點何在？太多的挑戰，一波又一波地衝擊著教學體系，及教師們。筆者參加過許多國際音樂教育研討會，獨獨對 2002 暑假期間遠赴挪威貝爾根市所參加的那一場 ISME（國際音樂教育學會）學術研討會，留著極為震撼的印象。會期中各國及各路不同的主張，令人目不暇給。有的充分運用爵士及流行音樂，有的很本土，有的大呼電腦科技好用，有的疾呼別忘了

音樂的教化功能……。此時又已過十來年，不禁令筆者感嘆，時代變遷的腳步何其快速，是否又進入另一個與前十年不一樣的新紀元？一味盲目跟著舞動，難不迷失自我吧！「音樂何在」才是筆者想要不斷問自己的。

問題是「什麼是音樂」，這不得不碰觸到哲學層次上的思考了。其實，連哲學觀點，在不同時代，也有不同的主張，這樣來說，答案必定不是「絕對」。因此筆者深深以為，平衡點必在確定教學目標後，教師或學校就其目標及需求去找尋，誰也無法給予答案，更何況答案必然不是「唯一」，就因為如此，學校本位課程才有其發展的意義。

學校本位課程是台灣教育部自九年一貫教改後的一項重要目標，學校與教師因而擁有更大的課程決策空間，但也得負起更多的責任。四大教學法不但一直都是歷年來 ISME 的學術研討會的基礎主議題，也是台灣教師們在音樂教學中運用得最頻繁的。但在這些主流教學法的基礎上，筆者看到人們發展出更多的教學方式，運用更先進的工具，找尋更多的教學可能，而戈登教學法於焉以綜合者出現在世界音樂教育的舞台上。

因而筆者確信，五大教學法將依然是這個世紀的主流。值此之際，再次振筆，總也期許此書的出版能提供一些有價值性的參考。

最後，對於此次的修訂，必須藉此篇幅，感謝國際音樂教育學會前會長 Graham Welch 惠賜序文，莊雅貴及陳亞琪小姐趕打初稿，更要謝謝外子的包容，承擔許多家務事，小犬純碩的分章頁設計，還有敬愛的爸爸為女兒提供些許感喟。一件事的完成其實背後總有許多人的支持與搭配才能成就的。人看似有限，但內在又何其無限，真的很不可思議，能不感懷嗎？

鄭方靖

2015 立春

于 府城南大雅音樓

當代 五大 音樂教學法 目錄

表目錄

圖目錄

譜例目錄

第一章 緒言

壹、撰寫緣起與期許

貳、內容結構及撰寫格式

我們在藝術中不是作愉快的或有益的遊戲⋯
而是闡明真理。

— 黑格爾

第一章 緒言

、撰寫緣起與期許

　　自古，音樂在漢人文化中，總與「教化」結合在一起。因此中國人的審美基礎是建立在「美」「善」合一的價值觀上（王次炤，1999；修海林、羅小平，2004；羅小平，黃虹，2008）。然而，事實上美的事，不一定絕然是善良；而善者卻也不一定看來美麗。因此單單教導美的創作與鑑賞，不一定能讓受教者成為更好的人。就如西方哲學家柏拉圖所強調，藝術對人的靈魂有強烈的影響力，所以必須審慎教育（Ellen Winner，1982；陶東風等譯，1997）。如何在「美」中擇其善者，感之、享之，是學校教育該教的，也是學生該學的。這便是教育中所探討的「教什麼」的議題，這個答案在現今多元社會中，顯得頗為複雜，因為這還牽扯到了「教誰」的問題。因為不同的個人，不同的族群文化，都可能有不同的社會價值觀與個人，對於「美」與「善」難有統一之認定。再者，即便解決了「教什麼」、「教誰」的問題後，關於「如何教」，又是另一項需要面對的課題。這方面，許多人投注了心力去思考、實驗、討論、歸納……，雖然，延生出許多不同的主張及方法，但在相異中，卻也不難看出其共同匯流而成的時代性浪潮。這種浪潮普遍性地被認同與採納，於是在二十世紀中逐漸地影響各國的音樂教育體制及教學型態。談到這些主流教學法，人們的心目中，很快就會想到──達克羅茲音樂教學法（Dalcroze Eurhythmics）、奧福教學法（Orff Approach）、柯大宜音樂教學法

（Kodaly Method）及鈴木音樂教學法（Suzuki Concept），還有近年來經由其兩三位直傳弟子在台灣學界，卯力推介，頓時令許多音樂教師驚覺理念綿密完整的戈登教學法（Gordon Approach）。

　　台灣在近三十年來，不管是政府或民間機構，對於四大音樂教學法，已做了相當多的推廣，甚至各教學法都已成立了各自的音樂教育學會，並與國際組織建立了緊密的聯繫，同步於國際性的發展。當然近年來戈登教學法也漸露鋒芒，雖尚未蔚成風氣，但已相當引國內音樂教育界的關注了。民國八十二年教育部所公佈的音樂課程標準，從目標到實施方法的說明，也可以清楚看到這些教學法的精神內涵及教學脈絡具聲具影地呈現在其中。然當教師們對此課程標準的內容及實行方式正要進入狀況的時候，九年一貫的新政策又將這個架構及內容明確清晰的課程標準打散，意在把課程規畫及編制的責任（或權利）下放給學校及教師們，這種做法的確較為開放，也較能配合各校不同的地區特色、文化背景，及發展的願景。但必須有個前提——即學校及教師們有能力在面對所教對象時，知道「教什麼」、「如何教」，進而規畫出課程及編寫成教材。否則九年一貫的精神就無法具體落實。

　　五大教學法都各有具完整的體系，在台灣也普遍為音樂教師們所知熟，因此在九年一貫的政策下，面對課程的發展及教材的自編，教師們在茫然摸索中，不少人向各種音樂教學法之專家尋求解決之道或值得參考的計策。有許多人認為應擷取各家優點融匯成可行的教學模式，只是筆者認為教師們若還沒有瞭解各個教學法的本質、內涵及教學實務操作方式之前，談融匯，實嫌太早。另外有些勤於參加各種研習的教師，接觸過各種教學法之後，發現「我泥中有你，你泥中有我」的現象，對各教學法的特質深感模糊不清。筆者認為只要有效益，哪種教學法都無所謂，怕的是只追求表象，而失去各教學法的精闢內涵。關於各大教學法之論述，近年來確實有不少音樂教育專家學者做過不少探討，有的聚焦於單一種教學法加以深入闡述；有些則要點式地介紹此五種教學法。前

者如徐天輝教授二十多年前所著述的《高大宜教學法的研究基礎篇》，或蕭亦燦教授所撰寫《明日世界》；後者如姚世澤教授在《音樂教育與音樂行為理論基礎及方法論》一書中所簡介；近幾年來國內的大專院校廣設研究所，相關的研究更是不少。然以綜合方式來描述及討論的專著，國內尚未見有完整的論述。

　　鑑於以上的緣由，筆者就過去自身的學習，教學經驗及近年來的研究，聊藉拙筆，陳述各教學法的內涵及方法，之後再以融合與運用來進行綜合式的審思。換言之，筆者對本論述之期許在於：

　　⊙ 陳述並釐清各教學法的本質、內涵及具體的教學實務。

　　⊙ 提出實務運用的方向。

　　⊙ 提出融合與運用之審思。

　　然而，限於篇幅，筆者無法深入介紹各教學法，僅能重點式就所設計的可比項目作陳述，因此閱讀者難以期盼循此練就一身熟稔之教學技巧。再者，現今被世人所認同且頗具效能的教學法，實在不只這達克羅茲、奧福、柯大宜、鈴木及戈登教學法，例如在台灣這三、四十年來嘉惠於許多小孩的山葉教學系統；蘇俄的卡巴列夫斯基教學法等等……。然而，一來限於篇幅，難以無限拓延討論範圍；二來經筆者之觀察與探究，發現以教學體系的完整性，教學方式的獨特性及教學理論的科學性來看，其他教學法大致上是延伸應用，或交替融合這五大教學法的某部份。因此筆者依然認為此五大教學法是當代最具原創性與代表性者。

　　最後必須在此帶過一筆的是，本論述中所提到的教學實務方面，多指為一般學校中的普通音樂課，而不是造就專業音樂人才的特殊音樂班。並非筆者認為專業音樂人才的培育不重要，而是過去的音樂教育幾乎都著重於專業人才的栽培上，但對絕大多數的平凡學生在學校所上的音樂課卻關注不夠，就如柯大宜在當年指出匈牙利政府，『為維持少數專業音樂人才的培育，國家大量地投資，……使千百萬普通人淪為音盲，人民得不到足夠的音樂教育，音樂院培養出來的人才也因缺乏聽眾

而外流於異國」，台灣也一直有這種現象，此乃筆者所以關心普通音樂教育的原因。

貳、內容結構及撰寫格式

筆者此次再以此主題提筆，並無比較之意圖。一般而言，所謂「比較教育學」是教育領域中應用研究的一門分支。其主要的目的在於經由對不同國家或體制之教育進行研究分析，再為本國教育政策提供更廣的視野及科學性的依據，因此必須有國際性、可比性及綜合性等特徵（顧明遠，1996）。而其方法論從十九世紀開始一直到現在，各家學者就其研究個體衍生之方法相當紛歧。這其中，筆者認為 Bereday（黃文定，2004）[註一] 的主張最為簡明，他把研究方法分為描述、解析，並列及比較四個步驟。前二步驟謂之為「區域研究」之階段，後二者為「比較研究」之階段。

音樂教育理當不應自隔於教育之範疇之外，就如中國學者曹理在其《我國比較音樂學理論與實踐的探索》一文中指出，比較音樂教育學是比較教育學的旁支之一，是建立在教育學、音樂學及心理學基礎上的一門邊緣學科。其主要之研究程序是選擇主題和收集資料之後，進行分析、歸納與結論。筆者依以上比較音樂學之研究學理，憑藉所蒐集之資料，平常實際教學之經驗及各方之觀察，來進行五大音樂教學法之間的描述與解析，先選取可比性的向度，即針對各教學法之來源、形成、哲思基礎、教學音樂素材、教學法則等項目進行「區域研究」，但之後的「並列」與「比較」，則非筆者之意圖。故而直接提出融合各教學法的方向，及具體策略，並分享個人對於融合運用之審思與提醒。

本書即以此五大音樂教學法為主要探討對象。內容將分別由原始來源、教學法之基本理念、教學實務及成效來分析各個教學之特質。

各教學法之基本理念則擬從下列各方面來探討：

一、 哲思基礎：指教學理念根據的最基本思想或理想。

二、 教學目標：指欲達成理想所確立之教學目的或認為受教者最後應具有之能力，如建立彈奏能力，或培養音樂基礎能力等等。

三、 教學手段：指欲達成其教學目標所憑藉之具體教學活動或方法。如歌唱、彈奏…等。

四、 教學音樂素材：指配合教學手段所採用之音樂作品，如民謠、爵士樂等等。

五、 教學內容：指教導學生學習的具體概念或音樂元素，如樂理、指揮、創作等等。

六、 教學法則：即一些教學時遵循的方法、原則或策略等。

七、 教學實務之特定條件：指教學過程中需要的軟硬體設備，及教師個人的專業條件。

之後，依據基本理念及教學實務的認識來探討各教學法可能產生之成效——即帶給學生的實際效益。成效包括主要成效與附帶成效。主要成效是針對與音樂能力之建立有直接關係者。而附帶成效是指教師非經刻意營造而自然產生的非屬音樂方面的效益。在每一篇的最後，歸納各教學法帶給世界的貢獻以結束該篇章。

至於各教學流派融合的可能性，則藉第八章作整體性的綜合探討。最後提出筆者對音樂教育之省思及五大教學法之共同啟示為本書的最後終止。

由於國內學術水準在近十年來有相當的提升，音樂教育界撰寫學術論述時，在格式方面是力求國際化的，只是筆者一直期待能以較軟性的筆調來書寫，故而在本著作中，摒除過去冷硬的學術語彙，轉以柔和的筆調來陳述，雖然如此，在格式上還是以 APA 的格式為原則，如外國人名除了大家已熟知的譯法直接用中文外，一律以原文呈現，免除因譯名不一所引起的混淆與誤解。舉例來說「貝多芬」以中文呈現，但採用

教育部的標準譯法；E. Heigy，則依 APA 格式的慣例不予翻譯，免得閱讀者無所查考。不過本書可能會有辭彙與國人過去的習慣有所出入或易於混淆者，筆者藉以下篇幅作一簡單的釐清，以利閱讀：

⊙ 固定拍：譯自 "beat"，在此書中筆者簡稱為「拍子」。而「拍子」一詞，在台灣又常被用來指「節拍」。筆者希望清楚地單單指固定拍，不過也有人用「基本拍」，若文中需直引其原著，筆者則尊重原來的用詞。

⊙ 唱名：譯自 "solfa"，即一般所指的 Do Re Mi Fa So La Ti。由於台灣國小學童低年級時學注音符號，音樂課本中便常見以注音拼出的唱名。為便於小朋友閱讀，筆者於 1989 年，率先以注音符號拼音之字頭做為簡易的標示法，後為大家普遍使用，本書亦在必要處延用之，但依然以英文字母之拼音唱名為主。其對照如下：

 Do（d / do）：ㄅ（ㄅㄛ）
 Re（r / re）：ㄖ（ㄖㄨㄝ）
 Mi（m / mi）：ㄇ（ㄇㄧ）
 Fa（f / fa）：ㄈ（ㄈㄚ）
 So（s / sol）：ㄙ（ㄙㄛ）
 La（l / la）：ㄌ（ㄌㄚ）
 Ti（t / ti）：ㄊ（ㄊㄧ）

 （此為英美系統，但台灣慣用 Si，而有以ㄒ代表ㄒㄧ者）

⊙ 調性：譯自 "tonality"，是指具主音與某特定位置的調式，如 G Dorian。真實調性不侷限於大小調而已。但國內在樂理課程中，普遍把此概念與 "key" 混為一談，本文中將會清楚區分。

⊙ 調式：譯自 "mode"，且是指廣義的 mode，即包括各種二音到七音的調式，不單指教會調式，且無絕對固定位置的意涵。

⊙ 調：譯自 "key"，其意涵簡單具體來說，僅指某個調位，或某

個調號的狀態，如 G Dorian 在 F 調中，D 小調也在 F 調中，都是在一個降號（B^b）的情況下所組成的七聲音階，但主音不同，所以 key（調）並無指定主音的作用。因此，在中國，數字簡譜中以「E^b =1」等方式註明調位，但樂曲調性不一定是 E^b 大調，調式也不一定是「大調」。

⊙ 節拍：譯自 "meter"，在台灣習慣把拍號所指出的節拍意義稱作拍子，如「三拍子」的曲子或「複拍子」的曲子。為了清楚地與 "beat" 做區分，文中不含混泛稱 meter 與 beat，而用「節拍」一詞清楚指涉 meter。

另外也想給自己一些撰寫上的轉圜空間，因而在資料、文件、文獻等的收集上，讓自己不侷限於學術圍籬內，而遊走於網路資料的廣闊空間盡享其無窮樂趣，但筆者儘量以個人專業的經驗先汰選可信度高者來參考，又如圖表格式，註解格式及資料來源的標註，力求簡約，並無嚴格遵守 APA 格式。當然，筆者仍以清楚易懂為原則，總期待撰寫者意念能盡可能地為閱讀者所理解。但個人確實有限，仍然有力所未逮之處，企盼各界不吝指教。

─ 附註 ─

註一： 參閱黃文定（2004）譯著之 G. Z. F. Bereday 比較教育思想。
Bereday（1920-1983），為近代美籍比較教育學泰斗之一。
摘自 網路資料 2011.7 16 (http://moodletest.ncnu.edu.tw/file.
php/13503/Bereday%E6%AF%94%E8%BC%83%E6%95%9
9%E8%82%B2%E6%80%9D%E6%83%B3.ppt)

第二章
音樂教育的沿革與時代趨勢

第一節　音樂教育的沿革

第二節　音樂教育的現代趨勢

不幸所造成的人，世界不給他歡樂，他卻創作了歡樂，來給予這個世界。

—— 羅曼羅蘭

第二章　音樂教育的沿革與時代趨勢

　　綜觀人類文明史，可以說是一部人類不斷面對問題，找尋解決方法的歷史。東西方的哲人，立言之基底也就在此。

　　當今的各種音樂教學法，何以形成這般的教學型態。想必也有其時代背景，及所面臨待解決的問題。每個階段，社會的問題不同，需求當然也會不同。過去的歷史使音樂教育都有其階段性的任務。為了本論述的完整，筆者藉此篇，簡要陳述音樂教育的沿革，音樂教育的本質及功能，及音樂教育的時代趨勢，俾使閱讀者對五大教學法的理解能有深穩的基石。

第一節　音樂教育的沿革

　　關於音樂的起源眾說紛紜，但不管那種說法，都指陳出了一項事實——音樂一直存在於人類的歷史中。只是不同的社會型態，音樂展現出其不同的功能，雖然音樂無關乎於人的生死，卻從人類祖先起一直持留於人類社會中（Winner，1982；Storr，1992；李春豔，1999），為了維持音樂在社會中的功能，或拓展其效益，人類不得不透過傳承來遞傳音樂的技能及知識。所以音樂教育的起源，在東西方文化中，都是相當源遠流長的。

　　隨著人類文明進步的步履，音樂教育被賦以不同的時代使命或形式。而今，五大音樂教學法之廣被採用，當然亦有其時代性的人文背景。為了攬收簡明了然之效，以下筆者主要參考 Choksy 等（1986）所

著之 *Teaching music in the twentieh century*，范儉民（1990）所著之《音樂教學法》，李春豔（1999）所編著之《當代音樂教育理論與方法簡介》及賴美玲（1999）的《台灣音樂教育史研究》，及其他多項相關研究報告中，有關音樂教育史的論述部份，加以綜合歸納，分別就西方音樂教育及我國現代音樂教育，更為簡要地概述其沿革。

壹、西方音樂教育之沿革

西方古代音樂教育，最為人們所熟知的，首推希臘的音樂教育，其中柏拉圖所創立的「繆司的教化」思想。他把理想國的基礎建立在教育上，而整個教育的中心則在於音樂（李春豔，1999）。另外還有亞里斯多德一派，主張更自由的教育方式，而音樂與體育是最基本者（范儉民，1990）。在此很明顯地看出，音樂教育在古希臘時期所具備的社會教化功能，也是相當普遍性被認同的生活基本素養。直到中世紀，封建多戰的社會，人們把心靈寄託於宗教，西方的音樂教育機能遂附屬於宗教並服務於社會，致使教學的內容僅止於配合宗教活動及儀式的需求。

文藝復興時代，人文思想的繁盛，人們急欲擺脫教會及封建的框枷，且復興古代豐富的文化及藝術內涵，音樂教育才又因而被設置於學校課程中，成為獨立的一門學科，但本質上還是帶有相當濃厚的宗教性。因此在 19 世紀之前，西方音樂教育教學的內容主要是歌唱宗教歌曲，並使盡辦法訓練歌唱音準。甚至到 19 世紀，學校的音樂課還是以歌唱教學為主，偶而附加一些音樂知識而已，方式上也淪為死板，與機械性的訓練。這個過程中，雖有許多用心於教學改革的教師，但大多只注重於改善歌唱的精準度，而缺乏了有深度和廣度之教育思想與內涵教導，實在還不能算是教育的根本之道。這種現象，當時的音樂教育者並非渾然不覺，例如 18 世紀法國的思想家盧梭對音樂與繪畫就給予相當高的評價，並且做了許多具體的研究，尤其對於數字簡譜的推廣更有不

朽的貢獻；又如 19 世紀英國隨著產業革命之爆發，近代教育思想與制度也跟著起了大變革，音樂教育在這期間受到相當的重視，並逐漸形成學校課程中的一門完整學科。這當中最為人們所樂道的是 John Curwen（1816—1880）所創辦的首調唱名學校，在其課程中音樂除了運用多種有趣的方法學習歌唱之外，還教導一些知識。而英國的殖民霸權夾帶著他們的教育體系與思想走遍全世界時，這樣的音樂教育方式也影響了全世界。另外在德國，19 世紀末與 20 世紀之交，音樂學者們力籲歌唱教學除了技術的傳授之外，必須教導音樂內涵及組織結構的理解，並以聽力的提昇為基石（註一）。而美國，在立國之初，未曾有學校音樂課，直到 1717 年基於宗教儀式的需求才設立第一所歌唱學校。1838 年，由於波士頓學校音樂委員會之規畫，才正式在學校課程中納入音樂課（Choksy et. al., 1986）。

由以上的敘述，可知歐美音樂教育在古代是結合於宗教，並以歌唱為主，直到工業革命、產業革命後資產階級興起，不管是人文思想或經濟結構，都對音樂界起了相當大的影響，促使樂團，音樂專業學校相繼建立，音樂教育的內容及方式也因而開始有了改革的呼聲。

20 世紀的科技，踏著日益月新的腳步，席捲了人類的每一個領域。教育的思想時時有新的浪潮興起，承接了 19 世紀以來蓬勃發展的教育思想，如瑞士教育家 J. H. Pestalozzi（1746—1827）的「全人教育論」中的「做中學」教學模式；J. Dewey.（1859—1952）的經驗理論；音樂教育的觀念也跟著有相當突破性的發展。李春豔描述（註二）：許多著名的音樂家，從對少數音樂人才的培養中，逐漸將注意力集中在普通音樂教育的關注上。音樂教育的觀念也從「藝的傳授」轉變為「藝術與審美的教育」。自 19 世紀末以來，歐美國家便先後建立大批的音樂院校、音樂研究機構、音樂演奏場所，且專業的音樂教育機構也日臻完善，用以培養更多的音樂專業人才及教師。音樂教育制度或政策上也有相當多的改革。如美國在 50 年代後，大批的教師或專家從世界各地

吸收不同的音樂教學體系，加以研究實驗，形成 60 年代更為現代的音樂教育改革基礎。甚至美國人率先召集幾個國際性音樂教育學會的成立，如柯大宜國際音樂教育學會（International Kodaly Society），鈴木音樂教育學會等的國際組織的形成都由美國人引領策劃。另外在 70 年代的 Tanglewood 音樂教育會議的結論更強調當代音樂教育必須把生活的藝術、人格的建立及創造性的培養做為最高目標，並倡議音樂為學校基礎核心課程之一。至於德國，最重要的要屬 20 年代 Leo Kestenberg（1882—1962）的改革了。他主張通過全民化的音樂教育來縮短藝術與社會大眾之間的距離，故而首推師資的培訓，也曾力邀奧福（Carl Orff）進行實驗教學，並推廣奧福教學法，可惜納粹的執政中斷了他的理想，直到 60 年代德國政府才重新推行他的改革，此次不但就教育的內容、師資的訓練，整個音樂教育的體制都在改革範圍內，到 80 年代更加入了音樂與文化，音樂的全方位教學等面向的關懷（謝嘉幸等，1999）。除了美國與德國之外，20 世紀以來，在實驗教育思想的信念下，英國的音樂教育著重創造性的教育（吳蕙純，2008），教學內容相當多樣，包括了古典、通俗、民謠……等各種音樂，課程更走向社團化。而加拿大則以開發學生音樂感知及綜合性之能力為學校音樂課程規畫的指導原則（李春艷，1999）。還有，討論歐美國家，就不能獨漏匈牙利這個小國家，因為柯大宜教學法對全世界各國的音樂教育影響深遠。他們現代化的音樂教育體系是起始於 50 年代，採柯大宜教學體系，制訂統一的國家音樂課程，其精神內涵強調全民化之音樂教育，本土化之教學內容，感之合一性之音樂教學方向。另外，在亞洲的日本，也不容忽視，畢竟日本影響台灣至深，更應一提。雖然位處東方，但日本自從明治維新以來，大幅西化，在 19 世紀初開始了現代化的音樂課，以唱歌為主，到了 50 年代才強調音樂教育的藝術審美重點，即把美的情操當成音樂教育的第一目標，而今實行的音樂科「學習指導要領」，起於 1998 年修正公佈，2008 再度更新，走向更為強調生活化的內容，統整

式的教學及學校本位的課程規畫（Takeshi, 2011；鄭方靖，2000；薛梨真，2000）。由以上西方各國及日本 20 世紀音樂教育的走向看來，明顯地呈現各國對於音樂在教育上的效能，是採肯定的評價，而且也體認到國家整體音樂文化水準的提昇，必須奠基於全體國民的基本音樂素養之上。

貳、我國現代音樂教育之沿革

台灣境內多元文化色彩濃厚，談台灣音樂自應囊括原住民、漢人乃至於西方音樂，只是畢竟漢人人數居多，又三、四百年來，文化上以強勢者在台灣的歷史洪流中，拼構出這別具特色的一片天。然不可否認，台灣的漢文化根於中國，而中國的音樂教育源起頗早，據稱，3000 年前，商朝就已經設置了音樂教育機構，而周朝周公旦制禮作樂，春秋時期更有孔子大倡禮樂之說。漢武帝也設立了「樂府」，主掌國家音樂相關事務，推想其中必也包括了音樂教育。唐朝有更大規模而完備的音樂機構，分部門掌理音樂人員的訓練及演出、考試、官職階級的升遷、曲目研究……等等；宋承唐制，只是更為民間化；元代，漢人受制於異族，音樂文人與民間的結合更為繁多與緊密，戲曲與音樂的論著有了長足的進展；明代的音樂則更為市民化，故而說唱戲曲因應而生；到了清代提倡雅樂，在戲曲方面有了更長闊的發展（李春豔，1999）。由以上綜合的簡述看來，中國歷史音樂教育少有為一般人民基本素養的想法，雖有禮教之說，但歷代真正的教學都注重於特殊人才技能的訓練，或文人雅士之個人涵養的自修。

中國真正現代化的音樂課，起始於清末的「學堂樂歌」。1902 及1903 清政府頒佈學堂章程，音樂正式列入學校正式課程中，小學叫「唱歌」課，中學叫「樂歌」課。直到 1912 民國政府成立，依然保持如此的課程名稱。教學的內容有歌唱及西洋音樂知識，而歌曲大多直接取用

西洋歌曲加以填詞而成，詞之內容也大多是反應當代全國上下的政治理想，愛國情操。這時候貢獻最大者有李叔同，及沈心工等人。此時期算是中國現代音樂教育的轉捩點。五四運動前後，國民政府相當強調音樂教育的重要性。當時蔡元培先生大力倡導推動專業音樂教育機構的建立，於是高等師範教育及專業音樂學校，為一般普通音樂課培育了不少優秀的師資。1923 年「樂歌」課改名為「音樂課」，並規定國小及初中都要設立音樂課。1934 年政府設立了「音樂教育委員會」，負責音樂教學的設計、用書的編審、音樂教員的考試、各種音樂會的組織等任務，中國音樂教育體制更驅完善。許多音樂工作者參與其中制訂早期音樂課的學習內容，例如音樂課一律使用五線譜及固定唱名法，及要求學生學習初步和聲學等。後來各省還成立了「推行音樂教育委員會」，進行音樂課程的視察。抗戰期間，藉音樂課教授愛國歌曲，傳播抗日熱情。

至於台灣音樂教育的沿革，廣義上來看，應是起於十九世紀中葉之後，英國傳教士們從高雄登陸台灣後，開始在台南府城傳道，而基督教的禮拜儀式中，音樂扮演相當重要的角色，故而教導信徒唱詩彈奏樂器，是勢在必行的事項。後來台南神學院、長榮中學、台北淡水牛津學堂等教會學校設立，課程中「音樂」亦是必有的課程之一（呂鈺秀，2003；蕭嘉瑩，2011）。至於屬於大眾普遍化的教育，根據賴美玲教授（1998；1999）之研究，日治時代始於 1895 年，台灣人的音樂教育雖因日本殖民政策的關係，而在師資教材各方面，都必須接受差別性的待遇，但其公學校的唱歌教育之成功，亦不能抹殺。雖台灣人初期鄙視學校中的音樂及美術課程，但在制度的運作之下，台灣人的子弟普遍有機會學唱歌，認識簡單的樂理。師資的培育及教科書的編撰也都有相當現代化的水準。

然國民政府遷台之後，並未能承接日治時代的水準，頗令人遺憾。初期，雖有音樂課，但師資不足，各地方教育策略紛杳不一，加上升學壓力，音樂課的教學並不確實，直到 1970 年代九年國教的實施，課程

漸趨統一，但依然在師資不足及升學壓力的雙重影響下未見有正常的落實。不過，政府在各方面依然有所作為，如音樂教材由教師自編到統編本，又於 1989 年之後逐步開放為審訂本。

音樂師資方面，除了師範院校的音樂師資培育，更有教師進修機構及中央和地方級音樂輔導團。不可否認，遷台後，教育部相當程度地回應了教育思想及社會環境的演變，修訂音樂課程之目標與內容，使之更具時代性，另也於 1997 年頒佈藝術教育法，並於 2000 年修正，2011 年更新，法規中當然也包括了音樂教育，其中平衡社會音樂教育，學校一般音樂教育及專業音樂教育的意圖頗為明顯。

除了政府機構的音樂教育政策之外，民間的努力於這四、五十年來，在台灣也有相當的成果，如透過商業的機構，有山葉音樂班為許多人幼童期的音樂學習植入相當不錯的根基。各種教學法的引入，使志同者相偕成立各種音樂教育學會，這些學會有時在民間，有時又配合政府機構辦理各種推廣性、或培植性的講習。因此近三、四十年音樂教育之活動算是相當繁盛，促使幼兒階段的音樂學習成為一般民眾重視的領域。

另外值得一提的是，在台灣，政府為了培育音樂專業人才，設立了不少高等教育機構，如過去的藝專、台灣師大、各大學的音樂系，及近年來的藝術大學。又這二、三十年來一直在推展音樂特殊教育，使有天份的孩子得以獲取專業的訓練，只是這部份的努力於外在體制與內部課程上，都還有相當大的努力空間。另一面，筆者認為普通音樂教育及專業音樂教育間的平衡，也是有待思考的課題。

總而言之，台灣現代音樂教育從清末至今，大致是借鏡於西方教育思想與音樂教育體系。但又不可否認地有相當程度遷就於社會現象，而使人文與審美的培育顯嫌不足。其實過於西化，或是過於社會化都是偏離音樂教育的本質。今後台灣的音樂教育該如何走，才能帶領新的一代走入音樂真善美的境域，同時使音樂對人格健康的成長及社會品質的提

昇發揮其最高的教化功能，是值得深思和努力的。

第二節　音樂教育的現代趨勢

　　從音樂心理學上的研究，學者們提出人類的音樂知覺是循著藝術知覺的定律而分成三基本階段：一為生理性的聽，二為理解與感受，最上層為解釋與評價（王次炤，1999；姚世澤，2003）。因此音樂對人類而言，一來由於其本身所傳遞的聲響內容滿足人類天然生物的需求，二來則由於音樂中的情感內涵滿足了人們某種社會心理需求。所以，音樂功能的實現既離不開人類的社會需求，亦建立在人們主觀的心理知覺。在過去的歷史中，音樂教育有很長的時間被用來當作各種社會需求的工具，例如，音樂具有德行教育功能，即如中國人在樂記中所載：「樂者，德之華也。」而西方馬丁路德（Luther, Martin 1488—1546）則言：「音樂是萬德的胚胎與泉源」。又有主張音樂具社會性功能，或如藉音樂提升智能發展之說，而近代則有音樂治療研究。現今，由於藝術心理學的研究，更清楚音樂對人的心理產生作用的過程，使得音樂最單純的「審美功能」得以被普遍接納；1980 年代後的腦神經科學的研究，更清楚具體地讓世人看到腦神經中樞如何接收聲音，再加以解碼、編碼與發出行動或情緒反應之指令，這一切過程需要人體的生理基礎，來引發心理機能運作，因此音樂的感知不全然由精神面的理性控制而得，內在「情感」的份量也不容忽視。而音樂「審美情感」事實上有其生理基礎，進一步來說，聲音本身有其最原始的能量可觸動人體的原始機能，再進一步產生精神面的影響（林華，2005）。然而，音樂不應只是教化工具，不再只是服務於其他社會活動的傭役。相反的，應正如美國教育學家Howard Gardner（1983）所言「音樂是人類多元智慧中的一項」（林小玉，2001；陳珍俐、鄭方靖，2008）。故音樂對人有其獨立不可取代

的特質與價值。因此，音樂教育最主要的功能應該不只在輔德、益智及健體，而應回歸於音樂本身的審美功能，再由審美對於人性的潛移默化而衍生出教育的功能。澳洲昆士蘭大學音樂教育學者 Johnson（2000）提到音樂在諸多方面達成了音樂與社會體制中的許多功能——情感的發揮，美感的享受，人際間的溝通，及另一種符號性的表達方式。但音樂絕不可危險膚淺地附庸於統整，而是統整教育中重要的一部分。因此，現代音樂教育的目標、內容及其為落實目標與內容研發而成的方法與過去是大大不同的。本節擬就此三方面稍費篇幅，陳述現代音樂教育的趨勢，以便了解四大教學法內涵及體系所以形成之時代脈絡。

壹、現今音樂教育之目標

崔光宙先生（1993）在其《音樂學新論》書中曾提到，「世間不朽的音樂，絕離不開三個基本要素：一為表達出創作者的真誠感受與獨特個性。二為反應時代的精神與社會的邅變。三為具有超時空的普遍美感要素。浪漫主義美學強調其第一項要素的重要性，社會主義美學強調第二項要素的重要性，而古典主義及形式主義則強調第三項要素的重要性，然而一件真正偉大的音樂創作，應是三者兼容並行不悖的……」。音樂教育的目標，也因人們對其本質的詮釋有所不同而持不同的看法。就以美國著名的音樂教育學者 B. Reimer 及其徒弟 D. Elliott 的音樂教育哲學觀來看，Reimer 秉持其人文主義及理性主義的信念，認為普通音樂教育的目的在於建立人們音樂審美的敏銳感應力，及音樂性的知覺與感應能力（葉文傑，2006；林小玉，2008）；而 Elliott 則堅持其行為主義的思想，力主音樂教育的目的在於引導學生 making music，換言之，音樂的知識不是最主要的，而是「做樂」的過程才重要，也就是實踐音樂教育哲學觀，以多元跨領域的方式來實現音樂教育的目標（林小玉，2008）。再如國內音樂教育家范儉民（1990）歸納出許多中外學者關

於這方面的觀點，而後提到音樂教育的目標，因著時代的轉變、社會環境、文化背景、哲學思潮、國家民族的需求，不斷在演進與被擴充。中國音樂教育學者李春豔（1999）主張，現今音樂教育的總體目標是，全面性培養具有音樂審美素質的國民，提高社會大眾的音樂審美水準，其稱之為「素質教育」，此與國內姚世澤教授所揭櫫「具藝術素養之公民」有異曲同工之妙。另外，如音樂教育學者林朱彥（1996）特別強調人性化的音樂教育是各種教育領域的共同目標，在音樂則以創造思考性及開放性為教學方向，以求落實「音樂生活化，生活音樂化」之目標，此乃由於「音樂教學由傳統學理、技能之學習，走向以學生為中心，重視潛能啟發與美感訓練之人文陶冶，讓肢體器官的直接感受取代技藝背誦；讓兒童的生活經驗成為音樂學習經驗的累積，乃是必然之趨勢……」。而其具體的目標，包括德性的涵養，技能的陶冶，美感的培養，個人興趣與價值的發展，全民化音樂的實現以及國際觀的重視（曾郁敏，1998）。又如，姚世澤從現今社會文化的角度，提到 1970 年代以後「音樂藝術」的教育功能與價值被廣泛討論，學者們認為藝術教育必須落實在實際的生活面，而音樂教育也反應社會的價值觀、反應人類社會的本質、反映社會多元文化的價值。

以上是國內外一些學者對於現代音樂教育的目標所秉持之看法。接著再來看匈牙利、日本與澳洲各國現行音樂教育體制之目標。

中國北京師範大學音樂教育學者楊立梅（2000）在匈牙利留學，並研究其學校音樂教育後，綜合匈牙利之音樂教育目標，認為其重點有培養學生之民族情感，開放性思維，廣闊的世界文化視野，發展音樂基本能力，提高音樂審美感，使音樂成為生活中不可或缺之精神力量。而筆者就日本文部省 1998 年公佈，2002 年全面實施的音樂科「指導要領」之目標，綜合簡述，得其總目標為：養成個人美好的情操，培養音樂基本能力，培養愛好音樂及豐富的音樂感性，訓練表現及鑑賞音樂的能力。分階段而言，首先在小學階段，以引導學生親近和感應音樂為主；

中學階段則強調音樂的學習應結合經驗、興趣的培養，性情與人格的成長，音樂喜好的提昇，以及音樂技能與知識廣度和深度的延展（鄭方靖，2000）。至於澳洲，從昆士蘭省1997年制定並於2002年修訂之「藝術」課程中音樂科的規範來看，其總目標在於透過適當範疇中不同內容與風格的音樂，經由唱、奏，應用及聆賞，發展學生之音樂基本能力，具體言之，一為技能的發展，含歌唱、演奏、作曲、編曲、即興之應用，以及感性與知性之聆賞；二為對音樂結構及風格之理解；三為對不同風格、型態之音樂的涉獵；四為對各種類型音樂之興趣與愛好的性向（賴美鈴，2003；劉英淑，2003）。

　　總括來說，無論是由專家學者的個人觀點論述，或由國家性的政策，現今以及日後音樂教育的發展趨勢，筆者認為可綜合歸納為以下簡圖：

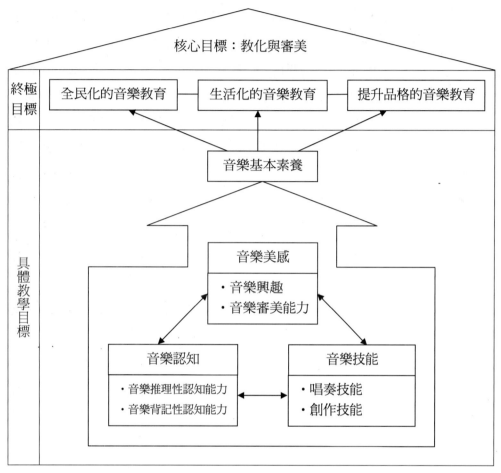

圖 2-1　音樂教育目標整覽圖

資料來源：筆者整理

以下就上方圖表做簡要之說明：

一、終極目標

　　雖然人們參與音樂活動，或感應到音樂時，並不一定有著特定或明確的目的，然而不管從心理學或社會學的角度來看，當音樂響起時，人們的內在心理過程，都直接或間接地影響人的行為。因此，站在教育的立場上，如何透過音樂對人類正面的效能，提供社會最好的福祉，意即

「提升品格教化人性」，是音樂教育家一直都在思考與研究的。鈴木鎮一說：「我們學習音樂的目的，不一定要成為音樂家，只要因著演奏小提琴就能培育人格就夠了，只要能領受巴哈與莫札特那樣高貴的心靈就夠了」；他也曾說：「我認為只是教導孩子們拉好小提琴並不算是教育，唯有在演奏的同時，提升他的人性與品格，才算是真正的教育。」；另外，匈牙利音樂教育家柯大宜也曾說過：「透過音樂，我們找到讓一個人完整發展的方法……」教育是為了使人更好，沒有任何一個社會教育的目的是為了造就壞人，音樂教育應該也不例外。然而教師們卻常在訓練學生音樂技能與知識的過程中，由於心態與方式不當，令學生感到沮喪、恐懼、或使學生變成被動，不善思考等等。這當然不是音樂教育的本意。故現代教育之父 Pestalozzi（1746~1827）就倡導以愛為中心的教育理念，藉以關照人類內在品格的提升。音樂教育的目標就是透過提高人們的音樂素養來造就更多具有崇高品格的人。

在此，筆者所指的「人類」或「人們」，當然不是單單指少數音樂專業者，而是指「全人類」，或「社會大眾」。換言之，音樂教育的對象是所有人，對國家而言是「全民」。在現今「地球村」的觀念中，其中更隱涵著「多元」的意義，即任何族群都是教育的對象，也都不可忽略。為了達到全民化，必須讓音樂教學內容是大多數人共同可接受的，故而必定也是生活化的。筆者個人認為「生活化」包括了兩種意義。一為教學的音樂素材取之於生活，如此才能順循人類認知發展的先備基礎，由近而遠，由具象而抽象地來學習，而後，教學效益及學習成果自然提高。另一方面，生活化的意義是「回歸運用於生活」。如果在教育過程中所學到的智能，在生活中沒有應用的餘地，教育的目的就不算達成。人所以受教育，無非是要提昇個人生活在社會中各方面的能力。因此教育者不得不思考，如何教學才能讓學生所學能成為生活的另一種助力。這也是何以從 1940 年代以來，美國音樂教育學界一直存在著一派主張「社會改革論」的教育哲學努力（Ormstein & Hunkins, 2003；

Oliva, 2005）。當然，音樂的價值或功能不必也不是因人們生活而存在，在審美的價值上，音樂是獨立的，只是從教育的角度上來看，音樂教育不能拒絕其對社會的責任。再者，「生活化」的內涵，意味著「本土」、「多元」及「統整」。因生活必定立根於個人所生長的本土，其內容必然是多姿多彩，不會單有歌唱，而無樂器；不會單有民謠而無藝術音樂。既然如此，生活自有其不可分割的面向，因而，許多教育學者主張以「統整」方式進行教學。

音樂教育的終極目標不能自外於社會功能的範圍，但也不能本末倒置，只把音樂當成輔德健體的工具。音樂有其絕對的價值，值得成為全民教育的一環，落根於人們的生活中。歸納來說，音樂教育的核心價值在於「審美」與「教化」兼顧。

二、具體教學目標

瞭解了音樂教育終極目標之後，再來看看其具體的教學目標。關於此點，如前節所言，眾說紛紜，而筆者認為，可歸總成一點，即「音樂的基本素養」。當然，對於「音樂基本素養」之界定，亦有不同的說法，不過筆者認為不外乎，音樂的美感、認知及技能等三方面的素養，此三者不是界限分明，而是交相作用，互為因果的，可從美學及心理學之研究得到科學性的印證（Sacks, 2008；林華，2005）。近幾十年來，因為教育心理學家的蓬勃發展，藝術心理學，及音樂心理學也引起許多研究者的興趣，因此，在音樂教學過程中，遵循學生心理發展的自然規律，已是普遍被認同的。但在此必須更為強調的是，音樂教育心理學與音樂心理學是不能混為一談的，乃因音樂教育需達成「教育」的目的（李春豔，1999）。亦即，教師需能瞭解學習音樂所必須的心理能力，再將之啟迪發展，以取得較好的教學成效。李春豔曾統合歸納音樂教育心理學之理論，提出「音樂感受能力的培養，是發展一切音樂才能的前提」，他並提出音樂感受能力的基礎在於音樂想像能力，及音樂記憶能力，音

樂感知能力及音樂運動覺能力。不過筆者再參酌近二十年來腦神經科學的研究相關發現，並呼應 Levitin（2009a）所主張的人類腦神經與音樂文化相互影響演化成長的論點，因而下圖中，筆者將影響箭頭繪成雙向，而核心能力則為音樂審美覺知能力。

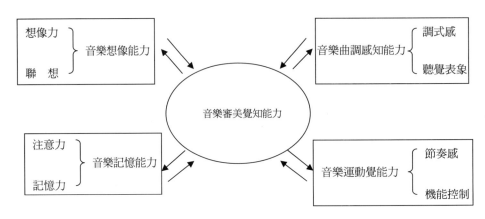

圖 2-2　音樂審美認知能力關聯圖

資料來源：筆者整理

　　而王次炤（1999）綜合諸家藝術心理學說，則提出，音樂知覺的基本規律有三階段。最初為來自天然生物需求而產生的直接性情緒體驗，次為基於人類審美需求而產生的轉化性審美體驗，最上層是基於社會需求，經由想像及聯想作用而產生的深化性情感體驗。

　　據以上論點，筆者從音樂美感，認知及技能的訓練來闡述音樂教育的具體教學目標。

(一) 音樂美感訓練

　　「美感」總令人直接認識為一種感性能力。而「感性」一詞，在字典中，通常做「感受能力」解。一提到「感性」，一般人可能會馬上認為那是個人內在的特質，得之於遺傳，或謂之為「天賦」或「個性」，故難以進行教學與訓練。然而，由李春豔及王次炤的歸納中，我們已可

看出音樂感受能力或知覺之產生並非如此單純,而是受內在天性,及外在社會影響的,延引至音樂美感,也應是如此,當然音樂美感並不等同於「音樂感受能力」。根據音樂美學方面的多方研究,「美感」的產生歷程實為相當複雜,單單「感」一字,就涉及了許多不同的層次,如感覺(sense)、感情(affection)、感受(feeling)、知覺(sensation)…等,只是筆者在此無意深掘其專業,只取其最平常意涵,即音樂聲響,經由人的聽覺器官與相關神經系統的作用,把感官獲得的感應,轉化為愉悅的感受和意識活動的心理歷程,而所謂的「感受」與「意識」之原始基底是受到生物本能,人類歷史,社會和個人個性的影響而形成的,形成的過程若透過教育必能有相當提升的果效。而筆者認為這方面的訓練,可以簡化為「音樂興趣」及「審美能力與興趣」兩項次目標。

1. 音樂興趣的培養

關於「音樂興趣」,且不去探究其音樂美學中的專業的意涵,在此引張春興(2000)的歸納做簡要的界定:興趣是指個體對人事物選擇或注意時所表現的內在心向,其意涵常與「偏好」重疊,亦是影響「學習動機」的要因。依此看來,興趣與「偏好」及「動機」有密切關係,但與「能力」無直接關係,是故,英國精神科醫生 Anthony Storr(1992)明言,有高度音樂性向者不一定有音樂興趣。沒有興致及熱誠,學習動力不足,成效當然要打折扣。常聽到教師說,在課堂中使盡力氣,讓學童快樂中學習,其目的無非是要提昇孩子們的興趣,以免課程遭到學生心理上的排拒而效益不彰。為了解決學生「興趣」缺缺的問題,許多老師便迎合學生的喜好來規畫教學內容,例如用流行音樂取代古典音樂,或玩盡各種過關遊戲,而不做紮實性的教學等。由此,可以思考的是「何以學生喜歡這不喜歡那」,雖然老師教學的手段技巧及態度,對學生的興趣有所影響,但另一方面,這與一個人內在之審美價值亦有深切關係。根據音樂美學及一些音樂心理學的研究,音樂對人,除了直接性

的生理及心理上的驅動之外，還需要個人「審美能力」來當仲介，把聲音個體透過審美經驗轉化成一種愉快的情感體驗（林華，2005）。但是這種心理活動，是依靠著主體聽到音樂時所產生的聯想與想像，而一個人的聯想及想像的心理活動又與其社會及文化的經驗有關，透過其「注意力」及「記憶力」之複雜作用，形成其對音樂的評價（王次炤，1999）。因此，一位教師想提昇學生對音樂的興趣，除了講究個人的教學技巧之外，自不可忽略覺察學生音樂審美價值感之所在，才能從而培養學生音樂審美的能力。

2. 音樂審美能力的訓練

　　根據諸多音樂心理學、審美心理學及音樂美學的研究，可以為音樂審美能力下個定義：引發審美機制的是音樂審美意識的能力（Winner, 1982；張前、王次炤，2004；林華，2005）。而音樂審美意識指的是個人建立在音樂感知，情感體驗與審美評價基礎上，所持有的對音樂聲響客觀實現的高級心理反應形成，這裡所謂的「高級」，想表達的是超越生物本能層次的形成，故而，後天環境、訓練及教育就有相當的影響力，此乃為音樂教育所欲著力之點，意即藉音樂教育儘可能地提升人們音樂審美意識層次。

　　透過音樂教學的過程，教師提供機會讓學習者累積音樂經驗，之後，依林華（2005）的彙整，良好成功的音樂審美經驗，不但能強化審美的需求與塑型審美價值意識，亦能提高音樂審美能力。

　　而審美能力提升後所產生的效應，就個人而言，如榮格（C. G.. Jung, 1875~1961）在其心理學主張上極強調審美活動有助於人格的自我創造，藉此平衡現實中的面具性自我及潛在的真實秉性自我，從而完成人格成長的終極目標——完善的自我和自我的實現。又如馬斯洛（A. Maslow, 1908~1970）亦在闡明有關人的基本需求時，指出審美的追求與創造，可體現自我價值的實現。

(二)音樂認知訓練

常看到大人們為幼兒能說出一些音樂符號或音樂家的名字,而大感興奮,其實那只是單純的符號記憶而已,並非音樂能力的展現。由此可見,一般人對於孩子音樂成就的評斷很容易只從表面的知識背記來斷定。音樂有別於一般學科者,在於其涵蓋「技能」與「認知」,而非只有單方面的知識學習。其實前面已說過,依據藝術心理學的研究,音樂感知能力,是由知性與感性方面能力交替作用。相對於音樂感性,音樂知性是屬於理性的,也就是從理性上去接觸與了解音樂。音樂如同語言,懂得的字句越多,能接觸事務的領域會越廣,了解層面也會越高。而接觸音樂最直接的方式便是具備一些音樂技能,譬如會操作樂器的人透過彈奏接觸音樂;會唱歌的人透過歌唱接觸音樂。但另一方面,若要了解音樂則需對音樂特有的符號及理念有某些程度的認識。

「認知」(cognition)一向是學習理論中,教學的目標及評估成效的要項(Hansen, Bernstoof & Stuber, 2007;張春興,2000)。但針對音樂的學習,Gordon(1993)研究的結果指出音樂的潛能反應在一個人的聽想能力(aptitude),而訓練聽想能力有兩種途徑,一為背誦式的指導序列,二為推理性的指導序列。對於這樣的論點,筆者相當有同感,觀察一下學童們的學習歷程很容易發現有些知識需要透過背記方式學習,另一些則需要循邏輯推理的方式才能習得,而音樂確實需要兩者兼備。

這也就不難瞭解為何古希臘時代把音樂與數學合為同一門學問了。故而以下分別就音樂推理性認知能力及音樂背記性認知能力來說明。

1. 音樂推理性認知能力

常有人說自己數學不好,所以才來學音樂,這樣的心態,會讓學習很快走入死胡同,其實音樂的特質具有相當的數理屬性。西方哲學家有

許多人強調音樂之美是一種數理之美，如畢達哥拉斯、J. Kepler（德，1571～1630）、笛卡爾、萊布尼茲（G. W. Leibniz，德，1646-1716）等。在筆者的教學經驗中，常發現專業訓練出來的音樂科班生，無法理解各種調式（含各種五聲音階及教會調式）、和聲甚或數字簡譜，其原因主要在長期間以死背的方式學習調號、音程、和聲……的概念，故而普遍上認為固定唱名法方便背記，然而遇到移調，就得轉回 C 調再推算出去，和聲、教會調式及五聲音階的學習全是用如此迂迴的方式，結果是事倍功半，總覺樂理很難，殊不知有些音樂概念的「相對」屬性，實不宜死背。如西方的五五相生法、中國的三損三益法，及不同節拍之間的相通關係，不同調性與調之間的關係……。此乃何以柯大宜教學法及戈登教學法要採用首調唱名法，而達克羅茲要注重「音級」功能方面的教學之重要因由。

另外，音樂推理性認知能力的訓練亦有賴教師啟發性的教學策略。若教師一味以填鴨式的方式教導學生死背音樂概念，則久而久之，學生自然不習慣思考與推理。

然而思考與推理能力卻不是人一生下來就會的能力，教育心理學早就提出了許多研究的發現，告訴大家人類的學習能力是具階段發展性的，如皮亞傑、布魯納、Vigovsky……等，音樂的學習亦是（Campbell & Scott-Kassner, 1995;Hansen, Bernstorf & Stuber, 2007）。

而推理能力是隨年齡而成長的，因此幼兒在這方面是較弱。故而教師如何配合學生的程度設計適齡又具前瞻的教學內容與活動，即是各大教學法所使力的重點。

2. 音樂背記性認知能力

音樂當然並不能全然如同數學一般地教導，許多的音樂知識依然需要教導學生背記，如同音名、唱名、術語、符號、樂器名稱……等等，還有背彈更是重要。不過，所有的音樂符號及概念，其實都代表著某種

聲音現象，倘若教師僅僅教導學生背記，而未聯結於音樂聲響，則學生所學到的是沒有意涵的空洞知識。換言之，即便是音樂背記性的認知能力訓練，過程中教師仍舊從音樂的聆聽或經驗開始，再到符號及知識的背記，如此一來，學生才能在聽到音樂時，以有意義且適切的音樂語彙來描述所接收到的聲響訊息。

音樂知識包括了各種音樂符號及人類歷史中所累積下來有關音樂的觀念與常識。如果說學音樂技能如同人學講話，則音樂理念就是文字，懂得文字，自然能更廣泛去接觸文學作品。雖然會講話不一定需要會認字，但是透過懂文字之後，閱讀更多的文章，卻能大大提高語言表達的能力，故音樂技能的學習不能缺乏音樂理念的支援。另一方面具備音樂理念亦能使音樂感性更理性化，更有根基。只是一味地單單灌輸這些冷冷的音樂理念，實在也無法表示一個人更能領受音樂的美。因此我們不能捨本逐末，知道了一堆音樂理論，卻遺忘了這些理論背後所代表的聲音藝術。音樂教育家鈴木鎮一就曾說過「所謂教認譜，教技巧只不過是一種手段而已…」最主要的重點還是音樂本身，但不能忘記沒有手段就達不成目標，整體上來說，只有技巧與知識，音樂將顯得沒生命，而缺了技巧與知識，卻根本得不到音樂或無法提升音樂的層次。

(三) 音樂技能的訓練

音樂技能是指作音樂的技術，例如彈奏、指揮、作曲…。具備音樂技能常不知不覺中被當成達到音樂教育目標的表徵，其實它只是幫助人們接觸音樂的手段。這是因為音樂技能是外在可以看得到的行為。如果不具音樂審美能力，徒有音樂技能並不能讓音樂由內在對人產生正面的意義。倘若能配合音樂美感，來提升音樂的技能便能更具體地接觸音樂與了解音樂。舉例來說，有些人學鋼琴，可以彈許多曲子，但從不深入去感覺所彈曲子的聲音，只是按照譜面上的音無誤地磨練技術，因此很少受音樂感動。另有些人雖不是很能唱奏，卻容易在聽一首音樂時深受

感動。前者若能更具美感地投入在其所彈奏的音樂，必能比後者更確實，更清楚地感應音樂的每一部份。

在 Elliott 對音樂的實踐信念中，〝making music〞才是最首要的任務。而筆者把這項能力分為一般唱奏技巧及音樂創作技能。唱奏技能是最能為一般人所瞭解的，故不在此贅述。然而音樂創作能力，卻是近二、三十年來的風潮，不管是私人的教學或國家級的音樂政策都已是普遍受重視的一項（陳玉珇，2007；吳蕙純，2008），但音樂創作能力的表現，是可視為學習者對於已獲取的音樂認知能力及音樂技能的「運用」。運用是一種活用的技能。筆者常驚異於流行或爵士樂手的即興能力，所以令筆者訝異，是因為對許多所謂學「正統音樂」的人，即興創作那種即刻的無中生有，是相當困難的，換句話說，有許多人可以依樂譜唱奏很難得的樂曲，卻無法即興唱奏，也常視「作曲」為不易碰觸的領域，其實看看現今市面上的美系初級鋼琴教材，大多會置入創作教學，可見「創作」不是件困難的事，而是一種習慣，從小培養，「習慣」變成「自然」。「自然」也就是一種「能力」了。

腦神經學者們研究人腦對音樂的神妙能力時，常疑惑於一個問題：人腦的神經元對音樂的反應能力是如何演化的呢？Levitin（2006）依其研究所得提出「互為因果」的說法，意思是說環境中的聲響刺激人腦神經元素適應與學習，而後人們再創造出新的音樂形態，蔚成普遍現象後，成為社會風格，又再回頭刺激生活於此環境社群中的人們的腦神經元。演化循環於焉啟動。林華（2005）也歸結藝術審美心理與社會文化心理的交互作用，對個人帶來的「教化的效能」、「情感宣洩的機制」、「社會文化現象的認知效益」，並且也因人們藝術的創造力，而形成了「藝術風格與流派的發展」。音樂的審美效應也必是如此，但有賴每個人的參與才能形成一種「圓滿」。達成普遍性的圓滿，也就是音樂教育最終的目標吧！

貳、現今音樂教育之內容

一般課程理論中所指之「目標」（objectives）是歸於教育「目的」（goals）之下較為具體的項目（王文科，2007），這是以美國的課程理論為基礎所用的詞彙。然在此，筆者以中文的思維，把目標作為概括性的大框架，而框架之下的具體細目，於此謂之為「內容」。就國家級的音樂教學政策而言，內容常呈現於音樂課程標準中，以順序性的條列型式陳列。對音樂教師而言，可能指的就是其教案中的教學活動或唱奏教學的音樂材料。

縱觀近年來東西方各國的國家音樂課程標準及各種形形色色音樂教學研究或策略，筆者以下列四個面向來匯納現今音樂教育界對教學內容所主張的態勢。

一、多樣化的教學內容

從前面對於音樂教育沿革的簡述中不難看出，過去的學校音樂教育大多教歌唱，而私人或民間音樂教師幾乎全是教某種樂器。筆者對小時候的音樂課，唯一的記憶是小一時的唱遊課，之後其餘個人音樂能力的養成是透過教會的音樂活動，及個人鋼琴課。相信許多人印象中的音樂課，也是只有唱歌，或吹直笛。而今，整堂音樂課全是教師彈琴學生唱歌的景象，應該是不見了。

所以許多國家的音樂課程標準都是多主軸的，如美國的音樂課程標準在「內容標準」（contents standards）就規劃了九大主軸，台灣八十二年課程標準則規劃了六大項，台灣九年一貫的九七課綱附錄中音樂相關的部份，中國的新版音樂課程標準亦是多面向的（劉英淑，2003；張禹欣，2004；吳蕙純，2008）也都有多項能力主軸的規範。

另一面，從教師的教學內容來看，普遍上音樂教師也都具設計多樣性教學活動的觀念，其因，一來是遵循教本所致，而教本的編輯當然需

依據國家課程標準。二來是因師資培訓的養成過程才建立的觀念與能力。

　　若歸納國家課程標準，音樂教材及教師的教學活動內容，不難發現現今音樂課中的教學內容不外乎音樂表現能力（含唱、奏、創作、律動等），音樂概念（含視譜及音樂概念認知）以及鑑賞能力（含樂曲表演知識，樂器知識，音樂歷史知識，音樂與姊妹藝術的審美聯結等）的教導與訓練。

二、從本土到國際的多元音樂教學內容

　　「立足本土、放眼國際」似乎已成為現今地球村中的國家政策的重要口號，細察美國、中國、澳洲、日本、匈牙利……等國家之音樂課程綱要，也會發現這樣的企圖（鄭方靖，2006），然而，就每一個族群而言，只有他們自己的文化才是「本土」。針對多元文化與本土化省思「藝術與人文」課程實踐面的現況從許多研究報告中，大致可看到學生對傳統文化音樂相較於流行音樂，是興趣缺缺。筆者曾在研究所課程與其他場合中，與研究生及音樂友人們談到多元文化的教學內容所為為何？許多人的答案是：瞭解不同的文化才能有尊重該文化的情懷。

　　聽了筆者不禁想問：尊重不同文化需要花時間真的學習該文化，才能去尊重嗎？不能把「尊重異族文化」當成是個人應有的人格修養，在品格教學中去教導嗎？換言之，在有限的時間心力之下，事物的學習必要有其輕重緩急之抉擇，就如 Bowie & Martin（2002）[註三]的研究中所得結論：學校教育中的藝術領域，是該有其學習之優先重要的部分，……且音樂的功能及其特質亦有其不宜任意統整的特質。每一族群文化都應從自己的本土文化開始，這是必須優先做到的，再漸次擴展到鄰近區域的文化，唯有如此做才能容易落實教學。例如：在苗栗的國小學童們，其音樂教材實應以客語歌謠與音樂為主，其音樂的概念之教學內容進程亦應依客語音樂的內涵來排定，年級愈高才漸次加入鄰近族群

的音樂之認識，其他族群亦同。故而音樂學術界的專家們，實應就此進行研究，所得結果給教育部及各出版者當憑準去發展出具體的教材給教師參考。也許這是非常大的工程，但非不可能，只看我們是否真的懂得尊重多元文化，以及是否真的對自己的本土文化有足夠的認同及展現的自信。筆者相當認同巴爾托克的一句話：音樂在國際化之前必先國家化，在國家化之前必先民族化。這也是現今的普世價值之一。

當然「劃地自限」並非明智之舉，人類共同的音樂文化亦是音樂學習的重要一環，過去的時代，學「音樂」一詞往往被解讀為「學西方古典音樂」，現今相信人們已更寬廣的認識到「音樂」除了本土音樂外，還有世界音樂、古典藝術音樂及流行音樂等。此乃稱之為「多元」的真正意義。

三、生活化取向的教學內容

每個人都有這樣的經驗：對於學校的老師所教的內容，時常提不起興致，但有朝一日需要用時，便飢渴似地拼命翻找相關資料或專注學習，這種現象可歸因於是否有「用得到」之感。在音樂廳聽音樂時，知名音樂家一整場的音樂，大家很禮貌地給予掌聲，但當安可曲時，表演一首當地大家熟知的曲子，通常就會掀起高潮贏得滿堂彩。莊蓓汶（2009）及 曾珮琳（2005）的研究指出，學生對音樂的偏好度或學習興趣受其熟悉度之影響大，筆者相信此乃人之常情，從腦神經網路的塑形過程來解釋，便能知其所以，因為生活中日常聲響的刺激就如同本土音樂一般，早已不知不覺激發腦神經元形成解讀網路，當人們一聽到熟知的音響，網路中的神經元很快被激活來進行解碼、編碼及下指令等工作，而不熟知的聲響，則無可解讀的神經網路可回應，自然較無法引起人的感覺與對應行動。故而生活化取向的音樂，就教學與學習成效而言，可以達到較高的效率，就教育的目標而言，才能對生活能力的養成帶來「有用的」意義，這種回歸生活能力的培養，教育信念早在經驗主

義思想家，或如杜威這樣的教育家所倡導的教育目標中，而現今依然還是教育方針普遍上的焦點之一。

參、現今音樂教學的方式

目標與內容陳述的是課程理論中的〝What〞的課題。接下來還得探究〝How〞的問題。大抵上來說音樂教育哲思是依隨著當代的教育哲思來發展，因此，當今日的教育思潮強調著「學生中心」、「興趣取向」即「統整取向」的信念時，音樂教學者及音樂教育學者也必然深受影響，進而紛紛反應在其教學策略與相關論述上。

一、漸進自然的教學進程規劃

所謂「教學進程」指的是將教學內容做出系統性、順序性的安排，以便學生能逐步地，按部就班地，由簡入深習得有用的能力之計畫。若要符應「學生中心」哲思的做法，則不管是教學者或決策者，都得深刻地理解人類學習發展的特質，再依對象不同的年齡階段來規劃適性的教學內容，這也是何以各國課程標準都會以年級或年段來規範教學內容，且非以特殊資優者為設想對象，而是一般良莠不齊的學生。整個看來，課程標準即是一份音樂教學的進程，如同為教材的編輯及教師的教學預先鋪設一條達到目標的軌道，好讓教學者能在最起碼的方向上，循著正確漸進而自然的方式來教學。

二、啟發式的教學方法

當 Gardner 提出多元智能後，教育界便堅信人的智能不限於語言及科學等學科，且從人類思維形成的學理研究中，也知曉了「思維」（thinking）對學習的重要性（Hansen etc, 2007）。

相對於填鴨式的教學方式，教育心理學家強調，讓學生獲取「活的

能力」之教學方式是啟發式的教學方法，是一種不給魚而給釣竿的方式；是一種訓練解決問題能力的教學方式；也是一種培養獨立遷移學習能力的教學方式；更是栽培創造思考能力的教學方式。

　　為了這樣的期待，教師會捨棄快速的背誦式教學，寧可花更多心力於為學生築構學習鷹架，構思如何提問，誘導思辨批判，最後期待後設的認知與創造能力。音樂的內涵從具體的聲響到抽象的心像，如何在創作者、作品、演奏者及聆賞之間架起一道道的橋樑，是音樂教育的任務之一，只是這些橋樑的建材不只是認知的，更可能情感的、想像的，絕對是深入思維的。唯啟發式的教學方式才能產生如此的教學效能。

三、遊戲化的活動策略

　　近代以來，人們對孩子的教育很講究遊戲，其實早在 19 世紀福祿貝爾（F. Froebel, 1782~1852）即認為遊戲（play）是一種「自發性的自我教育」（spontaneous self-instruction），也是自我活動的表徵，更是最純潔、最富精神性的活動，可以帶給學習者歡樂與滿足，更是兒童發展的最高階階段（盧美貴，1993；陳珍俐，2007）。雖然有關遊戲的理論，已有更多的調整更新（陳珍俐，2007），但「快樂」永遠是人類喜愛的「感覺」，其學習效果應也會更好，所以能在「快樂」中學習，也將永遠是學習者的幸福。不過，音樂遊戲與幼教理論中的遊戲是有差別的。嚴謹起見，筆者在此將一般所謂的「音樂遊戲」稱之為「遊戲化的音樂教學」。筆者匯整諸多有關音樂遊戲的論述，將之定義為：凡經過設計之音樂教學活動，以遊戲形態進行者，或一個文化中既有之音樂遊戲活動，且必須結合於音樂；在自發性或經引導之個人或互動式活動後，能引發學習者愉悅的情感、認知學習及音樂概念與發展音樂能力者。但問題是教師在所營造的快樂氛圍中，到底真正驅動學生多少的「學習」效益呢？這個時代是否太討好學生，而忘了遊戲式的教學，其最後的目的依然在產出「學習」呢？學生是否因而養成不快樂就不願意學習的陋

習呢？筆者所接觸的教師們，常費盡心思要設計出遊戲化的教學，也常不惜代價到處研習找「遊戲」點子。其實不只遊戲點子，教師的行為技巧、愉快的口氣、肢體動作、生動的教學技巧，在在都能讓教學遊戲化。

四、統整式的教學設計

「統整」的概念在台灣似乎是近十幾年來的重要教育議題，但早在 C. Good（1973）的教育辭典中即有所界定，課程理論中也佔有一席之地。在音樂教育方面，近二十年來的各國音樂課程標準中亦有明顯的置入，台灣的九年一貫課程綱要應是典型的一例。如此的課程思潮當然有其哲學基礎，社會基礎及心理學基礎。其目的在於生活及學習能力的整合（薛梨真，2000），讓學生與自己、與社會、與知識及課程之間建立有意義的連結（周珮儀，2001）。然而，其可行性及有效性也必須加以檢驗。台灣這十多年來執行九年一貫課程綱要的結果，藝術與人文領域的教師們大多肯定統整的精神，但對教學時數被姊妹藝術瓜分擠壓成更少，無法一人全包音樂、美術與表演藝術的教學，也為統整教學方案的設計疲於奔命……等等現象感到無力。薛梨真（2000）指出夏山學校早已關門，但是它的精神仍然影響了教育者的觀念，過去它的失敗，只是執行的層面沒有做好罷了（引自 鄭方靖，2003：239）。的確統整與開放並不是目的，尤其是音樂是需要透過真正的操演，去唱奏，去感應才能產生意義，教師所設計的教學活動都只是手段，重要的是執行過程中，學生是否因而獲得有系統，又生活化的能力、知識及美感，那才是要關切的重點。

就音樂而言，全方位的音樂教學其實本身就具有統整的作用（Johnson, 2000，譯自鄭方靖，2000：171 ～ 180），如歌詞中所涉及的文學、文化、數學、自然環境及人的情感及互動，樂曲中所涵蓋的美學概念與型態，只要教師執行教學時能覺知這些音樂素材中的內涵，並引導與運用於課中，依然能讓學生獲得整合性的，結合於生活的，具生

命意義的素養。

<h1 style="text-align:center">— 附註 —</h1>

註一： 參閱李春豔（1999）所撰寫《當代音樂教育理論與方法簡介》，第 36 頁。

註二： 同註一，第 14 頁。

註三： 此文發表於國際音樂教育學會（ISME）2002 年在挪威貝爾根的研討會中，筆者在拙著《樂教深耕》頁 241 ～ 248 中提及其論點。

第三章
達克羅茲音樂教學法
Dalcroze Eurhythmics

人們音樂感應的敏銳度，是以身體感知的敏銳度為基礎

—— E. J. Dalcroze

第三章　達克羅茲音樂教學法

　　達克羅茲教學法被引進台灣已近二十年，有人將其譯為「達克羅士」，不管名稱為何，這十幾年來已相當受注目，無論是公辦或私辦之研習，都頗受歡迎，台灣也已成立達克羅茲音樂教育協會，許多音樂教育界的菁英相繼投入，可見此教學法之魅力。筆者參考執教於美國曼哈頓大學的 R. M. Abramson 之論述，達克羅茲本人的著作（林良美譯，2009），李春豔之整理，國內謝鴻鳴之文字資料及筆者本身參與相關活動及研究之經驗，來進行闡述。

第一節　來　源

　　達克羅茲音樂教學法是以一位瑞士籍音樂教育家——Emile Jaques-Dalcroze（1865～1950）的名字來命名的。首先讓我們來認識這位音樂教育家的生平，再來看看這個教學法是在如何的機緣及努力研究推廣之下形成的。

壹、達克羅茲的生平

　　達克羅茲原名 Jaques-Dalcroze, Emile（註一），1865 年生於維也納，雖然他的家庭以商為業，但是他的母親卻是一位尊崇 Pestalozzi 教育理念的一位音樂教師，給予他與姊姊良好的音樂教育，加上居住於音樂之都，有許多的機會接觸歌劇及各種形式的音樂會。這樣的環境使

幼小的他充分地受到音樂的薰陶，對他整個音樂生涯有著無遠弗屆的影響。所以在七歲時他就能寫出第一首音樂作品（鋼琴進行曲）。不過，十歲時舉家遷往瑞士日內瓦定居而離開維也納。定居日內瓦之後他被送入一家私立的學校，而且這所學校所標榜的是發展兒童的心智，思考想像及責任心的特色，故課程的設計相當生動有趣，這使小達克羅茲非常的喜歡也對他起了頗深的啟蒙作用。12 歲那年他同時進入一所音樂學院及日內瓦學院就讀。這兩所學校機構使他有著非常不同的感受，音樂學院中的學習令他快樂，而日內瓦學院中嚴厲刻板教學令他憎恨，因而迫不及待地想趕快畢業脫離這樣的學習環境。

當他 16 歲時（1881 年）加入 Bellets-Lettres Society，這是由一群致力於表演，寫作及音樂的年輕人所組成的組織。這期間他受到同伴們許多的鼓舞，而發表，演出許多的作品。直到 1884 年，他前往巴黎，轉而埋首於更多的學習。如他跟隨 Léo Delibes（1836～1891）^{（註二）}及 Gabriel Fauré（1845～1924）^{（註三）}學習作曲，另外還學習戲劇表演。也曾拜師於瑞士藉音樂理論大師 Mathis Lussy（1828～1910），此人對達克羅茲音樂教學中節奏訓練及音樂性表達訓練的教學主張可能有相當的影響。還有 1886 年時他接受 Algiers（阿爾及爾）歌劇院助理指揮的職位，由而有機會接觸到阿拉伯民謠風的音樂，且發覺一些不同於歐洲音樂的節奏，進而發明了一種新的記譜法來表示非正規節拍。1887 年，當他 22 歲時，進入維也納音樂學院跟隨 Anton Bruckner（1824～1896）及 Robert Fuchs（1847～1927）^{（註四）}學習作曲法。畢業後，1892 年回日內瓦執起教鞭，並同時參與各種演唱，戲劇表演、指揮、作曲、鋼琴演奏及作詩作詞等等活動。這時他 25 歲，開始面對音樂學院的學生。教學中，他很訝異地發現，多數的學生雖有高超的彈奏技巧，卻嚴重缺乏音樂感，甚至一些教師本身也有這類問題。於是他開始思考改善之道，致力於音樂教育的生涯於焉開始。經過許多的思考與實驗教學。1905 年在蘇黎世國際音樂教育會議中，他的教學成就正

式得到公眾肯定；1910 年受多恩（Dhonn）兄弟之邀，於德國 Hellerau 建立一所以他的方法來訓練學生的學校。這所學校後來產生了許多重要的藝術家[註五]。更重要的是這所學校的成就幫助他推展他的教學法於歐洲各國。1915 年他回到瑞士開創了「達克羅茲音樂學院」，從這個學校畢業的學生把這套教育理念散佈到其他世界各國，1926 年，在日內瓦舉辦第一次國際研討會。1930 年芝加哥大學頒給榮譽博士之學位；1947 年法國 Clernint-Ferrand 大學亦跟進。1950 年大師逝世於日內瓦，帶給世人無比豐盛的音樂教育遺產。

貳、達克羅茲音樂教學法的形成

　　達克羅茲幼小時受母親良好的音樂教育，使他感覺到音樂無限的美好，因而他喜愛作曲。謝鴻鳴（2006）指出，達克羅茲的一生所創作的作品涵蓋多種形式。歌曲方面就有六百多首，且許多是瑞士孩童長久以來普遍愛唱的歌。其他還有歌劇及鋼琴曲和弦四重奏等，大多具獨特的節奏韻律和優美的旋律。然而，當他是位音樂教授時，卻發現學生普遍缺乏音樂性、肢體性及情感性的感應力，以致於無法深入感受音樂之美，也造成演奏時的種種問題。於是他對傳統的音樂教學理念與教材大大地質疑。並且有許多的問題紛紛浮上他的腦際。依照 Abramson（1986）指出，當時達克羅茲的問題如下[註六]：

⊙ 為何音樂理論與視譜總是從與它們所代表的聲音，動作和感覺中被抽離來分開教授？

⊙ 在建立音樂意識與理念的同時，可以作耳朵聽力的訓練嗎？

⊙ 對一位彈琴者，只有學習彈奏技巧就算是完成了音樂的教育嗎？

⊙ 為何音樂的學習常常都是片段式與狹窄式的呢？

⊙ 為何學習鋼琴者很少去了解和聲？

⊙ 為何學習和聲者很少去了解音樂風格？

⊙ 為何音樂史很少反應人們、社會及個人的種種活動？

⊙ 為何大多的教科書著重先發展學生對轉調、和聲及對位的技巧？難道不應該先發展學生對這些調、和聲及對位所代表的音響之感應能力嗎？

⊙ 對於那些允許學生們毫無意識及感覺地去彈奏，視譜及寫作的音樂課程，能作什麼改善呢？

　　為了要尋找這些問題的答案，他開始實驗教學，嘗試把肢體回應結合於聽音訓練、歌唱與視譜寫作的訓練中，藉以發展學生的內在感受能力。同時，他也採用許多新的方式去發展學生調及調式感的能力。1894他出版了 *Exercises Pratique Dintonation Dans Itendue Dúne Dixiéme*（音調的訓練）及 *Solfege Avec Paroles Destinécs Aux Eléves De Chant*（為學聲樂者的唸唱訓練）。之後，他繼續從教學的實驗中思考及找尋答案。儘管學生們透過他的新教學方式在聽音感應力及視唱方面已有顯著的改善，但並不代表他們就已經深入地喜歡音樂了。意即學生還是缺乏了樂音與感情、感情與思維、本能與控制、想像與意識之間的聯繫（李春豔，1999）。因此他想要知道什麼樣的音樂元素最直接地與人們的生活關聯著，且容易令人產生深層的感應。透過醫界朋友的協助研究[註七]，他找到的答案是節奏與律動，也就是從是著名的「肌肉運動知覺」定理延伸獲得他的依據（Kinesthesia）[註八]。如音樂中的快慢很容易透過身體來體驗。於是他開始去研究整體性的教學法則、教學進程、教學方式來使他的實驗結果可以條理化與具體化。1905 年在蘇黎世的國際音樂教育會議上，他正式受到國際間的肯定，1910 年在德國建立了一所學校與劇場，1915 年在日內瓦區成立「達克羅茲音樂學院」，推廣列車於焉啟動。這樣的一套的教育法在歐洲被稱為「Le Rhythme」（節奏教學法）；在亞洲則以「Dalcroze-Rhythmics」（達克羅茲節奏訓練教學法）為名；至於在英國與北美洲則標之為「Eurhythmics」（律動舞蹈體操）。

　　總括來看達克羅茲花了近 50 年的工夫於教學，可以從下列一表明瞭其理念形成的過程。

圖 3-1　達克羅茲教學理念之形成

資料來源：筆者整理

第二節　基本理念

　　從上一節，我們了解到一套教學法的形成是必須經過許多嚴謹的思考與實驗才能確立，而確立之後的理念即可以幫助大眾省去許多掙扎的時間。在此章筆者就達克羅茲音樂教學法之基本理念來闡述。其實不同的專家學者，在這方面有不同的歸納，因此，筆者參考達克羅茲本身之論著（林良美，2009），Abramson（1986）， Mead（1996），謝鴻鳴（1994；1995；2006）及李春豔（1999）等學者之論著，透過哲理思想、

教學目標、教學手段、教學素材及教學內容，來認識達克羅茲音樂教學法的基本理念。

壹、哲思基礎

達克羅茲的時代，早期是浪漫思潮盛行的時期，在歐洲出現了印象派、國民樂派；而美學哲思則由黑格爾等的浪漫美學觀，經表現主義、形式主義，到現代美學觀；在教育哲思與學術思想方面，則除了浪漫主義之外，還有現實主義、存在主義、經驗主義、行為主義等等；另外，他的一生還歷經了兩次世界大戰。如此快速變化的時代，促使他不時地思考著音樂教育的種種問題，而後透過教學實驗，確立了下列幾項信念（註九），筆者簡約地分兩方面條列之：

一、關於音樂方面

從下列達克羅茲的短語中，可看出，他視音樂源自於人類心靈深處的情感，且音樂的節奏比旋律更接近人的性靈，故而他把節奏的重要性擺在旋律之上。

⊙ 音樂是情緒、物質、生命的直接投射。而把情緒所激發的動作和能量以聲音轉化呈現出來，就是音樂的節奏。

⊙ 音樂是人類展示性靈深處起伏不斷的所有熱情，最佳和最有力的媒介。它的振動喚醒人們的感覺；它的聲音與節奏儼若另一種獨特的語言，不需借助其他的方式來增加其完整性。

⊙ 音樂再現人類最基本的熱情。

⊙ 節奏和聲音是音樂的兩項最基本元素，但節奏是主要的，聲音是次要的。

⊙ 音樂中所有的節奏元素都是起源於人類的身體，隨著時間其型態與組合也跟著變化繁衍，進而把音樂推展到更高的境界。致

而最終人們反而忘記了節奏與身體原先的緊密關係。

⊙ 身體的節奏感和力度感只有在音樂中才有可能發展。音樂是唯一建構在節奏和力度上的藝術，它賦予身體動作風格，用情感激發它們，然後它們又回過頭來激發人們的情感。

⊙ 音樂的風格會受到時空的影響，如同人的內外在氣質也受到社會氣氛和生活條件的影響。故而，在不同地理環境生活的人們，依他們各自的神經系統和肌肉反應，創造出各自形形色色不同的和聲與節奏，從而形成了世界各類不同特色的音樂。

⊙ 節奏律動才是音樂中最有力，且最貼近生活的元素。

二、關於教育方面

⊙ 要提高一個國家的音樂水準，不能只讓少數人接受菁英教育，如果大眾遠遠跟不上那少數人的腳步，這兩種本該合作的社群間，就會出現越不過的障礙。

⊙ 最好的教學法便是讓學生能在最短時間內聽得懂旋律、節奏、和聲，如此一來才能最有效的建立學生據以欣賞和評鑑音樂的機制。

⊙ 要獲致完全的音樂能力，小孩需要有多方面的資源和能力，這其中包括，一方面是耳朵、歌喉、和音感，而另一方面就是整個身體（骨頭、肌肉、神經系統），和節奏感。

⊙ 音樂的性向往往深藏在一個人心中，而且常因為一些原因沒辦法表現出來，就像地表下的泉水，只有偶然碰遇到地震的時候才會浮現在地面。教育的功能之一，就是發展兒童的音樂潛能。

⊙ 一個人儘管可以讀譜讀得又快又正確，但不代表他一定有音樂性。一個對音樂沒有一點感覺的人，有可能很會看譜；同樣的一個極端，不會看譜的人可能擁有極高的音樂天分。

⊙ 最重要的是要有好的聽力，從而可以聽出音高和強弱的無限變

化，節奏的發展和對立，和調性的對比；也就是說，音樂訓練
應該發展內在的聽覺，就是能夠在心理上和生理上都明確的聽
到音樂的能力。每一種教學法的最基本目標，應該都在這種能
力的建立。

⊙ 老師的當務之急是啟發學生的音樂性向，去開發他們的美感，
用各種方法去發展他們的個人特色。

⊙ 人類身體的每一部份都可以回應人的情感。由不同的感覺所產
生的不同肢體反應來回應情感。藉由各種不同的姿勢及行動，
人們將內在非意識及意識性的感覺帶到外在的世界。

⊙ 人類把肢體活動當成樂器，將內在情感轉換成音樂形式表達出
來。人的身體是首先必須接受訓練的樂器。

⊙ 任何音樂理念都可以轉化成身體律動，而某一身體律動也可以
相對地轉化成音樂。

　　以上大多摘自林良美（2009）漂亮的翻譯。藉此可瞭解，達克羅茲
認為，音樂藝術的根基是人的情感，若只訓練耳朵與發聲是不夠的，故
經由肢體語言學習表現音樂，再把肢體上對音樂的感應帶到樂器的學習
上，企盼最後能達到音樂的即興創作（Abramson，1986）。然而這歷
程需要教師很具前瞻與效能地去開發與引導學生的音樂潛能。

　　基於這些信念，他確立了整套教學法的教學目標，並進一步找尋達
成目標的教學手段、方法及音樂素材。

 貳、教學目標

　　本著對音樂及音樂教育哲思信念，經過無數的思考與實際教學的反
思，達克羅茲肯定音樂來自於人的內在情感，故音樂的學習必須與人的
情感結合才能帶領人真正深入於音樂的美善。就其教學的目標，李春豔
（1999）陳述為「喚醒人們天性的本能，培養人體極為重要的節奏感，

建立身心和諧，使感情更添細膩敏銳，使兒童更加健康活潑，更具想像力，促進各方面的學習」，若將其簡化之應有二項重點：

⊙ 教學的過程是兒童主動參與和積極體驗的過程，如此才能進而理解並表達音樂。

⊙ 音樂學習本身應以身體去體驗音樂，並以動作表現為音樂體驗的基礎。

謝鴻鳴（1995）則指出這個教學法的最終目的是在訓練學生使用天賦與人類最自然的樂器——歌喉及身體來做即興，也就是旋律的即興及身體動作的即興。由了解以上兩種即興經驗，再導入鋼琴或其他樂器的即興。故教師平常應強調由耳朵聽音樂，再以身體上實際的經驗形成音樂意識，讓學生具有敏銳的聽力，高度的集中力、判斷力、記憶力，及瞬間反應能力，接著，利用身體動作來掌握正確的節奏及音樂中內涵的要素，在知性與身體實際結合體驗後，做為日後進一步創作的準備，並提昇音樂、舞蹈、戲劇的表演能力。

美國音樂教育學家 E. Findlay（1994）指出更為具體的教學目標（引自謝苑玫，1994）：

⊙ 使用整個身體來建構節奏經驗。

⊙ 發展肢體的協調能力。

⊙ 以身體律動，透過節奏經驗，反應各種音樂節奏符號。

⊙ 從「做」出所「聽」到的音響，來發展「聽音」能力。

⊙ 從節奏經驗中統整身體、意思，及情感。

⊙ 藉由自在表現的能力，培養各種音樂創作能力。

至於 Abramson（1986）針對達克羅茲的教學目標則做以下的闡釋：

⊙ 訓練能控制內在精神與情感的能力：人內在的情感可能在不自覺中表露，亦可能透過腦的控制意識性地表達。

⊙ 訓練肢體反應及表達能力：肢體的活動受制於人的意志與肌肉。根據肌肉運動知覺（Kinesthesia）之理論，聽覺可以導出活動，

而活動又可導出感覺，感覺帶訊息給大腦，而大腦透過神經系統給肢體下達命令。這種內在與外在交替循環的作用，可以運用於改善音樂方面的讀、寫與創作。但是必須能意識性地操縱這種作用，才能產生音樂訓練的功效。

⊙ 訓練個人快速、正確、適當及感性地感應音樂的能力：訓練人來體認內在精神與情感，以及靈活地運用肢體，最後是為了幫助人們深入地學習音樂的演奏、分析、視譜、寫作及即興。於是音樂的技能透過律動與內在的情感結合為一體。

綜合以上各學者對於達克羅茲教學目標的看法，筆者認為不外乎：

⊙ 透過規畫良好的律動教學，訓練學生表達個人內在情感。

⊙ 透過規畫良好的律動教學，提昇學生對音樂之理解與感應，進一步表現於外顯肢體律動上。

⊙ 透過良好的律動教學，結合個人內在情感與音樂之感應，達到音樂創作的最終目標。

這樣的教學目標與傳統呆板、機械的音樂技巧訓練，或音樂理論灌輸的教學目標，有著相當大的差異，實在是為二十世紀音樂教育闢出了一片鮮明、生動又具意義的音樂教學天地。

參、教學手段

「從律動舞蹈體操的訓練中得知耳朵與身體是最理想的訓練工具；而視聽訓練則讓我們知道耳朵、身體結合說白與歌唱，是學習音感及調式的最佳手段」。

「在達克羅茲的教學法中，即興創作用來教導學生音樂的理論與結構」（註十）。

由以上文字，不難看出達克多茲教學法用來達到教學目標的主要手段有律動、說白、歌唱以及即興創作。

一、律動：

　　達克羅茲發展出一套律動，手勢與動作來感應與音樂節奏相關的速度、長短、力度、重音及其他元素。這些律動是很容易為大家理解的，如拍手、手臂擺動、轉動、指揮、彎腰、搖擺、走動、跑步、爬行、跳動、滑動等等。其實人類生活中，大自然中，身體、四季、宇宙到處充滿著某種規律，引導學生想像與模仿這些自然界的規律，也提供音樂課更多律動的素材。另外，律動也是即興創作的媒介之一。

二、說白：

　　大多數的人喜歡押韻的詩詞，這可証明人們是喜歡存在於語言中的韻律。說白提供我們許多活生生又有用的節奏訓練素材。例如，當我們說「上學去」，便產生一種「短、短、長」之節奏組合，即♫ ♩的節奏型。又如我們的孩子喜歡的唸謠，「胖子瘦子，胖子戴帽子，瘦子穿鞋子，捏鼻子，刮鬍子，沙隆巴斯」，其節奏組合為：

♫ ♫ ♫ ♬ ♩ ♬ ♩ ♫ ♫ ♫ ♩

　　可見在語言的節奏中，孩子只要會唸，就可以累積許多音樂節奏的經驗。說白唸謠更能作為即興創作訓練進行的媒介。

三、歌唱：

　　歌曲除了具有節奏外，還包涵了聲音的高低與調式，讓學生接觸到美好的歌，體驗音樂中的呼吸，以及斷句與樂句等現象。在達克羅茲的教學系統中，運用歌唱來建立學生音感及調性能力（謝鴻鳴，2006），進而提昇其視聽能力，也為即興創作提供另一道途徑。Abramson（2002）也認為「唱」是培養迅速而富音樂性的視譜能力最有效的方式之一。達克羅茲則在1905到1924之間提出了一些訓練調性，

音階、樂句、音色和音感方面的視唱教材（謝鴻鳴，2006），可見歌唱是 Dalcroze 訓練曲調及音高、音感不可或缺的工具。因此在課堂中會有歌曲的習唱，機械性的視唱練習，也有歌唱配合節奏律動的活動。

四、即興創作：

採用即興作為教學手段的目的在於發展學生快速、明確地表達某一音樂的思想與感覺，也幫助學生獲得一種綜合想像、自然，及感性地運用音樂節奏與旋律素材來創造音樂的能力，因為唯有藉著即興創作才能充分把人內在的情感表達出來（Abramson, 1994）。即興創作的媒介很多，有律動、說白、故事、歌唱及樂器彈奏。幾乎每堂課中都會有某些形式的即興。當然難易必需充分配合學生的程度與年紀；且其發展的過程必定是從具體到抽象。因此人們對生活的記憶與經驗便成為即興創作時提取資訊的寶庫。再者，不但要訓練學生即興能力，老師即興的能力在達克羅茲音樂教學體系中也是最重要的，因為老師必須即興才能機動性地提供課程中必需的音樂（包括彈和唱），尤其是鋼琴的即興彈奏能力。不過以筆者的教學經驗，即便不彈鋼琴，透過教師即興的身體律動、即興的歌唱、即興的打手鼓……等，所營造出一種充滿彈性，即興的上課氣氛，也可激發學生即興的能力。

肆、教學音樂素材

教學過程中，所運用來達成教學目標的音樂，筆者姑且稱之為教學音樂素材。在多次參與達克羅茲課程的經驗中，感受到授課教師腦中音樂寶囊之豐富令人咋舌，大夥有時是唱首民歌，有時跟著爵士節奏起舞，有時又踏著巴洛克舞曲的舞步…，真是變化多端，多彩炫目。這些音樂可藉由教學者本身彈奏出來，或利用音響器材。音樂可以是教學者的即興，也可以是現成的作品。換言之進行達克羅茲音樂課時，教師可

採用聲樂歌曲，亦可採用器樂曲，這些曲子可能是教師當場即興產生的，也可以採用現成的作品，就如 Abramson（2002）編撰的 *Feel it*，就以爵士樂為主。不過，一般而言，初階課程中，即興的音樂素材較多，當學生累積的音樂能力與概念越來越多後，便可體會更多經典作品。

　　至於採用那一種型態的音樂則無限制，古典音樂、流行音樂、爵士樂、民謠等等皆可。但教師必須掌握的是，藉由各種不同風格音樂的本質，引導學生去體驗並進一步領會其深層的情感，如此才不會讓教學顯得漫無章法，凌亂無綱。

伍、教學內容

　　達克羅茲個人曾出版過兩輯的節奏律動教材，其追隨者將內容歸納為 34 項主題（Choksy etc., 1986），只是學者們前前後後整理出來的內容有所出入，但差異不大，筆者便舉 Abramson 及謝鴻鳴之整理為例。首先來看 Abramson（1986）之歸納：

一、節奏訓練教學內容
- ⊙ 時間—空間—力量—重量—平衡
- ⊙ 固定拍及均等拍分
- ⊙ 速度
- ⊙ 感性化的速度（漸快與漸慢）
- ⊙ 力度
- ⊙ 感性化的力度（漸強、漸弱、突強、突弱）
- ⊙ 聲音的接合（斷奏、圓滑、長斷奏、持續）
- ⊙ 重音（節拍性的、節奏性的、力度性的、和聲性的）
- ⊙ 節拍（單拍、複拍）
- ⊙ 休止符

⊙ 時值

⊙ 分割（時值的分割）

⊙ 模式

⊙ 樂句

⊙ 單旋律形式（動機、樂句、樂段、主題、主題與變奏）

⊙ 減值

⊙ 增值

⊙ 切分音

⊙ 主旋律與伴奏（運用頑固伴奏或對位）

⊙ 複音形式

⊙ 卡農（插入式及持續性）

⊙ 賦格

⊙ 補充式節奏^{（註十一）}

⊙ 不規律節拍

⊙ 不均等拍分

⊙ 綜合式不均等節拍與不均等拍分

⊙ 交錯節拍

⊙ 交錯節奏

⊙ Hemiola

⊙ 相通拍

⊙ 12 的分割^{（註十二）}

⊙ 彈性速度

二、視聽訓練教學內容

⊙ 譜表視譜——由一線譜、二線譜、三線譜、四線譜最後到五線譜，並以絕對音名法當作主要視譜工具。

⊙ 移動式譜號觀念——為了建立習慣各種不同的譜號^{（註十三）}的

意義與功能。

⊙ 音階（調式）——從最初兩三音的調式，漸次增加到七聲音階
　及大小調，並採用羅馬數字來表示各音在音階中的相對關係。

三、音樂詮釋能力教學內容（音樂理解能力）

⊙ 樂句、情感與表達訓練[註十四]

⊙ 數字旋律[註十五]

⊙ 音階、調式、音型與聽音訓練[註十六]

⊙ 絕對音名與音級[註十七]

⊙ 視聽能力、調式感及情感與樂句[註十八]

⊙ 節奏視聽訓練[註十九]

另外，再來看謝鴻鳴之整理[註二十]如圖3-2：

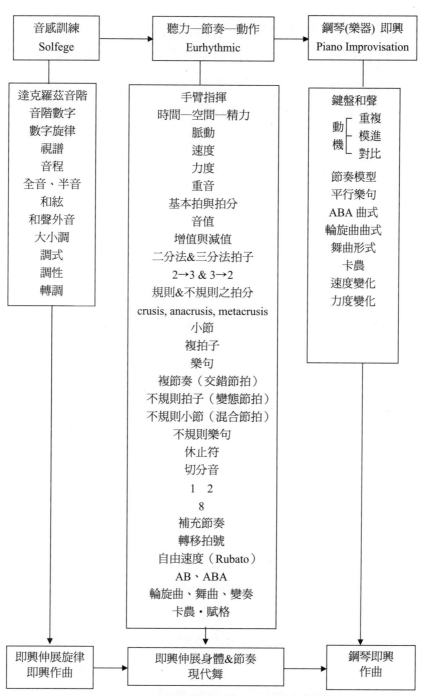

圖 3-2　達克羅茲音樂教學內容匯整圖

資料來源：謝鴻鳴（2006；151）

從以上的教學內容（圖 3-2）來看，節奏訓練（eurhythmic）項下所含括的內容最豐富，所佔的份量最重，有幾項與旋律密切相關的音樂理念也藉著節奏訓練來教學，例如主旋律與伴奏，複音形式，卡農及賦格。可見節奏訓練是達克羅茲音樂教育法的重心。

由以上兩位專家之陳述，吾等可發現，達克羅茲的教學法教學內容，通常被分為三方面，此三方面都各有其獨立之教學內涵（李春豔，1999）。且每一項目都內含更多細目，如「時值」，就有 ♩、♫、♩ 等等不同的節奏符號。但這些教學大項目及其中的小細目，教學的順序如何，並未見專家們撰文討論，例如「調式」一項，是五聲音階先教呢？還是大小調先教？事實上，依筆者多年的觀察，這方面似乎是教師們個人就學生之程度自行去規畫，以讓每堂課內容豐富，又長期下來能銜接連貫成一完整的課程系統為原則。另一點值得注意的是，達克羅茲教學法雖然極強調肢體律動，並可對戲劇及表演有所助益，但其教學內容依然是回歸到音樂的內涵（謝鴻鳴，2006），並沒有以戲劇表演的某些技巧為學習的目標。換言之，律動是為音樂學習來服務的手段工具。學習的真正內容還是得鎖定在「音樂」這個焦點之上。

關於達克羅茲教學法所採之視譜系統，筆者過去參考國內相關文獻，長久以來認為 Dalcroze 本人認為採用固定唱名較為有利，然近年來閱讀了更多資料後，發現 Dalcroze 不排拒訓練學生的絕對音感，故而有所謂〝Dalcroze scale〞的設計，此音階在 $c_1 \sim c_2$ 這個音域中，但他並未使用唱名（do re mi……），而是以 C D E F G……等絕對音名來定義這些音（林良美，2006），此與國內固定唱名法 C=Do 的思維義意是不同的。筆者在美國接觸到達克羅茲相關課程時，教師的引導是以音名來唱，而在台灣，因學校體系慣用固定唱名，而閱讀相關的專書時，常見用 Do~Do'，但時又用 $c_1 \sim c_2$ 來說明〝Dalcroze scale〞（謝鴻鳴，2006：134，141）故而令人誤以為達克羅茲教學法是以固定唱名法（fixed Do）為視譜教學的主要工具。筆者認為達克羅茲教學法相當有深度，

且也相當重視推衍性能力的培養，故而 Dalcroze 強調以「數字音級」來建構音階中每個音的功能，以利於各種古典或民間音樂調式，和聲及移調能力的學習，而固定唱名法並不利於這些項目的訓練。他只是為了歌唱音域的考量以 $c_1 \sim c_2$ 的音域設計〝Dalcroze scale〞，應無意堅持使用固定唱名法，但使用「絕對音名」訓練「絕對音感」卻是符合德奧音樂教學習慣，也是從文獻中可肯定的事實。

第三節　教學實務

理論與實際間的差距，常是教師們所困惑者，其實這之間是「轉化」的問題（周珮儀，2001），而不是理論對不對的問題。筆者在這近一、二十年來的教學生涯中，曾對許多研究者，或在校生、研究生等做過查訪，詢問其對運用達克羅茲教學法的看法，得到許多看法。其中在教學實務上，是一般教師最為深切的關心的。筆者將借此章，分別由教學實例及教學實務特定條件來說明，並探索達克羅茲教學法在實務上的特色。

壹、教學活動實例

在國內，一般人對達克羅茲音教學的印象，總認為是針對幼兒所設計的課程。其實不然，從上章教學內容的觀察，就可知其艱深，所以它適用的年齡層可以從幼兒到成人。以下先改編一份由 Abramson 所寫的教案，再提供謝鴻鳴老師，針對中年級所編的另一份教案，來認識這個教學法具體教學活動之樣貌：

一、教案實例 1

設計者：Robert. M. Abramson

教學時間：40 分鐘

教學對象：低年級

表 3-1　達克羅茲教案實例（一）

活動重點	執　行　步　驟	備　註
1. 預備─開始與終止的控制	① 老師彈或唱一首拍子明顯的曲子，以 ♩=120 的速度進行。 ② 學生放鬆手臂與手腕輕輕拍雙手，但必須仔細聽著音樂。 ③ 老師突然終止音樂，學生也終止拍手的動作。 ④ 老師以「預備停」的口令，幫助學生確實且儘快地把握終止，並且唸數目代替音樂進行。 ⑤ 如④但老師略去「預備」只喊「停」。 ⑥ 如②與③配合著音樂進行，而且老師也不喊停。	爵士風、民謠風的曲子都可以，以機器播放也可以。 大多數學生可能晚一拍或二拍才停。 做幾次直到學生熟練。
2. 休止符並非停止，練習感應休止中拍子的進行	① 老師說明「我們要像剛才一樣拍打著拍子，但當我喊出一個數目之後，下一拍大家馬上停止拍手，但輕輕從 1 唸著數目到我說的數目為止，然後再開始拍手並仔細聽我喊出下一個數目」。 ② 老師示範 （拍手） ♩ ♩ ♩ 𝄽 ｜ 1 2 3 4 ｜ ♩ ♩ ♩ 老師喊：4 輕輕唸數 老師喊：2 1 2 ｜ ♩ ♩ ♩ 輕輕唸數（拍手） ③ 如老師的示範，全體學生進行。 ④ 如③但以默唸代替唸數目。	可配著音樂，並練習到熟練。練習幾次。
3. 用肢體體驗休止符	① 全體圍個圓圈。 ② 如 2.─④但繞著圓圈走。 ③ 老師設定不同的速度來進行，如跑步、慢速滑步。	
4. 視譜感應休止符	① 學生坐下。 ② 老師在黑板上備有 ♩ ♩ ♩ ♩ ⑩ ♩ ♩ ♩ ⑥ ♩ ♩ ♩ ♩ ①	

續表 3-1

活動重點	執 行 步 驟	備 註
	③ 如活動 2. 但以視覺代替老師所喊的數字。	
	④ 如 2.—③	
	⑤ 如 2.—④ 老師設定不同速度來進行。	
	⑥ 請學生上來變換數字，並指揮，大家進行拍打與默唸。	可進行幾位同學
5. 藉遊戲體驗休止符	① 全體圍個圈圈。	
	② 老師示範合著拍子傳球，並喊一數目後，球停止傳動，直到默唸數目結束再繼續。	
	③ 全體如②練習多次。	
	④ 縮小圓圈，嘗試輕快的速度。	可配著歌曲、音樂。
	⑤ 擴大圓圈，嘗試較慢的速度。	
6. 運用休止符組合不同的節奏模型	① 學生坐下。	
	② 老師示範以下圖由左至右的方式擊拍。	充分帶著流動感，並且邊唸「下流流上」
	♩　♩　♩　♩ →　→　→　→ 下　流　流　上 （力量的流動）	
	③ 全體跟著老師的口令作②。	
	④ 老師在黑板上畫出。 ♩♩♩𝄽 並做示範邊唸邊做 ♩♩♩𝄽 拍 拍 拍 「𝄽」以手握拳的動作來表示。並繼續做出力量流動的動作。	
	⑤ 學生跟隨老師作④。	練習幾次
	⑥ 老師再畫出 ♩♩𝄽♩	
	⑦ 如④⑤。	
	⑧ 換 ♩𝄽♩♩ 的模型，再如④⑤進行。	休止符的地方會有一種強力的感覺
	⑨ 換成 𝄽♩♩♩ 如④⑤進行。	

續表 3-1

活動重點	執行步驟	備註
	⑩ 連續模式練習，即綜合以上各行。 ♩ ♩ ♩ ♩ ♩ ♩ ♩ 𝄽 ♩ ♩ 𝄽 ♩ ♩ 𝄽 ♩ ♩ 𝄽 ♩ ♩ ♩	
7. 為各休止節奏型填入詞	① 老師說明在有聲處要填入一個配合節奏的字，這個字必須是代表一種簡單動作。 ② 引導學生填字，如： ♩ ♩ ♩ ♩ 走 走 走 走 ♩ ♩ ♩ 𝄽 走 走 走 停 或用「踏」 ③ 老師選擇一位學生的主張，然後領導全體邊唸邊如活動 6. 一起來拍手。 ④ 照順序連續進行。 ⑤ 老師不照順序指定節奏型進行。	每一型都作數次練習直到能熟練而帶著音樂性。
8. 接力練習	① 將全班分成二組。 ② 照順序一組唸一型，連續進行 7.— ，如第一組作第一型；第二組作第二型；第一組作第三型；第二組作第四型。…… ③ 以「個人對全體」代替「小組對小組」來進行接力。形成一個問，全體回答的形式。	
9. 節奏聽音練習	① 老師從活動 6. 中任選一型拍打，學生仔細聽，之後以回聲之形式重複一次，然後說出休止符在第幾拍出現。 ② 老師再選另一型，如①一般進行。 ③ 如①與②，但最後請學生寫出老師拍打的節奏型。	

續表 3-1

活動重點	執行步驟	備註
10. 連續休止符節奏感應練習（休止符之型訓練）	④ 老師說「有位魔術師把聲音一個一個慢慢讓它們消失，像白板上的節拍」 （五項節奏型） ② 老師如活動 6. 邊拍邊做，之後學生模仿，然後再換另一型，直到完成上五項節奏型。 ③ 學生不用老師幫忙，自己連續地邊拍邊做，直到熟練。	每一型都作數次練習直到能熟練而帶著音樂性。
11. 用身體感應連續休止符	① 全體圍個圈，配著在原地踏步。 ② 老師示範，踏步並在休止符的前一拍雙手按腿來預備休止符，且在休止符處，頭點一下但不踏步，如： 踏　踏　按　點 步　步　腿　頭 　　　　加 　　　　踏 　　　　步 ③ 帶領學生一型一型地練習（先是老師作，學生再模仿）。 ④ 全體連續地進行 10.—① 中全部的節奏型	
12. 加入歌唱	① 如 11.—④ 但老師邊唱 聽那聲音 不見了， 不見 了 噓!	學生已學過五聲音階

續表 3-1

活動重點	執　行　步　驟	備　註
13. 綜合休休止符及已知音階旋律即興創作	② 老師在白板上預備好節奏如下 ② 引導學生唱五聲音階，如： d-r-m-s-l-d'-l-s-m-r-d ③ 老師示範用 之節奏以及 ㄅㄛ 五聲音階來即興唱出一旋律，如 d　d　r　m　m　s l　l　d'　l　s　m r　m　r　m　r　d	
14. 絕對音感訓練	① 老師說「我們來唱 C 大調音階，但是誰記得 C 的音高？」。 ② 老師帶領學生用漸強漸弱的音樂性來唱 C 大調音階，如： C D E F G A B C B A G F E D C	讓學生想中央C 的音高（這是以往一直在訓練的）

續表 3-1

活動重點	執 行 步 驟	備 註
	③ 老師說明將以 ♩ 𝄾 ♩ ♩ 的節奏型來唱 C 大調音階。 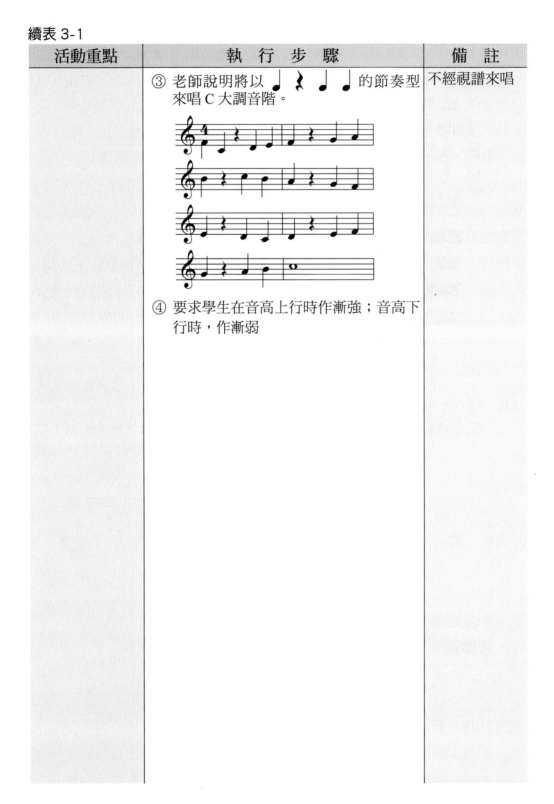 ④ 要求學生在音高上行時作漸強；音高下行時，作漸弱	不經視譜來唱

　　以上的教案鉅細靡遺，算是詳案中的詳案，從重點到細節的控制都相當周延。若以音樂教案的型態而言，是屬「一元式教案」，即以休止符（𝄽）為課程主題，但所運用之教學手段包括了說白、（唸）歌唱、律動，及即興創作。而所進行的教學活動之目標包括訓練孩子聽音、視譜、歌唱、記憶、律動，與即興創作。

　　另外，由上面教案所記載的教學步驟，應可領會到老師在帶領每一項單一活動時，都必須先作充分的預備引導，讓學生對即將進行的事能確定或具備感覺，這樣才可避免學生犯無謂的錯誤，引起不必要的混亂與挫折。例如老師需要學生確實把握拍子時，在喊口令時就得和著拍子來作：

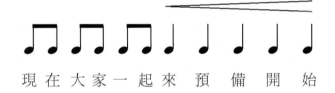

現 在 大 家 一 起 來 預 備 開 始

　　許多老師們對教學理論懂很多，但卻常缺乏類似以上所提的行為技巧，以致教學點子很好，但執行的成效卻打許多折扣其因在此，實在令人遺憾！

　　再者，每項活動都要讓學生有時間去充分練習，不可以只是「說明」而忘記「做」。不過當需要音樂時，老師可以在鋼琴上即興彈奏，亦可老師唱或用機器播放音樂。

　　最後，由此教案的形式，可見達克羅茲教學法偏向於採用一元式教案，即主題是單一的音樂要素，而利用各種不同的方式以及不同的角度，來加強學生對這個要素的認識，是一種封閉式的教案。但是音樂的要素有許多，每一次課輪流上一個要素，很可能會有一陣子學生不再接觸到這次上的這個要素，遺忘的機會很大。因此教師必須很注意在作教案設計時，嚴密地觀察課程間連貫的可能性，並且盡力在新的課程中製

造機會讓學生複習及應用已學過的概念與符號。例如：上方的教案中，第 12 項活動以下就很明顯的看出，教師把此堂課的重點（♪）連結到過去學生已練習過的達克羅茲音階，讓學生一方面加強練習 ♪，一方面複習達克羅茲音階上的五聲音階及 C 大調音階。

二、教案實例 2

以下教案^{（註二十一）}取自一個學期系列中的第十三及十四堂課，用意是觀察教師如何銜接兩堂課，不讓課程間失去系統性與連慣性。

設計與教學者：謝鴻鳴

教學時間：60 分鐘，每節 30 分鐘

實驗班級：中年級

教學目標

1. 音感訓練：

　　1. 利用「火車接龍」接唱的活動，練習聽音、音準、節奏感及立即反應的能力。

　　2. 利用撲克牌，練習 C 大調中各唱名之音準，及立即反應的能力。

2. 聽力—節奏—動作：

　　1. 利用「火車遊戲」

　　　a. 培養內在脈動及節奏聽音

　　　b. 練習單純音值平行樂句的問答創作

　　2. 二節拍、三節拍及四節拍的節奏創作

　　3. 二節拍、三節拍及四節拍的節奏聽音

3. 視譜練習：

1. 利用「撲克牌」遊戲練習二節拍、三節拍及四節拍的節奏視唱，及 C 大調音階中之唱名。

2. 以傳球遊戲，練習及表現二節拍、三節拍，及四節拍的律動感。

表 3-2　達克羅茲教學實例（二）

	太陽國　星星國
分組對抗	⑥ ⟷ ③
	⑤ ⟷ ②
	④ ⟷ ①

中年級　第十三週

教學活動及步驟	教學用具	時間分配
1. 聽力―節奏―動作 a. 分配太陽國及星星國的三組小朋友各代表音值 ♫（快車）、♫♫♫（特快車）及 ♫♫♫♫（子彈列車），開始玩火車遊戲。 b. 各組小朋友呈直列站，以小組長為首，是為火車頭；火車頭手持代表音值卡，先舉高讓同組小朋友確認，再置於胸前位置。 c. 老師以鼓、節奏樂器或鋼琴給基本拍 ♩ 當前奏，全體小朋友於身側雙手拍動該基本拍（火車頭由於手持音值卡，故單手拍即可），並自動確認自己代表音值的節奏動作。 d. 老師彈出某一音值的音樂，如 ♫♫♫，則該組（兩組特快車）邊拍基本拍邊用三連音小跑步出列，其餘列車停在原地繼續基本拍。 e. 當老師音樂停止時，除了火車頭外，其餘組員全數停下；火車頭需要繼續做該代表音樂值動作，將手持音值卡交給第二位組員，並做著該動作到車尾。 f. 老師待兩組火車頭到達車尾後，再開始另一種音值的音樂，遊戲繼續。 g. 老師可視情況將音值卡換成 ♩（慢車）及 ♫（加班車）做練習。	音值卡 ♫ ♫♫♫ ♫♫♫♫ 鼓、節奏樂器、鋼琴 音值卡 ♩ ♫	180

續表 3-2

教學活動及步驟	教學用具	時間分配
h. 遊戲規則熟練後，老師可彈奏小朋友已學習過的曲子或熟悉的歌，變奏成預備練習的音值，僅彈（唱）開頭旋律樂句當問句，並要求火車頭小朋友在回到車尾的過程中，接續該曲思以簡單的平行樂句完成答句創作。 **2. 視譜練習** a. 將一組四色撲克牌僅挑出點數 1 ～ 8 使用。 b. 老師示範點數 1 者唱 Do，2 者唱 Re，以類推至點數 7 者唱 Si，及點數 8 者唱高 8 度 Do。 c. 星星國及太陽國各派 3 位小朋友站前面，每人發給 3 張牌，手持胸前。 d. 兩國各派一位小指揮領導該國由左至右視唱撲克牌旋律。每一張牌先以 ♩ 音值唱。 e. 星星國先開始唱，反覆一次再換太陽國唱，也是反覆一次；此時星星國手持牌的小朋友將手中的牌由後往前（利用大拇指推力）換牌。 f. 遊戲規則熟練後，可規定黑的花色者唱 ♩ 音值；紅的花色者唱 ♫ 或 ♬ 或 ♬♬ （均唱相同的音）。 g. 視情況增加難度，例如持牌者有權力不換牌或將牌反過來代表休止符；或規定各種不同的花色代表不同音值（但最好 ♩ 音值比例佔高，以免節奏過於複雜失去意義）。 h. 此練習也可指定 3 位小朋友中的某位（或某幾位）代表固定音值形成一組節奏型。 i. 老師可在旁適時加上節奏樂器伴奏輔助及穩定節拍。 **第一節結束**	撲克牌點數 1 ～ 8，木魚或響板	15' ～

續表 3-2

中年級 第十四週	分組對抗 太陽國 ⑥⑤④ 星星國 ③②①

教學活動及步驟	教學用具	時間分配
1. 聽力─節奏─動作 a. 星星國及太陽國各自圍成一圓圈坐。 b. 老師要求小朋友先閉上眼睛，跟隨老師所給的音樂輕拍膝蓋打基本拍；聽到老師彈一重音時即盡快雙手拍掌一次，續回去拍基本拍。老師先不定時的給重音，考驗小朋友的反應力及掌握其注意力，等穩定之後即可固定2拍、3拍、4拍給一重音。 c. 老師要求小朋友在拍膝時說「1」，並推算下去說出其拍子數。 d. 每一國給一球。老師說明球必須在「1」時傳到下一小朋友的手中，而球在這中間的拍數時間過程是呈流動狀態非靜止狀態；尤其是最後一拍時，球必須被稍舉高以準備適時地傳給下一位小朋友。 e. 聽完老師所給的基本拍速度，球由順時針方向轉，每位小朋友有一小節的時間控制球；聽到老師給的某一訊號，如口令「換」，敲一高音鍵等，則球便於下一拍轉換方向傳。 f. 老師應改變基本速度。 g. 此活動可設計為複習舊歌曲或學習新歌曲的暖身練習，也可做為音樂欣賞的相關活動。	球 鋼琴	15' ~

續表 3-2

教學活動及步驟	教學用具	時間分配
2. 音感訓練 a. 分配星星國及太陽國的小朋友各成為 8 小組，各小組依序代表 Do、Re、Mi、Fa、Sol、La、Si、Do'，進行「火車接龍」遊戲。此遊戲需有充分的團隊精神及專注力才能圓滿達成。 b. 老師可用鼓或節奏樂器配合歌聲帶唱。先讓小朋友確認自己所代表的音，再使用多數是級進音的 4/4 拍節奏旋律讓小朋友依序跟唱。小朋友需依正確恰當的時間，邊唱邊拍自己的代表音及節奏。 c. 在鋼琴上彈奏旋律讓小朋友聽唱。此練習為訓練敏銳的聽力、節奏感及立即反應的能力。 d. 鼓勵小朋友在縱使隊友未拍唱他該唱的音或節奏也不要停下來等他，而須在時間之內完成他自己的部份達成正確的節奏。如此克服連續錯音的習慣及養成正確聆聽的內在脈動能力。	節奏樂器、鼓或鋼琴	15'～

資料來源：謝鴻鳴——達克羅士節奏教學月刊，第二卷，第 8 期（1995：6~14）

由上方教案內容，設計者把三個主要教學項目（或稱為內容主軸，含聽力、音感及視譜），清楚地標示出來，不過一堂課中無法把三大項目全囊括在內，而是交替分配在兩堂中，但「律動—時間—空間」則每堂課必備。另外，每一大項之下，都有好些教學重點，例如「火車遊戲」這一項活動目的在於培養內在脈動及節奏聽音，另加問答樂句創作。其中涵蓋的音樂概念，就有「♩」、「♫」、「𝄾」、「♬」及「♩♩♩」等節奏要素的感應加強。而「視譜練習」活動中，雖以撲克牌數字代表音級，而練習C大調音階中的各唱名的音準，並把上一項活動中所感應到的節奏要素，加入在此活動中，綜合運用。再者，二堂課之間，設計者如何作銜接，也是值得觀察的。而且，值得一提的是，設計者在每一堂課中進行了許多活動，但卻不是只繞在一項概念上或以一首歌為中心，而是多元連續式的教案，即依常設的進度主軸來為每一堂課設計教學活動，並且一定注意每一主軸前後的連貫。最後，閱讀者可能發現此二堂課中並無「鋼琴即興」這項內容，筆者推測，應是由於在學校中的音樂課，其目標不在此之故。

貳、教學實務之特定條件

一般談到教學需求或條件，總馬上會由兩方面的聯想浮上腦際來思考。一為硬體上，二為軟體上。的確，除了音樂教學的一般性條件之外，筆者訪查中所得的結果[註二十二]，顯示出大多數的教師感到運用達克羅茲教學法，最大的挑戰一為教學空間，二為師資，三為教學秩序管理。相較於其他教學，「教學空間」及「師資」的需求人數比例最高。

首先就教學空間而言，達克羅茲教學法，既然注重音樂之時間與空間的關係，又以律動為主，是故大空間的需求是必然的。記得筆者在美國就學時，第一次上達克羅茲課程，是被教師帶到體育館，當時很感驚異。上過課之後便了解只有那樣的場地才好用。問題是現況中台灣的學

校，體育館還要讓音樂課來用，一定是不敷所需。於是退而求其次，爭取韻律教室，但許多教師又反應，並非每所學校都有韻律教室。最後只得請教師們試試看挪開教室中的課桌椅，騰出空間來。有心的教師們便如此盡力地克服。

不過不可否認，音樂教師費勁搬開桌椅，課後也得負責復原，更何況有些帶班教師並不願如此配合，音樂教師就更難為了。這些問題都是現況中必須面對的事實。然而筆者認為，現代化音樂教育觀念日漸普及之後，校方在這方面，應也會有所體認，以後韻律教室，或大活動空間的多元教室，一定會是學校硬體建設勢必要的考量。近年來情況已漸次改善，在台灣，許多的中小學已設有多功能教室，除非排不到時段，否則場地問題得到解決的機會可說是大多了。

再接著來談談師資的問題。達克羅茲教學法對師資的要求，是一種能機動性配合教學的需求做鋼琴上的即興彈奏。鋼琴即興能力，除了要有調性、和聲及曲式的基本觀念之外，也要有長期的練習，累積成自然成章的彈奏技能，還要有些個人的創意，這些都不是過去傳統式鋼琴教學所注重，尤其是過去台灣師範體系中，琴法及鍵盤課絕大多數以死彈拜爾教本為主，實難培養出這般之能力，難怪教師們對此望之卻步。因此在國內外各種達克羅茲師資研習課程中，除了教學理念及活動之操演之外，鋼琴即興必定是研習內容重要的一部份。是故每位有心於當一位專業達克羅茲教學法之教師，都須在這方面投入心力長期研修。

只是在未達靈活即興彈奏程度之前，依筆者的經驗，發現在音樂課中可以先用簡易打擊樂器來進行，如鈴鼓、響棒……等，其中手鼓效果最佳。如果配合歌唱，那就更好。當簡易節奏樂器加上歌唱時，有時請學生用律動回應歌曲部分，有時則回應節奏樂器伴奏部分，如此一來，也能達到相當的教學效果。只是鋼琴依然有其不可替代的優勢，如和聲的聽力訓練，更複雜的多聲部音樂等等。所以鋼琴即興彈奏能力，終究還是達克羅茲教學教師所不能或缺之基本條件。教室中的設備，最重要

的是一部鋼琴，現今這個條件對大多數的中小學已不是問題。另一項是音響設備，此項較為次要，但若能具備，則教師便多一項工具。

師資的專業能力，除鋼琴彈奏及即興能力之外，還須有一種能力，叫「開放」，開放心境及開放肢體。開放心境才能接受學生的創意，才能隨著意識自由自在地即興彈奏，也才能營造一個激發創意的教學氛圍；而開放的肢體用來示範隨著音樂舞動的身體律動，也才能給學生具體的引導。

熟稔任何一種教學法到可以靈活運用之程度，都需要教師有相當的專業能力。但是在專業能力未臻上乘之前，筆者亦鼓勵教師們勇於嘗試，由少許活動慢慢增加。畢竟教學經驗也是專業能力重要的泉源。不斷努力的研修專業知識與能力，加上用心的累積經驗，好的教師，並非不可期。

<h1 style="text-align:center">第四節　結言</h1>

 壹、成效

從 1905 年達克羅茲音樂教學法受肯定以來，至今已逾百年了，在這漫漫的歲月中，它不但沒有受淘汰而消失，甚至有愈來愈受矚目的趨向。這當然要歸功於達克羅茲音樂教學法具有嚴密的理論根據，明確而崇高的教學目標，具體的教學手段與教學內容。不過，這些最後卻要藉由實踐後的成效來檢視，才能形成一股強而有力的說服力。在此將其成效簡要地分成主要成效（註二十三）與附帶成效（註二十四）來幫助讀者一窺究竟。

一、主要成效：

筆者依文獻和個人觀察，發現受過達克羅茲音樂教學法訓練過的學生會有以下四種屬於音樂的能力。

（一）音樂基礎能力

從達克羅茲音樂教學內容上來看，不管是節奏訓練，還是視聽訓練及音樂詮釋訓練，都為了透過種種方式引導學生學習音樂的基本概念，認識音樂中的各類符號，以及音樂的基本技能（包括能正確地唱，正確地聽與創作）。而事實上這些能力總稱為音樂基礎能力或稱為音樂基本素養（musicianship）。藉以下圖以示之：

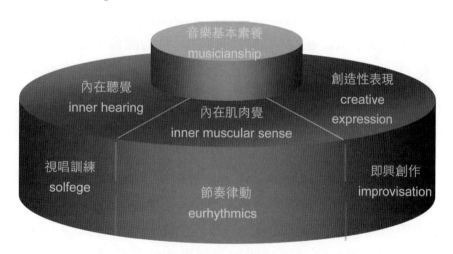

圖 3-3　達克羅茲音樂基本素養訓練整覽

資料來源：筆者整理

（二）肢體靈活感應音樂的能力

律動是達克羅茲音樂教學法的主要教學手段之一，幾乎每堂課大半的時間都透過律動在引導學生體驗音樂中的種種現象。因此不但要訓練學生正確地動，而且是要深入地感應音樂後，用心地帶著情感音樂性地

動。這是一項革命性的的突破，因為這是傳統音樂教學當中所沒有的，也是達克羅茲帶給後世音樂教學的最主要貢獻之一。

（三）靈活思考與即興創作音樂的能力

在傳統的教學中，教師有絕對的權威。而學生的學習重點是等待教師給予答案。若以教「𝄽」當例子。一般的教師在板上劃一個𝄽，然後告訴學生這叫什麼，大概不會大費周章來誘導學生從各個方面體驗與認識四分休止符（𝄽）。然而，常常這樣作便能培養學生學會在面對一項音樂理念或符號時懂得從不同方面去思考。另外在第三節的教案中，我們也發現教師在帶領學生累積對某項音樂理念的經驗後，總會留些空間以直覺式地、誘導式地或邏輯式地引導學生去作局部改變，或作完整的即興創作。這不但是在提供學生自發性思考的機會，更能激發人潛在的創作能力。從小處的改變，小部分的即興創作，到大段落的即興創作，最後便能將內在的情感自由地藉著音樂的形式表達出來。

（四）以內在情感去感應音樂的能力

以往的音樂教學偏重於音樂技能訓練及理論的灌輸，而往往忽視音樂與人內在情感之間的關係，以致於學生普遍缺乏音樂性。大家都承認音樂不但需要用腦去學，更要用心去體會。只是具體上如何學習用心去體會呢？這是達克羅茲所思考並且想解決的問題。因此在這個音樂教學體系中。非常注重聆聽聲音的訓練，並且根據肌肉運動知覺（Kinesthesia）定律，以律動來聯想潛在的意識。如此一來學生逐漸地學會了喚出內在的情感來感應所聽到的音樂。

二、附帶成效：

以下提到的成效雖然不是達克羅茲音樂教學創意追求的目標，更不會是教案中教學活動的主要目的。但以全人教育的觀點來看卻是值得肯

定的。

(一) 思考及創作能力的激發

在音樂學習的過程中養成了思考與創作的習慣。再把這個習慣帶到其他方面的學習。

(二) 身體成長的輔助

若是兒童接受達克羅茲音樂教學法的訓練，必定有許多時間是在進行 Eurhythmics，即律動舞蹈體操的訓練。這對孩童們身體成長的幫助是無庸置疑的。

(三) 情感上的滿足

運動本來就可抒解人的情緒，加上教師非常漸進的活動引導，學生少有受挫折的時候，且由而增加其自我的信心，這是達克羅茲的音樂教學令人喜歡的另一原因。

(四) 社交能力的培養

達克羅茲音樂教學法通常是團體上課，且在其教學的目標中，為了訓練學生具有控制內在精神與情感的能力，他主張學生必須學習往群體中適當調整個人與別人之間情感的互動。這讓學生在社交能力方面有機會得到相當的操練。

由以上所提出的主要成效與附帶成效，我們發現這些成效不但與達克羅茲的音樂教學目標相呼應，更吻合了現今音樂教育的目標—音樂美感訓練、音樂認知訓練及人性教化的效益。

貳、貢獻

　　若以年代來看，達克羅茲音樂教學正式受到外界注目的時候是西元 1905 年，可說是二十世紀五大音樂教學主流中年代最早的，雖然他承襲了前輩的人文思想及音樂教育思想，如盧梭等人的自然主義（註二十五）及 Pestalozzi 的「愛的教育」。但就音樂教學的完整性來說，他是個突破者與開創者。為以後的音樂教育家樹立一個典範與劈出一道新方向。也許往後的音樂教育家由於時空的差異提出一些修正，但根據 Abramson. 的看法，以下幾項是他帶給這個時代不容遺忘的偉大貢獻：

一、提出突破性的節奏訓練方法：

　　以肌肉運動知覺（Kinesthesia）反應為根據，提倡以律動作為節奏訓練的主要手段。如此的主張不但影響後來的奧福教學法、柯大宜教學法及戈登教學法，也被運用於舞蹈、歌劇演員及戲劇演員的訓練上。

二、主張唯有讓學生知道如何去分析、歸類及領會音樂訊息的方法，才能提高視聽訓練與節奏訓練的效益：

　　即學會「方法」比學到某項符號來得更具意義，也就是啟發式的教學。

三、倡導自發性的思考技能：

　　在即興創作的學習中，學生透過自身的直覺，老師的誘導或邏輯性的推理，建立了自發性的思考能力。現今教育界正疾呼創作思考性的教學，而 100 多年前，達克羅茲早已主張留空間讓學生去學習創造了。

　　綜合以上三大貢獻，我們相信達克羅茲音樂教學法不但啟發所教的學生，事實上也啟發後世更多的音樂教育思想，就以當今世界各國一致崇尚的統整性教學，在這個思維下，「音樂」與舞蹈、表演藝術及美術，

置入於「藝術」這個大項中，音樂教師們需要調整個人過去本位式的教學，而達克羅茲教學法至少在舞蹈及表演藝術上給大家開啟了更多的可能與創意。正如 Pestalozzi 的教育觀透過達克羅茲的母親，啟發他去突破傳統的音樂教育觀一般。

一 附註 一

註一： 參閱 Choksy, Lois, R.M. Abramson, A. E. Gillespie, David Woods (1986), *Teaching music in the 20th century*, 27. 達克羅茲原名是 Emile Jaques，後來應出版商之要求改為 Emile Jaques-Dalcroze，以別於另二位叫 Emile Jaques 的作曲家。

註二： 參閱 *The dictionary of composer*（1981），99~101, Leo Delibes，乃法國作曲家（1836～1891），致力於戲劇音樂，其神話芭蕾舞曲「塞爾維亞（Sylvia）」，奠立了他在舞蹈音樂上的地位。

註三： Gabriel Fauŕe（弗瑞，1845～1924）法國作曲家、風琴家、音樂教師，是當代最具影響力的音樂家之一。

註四： Anton Bruckner，奧國作曲家（1824～1896），於 1868 年起任教於維也納音樂院。Robert Fuchs 也是當時維也納音樂院頗受尊崇的音樂理論學者。

註五： 從 Hellerau 達克羅茲教學法訓練的第一所專門學校，而畢業的名人在舞蹈界有 Hanya Holm 等人，在導演方面有 Sergei Diaghilev，音樂界有 Sergei Rachmaninoff 等人，後來 Carl Orff 也到該校去觀摩與學習。

註六： 同註一，P.29~30。

註七： 根據 Abramson（1986）的資料，達克羅茲曾與瑞士心理學家 Edouard Clapared 合作研究。

註八： 肌肉運動知覺（kinesthesia）是指當人活動的時候身體會有種感覺，透過神經傳到腦部，腦再把這種感覺轉化成一種資訊意識，並加以分類成方向、重量、力量、速度、位置…，之後腦部經由神經下達指令於身體，再透過注意力、專注力、記憶力、意志力及想像力等精神現象來有效地防止身

體受到傷害。

註九： 參閱林良美譯（2009），達克羅茲原著（1919），《節奏、音樂、教育》。

註十： 如註一 P.29~30。

註十一： 補充式的節奏，是指填補較長原節奏的空隙而言，如 ♩♩♩ 為原節奏，則 ♪♪♪♪♪♪♪♪ 為補充節奏。

註十二： 透過 12 音的節奏，學生可學到多種不同節拍組合的可能性（透過不同的強弱組合）。

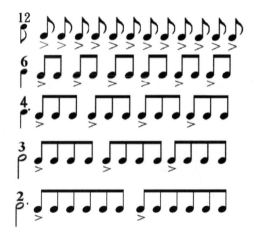

註十三： 即引導學生經由相對記號音，認識各種不同譜號。如：唱下譜（注意線上之記號音）

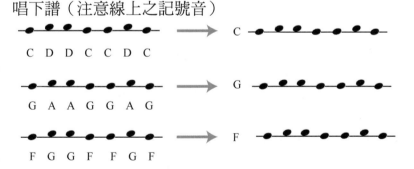

以後漸漸進步到可以讀下列譜表：

註十四： 音樂的表情與音型的上下走向有關係，如越來越高的音型，便有漸強的趨勢，反之則漸弱，只是在沒有歌詞的協助下，學生必須以音樂直覺去感覺樂句。

註十五： 數字旋律，即用羅馬數字表示各音在音階上的相對關係，如在 C 調上：

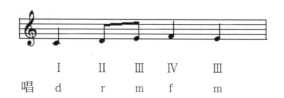

註十六： 為了幫助學生聽辨調式，和聲與音型，達克羅茲採取以下幾個步驟引導——

1. 比較不同調之間主音

2. 找出調與調之間的關係

3. 發展學生對於屬和弦的感應力

4. 解說轉調

5. 解說和聲的功能

6. 訓練耳朵、眼睛及聲音去快速感應音樂中的半音及全音。

註十七： 絕對音名是達克羅茲音樂教學中視譜的主要工具，另外配合羅馬數字來建立相對的音級觀念，如：

絕對音名：	C	D	E	F	G		F	G	A	Bes	C
相對音級：	I	II	III	IV	V		I	II	III	IV	V

註十八： 參閱《鴻鳴—達克羅士節奏教學月刊》，第一卷，第 4 期
（1994，7 月）達克羅茲將一音階分割成幾種連續性音列
（如 C 調中的 d-r-m、r-m-f、m-f-s…為三音音列）來訓練
學生綜合性地透過眼睛視譜，耳朵聽音與頭腦感應音型而
不是一個音一個音地讀譜。

註十九： 視聽訓練中，節奏常被忽視掉，因此達克羅茲創作 100 組
旋律及 450 個練習來發展節奏方面的視聽能力，例如以同
一組旋律讓學生去變化節奏、節拍。當然教師亦可採用民
謠、流行曲等來作素材。

註二十： 參閱謝鴻鳴（2006）《達克羅士音樂節奏教學法》，第 151
頁。

註二十一： 參閱《鴻鳴—達克羅士節奏教學月刊》，第二卷，第 8
期（1995，11 月），第 6 ～ 14 頁。此教案，原為 120 分，
共四節課，在此限於篇幅，僅截取其中連續的兩堂。

註二十二： 此項訪查之對象分為在職教師及準教師，兩者皆為接觸
達克羅茲教學法者。訪查時間從 1995 年 9 月至 2002 年
6 月，方式是採用簡單開放之問卷及座談式討論。問題
分為三項，一為教學法之優點，二為缺點，三為執行教
學時可能的難處。受訪者前後共 1103 人

註二十三： 指與音樂能力有直接關係，且為教學法本身的教學重點
者。

註二十四： 指與音樂能力無直接關係者。

註二十五： 自然主義者，一般是指一切遵從大自然的法則與從中而
衍生的概念，其不承認超自然現象的存在，但盧梭被譽

為「自然主義之父」，他的主張其實主要是提倡「返回
自然」，尊重人性，使人能順著本性自然發展，不作矯
揉之事。

第四章
奧福音樂教學法
Orff Approach

沒有音樂性的孩子是不存在的
—— Carl Orff

第四章　奧福音樂教學法

第一節　來　源

　　自 1969 年比利時籍的蘇恩世神父把奧福音樂教學法引進台灣之後，已有四十多年，這期間在台灣不但有奧福音樂教育學會成立，更有許多以奧福教學法為號召的私人音樂中心及幼稚園設立，甚至公家的學校或教育當局也提供教師們在職研修的機會。這當然要感謝專家們的全力講學、示範和推廣，但是人們喜愛奧福教學法還不只因為專家們的魅力，更在於奧福教學法本身的特質及其經由音樂所帶給人們的喜悅。

壹、奧福的生平

　　關於 Carl Orff，在一般人的印象中，他是個反學院及反理性，並且可說是個尚古主義的音樂家。他四度婚姻背後的原由令人好奇，卻又相當隱密而不為人所知。如此一位近乎傳奇人物的生平，相關資料頗多，筆者參考諸多文獻後，匯整[註一]並以簡約的陳列方式呈現如下：

一、家庭背景
（一）成長背景：
　　1895 年 7 月 10 日　出生於德國南部巴伐利亞慕尼黑附近，一個

重視音樂的軍人家庭，父親 Heinrich 是職業軍官，母親 Paula 則是琴藝非凡的音樂家。5 歲時，由母親啟蒙其鋼琴教育，據說在這個年紀就喜愛嘗試在石板上從事音樂創作。

(二) 婚姻：

⊙ 1920 年　第一任妻子是 Alice Solscher，與之育有一女取名為 Godela

⊙ 1939 年　第二任婚姻是與 Gertrud Willert 共締姻緣

⊙ 1954 年　第三度婚姻，對象是 Luise Rinser

⊙ 1960 年　第四任夫人為 Liselotte Schmitz

二、求學過程

⊙ 1907 年　進入 Westfalen 巴哈中學。曾加入合唱團，擔任主唱及鋼琴、管風琴伴奏，充分展露其音樂才華，且興趣廣闊，尤其喜愛戲劇與詩歌。

⊙ 1909 年　深感高中制式課程對他是一種磨難，而得了「心因性」疾病，還為此中輟高中課程。其實奧福在學習方面表現出強烈獨立性，儘管在學校表現不錯，但僵化的學校教育卻不能滿足他的需要。據聞他對器樂教師嚴格的教學法無法全盤接受，反倒渴望演出自己的即興之作。所以於 1909 年，寫下第一首鋼琴改編曲。又於 1911 年，首次出版一些歌曲作品。

⊙ 1912 ～　由於父母的堅定與支持，終於在慕尼黑音樂院完成學業。
1914 年　此期間他有較多的時間接觸音樂及從事音樂活動，加上當時的慕尼黑是音樂歌劇與戲劇之文化城市，奧福獲取頗豐富的藝術滋養。促使他完成學生作品 -- 歌劇 Gisei（吉茜）。

三、音樂生涯與經歷

⊙ 1916 年，被任命為慕尼黑室內樂團的指導與指揮。

⊙ 1917 ～ 1918 年服役於軍隊。因傷提早退役後，任職於地方歌劇院，擔任指揮與音樂指導。

⊙ 1919 年，辭去歌劇院職位，專心作曲並指揮慕尼黑巴哈合唱團。此時，他開始尋索自我及個人的音樂風格，逐漸趨向於以語言、音樂和動作三者結合來表述個人的音樂意念。

⊙ 1920 年，受教於 Heinrich Kaminski[註二]，學習作曲。此時期的奧福鍾情於當代文化中的表現主義所表徵的陰鬱恐怖的世界，故追求一種新穎有活力的音樂劇風格，但無調音樂卻未對他產生吸引力。當時他反而是致力於研究首位偉大的音樂劇作家 Monteverdi，及古代樂器法。另外與 Mary Wigman 結識（魏格曼，1886 ～ 1973），也讓他開始對音樂和動作間的關係產生興趣。Wigman 是位追求舞蹈絕對審美價值及自然情感表現之舞者。這位舞蹈家以身體創作音樂，非常自然地將音樂轉換到有形的肢體上，更將舞蹈提昇至戲劇院中搭配樂隊、佈景、戲劇的演出形式，這樣的藝術新形式對奧福往後的工作具特殊的啟發意義。

⊙ 1923 年，結識了 Dorothee Gunther，並專心於創作及教學。且在這一年，首度結婚，一年後得一女兒。

⊙ 1924 年，奧福受當時興起於歐洲的「回歸自然」及「青年運動」的影響，主張音樂應與舞蹈結合，故而任教於 Gunther 學校（Guntherschule），主要是為該校舞蹈課程作曲。

⊙ 1928 年，Gunild Keetman（凱特曼）進入此學校就讀。

⊙ 1928 年，由非洲及印尼之民族傳統樂器得其靈感，而請 Karl Maendler 依照其指示，造出第一部木琴供教學使用。

⊙ 1930 年，奧福運用頑固音型發展音樂，並避開複雜的和聲、半

音階及對位法，而創作了一部名為〈修道院裡的歌聲〉之舞台作品。該曲最初是為芭蕾舞劇而寫，現今則常被用來當讚美詩。

⊙ 1930 年，開始著手編寫《學校音樂教材》（*Orff-Schulwerk*）。

⊙ 1931 年，與 Keetman 女士合作出版了第一冊《學校音樂教材》（*Orff-Schulwerk*）。此書並非以後所稱的奧福兒童音樂。但是充滿拉丁音樂的節奏感，並以直笛及敲擊樂器來組合表現音樂，對當時的音樂風格而言，頗具新意。

⊙ 1935～1936 年完成了 Carmina Burana（布朗詩歌），大獲成功。

⊙ 1936 年，為柏林奧運會開幕禮作千人兒童舞蹈表演的交響伴奏曲。從此之後受邀於德國各地講演教學法。並且停止教學而專心作曲。

⊙ 1938 年，完成 Der Mond（月亮），1939 年首演。內容源自格林童話，描述著天堂及死之世界。

⊙ 1939 年，二度結婚。

⊙ 1939 年之後，德國納粹強大時期，奧福是少數表現配合而為了寫曲的作家，但此點在歷史中頗具爭議性。（註三）

⊙ 1942 年，發表 Die Kiuge（聰明的姑娘），內容來自於民間故事，是他最成功的作品。

⊙ 1944～1945 年，Gunther 學校先被納粹強行關閉，後毀於戰火。

⊙ 1948 年，巴伐利亞無線電台 Dr. Walter Panofsky 力邀奧福為電台兒童節目作曲，播放之後，許多人希望有奧福樂器，因而促使 Studio 49 工廠生產奧福樂器。而這個工廠後來也就成為 Orff-Schulwerk 的重要贊助支援財團。

⊙ 1949 年，其較現代的作品 Antigone（安蒂岡）首演，此作品源自於希臘悲劇，是一部結合戲劇、舞蹈、音樂於一體的作品，體現了原始的創作風格。

⊙ 1950 年第一冊德文版之《奧福兒童音樂》正式出版，即 Music

fur Kinder，至 1954 年完成全部五冊。此年，Keetman 受邀到薩爾茲堡的莫札特音樂院進行兒童課程的規劃。

⊙ 1953 年，所謂的「奧福教學法」開始對世界產生影響。因在莫札特音樂院舉辦之國際音樂學校領導者會議中，莫札特音樂院的小朋友做教學展示，吸引了多倫多皇家音樂院與日本武藏野音樂院的注意，且隨後也引進這種新的教學法到他們的國家。所以 1956 年 奧福兒童音樂教學唱片出版時，才能經由這些管道快速傳播到世界各國。

⊙ 1954 年，三度結婚。

⊙ 1950 ～ 1961 年，任教於慕尼黑音樂院之作曲系，擔任教授及系主任。

⊙ 1960 年，四度結婚，並從此年開始，巡迴各國講授奧福教學法。

⊙ 1961 年，放棄了慕尼黑之教職，前往薩爾茲堡的莫札特音樂院，創辦了「奧福教學法訓練中心」。

⊙ 1972 年，慕尼黑大學授予他榮譽博士頭銜及國家獎章。

⊙ 1982 年逝世。

貳、奧福教學體系的形成

奧福音樂教學法是一種激發孩童藉由想像力和幻想力進入音樂仙境的教學法。然而，眾所皆知，奧福起初並非有意致力於兒童音樂教育。而是由一連串的機緣推動他走向兒童音樂教育。以下讓我們來看看整個形成的過程。

奧福生性腦筋靈活富想像力，並且從小顯露出對音樂強烈的喜好，又幸運地生長於音樂氣氛濃厚的家庭。據他所描述，其雙親皆是音樂才華洋溢的音樂家，年輕時家人間的重奏帶給他極大的快樂。另外，值得一提的是奧福有位開劇場的祖父，及喜愛音樂又疼愛他的母親，因此他

不但與母親學習及分享音樂，更有機會接觸到許多舞台上的歌劇及舞蹈表演，得以從中得到整體性藝術的最佳薰陶。再者，在他少年時，由於觀賞了一些著名舞蹈家的表演^{（註四）}而深深愛上了現代舞蹈。因而產生了為舞者作曲的意願。後來還打破傳統^{（註五）}地把樂器置於舞台。於是發展成他為舞者寫曲，而舞者奏樂（此階段的樂器是指鼓、鈸、鈴鼓及響棒）的獨到表演型式。換言之，他讓音樂擺脫傳統式附屬的地位，成為舞者表現的工具，音樂與舞蹈於是合而為一。只是他這時期寫的音樂都是為專業者寫的，與兒童教育完全無關（Choksy et. al. 1986），我們只能視之為影響他以後發展的潛在因素。所以若要深究整個奧福教學法的形成，真正的起頭應是在 1924 年，他的好友 Dorothee Gunther 聘用奧福為她所創的 Guntherschule（郡特舞蹈體育學校）課程中的舞者寫音樂。之後，奧福投入為學校寫曲，而 Gunther 負責訓練。他們合作所形成的教學方式是以人類最原始的樂器「鼓」來引導舞蹈學生從固定拍、速度及節拍來累積音樂的經驗，再把這樣的經驗回應到樂器的敲奏。整個重點是放在讓學生從作樂中去掌握音樂來連結肢體動作。奧福稱這樣的方式叫「基本元素型」的訓練。這所學校的聲名因而漸漸傳播出去，讓許多專業或非專業的舞蹈者慕名而到慕尼黑 Gunther 舞蹈體育學校研修這種基本元素型的訓練。1928 年，有位學生名叫 Gunlid Keetman（凱特曼）入學，在校期間顯示她非凡的音樂與律動天賦，奧福於是請 Keetman 協助來研究使用他新造的片樂器^{（註六）}的技巧。也正是她，為片樂器寫出第一首奧福風的曲子。這些片樂器是這般地切合奧福的想法及基本元素型的訓練，所以奧福便把這些片樂器正式帶入了他所作的樂曲中。於是，他在舞台上所使用的樂器除了以往的鼓、鈴鼓、鈸及響棒之外，還加入了木琴、鐵琴、鐘琴、低音古提琴、四弦琴及直笛，這即是一般大家所泛稱的奧福樂器。

　　奧福與 Keetman 繼續合作為 Gunther 舞蹈體育學校寫作舞蹈的用曲及表演用曲，並且陸續出版。雖然這些曲子創作當時都是為專業者訓練

所寫的，而不是為兒童，然而這些曲子中所提出的一些非常基本的作曲手法，例如使用奧福樂器所產生的持續低音及頑固伴奏等，都可說是日後 *Music Fur Kinder*（奧福兒童音樂）的前身。

在 Gunther 舞蹈體育學校的訓練中，所有舞者都要奏樂器，而奏樂器者也是舞蹈者，因為奧福相信，經過這種雙向的交替訓練能提升學生對音樂元素的敏感度及回應能力。換句話說，形成一種

<div align="center">

音樂→律動→更具創意的律動→更具創意的音樂

</div>

的循環。這種理念也成為以後奧福教學法的重要理念之一。

1936 年，奧福替柏林奧運所寫給兒童表演的樂曲大受歡迎之後，奧福才被推入音樂教育的漩渦裡。他受德國各地之學院及大學邀請去示範教學法，而他所出版的書也開始受到矚目。直到 1944 年，因第二次世界大戰及納粹的統治，致使 1945 年 Gunther 舞蹈體育學校毀於戰火，不但設施被破壞，合作的伙伴也四散。還好 1948 年由於 Bavarian（巴伐利亞）廣播電台的邀請，奧福復出在頻道中為兒童作曲演出，這期間，奧福發現以往在 Gunther 的學校中不曾注意的「歌唱」與「說白」，其實是訓練兒童節奏能力的起點。另一方面 1949 年，奧地利莫札特音樂院的院長，Eberhard Preussner，力邀 Keetman 女士至薩爾茲堡負責兒童音樂教學。加上有位以往從 Gunther 舞蹈體育學校畢業的教師 Traute Schrattenecker 正在當地教體育舞蹈。於是他們合作把 Gunther 舞蹈體育學校的教學方式在薩爾茲堡結合於兒童音樂教學上。

1953 年，加拿大多倫多皇家音樂院 Arnold Walter 博士與日本東京 Musashino 音樂院院長 Naohiro Fukui 教授參觀了這種音樂教學，大加讚賞，這使奧福教學有機會傳播到歐洲以外的世界。而且由於實際的需要，1961 年，奧福音樂教學訓練中心在薩爾茲堡莫札特音樂院正式成立，使有志於這樣教學的音樂教師，有機會得到完整的訓練。

因此可借下圖來概覽此教學法之形成歷程：

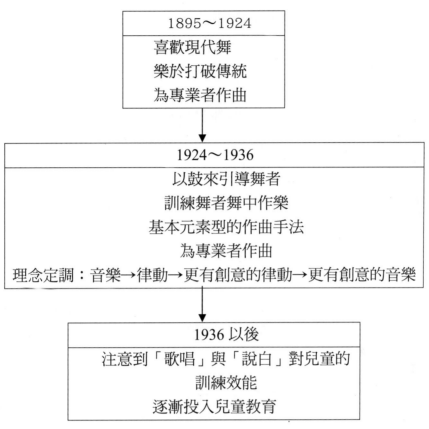

圖 4-1 奧福教學法形成圖

第二節 基本理念

　　奧福自幼年受教期間，就顯示出其對音樂強烈的喜好，尤其是自己的創作及對戲劇的終身迷愛。廣泛的興趣更牽引他接觸到許多哲學、文學、舞蹈、古希臘文學等音樂以外之領域。這種種有形及無形的機緣促成他的音樂創作有異於當時一般的作風。其音樂中樸實、原始，又多彩的聲響，內容的深沈詭異、樂器的超大編制，及舞蹈、人聲的運用，比比都展現出他對音樂獨特的詮釋與手法，這樣的信念，再與他自然式的

教育主張相結合而成所謂的奧福教學法。

壹、哲思基礎

　　由上一章，我們明白奧福音樂教學起初並不是針對孩童，也不是單純的音樂教學，而是為舞蹈者所構思的。因此整套奧福教學法的最初蘊底並不是教育，而是奧福本身對音樂的體認，以及從 Gunther 舞蹈體育學校的工作過程中觀察實驗所得的理念，加上他個人年少時對於制式呆板教育方式的反制，乃至於以後投入為兒童作曲，才更仔細深入地為兒童音樂教育來思考。奧福本人在文字上的立論不多，但是從他所處的時代背景及零零星星的報告中提到的言論，亦可尋著一些線索。以下筆者參考李春豔，Grover 音樂辭典、維基百科[註七] 及謝嘉幸等三人（1999）的相關論述來說明奧福對音樂及對教育的哲思基礎。

一、關於音樂方面的哲思信念

　　在前方陳述奧福的生平時，已知奧福從小便接觸到劇場的藝術表演，且他年少時，正值 20 世紀初期的威瑪（Weimar）共和國期間（1919～1933），而第一次世界大戰的慘敗教訓，引動德國的教育界的反省與改革，當時知識份子所倡導的主要教育思想一為「回歸自然」；二為「兒童中心」；三為「職業勞動訓練教育」（Arbeitsschule）；四為「新藝術教育運動」。另外，此時期的「青年運動」，有許多年輕人奮起響應而拿起吉他，口唱民歌，走向大自然。這波運動中，在音樂方面的訴求、是主張合唱，民謠朗誦和器樂應為音樂課的主要內容，而後「繆思教育」更是音樂教育改革的理想標竿。（謝嘉幸等，1999）再者如 Wigman 所倡導的現代芭蕾之表現形式，及當時的律動節奏（包括 Dalcroze 的新嘗試），就在奧福的成長過程中瀰漫成一種社會的氛圍，影響著奧福的思維與信念。無怪乎奧福雖處於表現主義的美學旺盛期，

也受了德布西風格的啟迪，但從他所表達出來的音樂及言論，其對音樂的哲思信念與當時的藝文風潮卻有些距離，從下方他的幾項主張應可得其要：

⊙ 簡約、樸質的音樂才是最自然、最接近人性的音樂。

⊙ 如古希臘的音樂思維，音樂必須與律動、舞蹈、語言，甚至戲劇結合，才能產生意義。

⊙ 音樂最原始、自然的元素，如簡單的連環結構、頑固伴奏、小規模迴旋曲，足以讓音樂達到最高的美學境界。

在西方音樂史的洪流中，也許找不到奧福具時代革命性音樂創作方面的地位，但他的音樂（尤其是 Carmina）依然時常在當今許多氣派場合，甚至廣告中被運用且深得人心。

二、關於教育的哲思信念

在威瑪共和國時期的教育改革中，其藝術教育運動主要強調的是：教育的藝術化，注重個性發展，培養創造力，實踐情感陶冶的新思潮。而「回歸自然」又是奧福所遵從，再加上當時「兒童中心」的教育呼聲極高。筆者認為此兩項思潮對奧福那種幾乎是「無為而治」的教育思想有著相當深遠的影響。

回歸自然的教育思想是由當時的德國教育學家 Hermann Lietz（1868～1919）所提倡，目的在於使學生的身體、精神、宗教感、知識、情感等各方面都能均衡發展，故而特別關注按照學生的心理狀況以及利用學生的興趣，讓學生自發並樂意地投入學習活動，進而習得敏銳觀察、思考、判斷……等等能力來掌握及獲取知識。

兒童本位思潮則是世界普同性的價值觀，大致上是繼承盧梭的「自然教育法」及 Pestalozzi 的「愛的教育」之精神，而提倡、強調重視孩子本身的天性，任由孩子自己成長。然到 Berthold Otto（1859～1933）時，做了些修正，其不但重視兒童的自由活動及內在能力的發展，

又不疏忽教師在教學活動中的重要性。

除了上述兩項重大時代思潮外，影響奧福的時代性人物，應該不可漏掉 L. Kestenberg（1882～1962），因他是當時德國社會黨的藝術政治家（謝嘉幸等，1999），在他的主導之下，威瑪時代的德國對音樂教育進行了全面性的改革，朝著所謂「繆思教育」的理想實踐。而奧福教學法正是繆思教育口號下的具體產物，兩者的核心思想都在：通過藝術教育提升人的品格，使人們在理性能力增長的同時，感性能力也得到發展。

就在上述的時代背景及教育思潮下，奧福發展出他獨特的音樂教育主張，謝嘉幸等（1999），將其歸納為三個主要面向，即元素性的、兒童中心的，以及重視情意培養的。以此三項為核心，筆者摘取奧福音樂教育哲思而陳列如下：

⊙ 什麼是基本元素音樂呢？——包括簡單的連環結構、頑固伴奏、小規模迴旋曲。它是原始的、自然的，甚至只是一個肢體上活動。任何人都可以學習而享受它。因此它適合於孩童。

⊙ 節奏的訓練必須從幼小時開始。但學生必須透過自己在音樂和動作中的即興創作，來發現自己的才能。

⊙ 從聽懂音樂、以及解釋音樂發展成能創造性地從事音樂活動。積極的音樂創造、音樂的自我發現和演奏音樂成了新的教學重點。

⊙ 教導孩子最自然的起點是屬於孩子的節奏，以及古老到適合於孩子的歌曲。

⊙ 缺乏音樂性的孩子是不存在的，但必須靠自己去找到內在的潛能，而不是透過有意識的學習和教育過程。

⊙ 透過最少的啟蒙教育，和使用容易獲得令人滿意之演出效果的樂器，憑此可解決教育障礙的問題。

可見奧福對音樂教育的基本哲學思想在於用自然的、原始的素材，

綜合性地、自然性地引導學童去經驗。在自然地參與於音樂中，去感受音樂、創作音樂、欣賞音樂及學習音樂。

貳、教學目標

—— 激發孩子的想像力與幻想力，邀請他們進入音樂的喜樂中。
—— 提升生活，並發展潛在的音樂性。
—— 整個奧福教學法的關鍵在於「探索」及「經驗」。
—— 音樂的經驗本身就是最重要的目標。^{（註八）}

　　美國名教育家杜威倡導實驗主義式的教育，主張「過程」重於結果。而從以上的一些文字片段，我們可說奧福音樂教學正是這樣的一種教學。究其教學目標有：

一、幫助學生從累積音樂經驗去建立音樂能力

　　不管採用何種方式或經由任何管道，所有的音樂要素或概念，最初應以其原始簡易的型態呈現給學生，讓學生在經驗中，探索種種音樂現象的特質，然後再漸次推衍至更複雜形式的音樂。國內研究奧福教學法的先驅蕭奕燦（1986）在其《明日世界》中，曾提出一些說明「把感性與知性分開來學習，孩子可以經過一段長時間的感性學習（歌唱、語言、律動、合奏…等）確實建立學習音樂的興趣和能力，再給予知性學習（音符、讀譜、樂理、和聲…等）」。而這裡所提到的感性學習，即是指去經驗音樂所表達的情感。在不同的年紀、不同的程度，及經驗不同的音樂，去探索出不同層次的音樂現象與特質，再進一步吸收不同層次的音樂知識。換句話來說，讓學生從經驗不同的簡單樂器所創造的音響後再進行識譜教學（謝嘉幸等，1999）。經驗隨著時空的變遷可以是無止境的，孩子若懂得如何在經驗音樂中探索，則其音樂能力的成長也將無止

境，更令人興奮的是經驗探索的對象實在是相當豐富的，如空間、聲音及音樂結構。

二、幫助學生發展其潛在的音樂性

奧福認為每一個人都有音樂性（musicality），這種音樂性不但可以引發人對音樂的興趣與喜愛，也能帶領人在經驗音樂的過程中有更高層次的回應或更深入的探索，甚至最後培養出音樂的即興創作能力。但基本上，音樂性建立在表達音樂及理解音樂的兩項基本能力上。在此值得進一步探究的是，〝musicality〞一詞，常被直接譯為「音樂能力」，甚至有人認為是一種「音樂智商」，而筆者則認為奧福所強調的應是一種潛在學習音樂，及感應音樂的本能。

就上方的兩項教學目標而言，不免令人有過於籠統之感。其實就因為奧福教學法的目標如此簡約，教師的教學空間便更為寬廣且有著不受限的自由，而學生也在這麼大的空間中經驗，探索及學習。任何不留空間給學生經驗及探索的音樂教學活動，都不算是奧福教學法。這正是根據奧福的哲思精神所延伸出來的目標。

 參、教學手段

—— 在最初的階段，以肢體感應音樂最基本的固定拍、節拍、速度及節奏。

—— 音樂之外是律動，律動之外是音樂。

—— 透過舞者樂器的合奏，音樂才能真正與律動合一。

—— 說白與歌唱是孩子學習音樂最自然的起點。

—— 「如果缺乏了兒童自身的想法和意念，仍然不能稱它為奧福教學」，既然奧福教學法這樣強調「出於兒童自己的意念與創造」，所以它在教學上及技巧上便不能凡事都由大人預先設計好，或清

清楚楚的記錄下來，並要求孩子們依照大人的模式與水準去表現、演奏，去再創造——表演出來。所以勢必要尋求另外一種沒有束縛、羈絆、簡易可行的「即興演奏」方式，告訴孩子們如何應用簡易的模仿、反覆、頑固伴奏、持續低音……去做即興式的表演。」(蕭奕燦，1989)

　　律動、歌唱（包括說白）樂器合奏與即興創作是奧福音樂教學的主要手段。透過這些手段引導學生經驗，探索音樂，也透過這些手段幫助學生發展出潛在的音樂性。以下逐項簡要說明之。

一、律動

　　依筆者個人的觀感，奧福教學法的「律動」包括了「舞蹈」及「律動」。由於在奧福的時代，不但有達克羅茲教學法風行於歐洲，德國還有 R. Steiner 提倡的音樂律動課，這兩位當代大師的主張驅使奧福不但喜愛舞蹈，還進一步將音樂與舞蹈透過舞者奏樂，奏樂者跳舞的方式結合起來。至於律動本身對於人們音樂感應力之提升，具有絕對的正面效果，這在達克羅茲教學法中已探討過，不再贅述。故奧福教學視律動為一項最基礎的教學操作手段。透過它，讓學生來經驗與探索空間，時間、能量與音樂。如教師總是鼓勵學生去感受種種自然動作（如走路、跳、爬…）的重量、力度、方向、形式…，然後給學生一些指導（例如加入呼吸、感覺心跳…），於是學生學習配合老師的指導讓動作自然且更富美感與音樂性。

二、歌唱

　　奧福是在 1948 年為巴伐利亞廣播電台寫作兒童歌曲時，才發覺歌唱與說白對孩童音樂教學的重要性。事實上，在整個奧福教學體系中，歌唱、說白及樂器同樣是引導學生經驗及探索聲音的主要手段。尤其是

在幼兒最初始一兩年的學習中，樂器演奏並不適合於幼童，因而歌唱及說白便扮演著探索曲調或節奏的最主要媒介。不過，除了唱歌、唸童謠之外，也可以由一些口技（patch）來讓孩子體驗聲音，例如：

因此，在這裏，不妨把歌唱廣義化，較能切合奧福教學法的理念。故而，在此筆者所指的「歌唱」泛指有曲調性的歌唱（sing），說白（speak），及節奏性的唸謠（chant）及口技。

三、樂器合奏

除了人的喉嚨，樂器也是聲源之一，故與歌唱同為探索聲音的主要手段，雖然最初所謂「奧福樂器」是為舞者所設計，但發展至今，已經種類繁多了，至少包括天然樂器、自製樂器、身體樂器，及奧福片樂器。分列如下：

（一）　天然樂器：生活週遭，可以發出聲音的任何物體。如石頭、破鍋子、地板、桌子、杯子……。

（二）　自製樂器：奧福的教師喜歡讓孩童們，藉著自製一些樂器來了解種種樂器的特質。當然這些樂器也可以用來合奏。

（三）　身體樂器：從口到手，到腳及身體的各部位，只要能拍擊出聲音，都成為教學的工具。

（四）　奧福樂器：包括四大類—

　　1. 曲調性敲擊樂器：

　　甲、片樂器：包括高、中及低音鐵琴、木琴及鐘琴。（參照附錄一之一）

　　乙、定音鼓。

2. 非曲調敲擊樂器（參照附錄一之二）

　甲、皮質類：手鼓、小鼓、大鼓、曼波鼓、鈴鼓…等。

　乙、木質類：木魚、響棒、響板。

　丙、金屬類：銅鈸、三角鐵、小鈴、小碰鐘、沙鈴、鑼。

3. 笛子：即直笛家族，如高音笛（soprano recorder）、女中高笛（alto recorder）、中音笛（tenor recorder）及低音笛（bass recorder）等等。

4. 絃樂器：有吉他、大提琴、低音提琴。

（五）　本土樂器：基於奧福所主張的回歸自然的生命態度，各國、各地區、各族群生活及文化中的本土樂器，只要能配合教學目標，都是奧福教學法的教師們所樂於運用的。

四、即興創作

　　雖然即興創作可以經由許多方式或管道來進行，例如：歌唱、敲擊、律動、直笛吹奏。不過在奧福教學法，即興創作是具探索音樂形式（曲式）的主要手段。因為曲式提供許多即興創作的形式，從一個短短的動機、模式、問答句，樂句到整首音樂。引領學生在即興創作的過程中，接受挑戰，獲得成就與滿足。例如老師即興一組節奏型為 ♫ ♩ ♩ ♩，學生甲以 ♫ ♩ ♩ 𝄾 回答，學生乙重拍學生甲即興之節奏型，並另加入自己即興的節奏型…，以此類推接力進行，樂趣無窮又充滿學習的刺激。雖是短短四拍的即興創作，對每一顆小心靈已有無比的意義。另外，即興創作亦是幫助老師評估各個學生吸收程度的好方法。不過老師自己也要能即興。不管老師，或學生，不受形式的限制，儘量發揮其想像力來喚出潛在的創作力，是奧福教學法的特色之一。

肆、教學音樂素材

　　既然奧福原本就為舞蹈者及孩童編寫上課及表演的曲子，所以那些奧福及 Keetman 所寫的音樂都是教學時的絕佳素材。但是這些素材都必須是在小朋友接受樂器教學之後才能採用的。那麼在未學樂器之前，兒歌、童謠、民謠等最自然而簡單的素材，便充當主要的糧食。另外，不管是老師或是學生的即興創作也是重要的教學素材，當然包括其他音樂家們所寫作的 Orff 風音樂。綜上歸納奧福教學的音樂素材之取材方向如下：

一、奧福與 Keetman 所編作之《兒童的奧福音樂》，共五冊

　　此五冊從 1954 年完全出版之後，已廣被世界各國接受，翻譯成至少 18 種文字版本（李春豔，1999）。當中的曲目由淺入深，由二音調式到五聲音階，再到七聲音階，甚至全音音階；由民歌、民謠到創作作品；樂器的運用更多元多樣。

二、本土化，與簡易的兒歌、童謠及民謠

　　在上奧福音樂課的過程中，不進行樂器敲奏時，教師遵循奧福之精神為學生所選用的歌曲，大多著重於簡易且生活化的兒歌、童謠及具本土特色的歌謠。（蕭奕燦，2000）這樣的作法呼應著奧福崇尚回歸自然的精神。只是關於民謠的重視，奧福所看重的是在於那是生活中最自然的音樂，而柯大宜所在意的卻是民族音樂的傳承，故而在柯大宜教學法不但教導學生唱奏民謠，還將本土音樂中的音樂元素抽取出來規劃成課程進程做更深層的運用。所以在本土音樂的運用上兩種教學法的精神是不同的，運用的層面亦有差異。

三、創作作品

　　包括教師及學生於課堂間之創作及其他作曲家為奧福教學所編創之音樂。既然奧福倡導即興創作的重要性，教師本身或其鼓勵學生創作所得的作品，都是課堂中的音樂素材。另外，有興趣的作曲家，也以奧福曲風創作了許多樂曲。無論國內外的奧福教學界，皆可見到這股勇於發揮的創作熱情。

　　當然奧福教學課程中並不排除正規的古典精緻音樂，其實在欣賞活動中，還是會運用，只是古典經典作品並非教學的必要素材罷了。不過，音樂運用之妙，在於教師，正如奧福認為不需要太多框架給學生，對教師，也給予同樣的空間。

伍、教學內容與進程

　　如果嚴循奧福個人的音樂教學信念，課程規劃與發展並非他所汲汲鑽研的課題，但經過這幾十年的演變，對許多現場教學的教師，尤其是初踏入奧福教學界的教師們，常感須要有一套可模仿的具體教學計劃，因而促使一些精於奧福教學的人士去思考清晰的教學內容與進程。

一、教學內容

　　筆者很喜歡「奧福樹」，因它描述了奧福教學法一種最概括的教學內容。在此佔一些篇幅，給讀者認識它的機會。首先看到根部是以奧福的教育思想為基礎，而樹心則是「喜樂」，在快樂及對音樂的熱愛中，進行種種音樂的學習活動，即為樹葉所表示者。

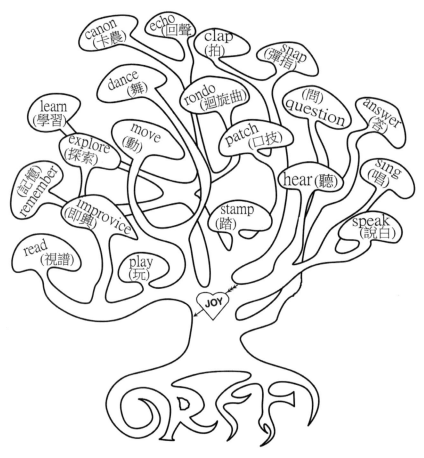

<div style="text-align:center">

圖 4-2　奧福樹

資料來源：筆者繪製

</div>

　　這棵樹的樹葉可說是奧福教學法所要教給學生的具體內容。不過事實上許多教師認為這只是個圖騰，還不夠具體到可視為教學的導引。由於奧福個人對於教學的具體內容並沒有完整的主張與討論，但教師們卻通常期待著清晰的教學指引，故而喜愛奧福教學的教育者便需自行探尋。結果針對奧福的教學內容，不同學者做出不同的歸納，如李春豔歸納成（註九）：

（一）節奏、旋律練習

⊙ 說白
⊙ 身體樂器及律動
⊙ 節奏樂器
⊙ 片樂器
⊙ 旋律則由節奏練習入手,即使用奧福樂器
⊙ 直笛

(二) 基本形體動作教學
⊙ 反應練習
⊙ 體操練習
⊙ 動作訓練
⊙ 動作變奏和動作組合
⊙ 動作遊戲
⊙ 即興練習

以上呈現的是教學的大方向,而不是具體的教學項目,教師們可能還是無法依據這個來設計課堂教學的教案。筆者檢視整個《奧福兒童音樂》五冊的內容,將其教學內容簡要列出,希望可以找到更清晰的軌道:

(一) 頑固伴奏
⊙ 律動頑固伴奏^(註十)
⊙ 說白頑固伴奏^(註十一)
⊙ 旋律頑固伴奏^(註十二)
⊙ 樂器頑固伴奏^(註十三)

(二) 旋律要素
⊙ 二音調式(s－m)

⊙ 三音調式（s－m－l）

⊙ Do 五聲音階

⊙ La 五聲音階

⊙ 六音調式

⊙ 大調

⊙ 教會調式

⊙ 小調

（三）伴奏理念與技巧

⊙ 持續低音

⊙ 開放和弦（bordun）^{（註十四）}

⊙ I—II

⊙ I—VI

⊙ I—V

⊙ I—IV—V

⊙ i—VII

⊙ i—III

⊙ 小調屬三和弦

⊙ 大調屬三和弦

⊙ 小調下屬和弦

　　由以上根據五冊《奧福兒童音樂》所列出的教學內容，依然令有些人感到不夠周密與完整。尤其在視譜、樂理訓練方面更是單薄，不過這也正是奧福教學特色之一，由下面奧福的一段話我們可理解：

視譜在創作中不是必要的條件，有時聲音模型的創作須要不受限制地去作，然後再加以組織成一完整作品。而各種音樂的語法將由聽覺自然地獲得。故即興創作不應受音樂知識的拘束，直到學習階段到更高的時期。

二、教學進程

為實際教學的需要，許多的奧福專家致力於研究依循奧福理念但更為具體的內容與進程。以下即為美國 Jane Frazee 和 Kent Kreuter（1987）合著之 *Discovering Orff* 中為學校音樂課所提出的一部份建議，附於此供讀者參考，但在此必須提醒的是，這些教學內容與進程不是絕對的。對奧福而言太多的規畫是不必要的。

表 4-1　Frazee 奧福教學內容進程

年級	1	2	3	4	5
節奏	♩ ♫ 𝄽	♩ ♩ = ♩ + 𝄻 ♩ ♩ ♩ ♩ = 𝅝 2/4　4/4 小節線	♩. 3/4	♬ ♬ ♪ ♩ ♪ ♩ ♪ ♪ ♩ ♪（切分音） 預備拍（anacrusis）	♪. ♩. ♬ ♪ 3/8　4/8　6/8
旋律	五聲音階： drm sl （聽覺的）	五聲音階： （聽覺和讀寫的訓練）	線與間 六音調式： s,l, drm sl d' Do 五聲音階	Do 七聲音階 drmfsltd'	La 七聲音階 s,l,t,drmfsl
音樂織度（texture）	單音式 對位式	複音式：二部卡農 旋律式頑固伴奏	三部卡農	四部卡農	平行三度與六度
和聲	簡易之主音持續低音： chord／level（和絃／音級）	輪替式持續低音（利用二部樂器） 持續低音：三和絃（分散式）音級	琶音式持續低音 輪替式持續低音（利用一部樂器）	I - V	I - IV - V
曲式	動機 AA AB	樂句中的動機 ABA	四小節樂句及複式樂句 輪旋曲式	夏康舞曲（Chaconne）	不等長樂句 主題與變奏

　　此表相當類似柯大宜教學法的教學進程，而以課程理論的角度來看，也接近一般所謂的課程標準中所規範的教學大綱，對教材編輯者或教學設計者而言，遵循的可行性大大提高。另外，需要提醒的是上表中的唱名是首調唱名，而非國內所習慣的固定唱名。更需審思的是，奧福的音樂中最初引領幼兒感應的唱名是下行的 s-m，依音樂心理學及民族音樂學的研究，此乃基於語言聲調，再由語言聲調演化成童謠兒歌所致，而奧福以德語及其民歌為基礎所設計的歌曲之下行 s-m，事實上無法呼應華語的語言聲調（最初始為上行大二度及完全四度）。但國內奧福教師們，可能未曾深究而逕自翻譯奧福音樂以華語來唱，如此一來，不但破壞華語聲調之美，也違背了奧福「回歸自然」的精神。

陸、教學法則

　　奧福教學法在教學內容方面留給教師極大的空間，對於教師實際教學時則主張應有相當機動性即興的能力。不過筆者擬更具體地引述美國研究奧福教學法的學者 Avon Gillespie（引自 Choksy et. al. 1986）所提到的教學法則：應先把握「引導學生探索及經驗這兩大關鍵」；並引導學生進行空間的探索；聲音的探索、曲式的探索；從模仿到創作，從個人到合奏，並注意音樂讀寫能力，即在孩子充分體驗之後，才由教師適時進行。據此，以下筆者提出幾項教學法則作為教師們教學時遵循的最基本要則：

一、**由模仿到創作**——模仿是最古老的教學方式，如同中國書法家，在擁有自己風格之前必須經過許多的臨摹練字。根據教育心理學者的諸多研究，如皮亞傑，戈登等，皆證實幼兒早年的學習主要是先以感官體驗為先，而後再模仿。在課堂中，教師是學生最主要的模仿對象，當然學生也可以模仿大自然及生活中的種種。當學生呈現更進階的能力時，老師便須要開放更多的空間給學生去創作。所以概

括的說，老師教學引導的邏輯方向是：

引導學生觀察
↓
誘導學生模仿
↓
讓學生充分地體驗
↓
激發學生創作

這樣的教學模式對任何音樂概念或技巧的學習都是一樣地如此運用。

二、 **由個別到整體**——在奧福教學體系中，團體課是上課的主要形式，個人只是整個團體的一部份。雖然聲音、空間、形式都要靠個人自己去探索與經驗，然這個小社會終會有共同合作的時候，如合奏樂器、合唱、團體表演，因此在任何階段中從個人的學習到團體的合作，必須仰賴老師精心設計的策略去引導。

三、 **從簡單到繁複**——以「基本元素音樂」的理念來說，學生是應從最原始最簡單的音樂元素來感應，之後將其運用到樂器的合奏上來，再把幾組簡單的頑固伴奏型綜合起來，便是一首聽起來音響豐富的樂曲了。若就即興創作的教學而言，這個教學法則依然是重要的。一個故事可能可以分成好幾部份，一首樂曲也可能有好幾個樂段，一項完整的理念，也可能拆成幾個小部份來經驗和探索。一位良師應該會帶領學生從小部份所獲得的小能力，累積成完整的能力；從小部份的成就去湊合成完整的成就。行為主義者所提出的〝chaining〞及〝shaping〞（連鎖，塑型）正是此意。

以上的教學模式其實非出自奧福之主張，而是愛好奧福教學法之教師，從教學經驗中所獲得的有效策略，但若更深一層探討學習理論中的

　　「認知」這個面向，則幾乎不在奧福教學法的理念範圍內。以致，如何為學生築構出符應現代認知或學習心理學的認知學習鷹架，是每一位奧福教師在接受培訓時，較需加強的一面。

　　如果把「認知」更深入地填補到奧福教學系統中，那麼透過下表應可看到一個完整教學體系，它表示奧福音樂教學理念中各個方面整體相互的關係。此圖從最底層的音樂經驗內容，向上伸展到音樂能力的建立，中間部分可看出音樂能力的學習發展歷程是經由「知」及「做」的兩條途徑去覺知音樂中的種種元素。

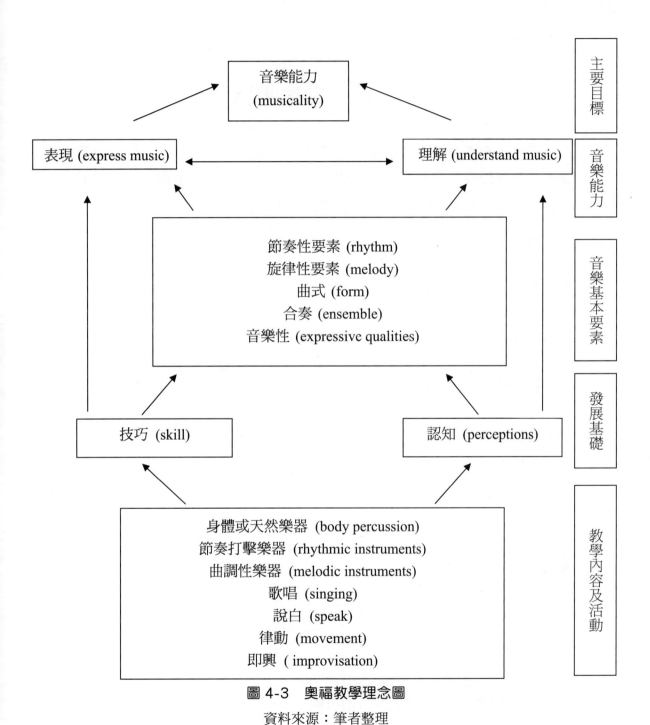

圖 4-3　奧福教學理念圖

資料來源：筆者整理

第三節　教學實務

　　雖然奧福本身並不那麼主張為孩子的課程設太多的框架，但如果教師本人對音樂沒有完整而深入的學養，就很難深淺有至地順著孩童自然的能力發展來教導。因此，一般教師進行課程時，為了避免今天一點，明天一點，漫無章法的教學，課程的規劃還是不可免，只是必須預留相當多的空間去接受學生非預期的反應與互動。以下就借用多年前劉嘉淑老師（2001）為台灣原住民進行音樂教學實驗時的單元課程，來看看奧福教學活動的進行方式；第二節再來探討一般奧福教學法實務上軟硬體的特定條件。

壹、教學活動實例

一、教案背景

單元名稱：太陽！快出來吧！

設計與教學者：劉嘉淑

教學時間：180 分鐘

教學人數：25 人

實驗學校：雙龍國小

實驗班級：低年級

〈教學目標〉

　　⊙ 注意「傾聽」：與他人培養默契

　　⊙ 節奏的認識：抽象與具體符號結合

　　⊙ 固定的速度：指揮的遊戲

⊙ 語言與節奏的創作

⊙ 多聲部的接觸：二聲部、二聲部以上

⊙ 歌唱與音程的掌握（大二度、完成四度）

二、教案詳細步驟

表 4-2　奧福教案實例

教學過程	教學資源
活動一：暖身遊戲→瞎子走路	
兩人一組，一人閉上雙眼，另一人面對瞎眼的人帶路，瞎眼的人以「聽」來辨別聲音的方向並決定前進或轉彎，帶路者以聲音指揮。速度緩慢地發出固定不變的聲音指揮帶路，以便瞎眼的人熟悉並易於辨認。 1. 老師先示範一遍，再請其他小朋友兩人一組遊戲。 2. 玩過一遍後兩人調換角色再玩一遍。 3. 先以人聲指揮，再換小樂器指揮。	人聲： 1. 彈舌聲　2. 彈指 3. 拍手　　4. 嘟… 5. 啦…　　6. 其他 小樂器： 1. 沙鈴　　2. 碰鐘 3. 響板　　4. 鈴鼓 5. 搖鈴　　6. 其他

續表 4-2

教學過程	教學資源
活動二：指揮與節奏遊戲	
小朋友以走路感應固定拍子，再揮動雙手練習兩拍的指揮加上嘴巴發出兩拍不同節奏型的聲音，引導小朋友一心多用同時要做走固定拍，指揮發出節奏聲伴奏，這時老師吹出本單元的歌曲「太陽！快出來吧！」的旋律，請小朋友輕聲伴奏，注意傾聽老師吹奏的旋律。 1. 指揮＋兩拍聲音伴奏＋ solo 　a. ♩　　→ — — doo 　b. ♫♩　→ chih-chih-chih 　c. ♩♩　→ ba bu 2. 旋律（G 調） 　<u>3 2</u> <u>1 5</u> <u>3 2</u> <u>1 5</u>｜<u>3 2</u> <u>1 5</u> <u>3 2</u> <u>1 5</u>｜ 　1　5　｜ ▬ ‖	1. 兩拍指揮 2. 歌唱和伴奏的多聲部遊戲。 　a. 老師唱「太陽出來」歌曲，全體小朋友以 　　‖：　　♩　　　　　：‖ 　　　　　doo—— 　　伴奏。 　b. 老師唱或吹奏直笛，小朋友以 　　‖：　♫　　♩　　：‖ 　　　　chih-chih　 chih 　　伴奏。 　c. 小朋友以 　　‖：　　♩　　　♩　　：‖ 　　　　　ba　　　bu 　　為老師伴奏。 　d. 小朋友分三組，同時以 a.b.c 做伴奏。
活動三：語言節奏創作與分部遊戲	
與全體小朋友討論布農族母語的動物名，決定以猴子—Huton，鼠—Gamudish，豬—Babu 三種動物加上節奏與指揮的遊戲，接觸多聲部的活動。 1. 全體以 ‖： ♫ 𝄽 ：‖ 加上固定拍的走步與指揮做律動，老師以直笛吹奏「太陽快出來吧！」旋律或即興吹奏。 2. 再以 ♫　♫ 和 ♩　♩ 伴奏。 　　ga-mu-di-sh　Ba - bu	1. ♫ 　Hu-dan 2. ♫　♫ 　ga-mu-di-sh 3. ♩　♩ 　Ba - bu

續表 4-2

教學過程	教學資源
活動四：歌唱教學	
1. 小朋友以舊經驗所學三種動物構成的八拍節奏做固定式的伴奏，老師唱新歌。 2. 這時小朋友已熟悉全曲旋律，老師鼓勵小朋友哼唱全曲。 3. 接下來逐句教唱新歌。 4. 接力歌唱遊戲：分甲、乙方，甲唱第一句，乙接唱第二句…… 　　a. 老師與小朋友接力歌唱，老師當甲，小朋友當乙，數遍後雙方調換。 　　b. 把小朋友分成兩組接力歌唱。 5. 熟唱之後甲組小朋友伴奏乙組小朋友唱歌。	①　　　　　　　② 3 2　1 5　3 2　1 5 Ku-la Va-li Pan-na gon-san Hu-ton　　Hu-ton ③　　　　　　　④ 3 2　1 5　3 2　1 5 Ta-ki Li-tu Va-va su ga-mu di-sh　Ba bu ⑤ 1　5 Hon – ku

續表 4-2

教學過程	教學資源
活動五：合奏教學	
1. 把上述動物名構成的八拍節奏抽離出來練習敲打，也就是把語詞去掉，只拍節奏。（以響棒或木魚敲擊） ‖: ♫ 𝄾 ♫ 𝄾 ♫ 𝄾 ♩ ♩ :‖ 2. a. 填空式伴奏練習，在休止符時以碰鐘或三角鐵伴奏。 　 b. 以刮胡擔任 　　‖: ♩ ♫ ♩ :‖ 的伴奏。 　 c. 以沙鈴擔任 　　‖: ♫ ♫ ♫ ♫ :‖ 的伴奏。 　 d. 以大鼓或手鼓擔任每小節第一拍的敲擊。 3. 注意事項 　 a. 上述每一聲部的伴奏皆需全體齊練並熟練後再做合奏練習。 　 b. 節奏＋第一部伴奏 　 c. 節奏＋第一、二部伴奏 　 d. 節奏＋第一、二、三部伴奏 　 e. 節奏＋第一、二、三、四部伴奏 　 f. 加上第五部伴奏	
活動六：歌唱旋律加節奏與伴奏的大合奏	
註：如活動五，但歌唱的部份改由直笛吹奏旋律，或者歌聲加笛聲。	

續表 4-2

教學過程	教學資源
活動七：節奏的認識與視奏練習	
1. 老師在黑板畫出八個長方格或 　○○○○｜○○○○‖ 2. 老師只第一個圈，敲出♫或唸 Hu- ton，問小朋友：老師敲了幾下或唸了 幾個字？等小朋友辨別「兩下」或「兩 個字」後，把第一張音符卡♫排出。 3. 餘此類推，排出八拍卡片。 　♫ ♩ ♫ ♩ ♫ ♫ ♩ ♩ 4. 全體做視譜敲奏練習。 5. 分組以♩、♫、𝄽的卡片任意排 出八拍節奏，全體小朋友練習拍出各 組創作的節奏。 如： 　♩ ♩ ♫ ♫ ｜ ♫ 𝄽 ♫ 𝄽 ‖ 　♩ ♫ ♫ ｜ ♩ ♫ 𝄽 𝄽 ‖ 　♫ 𝄽 ♫ 𝄽 ｜ ♫ ♩ ♫ ♩ ‖ 6. 老師唱「太陽！快出來」小朋友以創 作的節奏，為老師伴奏。	準備音符卡： 　♩ ♫ 𝄽 　三種各八張。

　　從以上教案，我們可以肯定第六項活動是主要的目標，但是為了達到這項目標，把課程拆成了暖身遊戲、節奏遊戲、歌唱、即興頑固節奏及合奏教學來引導，最後才湊成第六項完整的表演。這正是奧福教學法則中，以部份到完整的教學法則。當然從每一個活動的教學引導方式，也可以看出教師如何實踐，從個別到全體，從簡單到繁複，及從模仿到創作等法則。只是此教案的第七項活動，加入了符號的概念認知，當做整個單元的收尾，感覺上並不是一個綜合性的熱鬧結束，而是一個相當

知性的收場。

另外，從教案內容來看，不難發現整個課程主要包括了歌唱、律動、即興創作及樂器合奏等四項主要手段，而課程要傳達給學生的音樂理念有多聲部的感應、穩定的速度，及符號的認知。至於旋律性要素方面的教學，除了透過歌唱來感應曲調之外，沒有任何認知性的引導。再者，在教案中教師所用的數字簡譜可以看出是以首調唱名的思維來紀錄，但不知是否引導學生認知，亦不知如何教導學生直笛吹奏。也許指導的過程或邏輯細節並非設計者所著重的要點，故而缺之。

典型的奧福音樂課程，必定帶領學生經驗與探索聲音，經驗與探索空間，也以即興創作來經驗及探索曲式。我們在這堂課中得到明確而具體的印證。

就教案設計的模式來看，奧福教學所採用的方式通常有一個中心目標，課程中的各活動都是為了達成這個目標 ---- 如綜合性的故事表演、戲劇，或某樂曲的合奏。就此教案而言，是以「太陽快出來」這首歌為中心，設計其他活動配合進行，最後達成大合奏的目標。

貳、教學實務之特定需求

奧福教學法在國內，比起其他教學法算是最為普遍的了，筆者及研究生曾針對全台的幼教音樂教師做過調查，結果自稱會運用奧福教學法的教師高達九成以上（陳亮君，2010）。在台灣大小奧福音樂中心，城鄉皆有。其軟硬設備上，所呈現最大的特色是寬敞的韻律教室及林林種種的奧福樂器，但靈活有創意又能紮實教學的老師，則是其長期經營必要的條件，否則，太為表面式的經營態度，還是很快會被市場機制所淘汰。

雖然奧福教學法，並非以律動為教學主軸，然律動在整個教學體系中亦有不可忽略之份量。因此能讓師生有舞動的空間是必要的，從小小

的歌唱遊戲，到簡易的舞蹈，再到大幅伸展的律動，在在需要空間。這是進行奧福教學法所不能或缺的。

再者是可以進行樂曲敲奏的奧福樂器，這些樂器現今已以相當普遍，雖然不一定齊全，但或多或少都可以看得到。不管私人中心或公家機構，都會期待購置這些樂器。然而品質優者，所費不貲，礙於財力，大多並未持有全套的奧福樂器。其實若想要能聽到飽滿合奏音響，從低音到高音，最好都能具備，因此若有意以此教學法做為學校音樂發展特色者，就得逐年編列預算，慢慢添增採購。不過，在樂器未齊備之時，引導學生自製樂器，亦是師生都樂於進行的活動。總之，奧福教學實務上，樂器不可缺。

至於師資的需求，亦是一般探討的重點。由於奧福教學法體系之靈活寬闊，如何具意義和條理地引導學生探索與經驗音樂，並非初淺的音樂教師能做得到的。基本上，筆者認為一位稱職的奧福教師的起碼條件：

⊙ 心態與肢體都必須放得開。即開放的心，及能舞動的身體。

⊙ 音樂基礎能力不可缺，尤其節奏感最重要。

⊙ 即興創作能力需要具相當程度，包括即興歌唱、即興敲奏，和機動性配合孩子反應即興上課之能力。

⊙ 奧福樂器的操作需熟稔，另直笛吹奏能力也是必要的。

⊙ 編整教材的能力。奧福教學並非硬生生地把五冊《奧福音樂教材》一曲一曲地教完就可。音樂世界中包括了聲音及代表聲音的概念及符號，如何適時地把感覺和概念有效地結合起來，是需要對音樂有全面性了解才能作得到的。

當然教師個人內在的修為也不可忽視。否則再高的教學技巧，沒能適當順應學生內在音樂性的發展狀況，也未必能激盪出音樂的喜樂。

第四節　結　言

　壹、成　效

　　一件事情的效益，所涉及到的因素，並不常是單一的。奧福教學法推展於世界已有九十多年，從它為人們所喜愛的程度，已經證明它的成效卓著。在現代著重科技的音樂教學中，奧福教學法依然是各方教師研修音樂專業能力時首選之一。但是曾有一位音樂教師向筆者表示，要當一位奧福的教師好難，因為它既廣、又寬，體系鬆散，老師對教學之成敗有太重的責任。她這麼說是不無道理的，要當一位奧福的音樂教師，本身的能力要相當高。因此，在這裏談奧福教學法的成效，就必須有個基本條件，即在老師教學得宜的假設下來說明。

一、主要成效：如果老師教導得宜的話，學生透過奧福音樂教學的訓練，能得到以下屬於音樂方面的造就。

（一）音樂基礎能力：

　　奧福雖不是一開始就為音樂教學來設計，而是為舞蹈者，但當今，採用奧福音樂教學者大多不是為訓練跳舞的人，因此其課程的推進，還是需要遵循音樂課程中的進程脈絡，而這個進程一定是根據音樂理念及相關語彙符號等要素組構而成的。雖然這種進程或教學內容會因時因地因人而異，但是終究還是在作音樂基礎能力訓練。所以學生學會認識一些基本樂理，學會看譜，學會善用耳朵聽聲音並做出音樂性的回應行為。

（二）表現音樂的能力：

音樂是令人愉悅的，能表現音樂的人，便能深刻體會到這種喜樂。奧福堅信音樂性人皆有之，訓練每個人充分發揮其音樂性來表現音樂，也就等於在享受音樂。所以不管是歌唱，是即興創作，還是律動舞蹈，目的都在訓練學生從不斷的經驗與探索中學習表現音樂。然而表現音樂還需要內在想像力及創造力來支撐，因此教師必須時時引導學生運用想像力，例如，老師問小朋友當突然下一陣雨時，你想會看到那些事情？聽到哪些聲音？於是小朋友便有機會被誘導回憶與想像。這樣的事常做，自然小朋友的想像力就會豐富起來，跟著表現音樂的能力就會更強，更寬廣，而不受限於既定的形式。不過這種內在的能力必須透過外顯的行為表現出來，因此經過奧福教學法訓練的孩子應該有一些技能表現出來，如：

1. 會歌唱——包括獨唱、合唱。
2. 會敲奏樂器——指奧福樂器或直笛。
3. 會即興表演——包括歌唱、律動或樂器敲奏。
4. 會律動舞蹈——指簡單的身體律動型態，而非奧福起初所訓練的專業舞者。

（三）易於組合成綜合性的表演團體：

既然歌唱、樂器、表演舞蹈都是學生平常所受的訓練，加上課程中充份讓學生體驗個體與團體的互動的感覺，日後自然很容易組合出一個音樂團體，如合唱合奏團、敲擊樂器合奏團，甚至綜合戲劇團。

筆者曾經觀察個人所教的音樂實驗班的小朋友，發現幼兒時受奧福教學訓練過的學生，技巧、樂理不一定比從另一家音樂公司出來的孩子優異，但音樂性總是比較好，心智總是比較開放，這是非常可貴的。因

為人愈大，這些內在的靈活心性就愈難塑成。所以即使是以下的附帶成效，也是值得肯定的。

二、附帶成效：大家都說：「學琴的孩子不變壞」，不知這話可信度到多高。不過如果孩子在學琴的過程中，也能如奧福教學法一般帶來以下這些附帶效益。那麼我們就可以確信學琴的孩子不變壞。

（一）社交能力：

好的社交能力是要懂得肯定自我與保持與別人合作。

1. 自我肯定：奧福教學法則上提到，由個人到整體，這樣的訓練方式，基本上是尊重個體的，老師教學中也常會去肯定個人的想像與創作，所以個人於團體上總能有一份貢獻，加上極為漸進的教學引導，孩子對自我當然會有許多的信心。

2. 合作精神：個體固然重要，但許多完整的表演卻是由許多個人合作而形成。在合奏中，孩子們無形中學到了只有個人是無法成大事，只有透過合作才會讓事情更好。

（二）開放的心智：

開放的心智可以接受種種的不同表現形式，也可以創造出更多可能的美好。

1. 豐富的創造力：人潛在的創作天份常受一些既存的形式所制約。在奧福教學法的訓練體系中，即興與創作不但是手段，也是目的。學生時時被允許從生活的周遭、自我的想像及自然界中去尋求模仿的對象，而這些模仿最後是要導引出更豐富的創造力。其實，不只在音樂學習時需要創造力，在其他方面也是如此。當創造力成為一種本能時，也會受裨益於其他方面的學習。

2. 開闊的想像力：創造的原動力之一是想像力，而想像力更是音

樂審美覺知能力重要的一環（鄭方靖，2011），尤其是孩子。奧福教學法正是利用這種無止境的想像力來激發創造力的一種教學法。只是想像力完全在教導的老師是否留時間、空間及提供方向讓孩子去作，否則也許學生可以唱、合奏、表演，但從未有機會去想像，這樣也不是真正的奧福教學。更值得注意的是這種內在的能力，不易被察覺，尤其在國內功利主義的社會價值觀下，常被忽略或抹殺，其對國人創造思考能力的發展之負面影響實在值得吾人深思。

有人說奧福教育法是一種全人格的教育，從以上的成效來看，的確不是誇大之詞。奧福所處的那種時代，整個歐洲及德國之教育思想家也確實是定調於此（謝嘉幸等，1999；*Grove dictionary of music and musician,* 2011.7.21 網路資料）。雖然奧福也許並沒有想那麼多，但至少一點可以肯定，即在作任何教學時，都不可忘卻受教的是「人」，而要有「好世界」，就必須教出「好人」。

貳、貢　獻

由以上各章節，我們可以為奧福音樂教學法配戴這些勳章——

⊙ 人性化的音樂教育

⊙ 漸進式的音樂教育

⊙ 創造性的音樂教育

⊙ 全民性的音樂教育

⊙ 綜合性與完整性的音樂教育

這正是奧福音樂教學法給這個世紀音樂教育留下的偉大貢獻。就此稍加說明如下：

⊙ 人性化的音樂教育：即尊重人的天性，天性中有優點、有缺點，對優點加以發掘，對缺點則積極地面對再加以改善。從整個教學體系中，無時無刻不在為「人」著想，例如採用最漸進的方式，提倡與各個人最貼近生活的素材等。

⊙ 漸進式的音樂教育：由教學法則中，倡導由個別到整體，由部份到完整，或由模仿到創造，我們可以確定奧福教學法在各方面都是講究漸進式的教學，而非強力灌輸式的呆板模式。

⊙ 創造性的音樂教育：創作不只是針對孩子，也要求老師去實踐。在老師與學生雙向的互動下，創作不但不是遙不可及，甚至是一種樂趣。

⊙ 全民性的音樂教育：奧福既相信音樂性人皆有之，那麼每一個人都能接受音樂教育，老師也不能如傳統社會的心態以「沒有音樂天份」而拒絕任何學生學習音樂的意願。這不正如我們全民性的國民教育所追求的目標嗎？

⊙ 綜合性與完整性的音樂教育：對於奧福音樂教育特質，是有目共睹，也無庸置疑的了。它的多彩多姿，生動活潑，是其深受歡迎的主因。不過對其「完整性」卻有許多音樂教師表示質疑。

常有人問道「玩一玩、敲一敲、唱一唱，然後還要學什麼呢？」
由於奧福教學體系在內容及進程上的自由，不免讓一些本身對
音樂缺乏整體性觀念的老師有這樣的反應。其實，本著奧福教
學的精神，再深奧的音樂觀念都可以教。只是教師本身必須發
揮其創意設計教學活動的創意，也必須秉其智慧找出教學的策
略及進程罷了。

這幾十年來許多推廣奧福的中心，也開始成立戲劇工作坊，讓音樂
與姐妹藝術結合，成為綜合性的藝術。台灣九年一貫政策下的「藝術與
人文領域」，尋求視覺藝術、表演藝術與音樂的統整式教育，與奧福的
理想相當接近。當學校還在為此苦索枯腸時，國內的奧福專家們必能助
上一臂之力。筆者更在許多精神病院，弱智中心，看到許多奧福樂器，
可見近年來音樂療育方面也嘗試著以奧福教學的方式提高療效，這是奧
福始料未及的吧？！不管是推廣者，或接受這種教學的人們，我們真要
獻上無限的祝福。

無論如何，「過程重於結果」、「做中學」是奧福教學令人玩味的
精神，事實上最重要的是它讓每個人都有機會從音樂得到喜樂。就如奧
福樹中心的那一個字「JOY」！

一 附註 一

註一： 參閱文獻主要有 Grove《音樂辭典》，Jane Frazee（1987）所著 *Discovering Orff*，李春豔（1999）著《當代音樂教育理論與方法簡介》，台灣大英百科全書出版社之《音樂大師》，以及維基百科網頁資料 2011.7.20 http://en.wikipedia.org/wiki/Carl_Orff

註二： Heinrich Kaminski（1886～1946），是德國名作曲家。

註三： 參閱維基百科 2011.7.21 http://en.wikipedia.org/wiki/Carl_Orff

註四： 如 Mary Wigman，及 Dorothee Gunther，他們與其他一些舞者推動了「The New Dance Wave」運動。

註五： 傳統式的舞蹈表演，樂團在舞台前下方，非在舞台上。

註六： 片樂器包括箱型鐘琴、鐵琴、木琴，每一片都可以取下，故便於教學。是奧福從非洲木琴及印尼樂器獲得靈感後而加以改造者。

註七： 同註三。

註八： 參閱蕭奕燦（1989），〈即興式的音樂教學〉，刊於《嘉義師院學報第》，第二期。

註九： 參閱李春豔（1999）《當代音樂教育理論與方法簡介》，第 549 頁。

註十： 以身體律動所發出的聲音作為頑固伴奏。如：

<div align="center">譜例 4-1　身體頑固伴奏型</div>

註十一： 以語言或口中發出的聲音當作頑固伴奏。如下譜之第二、三部

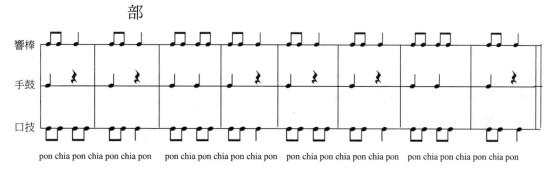

<div align="center">譜例 4-2　三輪車頑固伴奏</div>

註十二： 即以某旋律型當作頑固伴奏。如下譜之第二部。

搖乖乖

鄭 方靖 曲詞

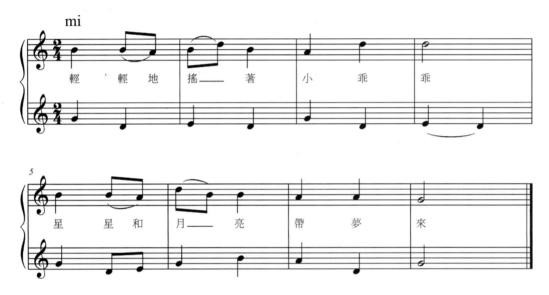

譜例 4-3 搖乖乖兩部合唱曲

資料來源：筆者自編

註十三： 以樂器奏一頑固伴奏。如下譜，第二部以木琴或鐵敲奏。

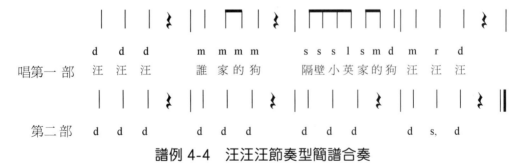

譜例 4-4 汪汪汪節奏型簡譜合奏

註十四： 可分為塊狀及分散式。如：

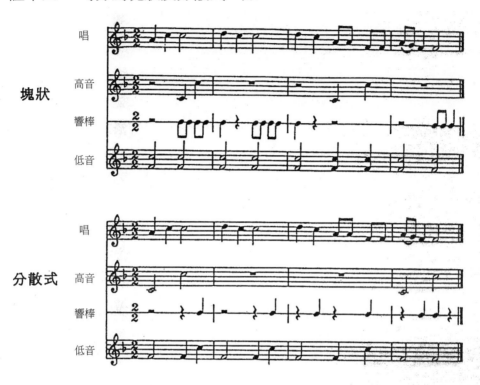

塊狀

分散式

譜例 4-5　塊狀及分散式開放和弦

第五章
柯大宜音樂教學法
Kodaly Method

音樂屬於每一個人 ── Kodaly

第五章　柯大宜音樂教學法

第一節　來　源

　　柯大宜音樂教學法引進國內已逾二十年，雖這個教學法給人的印象不比奧福教學法那般來得熱鬧好玩，但卻也深扣人心，而且對於我國國民音樂教育已有深遠的影響。當然不只在台灣才有這種現象，事實上世界各國都早就成立種種柯大宜音樂教學的組織。這種來自於柯大宜音樂教學的魅力，令人不禁想要對它一探究竟。事實上這個在1940到1950間興起於匈牙利的教學法，並非是柯大宜所發明，而是由他、他的學生及他的支持者所共同推展而成，但無疑的是，整個理念、思想是他所創始的。關於柯大宜教學體系，國內已有相當多的相關文章和專書，例如，早期有徐天輝教授、王淑姿老師、陳淑文教授、紀華冠博士等，而中國要算楊立梅教授所著最為完整，另有東北師範大學李春豔教授做一些簡要的整理。這些中文資料都是筆者撰寫此文的重要參考。國外，以英文語系文獻為筆者蒐集之主要方向。其相關資料非常多，最具代表性的學者是 Lois Choksy（1981, 1988, 1991）。另 Thomas. S. Kite 則很簡要但具條理地陳述柯大宜生平中在作曲、音樂教育上所進行的努力。還有 Frigyes Sandor（1975）、Istvan Kecskemeti（1986）、Janos Breuer（1990）、Janos Machlis（1979）及 Mihaly Ittzés（2002）等知名學者的論著；至於 Houlahan 及 Tacka（2008）所合著的 *Kodaly today* 算是最新而全面性探討的一本專著了。

而且透過國際柯大宜音樂學會（IKS）及各國學會的推展活動，不斷有新的研究及教學報告登於相關刊物分享給世人。以上文獻，有的僅介紹教學特質，有的則從柯大宜生平、教學法之哲學思想、手段、教學內容、教學進程、音樂創作等加以整理。筆者參酌以上這些文獻資料，將其綜合歸納之，應可以讓閱讀者對柯大宜教學法有初步的瞭解。

壹、柯大宜的生平

柯大宜是誰？人們給柯大宜許多頭銜，有的說是科學家，有的尊稱他為教育家。無疑地，音樂界稱他是個了不起的作曲家（Vikar，1982；Kecskemeti, 1986）。Margaret L. Stone（1992）則稱他是作曲家、教育家及兒童中心的擁護者。也有人認為他兼具學者及音樂家之特質（Rich，1992）[註一]。而 Kecskemet. 更指出他多方面成就，包括了作曲、民謠音樂學、語言學、歷史研究、世界及匈牙利文學，及匈牙利教育。人們對他不同方面的尊崇，都可由他一生工作上的努力過程看出原由。其實他如此多面向的工作投注與當時所處的社會及政治背景有相當大的關聯。所以對於柯大宜的生平，筆者擬從以下幾方面做個簡要整理：

一、家庭背景：

（一）出生——

1882 年，12 月 16 日生於匈牙利 Nagyszombat（今日斯洛伐克的Trnava），後隨家庭移居 Kecskement（布達佩斯南方的一個小鎮）

（二）父母——

父：Frigyes Kodaly（1853 ～ 1926），為一鐵路公務員。也是位業餘小提琴家。

母：Paulina Jalovecsky（1857 ～ 1935）。亦為一業餘鋼琴家及
 聲樂家。

（三）兄弟姐妹——

姐：Emilia（1880 ～ 1919）。

弟：Pal（1886 ～ 1948）。

柯大宜本身排行第二。

（四）婚姻——

第一任夫人：Emma Sandor（過世後柯大宜再婚）。

第二任夫人：Sarota Peczely（柯大宜的學生）。

二、社會背景：

在柯大宜有生之年，匈牙利政治社會的變遷，如下：

⊙ 奧匈帝國（於 1867 年建國），是個多元民族但集權於奧地利
 與匈牙利貴族的二元帝國，其面積是當時僅次於蘇俄的歐洲第
 二大國。

⊙ 匈牙利民主會議（於 1918 年，工人政黨推翻奧匈帝國而組成）。

⊙ 匈牙利蘇維埃共和國（1919 年，共產黨推翻了共和會議）。

⊙ 1920 年匈牙利在羅馬尼亞入侵，保皇族勢力復辟而又回到匈牙
 利王國，直到 1946 年。

⊙ （二次世界大戰期間）德國納粹佔領。

⊙ 蘇聯佔領（1944 ～ 1946）。

⊙ 匈牙利共和國（1946 ～ 1949）。

⊙ 匈牙利人民共和國（1949 ～ 1989）。

⊙ 匈牙利十月事件（1956 年 10 月）。

三、教育背景：

⊙ 早年的音樂教育啟蒙於雙親，後無師自通鋼琴、小提琴及大提

琴。另童年期間便參加合唱團，也曾在 Nagyszombat 鎮上的學校交響樂團擔任大提琴手，甚至發表創作曲，顯露出相當的天份。

⊙ 1898 年後，離開故鄉，到布達佩斯進入哲學大學（University of Philosophy）學習匈牙利及德國文學，並同時在音樂院跟隨 Kossler 學作曲。

⊙ 1900 年前後，他進入 Eotvos 學院受教師的訓練，同時也進入李斯特音樂學院受音樂專業訓練，並事師 Janos Koessler，學習作曲。

⊙ 1904 年，從李斯特音樂院獲得作曲文憑。

⊙ 1905 年，得到教師文憑。

⊙ 1906 ～ 1907 年赴柏林，巴黎，受教於 Widor（註二）。當年即得到博士學位，研究論文題目為〝The seanzaic Structure of Hungarian Folksong〞。可見其青年時期即關注匈牙利的本土音樂。

四、經歷：

此部分筆者綜合他的社會經歷與音樂學術研究經歷，陳列如下：

⊙ 16 歲時，即 1898 年，曾寫一部彌撒曲，並獲在學校音樂會中演奏的殊榮。

⊙ 1905 年左右開始注意到民族音樂的問題。因而促使他到匈牙利西北區去採集民族歌謠。

⊙ 1906 年開始與巴爾托克合作，進行民謠採集。

⊙ 1906 年底與巴爾托克出版民謠曲集。

⊙ 1907 年受聘於布達佩斯音樂院。

⊙ 1910 年，與第一位夫人結婚。

⊙ 1913 年與巴爾托克完成了《匈牙利民歌採集的方法與出版》之

草稿，可惜由於同僚之排擠及政治氣氛的不友善，而遲自 1930
年才出版。

⊙ 1917 ～ 1919 年間，從事音樂評論工作，尤其對巴爾托克作品
的分析，成為後日巴爾托克音樂美學的基礎。

⊙ 1919 年受命為音樂院副院長（Deputy Director），他接受這個
職位，聽說是為了有效推廣其音樂教育的理想及首調唱名視譜
系統。但卻因而受許多保守同儕們的攻擊，加上在政治面的危
機，最後被停職二年（1920 ～ 1921）。

⊙ 1921 年重回音樂院工作。

⊙ 1923 年完成 Psalmus Hungricus（匈牙利詩篇），此曲相當普遍
的受歡迎。

⊙ 1925 年寫作 The Gypsy Munching，這是他為兒童寫的第一部合
唱曲。此時柯大宜 43 歲，已經開始注意小孩子的音樂教育。

⊙ 1926 年完成民族歌劇 Hary Janos，此作品及後來的二首舞曲
Marosszek Dance（1930）與 Galanta Dances（1933）奠定了他
在民族音樂方面的地位。

⊙ 1926 年主編 *Magyar Zenei Dolgoratak* 等專書，而被尊為匈牙利
音樂學家。

⊙ 1929 年發表 Children's Choirs，此文為匈牙利音樂教育提出革
命性的建議。

⊙ 1930 年，接受國家音樂藝術勳章，並出版了與巴爾托克合作的
《匈牙利民歌採集的方法與出版》。

⊙ 1934 年，任國家文學與藝術委員。

⊙ 1937 年寫 Enekes Jatekok（歌唱遊戲）。同年出版他的二部視
唱教材 Bicinia Hungarica 的第一冊。

⊙ 1939 年完成名作 Peacock Variations，同年也受美國芝加哥交響
樂團之託而寫 Concerto。

⊙ 1941 年發表 Music in the kindergarten 一文，肯定了幼兒音樂教育的重要性，並提出教學建議。

⊙ 1942 年正式退休。匈牙利合唱界把那年訂為「柯大宜年」。

⊙ 1943 年完成 *333 Reading Exercise*（333 首視唱練習）。

⊙ 1945 年被任命為匈牙利藝術政務會首長（Hungarian Art Council）。

⊙ 1946 年榮任國家藝術委員主席

⊙ 1946 ～ 1947 旅行於美、英及蘇聯。

⊙ 1947 受出生地 Kecskemet 市及教育部之表揚。

⊙ 1947 ～ 1950 任匈牙利藝術與科學部長

⊙ 1948 得國家 Kossuth Drize 之獎。

⊙ 1950 年，成立實驗歌唱學校

⊙ 1951 年出版《匈牙利兒童遊戲》第一冊。

⊙ 1952 年再得 Kossuth Drize 獎，並接受國家表揚為 Eminent Artist（卓越藝術家）。

⊙ 1957 年，三度得 Kossuth 獎。並被教育部任命為音樂學會會長。

⊙ 1959 年，第二度結婚。

⊙ 1960 至英國旅行，而得到牛津大學榮譽博士學位。並在當地演奏其作品。

⊙ 1961 年，當選為世界民謠學會會長（IFMC, International Folk Music Council）。

⊙ 1964 年，獲柏林大學榮譽博士。

⊙ 1964 年，International Society for Music Education （ISME）之學術研討年會在布達佩斯舉行，柯大宜音樂教學首次受矚目，聲名大噪於國際間。並被任為 ISME（國際音樂教育學會）終身榮譽會長。1965 年在維也納受頒 Herder 獎[註三]

⊙ 1966 年，至加拿大參加 ISME 年會並獲多倫多藝術大學榮譽博

士，後訪問美國史丹福大學，同時準備出版第五冊之「匈牙利兒童遊戲」。

⊙ 1967 年 3 月 6 日逝世於他所深愛的國家。

綜合以上所列各點，特別需要強調的是柯大宜本身對本土化音樂教育之投入，這方面大體上可以歸納成：

⊙ 早年對匈牙利民間文學的興趣與研究。

⊙ 他個人對於民謠及音樂教育之學術研究工作。

⊙ 作曲的研究與創作。

⊙ 為民謠的使用與推廣，參與國家音樂教學大綱之制訂。

⊙ 1940 年已開始關注幼兒音樂教育。

⊙ 1941 年，促成國小普通音樂課加入民謠素材。

⊙ 1945 ～ 1967 年，一直都領導著匈牙利中央教育部門，制訂音樂課程大綱。

⊙ 成立實驗學校 --- 歌唱學校（Singing School）。

⊙ 參與音樂教育國際組織，如 ISME（國際音樂教育學會）及 IFMC（國際民族音樂學會）。

從以上柯大宜一生的經歷上來看，其投注於本土化音樂教育的深度與廣度，可見一般。

五、著作與作品一覽

從 1897 年第一首作品到 1966 年最後一首作品，柯大宜花了七十年的歲月在音樂的創作上，如此漫長的過程中，早期作品基本上模仿維也納古典樂派，及德國浪漫樂派，直到 1905 ～ 1907 之間，才漸露他個人風格。而在他個人的風格中，初期是滲入了德布西的手法，而後民間音樂的元素與韻味逐漸濃稠，加上在學術研究上的探索，堆疊出他個人的

豐碩多產的創作生涯，這在二十世紀的藝術家中是少見的，而且更值得一提的是其作品的多面性。以下從各個不同的歸類面向來觀察他的音樂作品與文字作品，但為了讓閱讀者易懂，筆者儘量以英文版的資料為根據，如有獨特的匈牙利語彙的部份，將保留原文不做勉強的翻譯。

（一）音樂教材

Fifteen Two-Part Exercises（15 首二部視唱練習，1941）

Bicinia Hungarica（匈牙利二部曲，1937～1942）

Let Us Sing Correctly（歌唱音準訓練，1941）

333 Elementary Exercises（333 首初階視唱練習，1943）

Pentatonic Music I-IV（五聲音階歌唱集 I～IV，1945～1948）

33 Two-Part Exercises（33 首二部視唱曲，1954）

44 Two-Part Exercises（44 首二部視唱曲，1954）

55 Two-Part Exercises（55 首二部視唱曲，1954）

Tricinia（三部曲，1954）

Epigrams（短詩歌集，1954）

Fifty Nursery Songs（15 首兒歌，1961）

66 Two-Part Exercises（66 首二部視唱練習，1962）

22 Two-Part Exercises（22 首二部視唱練習，1964）

77 Two-Part Exercises（77 首二部視唱練習，1966）

（二）室內樂

Trio for two violins and viola（二支小提琴及中提琴的三重奏，1900 之前）

Intermezzo for string trio（絃樂三重奏間奏曲，1905）

String Quartet NO.1（第一號絃樂四重奏，1908～1909）

Sonata for violoncello and piano（大提琴和鋼琴的奏鳴曲，1909）

Duet for violin and violoncello（小提琴及大提琴的二重奏，1914）

String Quartet N0.2（第二號絃樂四重奏，1916～1918）

Serenade for two violins and viola（為小提琴及中提琴的小夜曲，1919～1920）

（三）歌劇

Hary Janos（1925～1927）

The Spinning Room（1924～1932）

Czinka Panna（1946～1948）

（四）交響樂作品

Summer Evening（夏夜，1906、1929）

Suite of Hary Janos（Hary Janos 組曲，1928）

Dances of Marosszek（Marossek 舞曲，1930）

Dances of Galanta（Galanta 舞曲，1933）

Variation on a Hungarian Folk Song, The Peacock（孔雀變奏曲，1938）

Concerto for Orchestra（ 交響樂的協奏曲，1939）

Symphony（交響曲，1961）

（五）有伴奏合唱曲

Psalmus Hungaricus（匈牙利詩篇，1923）

Pange Lingna（1929）

The Deam of Budavar（1936）

Missa Brevis（1944）

At the Grave of the Martyrs（1945）

Laudes Organi（1966）

（六）無伴奏合唱曲

 Evening（1904）

 A Birthday Greeting（1931）

 Matra Pictures（1931）

 The Aged（1933）

 Szekely Lament, Jesus and the Taders（1934）

 Horatii Carmen II（1934）

 Molnar Anna, For Ferenc Liszt（1936）

 Canon, for Magyars（1936）

 The Peacock（1937）

 Hymn to St. Stephen（1938）

 Evening Song（1938）

 Greeting John（boy's mixed choir 男生的混聲合唱團，1939）

 Norwegian Girls（1940）

 The Forgotten Song of Balint Ballassi（1942）

 First Communion（1942）

 Invocation, For Szekelys, Cohors generosa,（取自 Gomor 的歌謠，1943）

 Advent Song（1943）

 Battle Song（1943）

 Lament（1947）

 The Hungarian Nation（1947）

 The Hymn of Liberty La Marseillaise（為自由而寫的詩歌，1948）

 Adoration（1948）

 Motto（1948）

 The Geneva Psalm No.50（1948）

Wish for Peace（1953）

Zrinyi's Appeal（1954）

The Arms of Hungary（1956）

I Will Go Look for Death（1959）

Sik Sander's Te Deum（1961）

Media Vita in Morte Sumus（1961）

Mohacs（1965）

（七）民謠改編曲

canon, for Magyars（1936）

The Geneva Psalm NO. 150（1936）

Huszt（1936）

The Peacock（1937）

Bells（1937）

Angel's Garden（1937）

Children's Song-Three Folk Songs from Gomor（三首 Gomor 的兒童歌謠，1937）

The Filly（1937）

Gee-Up, My Horse（1938）

Treacherous Gleam（1938）

Evening Song（1938）

Hymn to King Stephen（1938）

Evening Song（1938）

Don't Despair（1939）

Solmization Canon（唱名卡農曲，1942）

Hungarian against Hungarian（1944）

The Son of an Enslaved Country-Still, by a Miracle, Our Country

Stands（1944）

St. Agnes' Day（1945）

To Live or Die-Hey，Bandi Bungozadi（1947）

Hymn of Liberty（1948）

Motto（1948）

Peace Song（1952）

Children's Song（1954）

National Ode（1955）

Dedication to Andras Fay-The Guard at the Tower of Nandor（1956）

Wonderful Liberty（卡農，1957）

Children's Song（1958）

Honey, Honey, Honey（1958）

Tell Me Where is Fancy Bred（1959）

Lads of Harasztos（1961）

To the Singing Youth（1962）

（八）著作

The Hungarians of Transylvania, Folk Songs（Transylvania 的匈牙利人及民謠。（1921）

Hungarian Folk Music（匈牙利民謠，1937, 1943, 1951, 1961, 1966）

Songs for Schools I- Ⅱ（1943）

Sol-Fa I-V Ⅷ（視唱練習 I-VIII，Jeno Adam 合著，1944 ～ 1945）

Song Books for Forms I-V Ⅷ，（為學習曲式的歌集，與 Jeno Adam 合著，1948）

The Folk Song Collection of Janos Arany,（Janos Arany 的民謠採集，與 Agost Gyulai 合著，1953）

Retrospection Ⅰ - Ⅱ,（柯大宜論述全集，1964）

　　柯大宜一生沒有一年停止過他的工作 -- 作曲、研究及教學。以音樂作品而言，他沒有像好友巴爾托克一般有革命性的曲風。然而他在學術上的貢獻，以及在民族音樂上的研究，奠定了匈牙利音樂學的基礎（許常惠，1993）。這不僅教育了作曲家，也教育了社會大眾，對整個國家音樂風氣及本土音樂尊嚴的提升，實在是功不可沒。

貳、柯大宜音樂教學法的形成

　　柯大宜教學法之形成，並非由其個人所單獨發展而成，而是經由他的門生、好友，及一群實踐者，在認同他的教學思想及體系後，所共同研發而成（Hein，1992）。但是這股浪潮是以柯大宜為起點與中心所展開的，此為不可否認的事實。因此這個完整教學體系之形成，大致上是奠基於下列幾個要件：

一、他的教學工作：

　　柯大宜在音樂學院的教學工作，使他發現學生普遍由於缺乏了解音樂的能力而無法深入喜愛音樂。也讓他發現，匈牙利長期被外國統治的結果，年輕一代對本國的音樂毫無概念。另一方面 1907 年之後，為了改進學生在聽音方面的能力及理解本土音樂，他發現首調唱名系統是最佳的工具，因此他建議同時採用首調唱名與絕對音名，前者用來幫助視唱、聽音、功能和聲及調式觀念的建立，而後者用來建立絕對音高之感應能力與觀念。另外，由於體認到音樂院學生音樂基礎能力的普遍缺陷，使他開始去思考更年輕孩子們音樂教育的問題。而後他強調在孩子 6 到 16 歲這段期間，應該讓他們的心中充滿著好音樂，而不該教導些不相關和死硬樂理及符號。最後他發現，只有「歌唱」才是孩子領受音樂的最佳手段。更進一步，他主張無伴奏的歌唱才不破壞自然音感。直

到 1957 年在他的 Music in the Kindergaten 一文中，才提到樂器的使用，但以直笛及敲琴^{（註四）}，或名家所編寫優良的鋼琴伴奏（但必須歌曲唱熟了之後，才加入伴奏）為限。

二、民族音樂研究的工作：

由於注意到匈牙利全國的音樂都受德奧及蘇聯的影響，以致幾乎找不到具民族特色與本質的音樂，因而引起他收集民謠的動機，並與巴爾托克共同合作於本土音樂採集、分析與研究，且於 1906 年到 1907 年間出版匈牙利民歌曲集。也許當時他們兩位收集民謠的原因也是想要為自己的作品增加一些素材。只是有了作品，也要有欣賞的大眾。如何使習慣於外國音樂的同胞，也能喜愛具自己民族風格的音樂作品呢？答案是：教育是唯一的一條路。接著就必須為教育的緣故，寫一些具民族音樂特質的教材，來配合教學方法與各種不同年齡及程度的教學需要。例如 *Bicinia Hungarica*（匈牙利二部視唱曲）及 *Theasururus of Hungarian Folk Music*（匈牙利兒童遊戲）等作品與曲集。再者，他重視民謠的另一原因是由於他認為民謠是人們生活的產品，尤其是孩子們的歌唱遊戲，更是活生生的教學素材。所以他不但本身從事民謠收集與分析，更鼓勵學生們加入行列。

三、受其他音樂教育思想的影響：

據柯大宜的得意門生 Erzsebet Szonyi 表示（1983），當柯大宜還是音樂院之教授時，他觀摩當時英國人採用 Curwen 的首調唱名法來訓練合唱團，得到相當大的成就，而使他非常嚮往。於是他興起採用首調唱名法改善匈牙利音樂教育的念頭。除了首調唱名法之外，其他與柯大宜音樂教學相關的一些方法或理念也大多是創始於他人之手。如唱名來自於義大利；音節節奏名是法國人 Cheve 首創；許多視唱的教學方式則取自於達克羅茲音樂教學體系；手號也是英國人 Curwen 首創；

至於教學運作程序則基於 Pestalozzi 的理念。甚至，根據 Connie More（註五）的報導，柯大宜還受了 Guido Arezzo（註六）、Weber（韋伯）、Hundoegger（註七）、Kestenberg（註八）、Toscanini（註九）、舒曼、亨德密、Rousseau（註十）、Antal Molnar（註十一）等諸多音樂家之影響。由於思想上匯集眾多偉大名人的精華，柯大宜體認到只有作曲並不能真正改變匈牙利音樂教育的本質，而必須進一步說服及訓練教師們。因此他積極地發表文章，試著改變全國音樂教師的觀念。據估計他一共寫了 63 篇這類的文章。另外，他也積極地進行師資的訓練。

四、實際教學經驗：

柯大宜確認了本身對音樂教育的理想與主張之後，於 1950 付諸於更具體的行動——說服教育當局准許他與好友 Marta Nemesszghy，在故鄉 Kecskemet 成立匈牙利第一所歌唱小學（Choksy et. al, 1986；Bagley, 2004）。在這所學校，完全採用他的主張與方法，又每天都為學生排有音樂課。後來他們發現，受這些訓練的學生，不但音樂能力大大提升，在其他科目的學習上，也有顯著的改善。這個結果使這樣的音樂教學法對匈牙利政府及國人產生頗大的說服力，於是在政府的大力支持及他的學生與支持者鼎力相助之下，匈牙利各地以快速的成長率設立歌唱學校，並採用柯大宜音樂教學理念。目前匈牙利的歌唱學校還是超過百所以上的。1964 年，由於國際音樂教育學會在匈牙利舉行，而引起了國際間的注目，許多有心的教師競相到匈牙利觀摩與學習。柯大宜音樂教學法於是傳遍了世界，給了各國音樂政策的制定一個相當具民族自尊又系統性嚴謹的典範。

第二節　基本理念

在第一章，我們提過，柯大宜綜合各家音樂教育思想與方法，匯集而成獨特的匈牙利國民音樂教育教學體系，雖然匈牙利人本身不叫它為「柯大宜音樂教學法」，而視它為一種完整的音樂教育思想。然而，從下面各方面具體地來說明，對認識這個教學法應該是有幫助的。

壹、哲思基礎

關於柯大宜的教育哲思，Solomon（2001）曾大膽歸納為兩點：1.音樂是人格發展所不可或缺者。2.學習音樂如同學習語言，能唱、能讀、能寫，是人與生俱來的權力。不過由於柯大宜本身是個音樂學家，發表過無數的論文與文章，他的音樂教育哲學思想根據也散見於這些文章中。

以下筆者依然如同介紹前方兩個教學法一般，從音樂與音樂教育主張兩方面來簡述。

一、關於音樂方面的哲思基礎

柯大宜有生之年的時空背景，除了小時候的生長環境在今日的斯洛伐克之外，大致上是處於多變的匈牙利，但當時歐洲的主流思潮，如國民樂派與民族音樂學的興起、心理學的發展以及 20 世紀上半葉的各方哲學論調，在在衝擊著身為弱國知識份子的他。筆者總感受到他所背負著的沈重民族情感與弱國悲情。因此他對音樂的信念，除了肯定歐洲藝術經典音樂的價值外，對於民間的歌謠也給予高度的評價。不過最接近他的好友巴爾托克（1921，1927）有更詳實的描述：柯大宜的作品特

色在於 --- 精彩的旋律，完美的曲式，又滲漏出對某種憂鬱與不確定性氣韻的偏好，但不能把他歸類在 20 世紀現代前衛的非調性、雙調性或複調性音樂，因為他的音樂完完全全屬於調性音樂，且有他個人獨特的新異表現語法，是從未有人展現過的。所以從他的音樂，世界可以相信調性並未失去它的存在價值。（譯自 Grove music online, *Kodaly Zoltan*, 2011, 7, 23）

就作品的風格而言，柯大宜接納歐洲古典各時期大師的精華，早自文藝復興，巴洛克的 Palesteina、巴哈，經古典莫札特、海頓到浪漫的布拉姆斯，印象的 Debussy（德布西）至於 20 世紀風行的新手法他也有一些吸收，不過他個人在晚年時曾說過（取自 Grove music online, Kodaly Zoltan, 2011, 7, 23）：

"Our age of mechanization leads along a road ending with man himself as a machine; only the spirit of singing can save us from this fate"

另外，Grove 音樂辭典（取自 Grove music online, Kodaly Zoltan, 2011, 7, 23）也為柯大宜的音樂下如此的評定：

he was no revolutionary innovator, but a summarizer. Nevertheless, the style he created from the folk monody of ancient, oriental extraction and from the new rich harmony of Western art music is homogeneous, individual and new.

因此，筆者認為柯大宜的音樂哲思，基底上是同意歐洲自古以來一脈傳下的音樂美學脈絡，但由於民族情感的關係，他高抬民謠的地位為音樂的母語，並且善加運用於他個人的創作中，但須注意的事是，最後的終點依然是音樂。就如他所說的（1974）：

沒有音樂的生活是不完善的、是缺乏豐富內容的。應該把這個意識灌輸給那些感覺不到音樂中潛藏著美的人們。如果把音樂花園的門關上，這些人就被剝奪了他們生活中本該有的美好東西。

二、關於音樂教育方面的哲思基礎

　　Dwyer（2010）指出柯大宜 1951 年感嘆且憂心爵士樂對民眾的影響，然而時代走到今日，流行音樂似乎征服了世界，那麼柯大宜過去的主張是否仍然有意義呢？Dwyer 觀察與審視歐洲國家的音樂教育後，強調柯大宜的音樂教育的主張，對 21 世紀依然是個重要的指標。筆者舉以下幾點核心哲思與讀者分享，其具多少的價值與時代意義，個人自有評斷。

⊙ 音樂屬於每一個人，只有透過適當的音樂教育才能展現它。

⊙ 好音樂教育是國民應享的權利，也是政府應負的責任。

⊙ 好的音樂教育要愈早開始愈好，等到孩子接觸不良音樂之後便已太晚了。

⊙ 歌唱是孩童最自然的音樂語言，…而愈小的孩子愈須要身體律動與歌唱相結合。

⊙ 如果我們一直依賴樂器歌唱，將破壞我們對音樂單純的美與單一旋律的感應力，而這種感應力卻是最須要先開發的。

⊙ 民謠不是低階層人們的歌，而是全民生活的遺產；…是孩子音樂的母語。

⊙ 只有具高度藝術價值的民謠及作曲家之作品才是音樂教學的素材。

⊙ 理解音樂才能真正擁有音樂。

　　從上述短語，吾等大致可看出柯大宜對於音樂教育的信念是強烈主張好的音樂教育人人有權享受，且要越早開始越好；而歌唱是最好的音

樂教學工具，在地民謠與名家作品則是歌唱的最佳材料；至於教學的章法，則鎖定在引導學生到達深度「理解」音樂的層級，而非粗淺的音樂符號及知識背記而已。此點與奧福所主張的聚焦於經驗與探索音樂的教學目標是頗為不同的。也因此而激勵許多後來的柯大宜教學法的教師根據教育心理學，或課程理論研發出相當講究系統與邏輯的課程及教學模式。（Houlahon & Tacka，2008）

 貳、教學目標

——音樂屬於每一個人；適當的音樂教育是喜愛音樂與享受音樂的管道。

——真正的音樂能力是指——有能力去讀、寫及思想音樂，擁有這些能力是生為人的權利。

<div align="right">柯大宜</div>

——一位好音樂家必須擁有高度訓練的耳朵，高度的音樂智慧，高尚的心及高超技藝的手指。這四項必須同時不斷地發展，並保持平衡。

<div align="right">Erzsebet Szonyi</div>

　　信念的實踐，需要具體的方向，而柯大宜投其一生參與匈牙利各階段之音樂教育研發及政策制定。由他個人的思考與經驗所得，而呈現出相當深沈的主張：音樂教育是音樂的內在任務（Spychiger, 2009），故而，柯大宜教學法的教學目標可以從兩個層級來看：

一、音樂教育終遠之目標^{（註十二）}：

　　⊙ 匈牙利音樂教育的目標是——傳承與發展匈牙利音樂文化。

　　⊙ 途徑是——經過學校教育使學生獲得基礎的音樂讀寫能力。同時促使匈牙利音樂教育經兩個方向發展，即培養音樂家和培養

高水準的聽賞大眾。提高匈牙利公眾的音樂品味，不斷地向著更好和更具有民族性的方面發展。使世界音樂的經典作品成為公共財產，把它傳播給各階層的人民，所有這一切日後將蘊孕出更新的匈牙利音樂文化，它將在未來放射出更絢爛的光彩。

在此不得不附上一筆。柯大宜教學法在上世紀中葉後影響許多國家的音樂教育政策，筆者認為這種維護本土音樂的目標對這些國家是個重要的提醒，然而畢竟各國有其不同的歷史文化背景，必定有別於匈牙利，因此這個目標對其他國家的啟示應該是——本土化的音樂教育。或者說是立足於本土，放眼於國際的音樂教育。

二、音樂教學具體目標：

基於「音樂屬於每一個人」的信念，柯大宜認為應透過教育讓每個人都有音樂的基本能力，換句話說，每個人要能讀、寫和思想音樂，才能真正擁有音樂，但是要如何才能讀、寫和思想音樂呢？Szonyi（1973）根據柯大宜的主張，認為需要有好的耳朵，足夠的音樂智慧，高尚的心及高階的音樂技能。讓這四方面保持平衡地成長，與交相作用，便會有能力去讀、寫與思想音樂，簡而言之——建立每一個人紮實的音樂基礎能力。

（一）　**好的耳朵**：即能敏銳感應音樂的耳朵。當然包括對音樂的節奏、旋律、結構……等等基本要素的感應力。擁有這樣的耳朵便能提升音樂感性的層次，而第二項的音樂智識又可幫助好耳朵的培養。

（二）　**足夠的音樂智識**：狹義的來說是指著對音樂語法，及知識的認知。廣義來說，還要能運用這些音樂知識來深入思想音樂，以提升對音樂的覺知。這是屬於音樂知性方面的訓練。

（三）　**高尚的心**：唯有高尚的心才能配合前二項去吸取音樂中的生命與靈魂，藉以改變人的性情與社會的風氣。

（四） 音樂技能：雖然 Szonyi 所指的是雙手的技能。不過那是針對音樂家所言，對於一般人來說應該指廣泛地音樂技能。換言之，借由某種音樂行為讓我們能直接地接觸音樂，例如，歌唱，樂器彈奏，創作⋯⋯。

　　歸結來說，筆者認為柯大宜音樂教學法之具體教學目標是，透過學校音樂教育，訓練學生累積「好的音樂基本能力」，包括音感、音樂智識及音樂技能，即一般所言之音樂素養，但這種基本能力，絕非純知識或純技術性的，而是兩者兼備，並以教化健全人格為目標。

參、教學手段

——音樂學習的開始必須運用孩子最自然的樂器—「歌唱」，來進行，這是必須確認的價值觀——

——在還未能透過「歌唱」建立音樂基礎能力之前，不應該接觸任何樂器——

——當孩子們幼小時，伴隨著身體律動的就是「歌唱」——

——任何有關音樂方面的讀、寫和理論，都要透過「歌唱」來進行——

——只有真正參與在音樂中，透過體驗，才能真正獲得音樂的能力，而參與音樂最為方便有效的方法，要數「歌唱」為最佳的途徑。而優質的本土歌謠是歌唱的素材。——

<div style="text-align: right">柯大宜</div>

　　關於音樂教學的手段，在柯大宜教學法中非常清楚而單純，即指「歌唱」。但不是浮淺的唱唱歌而已，而是運用歌唱來運作整個教學體系。例如，以歌唱來進行音樂概念的認知教學（樂理教學）；經由歌唱來訓練音感，進行創作，引導音樂欣賞以及樂器學習。所以在此，「歌唱」指的是相當複雜而具深度的教學手段，以下分主要教學手段，即歌

唱輔助工具來說明。

一、歌唱為主要教學手段

柯大宜對歌唱有相當清楚的主張，也提出相當明確的說明。首先，因為「歌唱」所具備的優勢有許多：

⊙ 最具普遍性，人人都有聲音，不分貴賤，不分性別，不分年齡。

⊙ 最為經濟實惠。

⊙ 最為自然的學習形式。

⊙ 對音樂性的訓練有相當高的實益。如 Szonyi（1973）所言，即便不學樂器，歌唱也能帶領人們充分感受及理解音樂。

因此，柯大宜主張，在學習樂器之前，應藉由歌唱建立好的音樂讀寫、節奏及視唱等能力。巴爾托克寫了「小宇宙」之後，也強調，需要會唱之後再彈奏。可見樂器教學也可建立在歌唱的基礎上。這一點，筆者在鋼琴教學上亦有深刻之體驗。

再者，柯大宜教學法中所強調的歌唱，還更上一層地主張排除對樂器的依賴。這點在柯大宜所寫眾多的視唱教材中可得印證。無伴奏歌唱的效益在於，專注於個人歌唱的聲音，才能做適切的學習，音感也才能隨之提昇。何況歌唱單純的美感，亦是藝術的表現型態之一。

除此之外，柯大宜又特別提倡合唱，他認為合唱有一種社會化的魔力，尤其是無伴奏合唱。他在《15 首視唱練習曲》這本曲集的序言中，曾提到：「對於那些不會演奏樂器的人們，無伴奏合唱可以發展其音感及音樂欣賞能力，又可以由此向他們展現世界經典作品，喚起千萬人心靈上的共鳴」。故而，在匈牙利，學校中幾乎班班有合唱團，此乃因他鼓勵學校不要顧慮技術上的問題，多組合唱團，由此去追求藝術靈魂上及精神上的本質。現今，合唱已彰顯它的社會化作用，因為在匈牙利不但學校有合唱團，社會上有更多學生及成人的合唱團組織，合唱可說是

許多人平常休閒活動的最佳選擇之一。故而匈牙利本土作曲家，更樂於
去創作本土化合唱曲作品來因應社會大眾的需求，好的樂曲也因蘊而
出，甚至國際間的合唱團體也樂於挑戰與表現這些高水準的曲子。如此
的連鎖效應，豈不叫人稱羨。

但學校音樂課中的歌唱教學需要以下幾項輔助工具，才能將其功能
發揮到最淋漓盡緻的境界：

二、歌唱之輔助工具

（一）首調唱名法（tonic solfa）

依康謳（1990）主編的《大陸音樂辭典》所記載，tonic sol-fa.（首
調唱法）是英國式的唱名法，最初的設計是為促進視唱，其初創者是
Sarah A. Glover，再由 Curwen J. 於 1840 年完整呈現。首調唱名法不但
用於英國，也曾被引進到瑞士（註十三）與德國（註十四）。它受喜愛的原
因主要是為解決固定唱名法的許多相關問題，尤其是多升降調號的曲子
歌唱音準問題。

首調唱名法是一種流動 do 唱法（movable do）或是相對唱名法，
其唱名 do、re、mi、fa、sol... 是依照調（key）的改變而移動的。可由
下圖一覽其要：

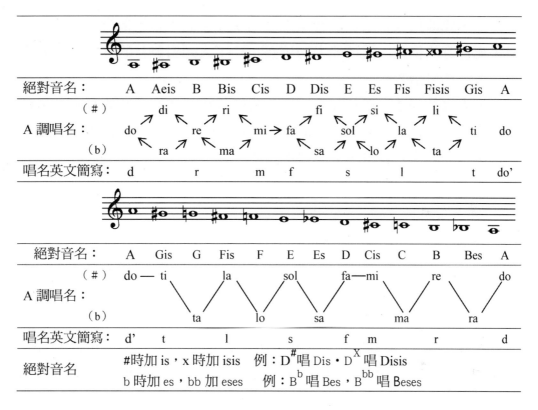

<div align="center">

圖 5-1　首調唱名與絕對音名

資料來源：筆者整理

</div>

　　柯大宜認為首調唱名是體現他本土化音樂教育理想的最佳工具。其原因首先在於所有民謠是調性音樂，再者他認為首調唱名中的每個音在進行的調式（tonality）上都有它明確的功能，使人不致於只是在乎單一音高的音位迷思在聲音中，而無覺知於一系列的音串之後的音樂意義。其實根據藝術心理學 Claude L. S.（1970）的研究，無調性音樂就像一艘被它的船長推入大海而不能航行的船隻（引自 Storr，1992），而且沒有中心音（tonal center）的旋律令人們難以在大腦中同化和記憶（註十五）。為了調式感（tonal sense）的培養，音與音之間的音程關係，需要在感覺上確立或固定下來，才能依此類推適用到不同調（key）的

組合上，此即柯大宜所言之音樂思維的基礎。而不是不惜自堵推理的通道去死背音的位置。這種能力的培養，除了人類對聲音的本能外，亦需有規畫地加以培養。

　　柯大宜教學法，以首調唱名法為音樂旋律性概念認知的基底外，還以絕對音名（absolute pitch name）及節奏型簡譜來增強其功能。以下便借用匈牙利小學教材，來舉實例說明。

（二）節奏型簡譜（stick notation）

　　節奏型簡譜，排除五線譜的視譜問題，只保留表示聲音長短的節奏，再把表示曲調的音高以唱名字母直接標示，如此一來，就如國內大眾所熟悉的數字簡譜一般，可自由使用任一調來唱。可見節奏型簡譜必須建立在首調唱名的觀念上才行得通，不能口唱 do 時，頭腦想著「C」。因此，當老師不想有調（key）位及五線譜的限制時，便可在教學時使用節奏型簡譜，如下例（取自 Lantos R. 及 Lukin L. 合編的一年級匈牙利音樂課本）。

譜例 5-1　節奏型簡譜

資料來源：摘自 Enek-Zene 音樂教本 1（Lantos R.；Lukln L. , 1982）

上例是去掉符頭的節奏。另一種〈譜例五之二〉介於節奏型簡譜及五線譜之間，保有五線譜高低的視覺功能，又能如節奏簡譜般不受絕對音高的限制。

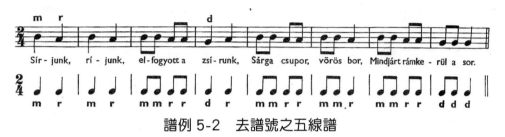

譜例 5-2　去譜號之五線譜

資料來源：摘自 Zenei El kepz 音樂教本 （József A.；Szmrecsányi M., 1971）

上方譜例內容值得特別注意的是，五線譜上並沒有高音譜記號，故每個音沒有特定的絕對音高，彼此間只有相對音高的關係。

(三) 絕對音名 （absolute pitch name）

　　柯大宜認為首調唱名法和聲音感受之間的聯想與聯繫是直接的，通過唱名人們對聲音的感受較深刻，也會幫助人們清楚地建立內在聽覺。訓練過程中，聲音的感受也會反過來強化人對唱名的印象，促進音樂聽力的發展（楊立梅，2000）。然而，進入樂器及調（key）的學習時，音的絕對位置就需要有固定不變的符號來標示，此時便以絕對音名（即 absolute pitch name 或 letter name）來輔助。筆者在鋼琴教學上也實驗多年，學童對音樂中和聲、調式及調的理解力，增強了許多，也無一般人「混淆」的問題。下例取自 Szabo Helga 為小學 3 年級（每天有音樂課的歌唱學校）所編的音樂課本：

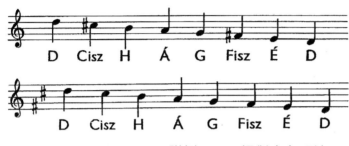

Ezek a hangok fordultak elő a dalban:

D Cisz H Á G Fisz É D

A hét hangból álló,
dó záróhangú hangsor
neve: **dúr hangsor**
Itt *dó*＝D

D Cisz H Á G Fisz É D

Egyszerűbben
így is írhatjuk:
D-dúr hangsor

譜例 5-3　絕對音名唱法

資料來源：Enek-Zene 音樂教本 3 （Szabo H. , 1982）

上例中讀者可特別注意五線譜上出現高音譜號，因此就得依其絕對音高來唱「絕對音名」。

　　在匈牙利，柯大宜主張首調唱名法與絕對音名並用，可收相輔相成之效，其優點如下：

1. 建立相對視譜觀念與能力，不怕多升、多降調。

2. 容易保持歌唱音準。因為不管是多少升降的調，隨著調來移 do 的位置。所以都一樣唱 d-r-m-f-s-l…不必臨時遇升降時去調唱半音。因為一般人沒有這種能力。

3. 絕對音名唱法建立絕對音高的觀念與音感。由於在柯大宜音樂教學法中，如果譜上放入譜號（C 譜號，F 譜號及 G 譜號）就得根據音符在五線譜上的位置唱出其應有的音高，例如高音譜第二間就應該以鋼琴上 A 的音高唱，不可隨意，因此久而久之便可建立孩子真正的絕對音高的觀念與音感。

4. 容易理解各個調及調性和聲。例如：每個大調首調唱名的 d-m-s 組成的和弦就叫 I 和弦，很容易由耳朵來聽辨與理解，不必一定要先學會調號及音級觀念，才理解和弦。

5. 容易建立快速的移調能力。既然經過長期間的移位視譜練習，已習慣各種調的首調視譜法，當然移調能力就已是水到渠成的事了！

6. 不會與傳統固定調視譜混淆。固定唱名法是固定以 C 調來視譜，而 C 調視譜只不過是首調各調視譜的其中一種，所以學會首調視譜當然也包括學會了 C 調視譜。

依筆者最近幾年的經驗，台灣大眾在迷信於絕對音感培養的狀況下，對於柯大宜音樂教學法最無法接受的就是首調唱名的使用。然而當筆者看到以下現象時，總會感慨萬千：

　⊙ 當學生看譜學唱歌以前，總是在五線譜上再寫出 1、2、3……等代表唱名的數字簡譜，而 1、2、3……等數字，即是依首調唱名所推知的。

　⊙ 當大家唱 do 想的是 C 的音高時，卻大多唱出的不是 C 的絕對音高。既然如此就不可能會形成絕對音感的能力，如此也就沒有理由非得用固定唱名不可了。

　⊙ 當大家想唱「小星星」時，自然而然唱的是「d-d-s-s-l-l-s……」，然音高可能是「GGDDED……」，其認知與音感間是不統一的。

　⊙ 大多數孩子，長大後都無法獨立看譜學唱歌（尤其是非 C 調曲）。因為長久間被教導的只有 C 調的視譜法，當調號中有升降時，被教導即時去調唱半音，長久下來把調號中的升降會視為變化音，所以唱名之間的音程感無法固定，但事實上卻又沒能力調整升降來唱準想學的新歌。

這些現象都是事實。不過國內許多音樂教師們還是對使用首調唱名有些惶恐困惑，重要原因在：

　⊙ 怕學生無法擁有絕對音感。

⊙ 學樂器者不必唱，認譜使用固定唱名即可。

⊙ 怕不同調（key）， do 的位置就變動，使得學生混淆。

針對以上三項疑惑，筆者深思與觀察過許多年，得到以下的心得：

⊙ 依音樂心理學，絕對音感越小訓練越有效，然而依格式塔心理學，人類對於音樂本能上先覺知的是整體輪廓，由此引發美感心理歷程，來讓音樂產生意義，而非覺知一個一個的構成元素。換言之，即為由見林再到見樹的心理歷程。美國腦神經科學家亦證實相對音感者聽音樂時驅動較多的腦神經網（Zatorre, et. al. 1998；Brain Thomas, 2008）若為了擁有絕對音感而犧牲覺知有意義的整體或形體的能力，實在得不償失。因為依筆者觀察多年，國內音樂系學生在「固定」唱名訓練之後，許多人能聽到聲音的絕對音高，但卻不去意會音與音間形成的音調意義、音的功能性，以致對音樂的深度理解，顯得不在乎或反應緩慢。因此，若必須擇其一，輕重之間的選擇，實有待國內音樂教育界深思。何況絕對音感可用絕對音名來訓練，而不必用唱名，如此亦能兩者兼得。

⊙ 關於學樂器者只需固定唱名即可的觀點，筆者亦不完全同感，因為學樂器者還是應該要能理解音樂的調式、調，及和聲，甚至移調的能力，而首調唱名這方面的效能是較好的。再進一步說，筆者教授鋼琴的經驗中，初學幼童先會唱歌曲，再來學彈，通常效果好得多，此方面的功效，已有多方面的研究證實，如國內黃鐘的小提琴教學法（陳怡伶，2011），英國皇家檢定系統，芬蘭 Helsinki 弦樂團，Geza Szilvay 的小提琴教學，美國的鋼琴教材…等等，再看看國內流行的美國鋼琴教材系列，其定義各鍵名稱時，是用絕對音名，而非唱名。因此國內教師們可效法此途，而把「唱名」用來當調、調式、調性訓練的工具，

而非認譜工具。

⊙ 移位視譜的難處不可否認是首調唱名法較麻煩的一點。然而筆者認為那是一種習慣，多用就會熟，為了獲得上方各項優勢能力，這個麻煩是值得的，也很容易克服，其實會混淆的是不習慣的教師們，而不是學生。只要一開始，即做移位視譜的訓練，學生沒有 C ＝ do 的思維，就沒有可與之混淆的對象。

筆者的父親，在教會唱慣了首調唱名，雖沒受過什麼音樂教育，但若拿出任一首喜愛的詩歌，便能自己學唱起來。可見首調唱名的易學性及效能。再者，有了以上的視譜工具，受了國民教育之後的孩子，看到柯大宜或巴爾托克以往記錄的曲目，必能讀；聽到了鄉間小調，必能寫記下來；全國人民有如此的音樂能力，本土音樂才能被理解，也才能有永遠存續的生命力。

（四）手號（hand sign）

是英國人 John Curwen（1816～1880）所創的。

這套手號系統不但替代視譜唱名，亦相當簡易化，同時它也清楚地把音的高低關係表現出來，讓學生免去視譜未精熟時的困擾，又能輕易地體會，而且每個手號本身也有它在音樂上的意義，如 do 以拳頭強烈地讓人感受大調主音的性質；ti 是導音，指向 do；fa 通常在和弦中（尤其是屬七和弦）解決到 mi 等等都是明顯的例子。但得注意手勢高低的位置（參閱附錄二之照片）。在學習手號的當時，有些教師也會運用身體符號（參閱附錄三之照片），但非絕對必要。

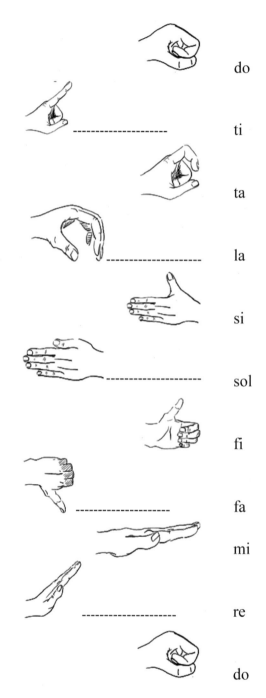

do
ti
ta
la
si
sol
fi
fa
mi
re
do

圖 5-2　John Spencer Curwen 手號

資料來源：筆者繪製

　　手號的運用，是台灣音樂教師接受柯大宜教學最受歡迎的部份。但筆者觀察到幾個問題：

⊙ 手號的位置不是固定的，許多人說 do 要對準肚子的位置。這種說法不符合柯大宜教學法運用首調唱名（移動 do）的主張。其實重要的是可正確意會高低的相對距離即可。

⊙ 圖 5-2 中並沒有所有唱名的升降手號，只有「降 ti」、「升 ta」及「升 sol」，原因在於多升多降調在首調唱名的運用下，不需要升降，真正會需要升降的變化音，大多是轉調前的預備，故而屬近系調範圍，即多一個升降的調，只需對多一個升的調所需的「升 fa」，多一個降的調所需的「降 ti」，及關係小調所需的「升 sol」，即可解決。當唱到許多半音階的曲子，或非調性音樂時，學生已在相當進階的程度，此時已不須用唱名當作工具了，只要感應「音程」，用「La」、「Lu」…來唱即可。

（五）音節節奏名 （rhythm syllables）

　　為幫助孩童感應正確節奏時值，法國音樂家兼教師 Emile - Joseph Cheve（1804～1864）創了這套教導節奏的方法。其功能在利用語言的節奏感來幫助初學者感應抽象的音樂節奏符號所代表的聲響，故而借重每一個母音所產生的聲音音節連結到每種節奏的節律。在匈牙利，當小朋友能正確掌握時值之後就不再使用了，換言之，這些節奏名是在初階的時候教學的輔助，當學生節奏能力建立到相當程度後，就不必這些輔助，因此不須要設計更複雜的節奏名稱。參閱下圖一覽其要：

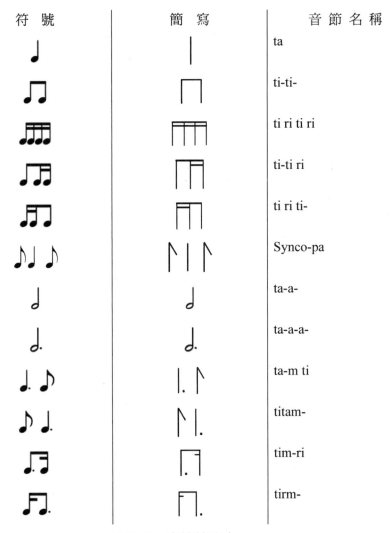

符　號	簡　寫	音　節　名　稱
		ta
		ti-ti-
		ti ri ti ri
		ti-ti ri
		ti ri ti-
		Synco-pa
		ta-a-
		ta-a-a-
		ta-m ti
		titam-
		tim-ri
		tirm-

圖 5-3　音節節奏名

資料來源：筆者整理

　　在此需要特別強調的是，以上各種節奏名稱，其發聲之設計有其邏輯性，若要改變，必須注意具邏輯。例如「♫」念為「ti ti」，但在兩個八分音符之間再做二等分成十六分音符時，是各加一個「ri」的聲音，所以「♬♬」唸成 ti-ri-ti-ri，因此，不可隨意改為「嘰哩咕嚕」，或「淅

瀝嘩啦」等。這種邏輯類似於戈登教學法所設計的節奏念唱系統（路麗華，2002 年），如「du-de」，「du-ta- de -ta」…待第七章再來詳細介紹。

　　另外，有人詢問筆者，三十二分音符如何唸，更複雜的節奏又如何唸。其實這套節奏名是設計來幫助初學者從說白的節奏中掌握建立各個節奏要素的感覺，當學童學到更複雜的節奏時，感應節奏能力已有相當穩定的基礎，也就不需要再靠說白節奏來協助了。所以在柯大宜教學系統中，除了上方所介紹的，沒有更複雜的節奏名。

肆、教學音樂素材

——就如小孩從家庭中學會了母語，孩子也要從民謠的學習中獲得音樂的母語，藉由這些音樂母語的學習，音樂基本能力中所需要的技巧與理念隨之教給他們。——

——只有高度音樂價值的素材，才能用來教給孩童們——

——只有具高品質的音樂（包括民謠及作品）才能用在兒童的音樂教育中——

——當學生熟悉本國民謠之後，再去接觸外國民謠。而且儘可能以原來語言來唱——

——民謠音樂並非是過時，也非偶而流行或某一個人刻意的創作，而是經過時間淘汰及人們批判後所遺留下來的音樂精華。它的簡單結構，節奏及旋律，是取之不竭的寶庫……也是接觸古典音樂最適合的跳板。在音樂發展的歷史中，我們看到民謠發揮其雙重的功能，也幫助人們理解名家作品，更激勵名家們去創造新的風格流派及作品。——

　　　　　　　　　　　　　　　　　　　　　　　　柯大宜

為了使孩童從小培養出對音樂有高尚的品味，柯大宜教學法主張，唯有最好的音樂才適合於孩童。因此在其教學過程中所建議的音樂素材有民謠及名家經典作品。

一、民謠

民謠包括本土民謠與外國民謠，只是本土民謠才是真正的音樂母語，所以也是孩童們早期最該先接觸的素材。當然亦可接觸外國的民謠，但其內容較不貼近生活，又有語言上之隔閡。對於外國歌謠柯大宜主張以原語言來唱，免得降低原歌謠的美感。不過綜觀其極力主張採用民謠的執著，有其背景及原因。柯大宜指出，雖然十九世紀末開始，匈牙利不斷努力地設置音樂學校，成立音樂院，也建造歌劇院，但是公眾在音樂中找不到可以產生共鳴的音樂內涵，因人們熟悉的音樂多為德奧，或義大利的音樂，所謂匈牙利音樂反倒是陌生得有如從外國來的音樂，知識份子對匈牙利音樂是無知到鄙視其不入流。如此令人痛心的現實，激發他在這方面的努力。但在當時的大環境中，傳統民族藝術實際上並不是不存在，而是被外來文化（大多是指德奧文化）所掩蓋。他指出：「那些在音樂上被殖民的人們，應多接受匈牙利音樂文化，而匈牙利音樂文化則應在音樂領域中產出更多的教化與栽培的效應」。由以上言論，大致可以看出來，柯大宜相信國家民族文化的傳承，學校教育是責無旁貸的。然而，在教育上發展國家民族之音樂文化，所仰賴最有效率的工具是民謠。對於此，柯大宜在〈幼稚園音樂〉的一文中曾指出，靈魂的基礎不能同時建構在兩種本質上，一個人的母語學習是如此，音樂的學習也是這樣，而民謠是音樂的母語，因為民謠不但生活化，具趣味性，歌詞對語言的發展也有助益，更蘊藏著民族的特質、過去的歷史及國家文化的珍寶。換言之，以民謠進行音樂教學如同母語之於語言的學習，是建立音樂基本能力最有效的素材。簡言之：

⊙ 民謠是音樂的母語。

⊙ 民謠是特定地區中一群人們共同文化的一部份。它是人們過去共同思想與情感的表徵。

⊙ 民謠對鄉村孩子而言，是生活經驗的儲藏櫃，對都市孩子而言，是應該承傳的文化遺產。

⊙ 民謠是作曲家音樂模式、動機、語法的無限寶藏。因此在古典音樂的名家作品也常被運用。

⊙ 許多民謠是五聲音階，它對調式感、聽力及專注力的培養有很大的效益。

⊙ 從民謠中，我們可以感受到語言與音樂緊密的結合。

二、名家經典作品

在音樂歷史上，透過作曲家所遺留下來的音樂智慧、生命禮讚、靈魂的掙扎……是不分國籍的，也是人類音樂共同的殿堂。是音樂教育最後想帶領大眾走入的領域。在這個領域中，人們接受高尚音樂的洗禮，期盼心性得以更純淨，心靈得以更喜樂。

民謠與名家作品，無疑的是優良的音樂教學素材，但教材在採用時還得依照學生的能力及教學的進程來做更實際的考慮。例如「小河淌水」是很好的中國曲子，但用來給幼兒唱，他們唱不好，對教學進度而言也不必要有如此超齡教學。至於如何依年齡及教學進程加以選曲，又是另一個可著一專書討論的課題，非三言兩意可達意，只好捨之不談，但得強調的是柯大宜教學的教師，每一堂課所使用的歌唱素材必定品質要精良，適合學生不同的學習發展階段，並配合整個課程的經緯進度。

伍、教學內容與進程

通常一個國家課程的發展都有其歷史基礎與社會基礎，也會奠基在人類教育心理學研究的結果及哲學思潮（Oliva，2009）。柯大宜教學

體系中的音樂課程,即教學的內容與進程,亦是如此,其取決於本土音樂及其內涵,以及孩子音樂智能發展的特性。例如二拍子總是比三拍子先教;小三度及大三度總安排在小二度之前。這是基於孩子能力以及本土素材的特質(即孩子所接觸的音樂)來作的邏輯性判斷。亦即觀察各個音樂要素在歌曲(樂曲)中出現的頻率,再來決定教導的先後順序。出現頻率較高者,表示學生接觸的機會較多,感應能力必定也因而較強。既然如此,對柯大宜教學法來說,其教學內容必定同時具有教學順序性,即筆者所指之進程。

　　既然教學內容與本土音樂息息相關,因此各個國家的音樂教學內容與進程,必然也不一樣。這樣的教學內容如 Forrai(1990）[註十六]所闡述的,是由幼兒音樂課程開始來規劃。以下就僅以早期匈牙利之國小音樂課程內容為例來做初步的了解:

表 5-1 匈牙利音樂課程大綱

年級	結構要素	旋律性要素	節奏性要素
一年級	兒歌主題之同 / 不同 相似問答句 頑固音型	首調唱名 s-m-l	♩ , ♫ , $\frac{2}{4}$, 𝄾
二年級	持續音 應答式音樂 卡農	首調唱名 d r l,（低音 la）	♩ , ▬
三年級	四句歌謠 頑固旋律音型 二聲部的節奏或旋律	首調唱名 s,（低音 sol），d'（高音 do）	$\frac{4}{4}$, 𝅝 , ▬ , 𝄾 , ♪ , ♪ ♩ ♪
四年級	五聲音階	首調唱名 f t 音級 為學習音程做準備	$\frac{3}{4}$, ♩. , ▬ , ♩ ♪ , ♪ ♩.
五年級	五聲音列、六聲音列 七聲音階、五度變化 ⌐1⌐ ⌐2⌐	首調唱名 r'（高音 re）m'（高音 mi）絕對音名體系， 音程：完全一、四、五、八度、大二度、小二度	♬♬ , ♫♪ , ♪♫
六年級	Aeorian 調式 大調、小調 匈牙利民謠曲式	調號 大三度，小三度 一個升降調號之絕對音名唱法	♫♪ , ♪♫ , ♬♪ (3) , ♫♫
七年級	匈牙利民謠之 "古老形式"	大六、小六、大七及小七度 二升二降調之絕對音名唱法	$\frac{3}{8}$, $\frac{6}{8}$
八年級	概括歸納各種曲式、調式	概括歸納各種音程、調號	概括性歸納

續表 5-1

年級	音樂素材	其他
一年級	傳統匈牙利兒歌、民謠、歌唱遊戲，淺易兒童劇作歌曲	
二年級	傳統匈牙利兒歌、民謠、歌唱遊戲，淺易兒童劇作歌曲、匈牙利民謠	
三年級	歌唱遊戲，淺易匈牙利和其他民族的民謠 二聲部劇作歌曲	
四年級	匈牙利民謠 柯大宜二聲部匈牙利歌曲；巴哈：嘉禾與基格舞曲；韓德爾：水上音樂；莫札特：弦樂小夜曲第三樂章；選自「魔笛」的合唱曲；聖桑：動物狂歡節；穆索斯基：展覽會之畫；德佛札克：大提琴協奏曲；史塔溫斯基：舞劇「彼得洛希卡」；蒲羅高菲夫：彼得與狼；巴爾托克：合唱作品「為兒童」	
五年級	匈牙利和其他民族的民謠，二聲部歌曲，匈牙利 16 世紀音樂，選自巴哈、韓德爾、浦契爾、維瓦第、史卡拉第、拉莫、柯大宜及巴爾托克作品	管弦樂團樂器
六年級	匈牙利和其他民族的民謠，古典卡農，選自匈牙利和歐洲各作曲家之作品，維也納古典樂派的作曲家作品 柯大宜：二聲部匈牙利歌曲和其他合唱作品；巴爾托克：為兒童、小宇宙和小提琴重奏作品	匈牙利民間樂器 管弦樂團樂器 管風琴
七年級	匈牙利和其他民族的民謠 巴爾托克：合唱作品，小宇宙、及嬉戲曲等；柯大宜：合唱作品；舒伯特：歌曲「鱒魚五重奏」；舒曼：鋼琴作品，孟德爾頌：小提琴協奏曲，蕭邦：練習曲、馬祖卡舞曲；李斯特：匈牙利狂想曲、交響詩「馬捷帕」；柴可夫斯基：弦樂四重奏；威爾第：歌劇「阿伊達」、「納布科」；華格納：紐倫堡歌手、漂泊的荷蘭人；艾凱爾：歌劇「胡尼亞第 • 拉茲羅」	
八年級	匈牙利和其他民族的民謠 海頓：F 大調管風琴協奏曲；維瓦第：為兩支小提琴的協奏曲；海頓：D 大調鋼琴協奏曲第三樂章；德布西：兒童園地；布拉姆斯：大學慶典序曲；德佛札克：新世界交響曲第四樂章；蓋希文：歌劇「波奇與貝絲」；布里頓：珀賽爾主題變奏與賦格曲；奧乃格：第二交響曲第三樂章；彭德雷茨基 • 克里斯托夫：廣島受難者輓歌；蒲羅高菲夫：古典交響曲第三樂章；史塔溫斯基：舞劇「彼得洛希卡」；巴爾托克：第一鋼琴協奏曲	概括性歸納不同時代歐洲音樂歷史

資料來源 / 筆者整理自 Frigyes Sandor（1975），*Music education in Hungary*

由上表可以看到，基本教學內容有旋律性及節奏性音樂要素、音樂結構要素、音樂素材及其他。每大項內，依年紀又含有順序性的細目。而「音樂素材」方面，規範了歌唱、律動及音樂欣賞的材料，另「其他」方面則包括了音樂史及樂器等相關知識。如果閱讀者有興趣的話，可以上網看看澳洲昆士蘭省的音樂教學大綱，將發現其受柯大宜教學法之影響至深（Johnson, 2000）。

不過在此值得一提的是，上表所呈現的都偏向知識性的符號及概念，莫非柯大宜教學法不做音感、即興、創作或音樂欣賞之訓練嗎？其實教師的教學，隨時把這些概念融入加以統整於音感、創作及欣賞的教學活動中。而音感或創作進程也依附於這些要素教學進程。然而，由此亦可見，柯大宜教學法頗著重於音樂語彙之學習與理解的基本精神了。

總而言之，柯大宜教學法之教學內容，以音樂概念及要素之教學為主軸，歌唱（包括說白、唸謠）、音感、即興創作、音樂欣賞、樂器及律動舞蹈則為（主要為歌唱遊戲）執行教學時的活動方式，也是活動的目的。例如運用「do 五聲音階」來進行即興問答遊戲，活動表面上看來是在做即興創作，但教學活動背後的目的是加強認知後的「do 五聲音階」之概念及感應力。換言之，教師雖意在培養學生的即興能力，但即興能力程度是隨音樂概念的增強而隨之成長的。

陸、教學法則

——每項新的理念，其教學的方向都應該是：

聽→唱→發現與推論→寫→讀→創作——

Lois Choksy（註十七）

如同語言的學習，必由聽到感應演練，而後抽象化成概念的認知。柯大宜教學法注重音樂之深度理解，其教學內容以音樂要素概念之教學進程為基礎軌道。故而教師之教學，也緊扣於此，並相當注意人類認知

發展能力之形成。經過許多愛好柯大宜音樂教學法的專業者之實驗與研究，針對音樂要素概念的教學，提供了可遵循之法則。簡要陳述如下：

一、教學法則：

⊙ 必須利用已知或先備概念及曲子去介紹新的要素。

⊙ 先讓學生感受音響，再進而介紹符號與名稱。

⊙ 完整的介紹一個音樂要素或概念必須經過三個階段，及三 P 法則。

 • 預備階段。

 • 認知階段。

 • 練習階段。

⊙ 沒有絕對該有的進度。

⊙ 年紀較小者準備階段可能較長，而年紀大者也許可三大階段一氣呵成於一次課堂中。

二、教學方案（instructive strategy）通則

⊙ 預備階段（preparation stage）

 • 先學會多首含有將教授的音樂要素（概念）之曲子或律動。（儲備感應及音樂素材）

 • 老師誘導學生以聽覺去發現新的要素（概念）所產生的聲音現象。（發現）

 • 幫助學生比較新的要素之聲音現象與先備知識（概念）的差別。（比較）

 • 利用視覺上的圖示或教具，進一步覺知新要素（概念）的特質。

⊙ 認知階段（presentation stage）

 • 學生能正確地、熟練地唱或演練新的要素後，老師再介紹

此要素的名稱，以便聯貫聲音、符號及名稱於一體。

⊙ 練習階段（practice stage）

- 此後將藉著已知的曲子、陌生的曲子或一些抽象的音樂片段作各種不同方式的演練，來加強對此要素（概念）的了解與感受。

所謂教學方案，是指為了引導學生學習某一特定的音樂概念（如大調、♫♫、或 $\frac{3}{4}$ 拍號……），教師依該要素的特質所設計的一份教學策略計畫，目的是要讓教學循次漸進，學生藉以對音樂概念達到音感與理解都臻精熟的層次。關於這些法則詳細的說明與理念，請參閱筆者所著《高大宜音樂教學總論與實例》或《樂理要素教學策略與實例》。但在此必須提醒的一點是，不要讓這些法則成為教學束縛，相反的，教學應該是充滿創意的，而這些法則帶給大家的是一種教學的觀念與邏輯。在教師清晰的教學邏輯之下，學生不但易懂，深入了解，更可透過老師的引導建立起學習各種新觀念的思維基模與方法。

接下來，就讓我們從具體的教學實務來綜合性地體認柯大宜音樂教學精神的體現。

第三節　教學實務

　　曾聽過一些音樂教師們感嘆柯大宜教學法教得好深好難。其實這要看從那一個年齡來說。筆者在美國音樂研究所進修時，教授們即是採用柯大宜的方法與教材來訓練一批批的音樂研究生，而研究生所要學的音樂理念當然是進階而深廣的。若要教小學生及幼兒必然又是另外一種作法。故在此以一堂給低年級的音樂課及給中學生的一項音樂活動作為例子，來觀察柯大宜音樂教學的實務及其特定需求。

 、教學活動實例

一、低年級音樂課教案實例

(一) 教案內容

　　⊙教學對象：低年級

　　⊙活動重點：

- 歌曲學唱：月姑娘
- 復　　習：帶什麼玩具去遊戲，小老鼠
- 音感訓練：內在聽覺訓練—默唱已知曲並拍打其節奏（兩隻老虎）
- 分部能力訓練：二片鐵琴的伴奏（月姑娘）
- 節奏訓練：拍打已知歌曲之節奏（兩隻老虎、閃閃亮亮）
- 樂　　理：復習加強♩、♫（可愛的太陽）

　　　　　　認識 m-s 為跳進的關係

　　　　　　五線譜線與間之綜合復習

　　　　　　其他基礎能力訓練：初步即興創作（問候）

（二）教學活動及詳細步驟

表 5-2　低年級教案

調	起音	音組	活動及詳細教學步驟	目　的	教　具
C=do	G	m-s-l	**1. 問候** ① 老師用兩個布偶，一個當老師另一個當小朋友，示範如下 老師　　　s　　m　　m sl　　ms 布偶　　　哈　　囉　　小朋　　友 老師　　　s　　m　　sl m　　l 布偶　　　哈　　囉　　林老　　師 ② 老師與一般小朋友如 一般問候 ③ 老師個別與幾位小朋友如 一般對答，「小朋友」處改成「指定的小朋友名字」，且讓小朋友自由回答。	揭開活動 即興歌唱 問答	
C=do			**2. 月姑娘一以模唱法教唱**	新曲教唱	
C=do			**3. 阿婆仔來呷飯**（註十八） ① 全體唱一遍詞 ② 老師引導孩子們邊唱唱名邊作手號 ③ 老師請小朋友看老師事先準備好的紙梯與音磚 （圖：紙梯，上有 G 與 E 標示） 　然後「仔細聽這兩個音磚也可以唱這首歌」——（老師敲此曲） ④ 請小朋友與老師跟著音磚唱唱名 ⑤ 問孩子「看看音磚，s 較高，m 較低，這二個音的位置是跳過一階的跳進，還是連在一起的級進？」（跳進） ⑥ 所以我們知道 s 和 m 的關係是「跳進」	認 識 m-s 為跳進的 關係	紙梯 中音音磚 G 及 E 二音

續表 5-2

調	起音	音組	活動及詳細教學步驟	目　的	教　具
			4. 那一線，那一間 ① 老師在白板上畫五線譜及數字如下 ② 引導孩子複習五線譜的順序並在五線譜上寫出數字如」 ③ 引導孩子複習間的順序，並在各間寫上數字 ④ 引導孩子複習間的順序，並在各間寫上數字 ⑤ 先後請幾位小朋友上前用磁鐵排出老師指完的線或間 ⑥ 老師引導小朋友意識到由第一線要到第二線必須經過第一間，而由第一間要到第二間也要經過第二線，以此類推，一線一間順序把用磁鐵排完每間每線（最好線上的同顏色，間上的另一顏色）	五線譜間與線綜合複習	白板 彩色磁鐵 白板上畫好五線譜
			5. 小老鼠 全體邊唸邊打拍子在腿上，老師拿著布老鼠依照節拍輪流地親小朋友臉頰	放鬆	老鼠布偶
D=do	D	s-d-r- m-f- s-l	**6. 兩隻老虎** ① 全體唱兩隻老虎 ② 全體唱詞並拍打節奏 ③ 全體心唱並打節奏 ④ 指定小組或幾個個人試作 ⑤ 全體再唱歌詞	內在聽覺訓練（默唱已知曲並拍打節奏）	響棒
D=do	B	r-m- s-l	**7. 可愛的太陽** ① 全體唱詞 ② 全體邊唱邊畫代表樂句的⌒ ③ 老師引導孩子發現此曲有 4 個樂句	複習加強 複習樂句	白板寫好此曲的節奏

續表 5-2

調	起音	音組	活動及詳細教學步驟	目　的	教　具
D=do	A	t,-d-r-m-f-s-l	④ 引導孩子看白板的節奏 ⑤ 全體看著白板以節奏名代替歌詞，邊唱邊拍打節奏 ⑥ 分組或個人彈唱 ⑦ 全體唱詞一遍 **8.帶什麼玩具去遊戲** ① 全體圍個圈 ② 老師帶領孩子逆時鐘方向邊唱邊隨著拍子走動 ③ 指定一位小朋友說出最喜歡的玩具，及玩快或玩慢 ④ 全體邊唱邊配合著快或慢的拍子作出玩此玩具的動作 ⑤ 如②③④玩幾遍	結束活動 感應拍子的快慢	

　　以上的教案是採用多元連續性[註十九]的方式來設計。絕大多數柯大宜音樂教學課程是這樣的進行模式。在這種模式中，課程和課程間是連貫的，但同一課程中，所有活動並不是為同一目的，而是個自獨立。不過老師在順序上可做巧妙的安排以求活動間的流暢銜接。

　　由於柯大宜教學法採歌唱作為教學的主要手段，因此歌唱品質的控制，也是其教案模式的另一特點。老師須知道每一首歌的音組[註二十]，然後從音組去判斷應選哪一調（key）上來唱，使音域對孩子們才會是適中的而自然的。之後再找出這首歌的開始音在所決定的調上是以那一個絕對音高來唱，並加以註明，以便教師上課時可以很快用音叉找到適當的起音。最後還得考慮全堂課每一首曲子所用的調不可差太遠，以免孩子因調感不穩定而唱走音。

　　為了控制歌唱音準，教師上課時常手不離音叉，此乃柯大宜音樂教學中另一令人注目者。而且整個歌唱教學進行中少有樂器伴奏的狀況。這雖不是絕對的現象，但至少絕大部份的時間是如此。這與不斷需要鋼琴即興帶動的達克羅茲音樂教學或使用多樣樂器的奧福音樂教學比較起

來，是柯大宜音樂課程非常獨特的型態。

二、單一活動之教學實例

以下的單一活動改編自 Erszebet Hegyi [註二十一] 的 *Solfege According to Kodaly Concept.* Vol. I

（一）教學活動內容

- 教學對象：中學
- 活動目標：復習加強 I、V 二個主要功能和弦及 I─V─I 之典型
和聲進行並體驗其在古典樂派作品中進行的模式。

（二）執行步驟

1. 老師用鋼琴彈奏莫札特魔笛中之一段，譜如下：

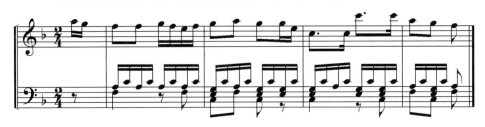

<p align="center">譜例 5-4　魔笛片段</p>

2. 老師請問學生所聽到的音樂為大調還是小調。

　　（學生回答為大調）

3. 當老師再彈一遍時（把伴奏低音彈強些）請學生仔細聽伴奏。

4. 請學生用「啦啦」唱伴奏的最低音，並邊想低音的唱名。

5. 請學生用唱名唱出低音。

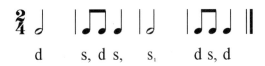

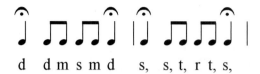

6. 請學生用級數唱低音，並接著用唱名唱出分散和弦。

d d m s m d s, s, t, r t, s,

7. 老師說明此曲是以 F 調彈奏，「那 do 是何音？」
（學生回答為 F），那麼一級和弦是由哪些音名所構成？
（學生應回答 FAC）

8. 老師請學生跟著老師所彈的和聲進行式用音名唱和弦進行。

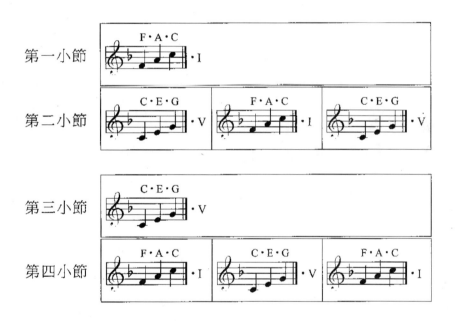

9. 老師於黑板上寫出和弦進行，如 I- V- I- V- V- I- V- I。

10. 老師帶領學生看著譜分析作品片段之和弦進行，並歸納主要
和弦進行的模式為 I—V—I。

11. 引導學生以下圖的方式練唱並移至他調練習。

| | a) 唱和弦低音 | ♩ ♩ ♩
d d d |
|唱唱名| b) 唱分散和弦 | ♫ ♪ \| ♫ ♪ \| ♫ ♪
dms s͵t͵r dms |
|唱音名
並移到
其他的
調來練
習| a) 唱和弦低音
之 音 名 | F♯ - A♯ - C♯ |
| | b) 唱分散和弦
之 音 名 | F♯A♯C♯ C♯E♯G♯ F♯A♯C♯ |

12. 全體分成四部，其中三部各擔任低、中或高聲部，以合唱的方式唱 I—V—I 的練習，如：

（可以移一個比較低的調來唱）

13. 以 4. 之節奏進行 12.

14. 另一部唱歌曲旋律（如 1.）與其他三部所唱的和聲配合。

　　仔細觀察上面單一活動的教學模式，我們可以看出從步驟 1～8 可以說是教學主題的前導，真正的主題是步驟 9 與 10；導出主題之後再以步驟 11～14 來作進一步或延伸性的練習加強，這正是柯大宜音樂教學法則中的：預備→認知→練習的原理，這個原理適用於單一要素長期的教學方案，也適用於像這樣單一活動的進行。

　　另一點值得注意的是，這個活動前半部份，學生全憑耳朵與歌唱來感應音樂，而老師則漸進地引導學生一項一項地走入認知的層次。一般的老師可能覺得這樣太費事，其實所謂「教育」本身就不是件「省事」

的事。有眼光的人，才會知道這樣的教學才能達到真正的知感合一，如此音樂教學也才算有意義。

最後還有一點要提出，即歌唱也可以用來教和聲，而且效果更好，當學生把和弦唱出來時，可以深刻感應到和聲的色彩及每聲部橫向的進行。這與一般人訓練和聲的方式——彈彈和聲，聽寫下來——非常不同，值得教樂理及和聲學的老師參考。

貳、教學實務之特定條件

柯大宜教學法執行的時候，對硬體設備之需求很一般，當然如果能有寬敞空間的話，歌唱遊戲的進行會更容易些，但這是普遍性音樂課的狀況，不能算是柯大宜教學法的特別處。經筆者之訪查結果，許多接觸過柯大宜教學之教師，認為師資是最大的挑戰。的確，柯大宜音樂教學法的教師，除了具備一般專業的條件之外，至少還有三方面需要強調的能力：一為歌唱能力，二為優良的音樂視聽能力，三為對音樂教學素材之分析及運用能力。

教師的歌唱能力，並非要求其具聲樂家的架勢與水準，而是歌唱方法的正確，及歌唱音準的品質，才是真正必備的。由於歌唱是柯大宜教學法之主要手段，其貫穿所有課程及教學活動。因此教師會不斷帶領小朋友歌唱，當然教師也就成為小朋友模仿的對象，所以在這方面是不可輕忽的。教師歌唱時，最重要的原則是用自然而準確的聲音歌唱及注意用適當的起音帶領學生歌唱。故而人手一支音叉，成為柯大宜教學法教師的標記之一。

所謂視聽能力，在此並非狹義地指視唱聽寫能力。而是指廣義的視譜及音感的能力。視譜尤其注重首調看譜及讀譜後充分理解音樂的能力。音感方面，尤重調式感，而非絕對音感，因此教師需在聽完曲子時，可以用首調唱名唱出，並判斷此曲之調式，這必須是直覺性的感應

能力，而非透過機械性排列半音全音的組合而得。如此一來，才能了解音樂素材，進而加以運用，教導學生進入真正的理解，再由真正的理解而達到音樂美感歷程的最高層次。

在柯大宜教學法的教學過程中，歌曲或樂曲不只於唱唱、奏奏或玩玩而已。唱奏之後，感應到了音樂音響上的某些現象，教師便要引導學生進入更深沈的音樂內涵中，去認識音樂的結構、語彙，及符號等。因此唱什麼歌、奏什麼曲，才能有效、漸進又具條理地引導學生，一層又一層地了解音樂呢？這需要教師在教學素材的選用上去下功夫。意即，採用歌曲或樂曲之前，都應就音樂之旋律性、節奏性、結構性、調性，或和聲等等內涵去分析，才能作充分的運用，也才知道何者適用，何者太深或太淺。故而教師音樂素材的分析及運用亦不可缺。

以上三項師資重要條件，正是一般訓練柯大宜師資訓練的課程內容。至於一般性的教學能力，如愉快的態度，開放的肢體，啟發的引導技巧等，任何教學法的需求都是一樣的，故在此就不再贅述。

第四節　結　言

柯大宜曾在 1945 年參與匈牙利制定學校音樂課之教學大綱，並提出音樂教學目標和任務應是：有步驟地使學生掌握音樂的母語，喚起兒童對歌唱的興趣，培養和指導學生的音樂愛好，發覺學生的音樂能力，以及培養以民間歌曲為基礎的音樂讀寫能力（楊立梅，2000）。因此他清楚地指出，必須讓每一個人都有足夠理解音樂的能力，她或他才會願意去接近高尚的音樂，那麼「音樂屬於每個人」的理想才能真正實現。因此整個教學方向是朝著目標努力。當然其成效的重點也就在此。

 壹、成　效

一、主要成效：

（一）　**音樂基礎能力**：即如前面教學目標一章所指具備好的耳朵，足夠的音樂智識，高尚的心與好的音樂技能。

（二）　**優異歌唱能力**：歌唱既是主要的手段，歌唱的音準與能力，也一直是教師所關心的事情。長久下來學生的歌唱能力自然會被大大提昇。

（三）　**參與合唱團的能力**：合唱本身就是柯大宜音樂教學的主要內容之一。合唱曲也是學生平常接觸的素材，故學生合唱的能力當然會更好，合唱團的組成也自然而然變得容易得多。

（四）　**音樂的理解能力**：此項是要特別強調的，由於受教過程中，在教師邏輯性的引導之下，及深入理解音樂的教學內涵，造就學生對音樂除了音響上的感應之外，知性上也會對音樂內涵有更

深刻的理解。

二、附帶成效：

猶如其他優良的音樂教學法，柯大宜音樂教學在不經意之間，除了音樂，也附帶地給孩童們帶來其他的效益，如：

（一）**腦力的激盪**：柯大宜在創設第一所歌唱小學之後，就發現，在每天都有音樂課的狀況下，學生其他方面的功課不但沒受影響，而且還有進步，這一點鈴木鎮一也曾作過實驗加以印證。此世紀末，腦神經科學更證實音樂的活動通常是激活全腦的神經元去參與的。（Levitin, 2007）

（二）**社交能力的培養**：在團體課程進行之下，這是必然的結果。當然也必須經過老師妥善的引導，才能讓小朋友一方面肯定自我，另一面體認與別人分享及合作的重要性。例如老師不忘安排學生單獨演練的機會（在學生確實能作的狀況下）並加以肯定，也不忘讚賞全體合作的成就。

（三）**情感上的滿足**：老師漸進的教學，不隨意帶給孩童挫折；品質良好的音樂，則帶給心靈深處無比的喜樂；……如此在在都給於孩童情感上的滿足，這是有形物質所無法帶來的。

除了以上所提幾點，對幼小的孩童來說，還有律動能帶給他們身體成長的輔助。而整體來說，人格成長的助益自不在話下。

貳、貢　獻

柯大宜音樂教學不但改變了匈牙利音樂文化的體質，扭轉了全國音樂風氣，柯大宜本人也因而成為匈牙利的榮耀。筆者多年前到匈牙利，就看到歌劇院擺著柯大宜的銅像，圓環以柯大宜為名。可以感覺到人們對他的感念。而世界各地推展柯大宜音樂教學的風潮已瀰漫了五六十

年。這樣的現象乃基於這個音樂教學所給于人們信念：

一、 音樂屬於每一個人，這樣的權利必須由政府來執行，才能真正達到全民化。而匈牙利真的把這樣的教學推展在國民教育中。

二、 肯定民族音樂的價值及運用於音樂教學上的可行性。這點不但使人民認識匈牙利自己的音樂，也提醒世界各國採用自己本土的音樂於音樂教學中。因而掀起了音樂教育本土化的浪潮。

三、 提出完整的音樂教學內容與進程。這是根據音樂教學素材的內涵，作深入分析所得到的結果。這樣的主張，給其他音樂教學流派很大的啟示，進而研究發展各自較條理化和系統化的教學內容及進程。當然這也使得各國的音樂教育家懂得根據自己的民謠去規劃出學校音樂教學的進程。

四、 完整地運用歌唱教學。充分地發揮歌唱在教學上的功能。即使買不起樂器的個人或學校，因為運用歌唱的緣故也一樣可以上好的音樂課，一樣可以擁有音樂。

　　柯大宜音樂教學對世界的影響力還在繼續中。盼望有一天音樂真的可以屬於每一個人。正如柯大宜所說：

—— 我們必須期盼，當有一天人們可以藉著歌唱而彼此結合時，便會有屬於全人類的和諧 ——

一 附註 一

註一：　此段 Kevin Rich 及 Margaret. L. Stone. 之言論，收錄於 Alan D. Strong 所編之 *Who was Kodaly* 中（1992，Sam Houston Press）。

註二：　據《大陸音樂辭典》（1990）記載：Widor, Charlls – Marie（魏道爾·查理斯馬里，法，1844～1937），是 St. Sulpice（巴黎的聖蘇佩斯）風琴演奏家；也是巴黎音樂學院的教師（許維澤 --Albert Schueitzer-- 是他的學生）；同時編輯巴赫風琴音樂及各種樂曲，尤其是風琴作曲家。他也曾寫十首風琴交響曲。

註三：　譯為赫爾德獎，成立於 1963 年，命名為約翰戈特弗里德馮赫爾德，是一個著名的國際獎項，通常頒給來自中央和東南歐，致力於促進科學，藝術和文學的相互關係，因而改善了文化的理解和歐洲國家的和平，生活和工作之學者和藝術家。　參閱 2011.7.22 http://www.oxfordmusiconline.com/subscriber/article/grove/music/15246?q=kodaly+&search=quick&pos=1&_start=1#firsthit

註四：　敲琴，即 cimbalom 或稱為匈牙利 dulcim，吉卜賽人所用的樂器，常使用於舞蹈團樂隊中。

註五：　Connie More 加拿大籍著名之柯大宜音樂教師。

註六：　指 11 世紀，發明六音系列的僧侶 Guido d'Arezzo（991/992–1050），其六音系列成為現代唱名的祖先：

註七： Hundoegger，即 Agnes Hungdoegger，據徐天輝教授於《高大宜音樂教學法研究》一書中第 49 頁所載：在德國 Agnes Hundoegger 女士 1897 年改編 John S. Curwen 的教法，以 Tonika-Do-Leher 為題發表。她使用的首調唱名法和 Do 符號（不用譜表），結果與 Curwen 的手號一樣。她是以 s-m，l-s-m 開始初階曲調的教學，而後進入五聲音階。因為她的教學法是以德國民歌為基礎，因此初階的音樂教學大部分以大調式為主是相當可理解的。她發表有關教會調式音階論文討論了 Gregorian Chant（葛利果素歌）和清教徒聖詠合唱（Protestant Chorale）調式的教會音樂，也應用了首調唱法。Agnes Hundoegger 對於德國歌唱教學法的影響至今仍然很顯著。在此方面，她的教學法非常類似後來匈牙利的制度。

註八： Kestenberg 即 Leo-Kestenberg（1882 ～ 1962），德國偉大的音樂教育改革家。也是於 ISME 的創始人。

註九： Toscanini 在台灣被稱為托斯卡尼尼（Aaturo Toscanini 1867 ～ 1957），是義大利指揮家及大提琴家。

註十： Rousseau 即十八歐洲啟蒙時期瑞士 - 法國哲學家，作家及音樂家。他極力強調旋律在音樂中的重要性。

註十一： Antal Molnar 是匈牙利音樂家，曾在李斯特音樂學院教視

唱、聽寫，是柯大宜的學生，他主張以首調唱名法教唱歌曲。

註十二： 參閱柯大宜 1947 年發表之〈百年計畫〉，收錄於 *Selected Writing of Zoltan Kodaly*，第 160 頁。

註十三： 即由瑞士籍音樂家 Rodolf J. Weber 於 19 世紀中葉提倡的歌唱教學。

註十四： 同註七，指 Hundoegger 所為。

註十五： 參閱 Ellen Winner 著，陶東風等譯 (1997)《創造的世界——藝術心理學》。

註十六： Katalin Forrai 為柯大宜學生之一，曾為國際柯大宜學會（IKS）之主席，有生之年亦是 ISME 的重要幹部，主要專長是幼兒音樂教育。

註十七： 此段話記載於 Lois Choksy 著，The Kodaly Context，第 10 頁。

註十八：

註十九： 多元連續性的教案的每次課並非只為單一目的，而是有多重
目的，但每項活動與前後之音樂課教案中之同類目的必作
連貫，如下圖所示：

	旋律元素	節奏元素	歌 曲	律 動	音樂欣賞	即興創作	音感訓練	曲 式
課程甲	複習△	認知①	歌 曲	律 動	音樂欣賞	完成▢	音感訓練	認知①
課程乙	複習△ 準備△	複習①	歌 曲	律 動 學習◇	音樂欣賞 準備	加強▢	音感訓練 準備	加強①
課程丙	認知△	複習① 準備②	歌 曲	律 動 複習◇	音樂欣賞 準備	即興創作	音感訓練 完成	曲 式

註二十： 音組（tone set），指每首歌所用的音，由低而高列出。如「小
星星」，音組為 d r m f s l，即民族音樂學中所分析的民謠
基本音組織。

註二十一： Erszebet Hegyi Legany，為柯大宜之學生，曾任教於李斯特
音樂院。

第六章
鈴木音樂教學法
The Suzuki Concept

愛只能由愛來獲得　── 鈴木鎮一

第六章　鈴木音樂教學法

第一節　來源與形成

　　那是 1984 年的秋天，由於鋼琴教授的介紹推薦，筆者得以在 Holy Names 大學的音樂先修班接學生賺點學費。最先學校指派下來的學生是一對黑人姐妹，兩人已在先修班上過二年的 Suzuki（鈴木）鋼琴課，後來母親要求學校改以傳統的方式給她的女兒們上鋼琴課。其實當時筆者就是為突破傳統鋼琴教學，才到美國學習更新的東西。而這件事使筆者更想研究鈴木教學，也想知道為何兩姐妹不喜歡它。一直到畢業返國，這對姐妹一直都是筆者的鋼琴學生，前後有三年。有趣的是這三年中，筆者在學校的訓練下，愈來愈像個鈴木的教師，但是她們並沒有因此而排拒。回國之後，筆者在鋼琴教學上得到不少的肯定，也讓自己從教學中得到許多喜樂，這多少要歸功於鈴木教學法。在五大教學法中，鈴木教學法是唯一以樂器教學為主發展而成的教學法，雖然這個教學法並無法直接運用於學校音樂課，但其精神及教學體系，令筆者不但在鋼琴教學上獲益匪淺，整個音樂教學的心態也有許多正向的自我調整。相信許多人在接觸鈴木音樂教學法後，都會與筆者有同感，怪不得這個教學法能在世界音樂教育界，掀起了另一波浪潮。

 壹、鈴木鎮一的生平

對一些沒有從小就接受音樂教育卻又對音樂深感興趣的人們來說，鈴木鎮一的一生，必會給這些人帶來無比的希望。

鈴木鎮一（Shinichi Suzuki）於 1898 年生於日本名古屋。那個時代的日本，經過明治維新，已成功地蛻變成一現代化的強國，但也因為維新的核心在於西化，因此舉國上下的心態是深度崇洋的，如此的社會集體意識，不可否認的會對日後的鈴木教學思想產生一些影響。父親鈴木政吉，是一家世界知名小提琴工廠的廠主，這個事業源於鈴木家族。原本鈴木家族是以製造日本三弦琴為副業，後來由於鈴木政吉本身的興趣而開始研究小提琴的製造，並前後得到許多的專利，促使鈴木工廠成為世界最大的小提琴製造廠。縱然如此，鈴木鎮一從小只把小提琴當玩具，而從未正式學習過它。整個童年他是在生意及工廠經營的家庭環境中長大，1916 年從名古屋商業學校畢業後，順理成章也像一位工人一般，從父親工廠中的基層工人幹起。只是在高中畢業前夕，即十七歲那年，受 Mischa Elman（艾爾曼，1891 ～ 1967）演奏的舒伯特「聖母頌」之感動，而一直有尋找藝術是何物的心願，因而開始自學小提琴。之後於 1920 年，得父親之好友德川義親之鼓勵，正式跟隨安藤辛學小提琴。1921 年，又因德川義親先生的鼓勵而赴德國留學，當時他年 22 歲。負笈德國後，在 Karl Klingler（卡爾 · 克林格勒）門下學小提琴演奏法。在德國期間，除了恩師之外，還接觸到了愛因斯坦及小提琴家 A. Busch（布煦，1891 ～ 1952）等人，這些名人都直接或間接地給他許多啟示。八年留學生涯結束後，1928 年與 Waltraud Prange（娃杜勞特）結婚，返回日本，並與其兄弟組成了鈴木四重奏團。另外，他也以傳統教學的方式，開始招生授徒，這其中也有幼小的兒童。1931 年起他在東京世田谷帝國高等音樂學院及國立音樂學校執教，後來還任帝國音樂學校校長。由於思考改進教幼兒小提琴的方法，使他悟覺母語學習的奧妙，於

是起而力行實踐於他的教琴上。1935 年前後之他的教學成果演奏會，常令聽眾驚訝於其幼兒學生演奏程度之高。並於 1942 年，藉由一場在東京的學生發表會，將他的教學理念公諸於世，日本社會大眾開始注意到這個不同於傳統的教學法。可惜接著而來的二次世界大戰中斷了這個教學的發展。在大戰期間他父親的樂器工廠被炸毀，導致家道中落，於是他離開教職，到長野縣鄉間接管木工廠維持家計，當時他常為工人們演奏。大戰結束後，在各種物資極為缺乏的狀況下，他依然本著栽培兒童的愛與夢，於 1946 年在長野縣松本市下橫田創辦了松本音樂院，就是這期間他教導豐田耕兒（Koji Toyota）[註一]，而此人日後的成就，大大提升了鈴木教學法的說服力。「松本」這個地方也因而成為鈴木教學的發源地，時間是 1945 年年底。1947 年，鈴木成立「才能教育中心」。接著在 1948 年於松本市郊的本鄉小學創辦教育實驗班以印證其理念。同時進行一連串的演講與兒童們的旅行演奏，並於各地設立支部來向日本全國推薦他的才能教育理念。如此馬不停蹄地努力了幾年之後，1955 年在東京都體育館舉行了第一屆全國大會，現場的實況錄影傳到國外之後，這個教學理念得到國際間很高的評價，因而獲得日後在世界各地散佈種子的機會。接著，他不斷地找機會率領兒童們作海外旅行演奏，如 1964 年帶領學生到美國旅行演奏，造成頗大的迴響。接著而來的是得到各界的讚揚與榮譽[註二]，如 1950 年得到中日文化獎；1961 年得到信濃每日文化獎；又如 1966 年 University of New England（新英格蘭大學）頒給他「榮譽音樂博士」；1967 年後，University of Louisville（路易斯維爾大學）等共九所大學也前後頒給他同樣的榮譽；1969 年，獲得比利時 Ysaye Eugene 榮譽勳章；1970 年得到三等 Order of the Sacred Treasure（瑞寶勳章）；1982 年法國頒給他法國教育功勞勳章；1985 年獲英國威尼斯獎。1998 年在松本與世長辭。終其一生，全部的歲月與生活都獻給了兒童音樂教育，因為他深信「世界的黎明從兒童開始」。

貳、鈴木音樂教學法的形成

在鈴木的一生中及其音樂教育理念的形成過程當中，有幾個人特別對他影響深大。如他的父親鈴木政吉踏實工作的人生觀，托爾斯泰的著作所蘊含的良心之聲，德川義親為他開啟通往音樂之門，Klmgler的小提琴教導；愛因斯坦對人類博愛的思想，以及莫札特音樂當中所散發出「愛」的訊息。

然而，鈴木音樂教學法的形成，主要還是在鈴木本身的智慧與積極的行動。眾所皆知，他的音樂生涯起步得很晚，且初期他關心的並不是成為一位音樂演奏名家，而是想明白藝術是什麼，為何它能令人感動和喜樂。而音樂是藝術的一環，亦是他所鍾愛，加上足夠的機運，驅使他從學習音樂去找尋藝術是什麼的答案。

結果他花了八年在柏林，也肯定自己已經找到了答案，只是在留學的過程中，常有個問題在困擾他——兩三歲的小孩便能講流利的德語，而他這麼大的人，智商不比孩童低，卻感到德語困難。直到回國之後有一天，他突然領悟到每一個孩子都會講母語，他們學母語的方式，過程及效果是何等令人驚訝時，他終於明白了原因。並且進一步把這樣的道理結合著東方的人生哲學，運用在音樂教育上，成為舉世聞名的「才能教育哲學」。

在理念上有了新的突破，下一步就得付諸實行。對鈴木來說，最方便的，當然是從他所專長的小提琴教學開始。他收幼小的孩童來實驗他的理念，累積他的經驗，並透過經驗，促成他研究出更多更好的教學方式。其教學理念及方法的內容待下章再做闡述。

當然，鈴木的實驗得到相當好的效果，因此他信心大增之餘，便於松本市創立了「松本音樂院」及「才能教育中心」，把他的理念具體實際地擴大到其他樂器的教學。除此之外。他還想在音樂之外的領域來證明他的主張。故於松本市郊的本鄉小學作實驗，並促成了日後新力公司

的井深社長進行幼兒才能啟發運動（不限於音樂教育）。實驗成功之後。需要把這個叫人興奮的理念擴散出去造福全國的小孩。於是透過種種的發表會，演講會及旅行演奏，來展現成果給國人，並說服自己的同胞改變舊觀念。逐漸地，來訪的外國名音樂家，見識了鈴木的成果之後的肯定；發表會錄影帶的往外流傳；加上學生們的國外旅行演奏，把這套思想具體而實在地帶到了世界各地。於是更多人感到興趣；更多教師投入這樣的教學；更多「鈴木才能教育中心」於世界各國成立。最後國際鈴木協會（ISA）在美國教學界的催生之下也告成立。鈴木音樂教學成為全球人類的福音。

在此，另外值得一提的是關於腦神經的潛能開發。在 1960 年代 Doman 教學法正轟動於世界。這個教學法主要的理念是肯定環境對初生兒大腦皮質生長發育的絕對影響力，此與鈴木所思幾乎是如出一轍。因此也給這個時候正在推動「才能音樂教育」的鈴木很大的理論支持與鼓舞。

綜合來說，促成鈴木教學理念的要素有——鈴木鎮一本人對人及對生命的信念，他對音樂的愛好，他對母語哲學的領悟及他不屈不撓的推展行動。但是這其中不可忘的是背後總有許多人給他支持，如他的學生、信服他的人，及他的親友們。相信他們如同鈴木一般，都本乎一個「愛」字。

第二節　基本理念

　　筆者在思想著鈴木教學法時，常常腦際會不禁地浮現他的笑容，因為他總是在微笑。也常常想起他所說過的話。與其說他是位音樂教育家，不如說他是位宗教家。只是他要傳遞的宗教信息是「音樂中的愛」。

　　在本章筆者綜合鈴木鎮一、H. Kataoka（1985）、S. Rickman（1989）及莊壹婷（2007）、洪萬隆（2000）等人之著作論述，匯整其基本理念，分成哲思基礎、教學目標、教學法則，及教學策略來陳述。

壹、哲思基礎

　　在 19 世紀末的亞洲，幾可說是西洋帝國主義橫行的地帶，唯一挺得起來與之抗衡的亞洲國家是日本，然而日本的強大也拜明治維新的西化運動成功之賜，換言之，是西方的文化改變日本人而讓日本壯大起來。所以日本人除崇尚西方的軍事、經濟、藝術、文學、科學…之外，也努力地學習著，人們不但穿起西服，讀著西方小說，凝思著西方哲學，吟著西洋詩，踏踩著西洋舞步，也譯唱著西方歌謠，聆賞著西方古典音樂…。既然如此，生長在那個時代的鈴木鎮一，自然會從當時的日本社會吸取環境給他的養分，成為他個人的觀念與思維。不過鈴木教學法後來能風靡於全美國，據說是因為其濃厚的東方精神色彩所致，這是相當令筆者玩味的一點。以下依舊由音樂及音樂教育兩方面來闡析鈴木教學法的哲思基礎。

一、關於音樂方面

—— 藝術並不是在遙不可及的地方，藝術作品乃是整個人格，全部感覺，以及所有能力的表現。

—— 雖然有些人的想法是為藝術而藝術，但我並不這樣想。藝術是為了人類，所有喜愛藝術的人們，所有指導藝術的人們，應該自覺自己的使命是在拯救明日的人類，而教育的重要性，是在培育人類真正優美的心靈與感覺。

<div align="right">鈴木鎮一</div>

由上述的幾則短語，大致上可以看得出鈴木把音樂的教化功能提抬到至高的價值點。筆者認為這是東方哲思影響而非西化的結果，因為日本吸收中國儒道兩家思想蘊演成日本文化的一部份，而儒道的音樂觀，是以「人 為中心的美善合一法則（張前，王次炤，2004）。雖十九世紀中葉後西方的音樂美學觀，如 Hanstik 形式主義的音樂自律絕對價值已引起許多的共鳴，但顯然鈴木並未受當時的形式主義或表現主義的衝擊。因此他對音樂的本質與功能依然帶著濃厚的社會教化色彩，如同柏拉圖在古希臘時期所主張的一般，也剛好迎合了美國從 Mason 以來所視為準繩的社會效益主義下的音樂教育觀。

二、關於教育方面

二十世紀初，在教育心理學或課程理論的研究舞台已明顯地由歐洲移到美國，然在歐洲依然可以看得到一波波的社會運動與思潮，如前方奧福教學相關章節所提，只是留學於德國的鈴木似乎並未注意到歐洲的「回歸自然 、「青年運動」、新舞蹈運動，或達克羅茲音樂教學法等的新思潮，倒是美國 Doman 的腦部潛能開發教學法深深地吸引他。所以筆者看不到鈴木對於民謠、民歌音樂價值的討論，或律動、創作等多元音樂能力訓練的吸納運用，而是獨到地看到環境對潛能開發的效能。

以下幾點，應可算是他在音樂教育方面思想的要點：

—— 我們學習音樂的目的，不一定要成為音樂家，只要因演奏小提琴
　　能培養人格就夠了，只要能領受巴哈或莫札特那高貴的心靈就夠
　　了。

—— 正如學習語言那樣，任何種族的孩子，都能培養出他的才能。

—— 任何小孩在任何方面都可以栽培。

—— 只要會講母語的兒童，就是可以接受教育的兒童。只憑教育方法，
　　別的能力也可以培植出來。

—— 由於環境，就能培育出能力

<div align="right">

鈴木鎮一 (註三)

</div>

綜上可知鈴木鎮一本著對藝術及人類潛能的肯定，而主張才能音樂
教育。所謂的才能，並非指培育天才兒童，而是指深藏在每個孩子內在
的潛能。而這種潛能的教育，則如每一個人學習母語的道理，故有關
於鈴木音樂教學的哲學思想基礎，可以用四個字來表示——母語哲學
（Suzuki. S. 1973；Starr & Starr, 1992）。Bigle &Lloyd-Watts.（1992）
認為鈴木之母語哲學，是指母語學習的過程中給我們以下的這些啟示。

（一）、**母語的學習不曾有失敗的例子**。除非啞或聾，否則每一個人都
　　　會講自己的語言，連智能障礙者也不例外。如同每一個孩子都
　　　能講母語的，以學母語的方式給他進行音樂教育，則每一個人
　　　都可以是老師教導的對象，沒有人是失敗者。

（二）、**母語的學習是運用環境來教學**。整個環境都是孩子的老師。如
　　　何的環境造就如何的孩子，天賦的份量就鈴木的信念而言是微
　　　不足道的。有美好的音樂環境自然造就具美好音樂能力的孩子。

（三）、**母語的能力由不斷地聽開始，再作模仿，而後經過無數的重複**

而得。想想嬰幼兒學講話的歷程，的確如同鈴木所發現的。因此我們不可忽略聽、模仿及重複練習的重要性。音樂的學習豈不也如此？

（四）、**母語的學習，是由孩子的能力來決定進度**。就如沒有人能強迫孩子，幾個月講話能力就一定要發展到什麼樣的程度。音樂的教學若不揠苗助長，孩子絕不排拒，如同沒有孩子拒絕學習母語一般。

（五）、**母語的能力是在快樂的環境下所培養出來的高水準能力**。孩子從來不會說不想學講話了，也從來不會有父母為學講話打罵孩子。所以孩童學母語的過程是自然而愉快的，而且孩子不但能講，還能講得很流利。這道理不也能給音樂教育者某種啟示嗎？

（六）、**母語的學習是由小能力累積成大能力**。起初當幼兒學講話時，是由一個簡單的發音開始，慢慢成一詞，再學會把字詞組合成一句話，於是建構出用語言來表達的奇妙能力。那麼我們怎可輕視孩子在音樂學習上的每一項小成就呢？

母語的學習對每一個人來說是如此的理所當然，對鈴木鎮一則是一種天大的啟示，果然，他本著這樣的信念發展出令人驚艷的音樂教學理念。

 貳、教學目標

—— 才能並不是天生的，任何小孩都可以栽培，成功與否，端賴培育
　　的方法。

—— 把眼光放到更好、更高的事物上…。

<div align="right">鈴木鎮一</div>

　　鈴木強調人的才能須要靠教育，反過來說教育的目的是要人學會發揮潛在的能力。而且這些能力是為領受更美好、更高尚的事物。事實上，所謂更美好、更高尚的事物存在於每一個領域中，如數理學家的數理中，科學家的科學中，天文學家的天文理論中……。對學音樂的人來說，當然存在於美好高尚的音樂中。

　　我們可以簡單的說，鈴木音樂教學最終目標，是要培育學生們經由「音樂才能」去體驗生命的美好。而所謂音樂才能在當時是指彈奏樂器的能力。至於其教學實踐的具體目標則在於：

一、**從零歲開始，為音樂學習佈置好環境。**雖然嬰兒初生時，技巧上還
　　不能彈奏，但絕對能感應聲音，因此從零歲開始在其生長的環境中
　　置入種種良質音樂，使其內在感應能力得到最早的激發，此將成為
　　一種直覺性的能力，協助其日後技能上的學習。因此，起初，是家
　　長及家庭努力向這個目標誘導孩子，日後有了教師加入，隨時為孩
　　子的學習提供最好的環境。

二、**以母語學習之原理激發孩子學習樂器之潛力。**遵循母語學習的原
　　理，在自然的進程中，透過耳朵聽力及正確的練習累積，必能達到
　　高水準的音樂能力。因此家長與教師必須時時執守這樣的目標，讓
　　孩子有機會聽、學會聽以及運用聽，再轉化成練習的基礎，而後激
　　勵孩子自發性地練習直到精熟。這個過程看似平常簡單，但卻成效
　　驚人。

參、教學音樂素材與內容

雖然鈴木鎮一本人對教學的音樂素材並無特別的撰文討論，但筆者所熟知的鈴木教學體系一直以來都是由教師依照其統一的教材來進行教學，所以其教學的音樂素材很容易可整理觀察。筆者這許多年的教學，也一直在運用鈴木的鋼琴教材，加上有研究生個人專長是小提琴，故而進行鈴木小提琴素材應用之研究而得到一些歸納與發現。只是因為鈴木的教材已有太多種樂器的版本，無法在此一一分析討論，故筆者選擇學習人數最多的鋼琴，以及鈴木最初始所發展的小提琴教學來探索這個教學法在採用音樂素材方面的概括主張。下方先以鋼琴教材第一冊和小提琴教材第一冊為例子來分析，再針對鈴木教學法之教學音樂素材與其內容做一綜合性的觀察說明。

一、以鋼琴教材為例

雖然鈴木鎮一本身並非鋼琴教師而是位小提琴教師，然由於他的音樂教育思想的崇高性與實用性並不限於小提琴教學，因此各種樂器的學習都可以運用他的教學精神。鋼琴教學也不例外。國際鈴木教育協會早就編了一套鈴木鋼琴教材，共七冊。從初學程度到奏鳴曲程度，薄薄的七冊，企圖涵蓋鋼琴彈奏的一切。然而究竟這七冊在各方面編排的進度如何，教學邏輯及其週延程度如何，則需加以分析探討才能得知。以下借助表格來觀察最基礎的第一冊中的每一首曲子，及其在各方面所涵蓋的基礎教學重點。

（一）第一冊之內容分析

表 6-1 鈴木第一冊鋼琴教材分析表

曲名	作者	風格	技巧內容	音樂內涵 旋律要素	節奏要素	調性	和聲	其他	備註
預備練習			重複音手腕斷奏	(五線譜)	♫（非認知性） 𝄻	C 大調五指音階		𝄞 𝄢	第一冊，全部概念皆為非符號認知性學習，但可經由彈奏而內化成感應力，即為非識譜性的模仿學習。
1.小星星變奏曲	鈴木鎮一		雙手齊奏練習 重複音手腕斷奏 斷奏推滾與觸鍵 重複音手腕斷奏	(五線譜)	♫ / ♫ ♩	C 大調五指音階＋a_2			
預備練習			級進與圓滑奏練習	(五線譜)	² ₂（¢）	C 大調五指音階＋a_2		‖: :‖	
2.蜜蜂做工 (輕鬆劃)	西方童謠		雙手齊彈，下行三度	(五線譜)	¢ / ♩ ♩ ♩	C 大調五指音階＋a_2			
3.嘀嘀嘟	西方童謠		同上	(五線譜)	𝄻 ♩ ♩ ♩	C 大調五指音階＋a_2			
預備練習			右手樂句及圓滑奏練習	(五線譜)	³₄ ♩ ♩ ♩	C 大調五指音階		樂句 ⌒	

續表 6-1

曲名	作者風格	技巧內容	音樂內涵 旋律要素	節奏要素	調性	和聲	其他	備註
預備練習		左手向下六度擴張練習 左手 I、V 之 ♩♩ 伴奏		$\frac{3}{4}$ / ♩ / ♩ / ♩	C大調五指音階 +B	I、V		
4.布穀	西方童謠	雙手旋律與 ♩♩ 伴奏		$\frac{3}{4}$ / ♩ / ♩ / ♩	C大調五指音階 +B	I、V	樂句	
預備練習		左手 I、V 之阿爾貝提低音練習		¢ / ♩ / ♩ / ♩	C大調五指音階 +B	I、V		
5.蜜蜂做工(輕輕劃)	西方童謠	雙手旋律與阿爾貝提伴奏		¢ / ♩ / ♩ / ♩	C大調五指音階 +B	I、V		
預備練習		阿爾貝提低音移至中央 C 位置		¢ / ♩ / ♩ / ♩	C大調五指音階 +b	I、V	D.C. al Fine	中央 C 譜位第一次出現，但依然只是仿奏，而非識譜學習。
預備練習		音色與樂句句的控制，為下首曲子右手旋律做預備練習		C ($\frac{4}{4}$) / ○ / ♩ / ♩	C大調五指音階	I、V	D.C. al Fine	和聲是非符號認知性學習
6.小朋友之歌	西方童謠	雙手旋律與伴奏，但伴奏型較不規則性		C ($\frac{4}{4}$) / ○ / ♩ / ♩	C大調五指音階 +B	I、V		

續表 6-1

曲名	作者/風格	技巧重點	音樂內涵					備註
			旋律要素符號	節奏要素符號	調性	和聲	其他	
7.倫敦鐵橋	西方童謠	雙手旋律與伴奏	[譜例]	♩♪╱C(⁴₄)╱╱╱╱d	C大調五指音階+b	I、V		
預備練習		塊狀和弦的彈奏	[譜例]	♩♪╱C(⁴₄)╱╱╱╱d	C大調五指音階+b	I、V		
8.美莉有隻小綿羊	西方童謠	雙手旋律配塊狀和弦伴奏	[譜例]	♩♪╱╱╱╱ d	C大調五指音階+b	I、V		
預備練習		右手旋律音色與樂句，預備第九首旋律	[譜例]	╱♫╱d	C大調五指音階+a₂	I、V		第一次出現IV和弦
預備練習		左手阿爾貝貝低音	[譜例]	╱♫╱d	C大調五指音階+b	I、IV、V		
9.蘿蔕媽媽	西方童謠	右手向上六度擴張旋律加阿爾貝貝低音伴奏	[譜例]	╱♫╱d	C大調五指音階+b/a₂	I、IV、V		
10.月光	盧利(Lully,民謠風)	旋律加對位式低音	[譜例]	♩╱d╱━	C大調五指音階+b			右手新指位 [譜例] 訓練耳朵聽左手的對位低音

續表 6-1

曲名	作者/風格	技巧重點	音樂內涵					備註
			旋律要素符號	節奏要素符號	調性	和聲	其他	
11.往事難忘	貝里 (Bayly, 民謠風)	右手大拇指大跳進擴張 / 旋律加阿爾貝貝低音	(旋律譜例)	♩ ♫ ♪ / ▬ 、 ⅄	C大調五指音階+ b/g₁	I / V / IV	回聲效果	
小練習曲	F. Chwatal (古典曲風)	旋律上塊狀和弦，左手也彈旋律	(旋律譜例)	♩ ♫ ♪ / ♩ ∘	C大調五指音階+ b	I / V	p / f / mf 稍快板 (allegretto)	第一次出現力度記號和速度記號
13.阿拉伯之歌	作者不詳 (民謠風)	左手八度擴張 開放 5、8 度頑固伴奏	(旋律譜例)	♩ ♪ / ♩ / ⅄ / ♩	A小調	五度、八度 開放和弦	模進 (sequence)	可要求伴奏輕、強，及雙手以不同力度來彈/第一首小調的曲子/新指位 (譜例)
14.稍快板 I	徹爾尼 (古典曲風)	三拍分散和弦伴奏/新V₇和弦彈法/樂句間力度的對比	(旋律譜例)	♩ ♩ / ♩ / ♩.	C大調	V₇ (s,-t,-f)	mp	出現新V₇和弦彈法

續表 6-1

曲名	作者/風格	技巧重點	音樂內涵					備註
			旋律要素符號	節奏要素符號	調性	和聲	其他	
15.冬天再見	民謠	旋律加旋律式對位低音伴奏	[五線譜]	♪／♫／♩／♩.	G 大調			第一首 G 調的曲子／左手新指位 [譜例]
16.稍快板 II	徹爾尼（古典曲風）	用輕巧的觸鍵增加速度	[五線譜]	♫♫／♫／♩	C 大調		重音記號	雙手齊奏／注意整齊
預備練習		第十七音之預備／擴大音域／大拇指下轉技巧	[五線譜]	𝄽／♪／♫／♩／♫♫♫	C 大調	I／V／對位低音	#／♮／rit	第一次出現變化音／擴大音域至八度，作為音階之預備
17.聖誕的祕密	T. Dutton（古典曲風）	擴大音域／大拇指下轉	[五線譜]	𝄽／♪／♫／♩／♫♫♫	C 大調	I／V／對位低音	#／♮／rit／*mp* / *p*	
18.快板	Suzuki（古典曲風）	斷奏和圓滑的對比／3 指，2 指跨越 1 指	[五線譜]	♩／♫／♩	G 大調	I／IV／V	allegro／⌢／dolce／*f* ／＞／a tempo	
19.彌塞特曲	作者不詳（古典曲風）	加三拍分散和弦伴／2 指跨越 1 指	[五線譜]	6/8 ♪／♫♫／♩／♪．♪	D 小調和聲小音階	i／iv／V	♭／⌢／♯	第一次出現降／新指位／左手上加線間的音

從上表的分析，可獲知第一冊在以下幾個主要重點上的進度流程：

1. 風格：以古典樂派、西洋民謠或童謠及此類風格之創作小品為主。

2. 技巧：斷奏→圓滑奏→I、V 分散和弦伴奏→手掌擴張→四拍及三拍組合之阿爾貝堤低音→塊狀三和弦→對位低音→大拇指下轉→2、3 指跨越 1 指

3. 譜位：C 大調五指位 →左右手向外擴張成六度→中央 C 五指位→右手延伸至 C 大調 sol、la、ti、 → A 小調及 →左手從中央 C 延伸至 → G 大調五指位→一個八度音域→D 小調。

4. 節奏： →

5. 調性：C 大調五指→ A 小調→ G 大調五指→ C 大調八度音域→ G 大調八度音域→ D 小調。

6. 和聲：C 大調 I、V → V7 → IV →開放五度、八度→對位和聲→ G 大調 I、IV、V7 → D 小調 i、iv 及 V。

（二）第一冊鋼琴教材內容觀察與討論

就理想來說，真正平衡的鋼琴教學，是以訓練學生的彈奏及表現音樂的能力為最中心目的，為了這個目的必須同時兼顧視奏能力的建立，音樂理念的教導，彈奏技巧的訓練及音樂性的培養（Yoshioka, 2003; 張大勝，1999）。因此教學時除了給學生一些美好的彈奏曲之外，還要注意視奏、樂理、技巧等教學的配合，才能打下紮實又具前瞻性的基礎。這就是為何新進的一些教材每一級都會有幾冊不同名目的教本（如鋼琴教本、技巧教本、曲集、視奏、樂理等）的原故。如市面上常看到的巴

斯田、沛思、艾弗瑞、可樂弗等鋼琴系列教材。然而縱觀鈴木鋼琴教材，七冊都是曲集，雖然大多曲目之前都附有預備練習，但就視奏、基礎能力及技巧的教學而言，是否練這套教本就足夠了呢？其內容與結構又如何呢？以下便就此三項逐一討論。

視譜能力在鈴木教學系統中並不是學習的必要管道或條件，這在前面的介紹中已經說明過。因此使用者無法在整套教材中看到任何提及視譜的練習或方法。甚至最基礎入門的第一冊也沒有談到。如果以觀察教材中的曲目來歸納它的視譜主張，可發現右手類似《拜爾》教本，以高音譜表第三間之 C 音為開始，左手則由低音譜表第二間 C 音為始（此點比拜爾上冊滯留於高音譜表來得進步）。從此一直到第 17 首都是 C 大調或 A 小調的曲子，第 18 首才出現 G 大調，第 19 首才出現一個降號的 D 小調。事實上接下來的第二、三冊也不用超過兩個降號（沒有兩個升號）的調，可見其調性及和聲上的進度頗似《拜爾》般的編排理念。至於確實應在那一曲來解釋或說明音的位置、調及和聲，全然沒有指示，教師只能依曲子斟酌學生的能力，作粗略的說明。另外在節奏符號方面，雖然很大膽地一開始便出現 ♫♫♫♫ ♫ 的節奏，此乃為順應孩子自然的節奏感，以模仿的方式來教學的，並未教視譜。直到第二首曲子以下才依稀看得出不一樣的進度，但在拍號的介紹接觸缺乏邏輯，又未安排特定的節奏加強練習，所以在節奏的教學也不是非常週密，且只聚焦於實作過程所建立的感知能力，而沒觸及符號的認知。因此吾人可斷定此套教材設計之初並未針對視譜能力的建立來設想。

所謂「技巧」，實在涵蓋相當廣，從各種基本觸鍵到各式各樣的特殊彈奏招式，都是彈奏者需要具備的。因此教本若能漸進而週密地安排，學習者必能打下穩健的技巧根基。鈴木鋼琴教材中的每一首曲子都有其技巧方面的重點，並且曲子前面也都有些預備練習，但最重要的依然非第一冊第一首「小星星變奏曲」莫屬。在這首曲子中含有手腕斷奏的練習、圓滑奏及推滾觸鍵法的訓練。除此之外，全套教材在技巧方面

的安排雖說每首曲子都有其重點，但嫌零星不連貫，談不上具有完整的體系。例如單就音階琶音的訓練，若從五度範圍內之音階琶音進到一個八度音階琶音練習，再到二個八度，三個八度…來設計安排，如此一來學習者自然能在這方面由淺入深來累積彈奏技巧。可惜鈴木鋼琴教材並沒有這般的技巧進程設計。

　　彈奏表現一首曲子，並不是單單「看對譜，彈對音」就可以。常常還需要藉著理性的了解來提高學習的效率，也需要透過感性的牽引來活化及美化音樂的表達，而這些理性及感性的內在能力卻需要經由音樂基礎訓練來幫助學生獲得。至於音樂基礎訓練的內容，包括樂理教學，節奏韻律訓練及音感訓練，甚至即興彈奏。這幾方面的訓練在鈴木教材中是找不到的，但這些能力對於彈奏產生相當重要的支援作用。因此近年來有人嘗試把達克羅茲音樂律動教學或戈登教學法帶入鈴木音樂教學之中。例如美國 Joy Yelin（1990）便著有一書 *Movement That Fits* 來闡述如何運用達克羅茲教學在鈴木教學上；又如 Krigbaum, C. D.（2005）的研究是採用戈登教學法來輔助。其實只要教師在個別授課時間外，另設一般團體課程來進行這些基礎訓練，無論是採奧福教學法，或柯大宜教學法，對學生的鋼琴學習都會有相當的裨益。如果團體課因時間因素無法組成，也可以考慮在個別授課時加入一些基礎訓練活動，來動動肢體，玩玩樂理，音感和即興遊戲。因此鈴木鋼琴教師實有必要修習一些有關音樂基礎訓練的知識與技巧，帶給學生更豐富，更紮實及更快樂的學習。

　　總括來說，鈴木鋼琴教學素材在樂曲風格上完全是偏西洋，曲目也是完全取自西方；技巧方面則以彈奏西洋古典樂派及浪漫樂派樂曲所需技巧為主；相關的視譜及樂理概念因主張背譜彈奏而未在教材中編入。至於進程上的安排可能因為是以樂曲彈奏及表現為導向，故編排邏輯顯得片段且模糊，但依然可看出由淺入深的曲目安排。

二、以小提琴教材為例

　　舉凡著名的教學法，除了具根本性的學理基礎外，通常會透過系統性的教材來實踐其主張，鈴木教學法亦同。尤其是小提琴教學更是值得觀察。《鈴木鎮一小提琴指導曲集》（Suzuki Violin School），此一鈴木小提琴教材是由鈴木鎮一先生所編著的，整套教材共有十冊，每冊並附有鋼琴伴奏譜及 CD。在整套鈴木小提琴教材中，第一～三冊之樂曲均是運用第一把位指法技巧，連弓也沒有太困難的拉奏技巧。除此之外，第一～三冊教材中所編排的樂曲大多為嘉禾舞曲、小步舞曲等舞曲風格形式的曲子；第四冊後開始才出現把位變換的技巧練習，而運弓方面延續前三冊之所學，並加深其難度；在樂曲的編排上則以協奏曲為主要之樂曲風格，因此，不論在演奏的技巧或樂曲的結構均較之前三冊來的困難且複雜。不過學界還是認為第一冊是最重要且具代表性的一冊。故筆者限於篇幅只針對鈴木小提琴第一冊之教材作分析。

　　鈴木小提琴第一冊教材中樂曲之編排、樂曲之調性、節奏之運用、樂曲之音組、樂曲曲式、風格、指法、弓法…等相關內容，其教材內容對於小提琴兒童初學者來說，是啟蒙最重要的基石。 以下根據莊壹婷（2007）與筆者之研究，分別針對樂曲編排、作者、風格、演奏技巧、旋律要素、節奏要素、調性、其他相關知識及樂曲曲式作一簡介與討論（註四，總覽表）。

（一）樂曲調性內容與編排

　　在第一冊的樂曲中，可分為三大區塊，一為以 A 大調為主的樂曲（第一首至第九首），二為以 D 大調的樂曲為主（第十、十一首，另包含 D 大調音階美音訓練），三為以 G 大調的樂曲為主（第十二首至第十七首，另包含二個八度 G 大調音階美音訓練）。如下表：

表6-2　鈴木小提琴教材樂曲調性內容表

調性	曲名
A 大調	1. 小星星變奏曲
	2. 蜜蜂做工
	3. 風之歌
	4. 蘿蒂姑媽
	5. 聖誕之歌
	6. 春神來了
	7. 往事難忘
	8. 快板
	9. A 大調及 D 大調常動曲
D 大調	10. 稍快板
	11. 快樂的早晨
G 大調	12. 練習曲
	13. 第一號小步舞曲
	14. 第二號小步舞曲
	15. 第三號小步舞曲
	16. 快樂的農夫
	17. 嘉禾舞曲

　　從上表中可得知，小提琴最初階段因為運用空弦的關係，調性上都沒像鋼琴一般地從 C 大調開始，不知教師如何命名每一個音及每一調絃。是用固定唱名法嗎？還是首調唱名呢？或者直接使用字母絕對音名呢？也許這對鈴木來說都是無關緊要的。

（二）樂曲之作者、曲式風格內容與編排

　　整個第一冊教材中，共有十七首樂曲。前半部份大多為耳熟能詳的法國民謠或德國民謠，後半部份則接連出現三首 J. S. Bach 的小步舞曲、 Schumann 的快樂農夫及 F. T. Gossec 的嘉禾舞曲。在教材中除了上述之樂曲外，亦出現六首由鈴木鎮一所作的樂曲（第一、八、九、十、

十一、十二首），而這六首作品也是整套鈴木小提琴教材中，唯一一冊
是有鈴木鎮一先生所作之作品。其他如第二冊至第十冊，教材中之樂曲
均為其他音樂家之作品編輯而成。參閱下表。

表 6-3　鈴木小提琴教材樂曲作者、曲式風格內容及進程表

曲名	作者、風格
1. 小星星變奏曲	Shinichi Suzuki 鈴木鎮一
8. 快板	
9. A 大調及 D 大調常動曲	
10. 稍快板	
11. 快樂的早晨	
12. 練習曲	
2. 蜜蜂做工	德國民謠
3. 風之歌	
5. 聖誕之歌	
6. 春神來了	
4. 蘿帝姑媽	法國民謠
7. 往事難忘	T. H. Bayly 貝里
13. 第一號小步舞曲	J.S.Bach 巴赫
14. 第二號小步舞曲	
15. 第三號小步舞曲	
16. 快樂的農夫	R. Schumann 舒曼
17. 嘉禾舞曲	F. J. Gossec 葛塞克

（三）樂曲旋律方面相關內容與編排

　　如下表，教材中前九首樂曲除第七首外，均使用小提琴 A、E 二弦
A 大調一個八度的音（$a_1 \sim b_2$），而第七首及第十一首出現 D 弦的音，

又第十首出現G弦的音，因此，通常在教學時，會跳過第七首先教第八、九首再折回來教第七首；相同地，也會先跳過第十首先教第十一首，之後再回頭上第十首。換句話說，鈴木鎮一編排第一至十一首的樂曲，將小提琴四條弦所有的音都完整運用，至第十二首之後開始為四弦音的混合。又小提琴四弦之空弦音均相差五度，相同手指按隔壁弦，其二音的距離亦是相差五度。

表 6-4　鈴木小提琴教材旋律要素內容及進程表

曲名	弦別	使用之音高
1. 小星星變奏曲	A、E弦	$a_1 \sim f_2$
2. 蜜蜂做工		$a_1 \sim e_2$
3. 風之歌		$a_1 \sim a_2$
4. 蘿帝姑媽		$a_1 \sim f_2$
5. 聖誕之歌		$a_1 \sim f_2 \cdot a_2$
6. 春神來了		$a_1 \sim f_2 \cdot a_1$
8. 快板		$a_1 \sim a_2$
9. A大調及D大調常動曲		$a_1 \sim a_2$
7. 往事難忘	D、A、E弦	$e_1 \cdot a_1 \sim f_2 \cdot e$
11. 快樂的早晨		$d \sim f_2$
13. 第一號小步舞曲		$d_1 \sim b_2$
14. 第二號小步舞曲		$d_1 \sim \#d_2$
15. 第三號小步舞曲		$d \sim \#c_2$
16. 快樂的農夫		$d_1 \sim g_2$
10. 稍快板	G、D、A、E弦	$a \cdot d \sim d_2 \cdot a$
12. 練習曲		$g \sim a_2$
17. 嘉禾舞曲		$g \cdot b \sim g_2 \cdot \#c_2$

　　雖然從左表得知第一冊的樂曲所用到的音域含相當多的音，其教學所用的視譜系統若不確定，就無從得知教師是以怎樣的名稱來教這些音。但有一點可以確定，即學生學第一冊時，並非視譜學奏，因此在旋律要素方面談不上視譜內容與進程的編排。

（四）樂曲節奏方面相關內容與編排

透過教材分析後發現，教材中之樂曲所使用的節奏（參閱表 6-5）大多為 ♩、♫、♩、♩ 這四個基本節奏，在第六首及第十六首出現 ♩♪，第一、九、十二及十七首出現的 ♬♬ 節奏，但如同上段旋律要素的討論，因為鈴木教師基本上是以模仿與背譜方式教導第一冊，故而不涉及到符號的認知學習內容與進程之安排，故下表中的內容純屬樂曲所含的節奏內涵，並非視譜內容。

表 6-5　鈴木小提琴教材節奏要素內容及進程表

曲名	使用之節奏
1. 小星星變奏曲	♬♬ ╱ ♫ ╱ ♬♬ ╱ ♫ ﹐♪ ╱ ♩ ╱ ♩
2. 蜜蜂做工	♩、♩
3. 風之歌	♩ ╱ ♫ ╱ ╮
4. 蘿蒂姑媽	♩ ╱ ♩ ╱ ♫
5. 聖誕之歌	♩ ╱ ♫ ﹐♪ ╱ ♩ ♪
6. 春神來了	♩ ╱ ♩ ╱ ♫ ╱ ♩ ♪
7. 往事難忘	♩ ╱ ♩ ╱ ♫ ╱ ─
8. 快板	♩ ╱ ♩ ╱ ♩
9. A 大調及 D 大調常動曲	♩ ╱ ♩ ╱ ♬♬
10. 稍快板	♩ ╱ ♫ ╱ ♩ ╱ ╮
11. 快樂的早晨	♩ ╱ ♩ ╱ ♫
12. 練習曲	♩ ╱ ♩ ╱ ♬♬
13. 第一號小步舞曲	♩ ╱ ♩ ╱ ♫ ╱ ♩.
14. 第二號小步舞曲	♩ ╱ ♫ ╱ ♩ ╱ ♬♬₃
15. 第三號小步舞曲	♩ ╱ ♫ ╱ ♩.
16. 快樂的農夫	♩ ╱ ♫ ╱ ♩ ♪
17. 嘉禾舞曲	♩ ╱ ♫ ╱ ♬♬ ╱ ╮

（五）樂曲演奏技巧方面相關內容與編排：

　　鈴木鎮一在教材的一開始即使用 ♫♫ ♫ 這樣的節奏作為學習的開端，這與其他小提琴教材有相當大的差異。因為一般小提琴教材通常是以 ♩、𝅗𝅥 開始，很少起頭即使用這麼困難的節奏。在「小星星變奏曲」中，除了使用 ♫♫ ♫ 這個節奏外，還出現 ♫♫ 及 ♫ ♪ 的節奏，因此在弓的運用上以中弓居多，讓學習者在一開始即熟悉中弓的拉法；另在其他的民謠樂曲中，逐步加入長短弓與快慢弓的拉奏。隨著樂曲難度的增加，在右手弓法技巧上增加了連續上弓、斷弓、頓弓，換弓、連弓、撥弦等技巧；在左手按指技巧上也增加變換第二指的按弦位置。參閱下表一覽其拉奏技巧教學脈絡的編排。

表 6-6　鈴木小提琴教材演奏技巧內容及進程表

曲名	運指方法	運弓方法
1. 小星星變奏曲	0~3 指	1. 中弓 2. ♫ 弓要頓開
2. 蜜蜂做工	0~3 指	快慢弓
3. 風之歌	1. 第 1 指保留 2. 第 3 指連續按二條不同弦	1. 中弓 2. 換弓技巧 　（連續二個下弓）
4. 蘿蒂姑媽	0~3 指	1. ♩ ♫ 長短弓 2. A、E 弦快速換弦
5. 聖誕之歌	0~3 指	1. 上弓開始 2. 連續二個上弓
6. 春神來了	1. 0~3 指 2. 第 1 指保留	♩ ♪ 快慢弓

續表 6-6

曲名	運指方法	運弓方法
7. 往事難忘	0~3 指	1. ♩♫ 長短弓 2. ♩ 全弓的運用 3.四弦角度變換
8. 快板	1.0~3 指 2.快速換指	♫斷弓與 ♩長弓
9. A 大調及 D 大調常動曲	1.0~3 指 2.連續保留手指	♫斷弓
10. 稍快板	0~3 指	1. ♫斷弓 2.G 弦拉弓的力度
11. 快樂的早晨	0~3 指	1.漸弱漸慢 （弓由多到少） 2. ♫斷弓 3.上弓開始的長弓
12. 練習曲	1.0~3 指 2.第 1 指要做保留 3.第 2 指開始出現高低不同按指位置	1. ♫中弓 2.G 弦拉弓的力度
13. 第一號小步舞曲	1.0~4 指，開始使用第 4 指 2.第 2 指出現高低不同按指位置	1. ♫中弓 2.二個音連續的上推弓 3.連續二個下弓的換弓 4. ♩長弓
14. 第二號小步舞曲	1.0~4 指 2.第 1 指保留，升高第 3 指 3.第 3 指與第 4 指須緊靠一起 4.第 2 指出現高低不同按指位置	1.二個音連續的上推弓 2.三個音的連弓 3. ♩長弓 4.下弓跨弦連弓

續表 6-6

曲名	運指方法	運弓方法
15. 第三號小步舞曲	1.0~4 指 2.第 2 指出現高低不同按指位置	1.上弓的連弓 2.二個音連續的上推弓 3.漸弱漸強 　（弓由少到多）
16. 快樂的農夫	0~3 指	1. ♫ 中弓 2. ♩ ♪ 連弓 3. ♪ 上弓開始 4. ♩ 長弓
17. 嘉禾舞曲	1.0~4 指 2.第 2 指出現高低不同按指位置 3.升高第 3 指 4.手指快速換指	1. ♫ 斷弓 2. ♩ 長弓 3. ♫♫ 四音連弓 4.二個音連續的上推弓 5.pizz 右手撥弦

　　從一開始的〈小星星變奏曲〉一直到〈巴赫的第一號小步舞曲〉前，在演奏的技巧上並無太大的困難，均以大量的中弓、長短弓與快慢弓為主要拉奏技巧之學習內容，到了第十三首巴赫的〈第一小步舞〉曲開始，無論是右手拉弓的技巧或是左手按弦的技巧，難度突然增加許多，除了演奏技巧難度增加外，樂曲的長度也增加許多。這樣的大跳式的樂曲編排，可能造成初學者適應不良，也可說是進程安排上的缺口。教師也許需要藉助其它的教材或樂曲來緩衝這樣的進程躍進所產生的難處。

　　鈴木音樂教學法的精神肯定能激勵每一位孩童。因為它尊重每個孩子學習音樂的天賦權利，也賦予教師及父母崇高的音樂教育觀念與理想。達到這個理想的手段是為孩子製造美好的音樂環境，如同母語的學習一般，讓孩子能在最自然，最快樂的學習狀態下，達到最高的成就，但並無本土化的主張與實際教學內容。因此國內許多研究中提到鈴木教學法是個注重本土化音樂的教學法，實在是差距甚大。一般來說，教材

是執行手段的工具，鈴木鋼琴及小提琴教材有其突破傳統的特質，亦有其守成的一面，經分析之後，發現其視譜、技巧及認知方面的內容與進程編排是有所缺失，教師必須找輔助教材，才能達到真正平衡的教學。另外在曲目的選材方面幾可說是全盤偏西洋古典風，因此學生體驗不到民間音樂、爵士音樂或 20 世紀音樂。至於樂理及視譜的認知性教學更無明確的教學內容。不過大體上說起來，如果教師本身頭腦靈活，富有創意，又觀念正確，那麼教材中的每一首曲子其實都可以作多方面的教學運用，例如曲式分析、和聲解說、移調彈奏、及即興變奏等。只要能讓更多的孩子在學琴的路途上快樂而充實，那便是鈴木教學法所追求的音樂之美了。

肆、教學法則

—— 人類的求生慾望，也就是驚人的生命力，由於適應環境，就獲得必須的能力。

—— 才能教育有五項原則，更早的時期、更好的環境、更好的指導法、更多的訓練及更高的指導者。

鈴木鎮一

鈴木小提琴教材第一冊的前言，鈴木指出四點指導要則；

⊙ 最好每天讓兒童聽一次示範演奏的唱片，提高他們的音樂感受性。這樣兒童的學習，更容易進步。

⊙ 「美音訓練」（tonatization），也就是「優美音色」的指導，不論是在教室或家庭，隨時都要實行。

⊙ 必須以不斷的注意力，學會正確的音程，正確的姿勢和正確的執弓方法。

⊙ 不論是雙親或老師，都要協力使兒童能在家庭中，愉快而認真地學習小提琴。

　　只要徹底地實踐上述四項要點，必能有效地培育兒童的音樂才能。這是憑筆者三十年來的實際教學，所可以確信不疑的。

　　還有一些學者從鈴木母語哲學的信念中，肯定環境在教育中所扮演的角色遠遠甚過於天生的能力。因而筆者參酌後衍生出以下幾項要則，希望能更綜合性與周延地表述鈴木教學法的音樂教學法則（Bigler & Loyd-Watts 1978；Suzuki S. 1983；Starr. & Starr. 1992）：

一、**為孩子製造學音樂的環境**：為孩童製造音樂環境的責任不只是教師，最重要的還是父母。父母必須從出生開始，給予嬰兒聽和接觸好的音樂。反覆地接觸便會產生自然的習慣。之後老師加入而成為另一個環境築構者，給予良好的指導。鈴木舉了一個例子，如當年莫札特的父親若終日給他聽的是劣質的音樂，一、二十年下來，莫札特永遠不會是我們認識的莫札特。環境影響力之大，怎能叫為人父母與為人師者把孩子的不成器推諉於天生的資賦呢？

二、**鼓勵孩子反覆練習**。鈴木曾提過，能力是經過不斷重複美好的事物所培育出來的。筆者在教學經驗中，總會遇到些家長擔憂某首曲子他孩子已經彈很久了，會不會厭倦了。「厭倦」的確是人的一種正常的反應，不過經驗告訴筆者，先厭倦的通常是大人而非小孩。如果孩子心思中知道什麼是好（例如已聽過許多一流演奏家的演奏），老師逐步地要求，讓他在反覆中有明確的努力目標及新的樂趣與挑戰，則孩子能反覆的限度比大人想像的要大得多。另外，每一人需要的反覆標準也不一樣，不可以偏蓋全。

三、**允許小孩自然的進度**。正如母語的學習，沒有人能強迫孩子的進度。只是進度的推展必須在每一天都有適當練習的情況下。曾經有人問鈴木先生，孩子每天需要練多久，他的回答是：「在專心的練習下，每次二分鐘，每天五次」。這個回答的重點在，專心

而自發的練習勝過於勉強冗長的練習。而如何讓孩子能自發且專心地練習呢？唯有讓孩子在能力範圍內作己身喜愛的事。

四、**允許孩子充分享受每一次成就中的喜樂**。每個人對自己的成就不是沾沾自喜，就是津津樂道。當孩子在音樂學習的過程中得到了成就，必會常自得地重複彈奏，這時音樂真正帶給他無比的喜悅。但大人們以功利的出發點，卻覺得孩子不往前走是浪費時間的作為，故而強迫他不可回頭炒冷飯。這是剝奪孩子享受美好音樂的權利。更遠一點來看，每一項小的成就，都是大能力的基礎，好好把握這些已擁有的基礎，對往後大能力的培養是有好處的。

五、**尋求孩子的優點，加以肯定與讚美**。鈴木先生曾說過，「儘管是小事也能發現大的快樂」，而在快樂中人感到事有可為，感到信心十足。孩子的音樂學習不斷需要信心與快樂。而信心與快樂則常來自於外界的肯定。這便成為父母與教師的功課，即學習總往正面處去肯定孩子；總以正面的讚美代替負面的責備。這一點現在的教師們大多能做到，但有時筆者覺得過份浮濫的讚美，造成孩子們抗壓力太弱或過分自持。其實筆者認為「讚美」應該指的是努力去尋找可肯定的事實做「誠實的讚美」，不要把「不好」的說成「好」，久而久之反到會讓學生因不信服而失去「讚美」的效用與意義。

六、**家人的參與**。家人可以提供孩子學習音樂無比的喜悅與幫助，讓孩子們自然地不感孤獨，也在家人的參與下得到更多的激勵。藉著孩子的音樂學習，家人也得到教育。這樣也更利於音樂環境的建構。

七、**才能教育愈早開始愈好**。鈴木針對此點曾說過「當嬰兒剛生下的那一天，我們就應該把唱片掛上唱機，讓他聆聽最美好而高尚的音

樂」。這樣的主張即是「教育從零歲開始」。雖然嬰兒不學拉琴的技巧，也不練習視譜。但這些內在的薰陶已為他後日的音樂教育打下基礎。

以上所提乃為鈴木先生音樂教學理念中的大原則。不但給教師教學時可遵循，對身為父母者也有莫大的啟示與幫助。

伍、教學策略

那麼當一個遵從鈴木音樂教學法則的教師，在真正教學時會用什麼樣的具體的方法去訓練孩子們呢？綜合鈴木鎮一本身之言論，及多位專家者之論著，以及筆者本身之經驗，整合成以下各點與讀者分享：

一、**提供錄音帶或 CD 給父母。**為了在生活中，多播放給孩子聽，讓美好的音樂成為生活的一部份，鈴木的教師會提供錄音帶或 CD 給父母。尤其是預備要學的曲子，孩子聽熟了之後不但學得快，也知道如何才叫「良好」的彈奏，自然給自己一個高的標準去努力。這會產生一種無形的激勵。另外，錄下孩子的彈奏，做為回顧及精益求精的依據。

二、**掌握孩子學習的兩大關鍵——模仿與重複。**傳統的教學總先逼孩子學看譜，會看譜了再彈，結果難懂的譜扼殺了孩子的興趣，也延後孩子享受美好的彈奏樂趣的時刻。那麼不會看譜如何彈奏呢？只有兩個法寶，即是模仿與重複練習。孩子們透過模仿老師及他先前所聽過熟悉的聲音（即錄音帶或 CD），再經過重複的練習便能學會彈。筆者在這一點有深深的體驗。尤其幼兒有極強的模仿能力，當然學習能力也跟著強。那麼有人便要問，不先學看譜怎麼行呢？其實，視譜還是必要的，只是初階時彈奏能力的建立並

不一定要完全依賴於視譜能力。而是充分利用孩子的聽覺及模仿的長處來推展進度。就如 Caroline Fraser（2000）所言：「兒童透過他們的感官，發展出令人驚訝的能力。當我們看到幼兒藉著吸收從耳朵聽來的聲音，發揮他們對音樂的感覺，或是看到他們如何觀察與聆聽老師的彈奏示範，發展他們對音樂的技巧之後，很容易就能了解這句話的意思。然而我們會先入為主地認為，樂譜與樂理的教授應該像教數學一樣，必須包括讓兒童使用他們的邏輯與理性的思考方法。因此，我們通常在開始時，便用文字去解釋這些概念。對兒童來說，這種方法不僅無聊，而且更重要的是它不允許孩子發揮他們全部的潛能。我們允許兒童自由地發揮直覺時，他們就能以完全不同的方式來學習，而且不會被我們大人的思考方式——理性的束縛——所限制」。（引自 高梁樂訊，第二期，2000）

三、**由聽覺來引導孩子的學習**。如同語言的學習是由聽開始。所以讓孩子聽熟將學習的曲子，以及美好的演奏，如此音樂才能觸動心弦，發揮功效。先聽再學習，就如達克羅茲、奧福及柯大宜所強調的先體驗再探索，而後認知，及概念化。真的好好「聽」，才能建立起直覺，而音樂的直覺是後日通往學習能得事半功倍效率的大道。

四、**要求父母陪同上課**。鈴木主張孩子學琴之前，媽媽先學，孩子天天看媽媽奏出好的音樂，自然就會想學。之後學生開始學習，家長則陪同孩子來上課，可與教師充分配合去幫助孩子。教師們一定曾有所感，有家長關注與配合的孩童通常學習的進展是較佳的，而任由孩子自己來上課，自己練習的個案，一定是很明顯的看到緩慢的進度。當然鈴木教學法所關注的不只是進度的問題，更重要的是家庭支持的那種心理效應。

五、**注意音色的品質。**「聽辨優美的琴聲吧！」這是鈴木先生常說的話，不管是拉奏、吹奏或彈奏，都應該養成學生仔細聽聲音，並進一步自我要求的自律功夫。有美的音色才會有美的音樂。筆者的女兒幼小時，有一次隨便練過琴之後，問是否可去玩了，筆者回答說：「如果你覺得自己已彈出漂亮的音樂了，就可以去玩」。結果，她慢斯條理地把樂曲重練了幾遍，每一遍音色都有進步，這使筆者不禁對鈴木先生感佩更深。當然要求孩子要有美好的音色，教師好的示範，孩子所聽的音樂，及教師的指導都要具相當品質才可以。有了好品質的音樂，審美的心理層次才會因而提升，但常見教師們因為學生幼小而省略音色的要求，筆者認為只要教師把它當成一個示範的重點，加上時常的提醒，學生無形當中就會把音色品質視為努力的目標。

六、**提供高品質的學習素材。**為了這個原故，鈴木教學有其統一教材（註五），為了要提升孩子高尚的品味，內容曲目乃選自各國民謠、童謠、各樂派及各時代的名家作品。但如同上一節所討論，教師通常也需要其他輔助教材來協助各方面的能力訓練。

七、**製造相互觀摩的機會。**鈴木教學法通常是以個別授課為主，但偶爾借團體上課來收相互觀摩之效，因為在適當的競爭之下會激勵更強的向上心。若平常為個別上課，難以進行團體課，則可舉辦小型家庭式的彈奏分享會，三五個學生共聚一堂（也可邀請家長）彼此觀摩。也可以偶而在上課中，允許其他孩子進入琴室中觀摩。這樣的安排，會產生非常奇妙的效果。例如，有次一位小女孩，一直迴避去克服樂曲中的一段，直到有一天，筆者邀請她來參觀另一位同齡的小朋友上課。上課的小朋友很流暢地彈完同一首曲子。下次這位小女孩便帶著幾分不以為然的神色向筆者說，上回她觀摩的那位同學彈的音色不夠好，於是她自己彈了一遍，不但

困難克服了，音色果然也不差。這令筆者領會到在教育心理學中提的同儕效應，真的是不無道理的。

八、**鼓勵背譜彈奏**。背譜一直都是一般人想逃避的。其實習慣了之後，會變得很自然。孩子從小自小曲子開貽去養成這種習慣，大了之後對大曲子的背譜也不會有太大的壓力。這不是理論，也是筆者親身經歷的事。更重要的是鈴木認為在背譜後，才能完全專心於表現出好聽的音樂。

九、**充分掌握上課的時間及充實上課內容**。在上課時間內，應該包括視譜訓練、技巧練習、彈奏曲復習及預習。至於樂理則經由團體課來進行效果較佳，如果無法做到，亦可單獨一對一進行。無論如何，上課時間內，絕不是老師靠在椅背上聽聽學生有沒有彈錯音而已。其實這一點不應說是鈴木教學法特有的，而是所有樂器教學的教師應具備的。

　　除了懂得運用以上這些策略之外，鈴木教學的老師應該是個充滿愛，又態度和藹親切的老師，永遠是激勵孩子獨立克服困難的好幫手，筆者甚至覺得以「愛」為核心，才是鈴木教學法教學策略中的策略。

第三節　教學實務

為了讓實務的說明更精準，筆者依據個人的專長與經驗，以一堂五歲孩子的鋼琴課，及一首初中級的鋼琴曲之實例來與讀者們分享。希望透過實例的分享，能幫助讀者們對鈴木教學有更具體的了解。

壹、教學活動實例

在介紹鈴木教學法之教學相關內容與進程時，已提到這個體系是演奏樂曲為導向的編排法，故而很難在認知學習上有周延的脈絡，既然如此，談教學實務勢必要牽扯到一些輔助教材。例如鋼琴視奏教學要另行補充。依筆者的經驗，Frances Clark & Louise Goss（1987）所編著的《音樂樹》是最佳的搭配。四冊音樂樹中少有類似彈奏曲的曲子，大多是短小的練習，主要訓練學生以音程來視譜，並培養其調式判斷能力及和聲伴奏觀念，甚至即興伴奏能力和各種節奏符號節拍練習。這些都是鈴木鋼琴教材所缺乏的，實在是可收相輔相成之效的輔助教材。只是僅止於入門階段，若須更進階的視奏教材，得另外再尋找。不過，大致上結束《音樂樹》之後，學生之視譜能力應已建立起來了，接續下來所採用的視奏教材就可自由選擇了。至於技巧方面的輔助教材，Edna-Mae Burnam 的鋼琴技巧系列（中文版為天音出版社印行的《布拉姆鋼琴技巧》）具有初階的內容與完整的架構。另外沛思的《鋼琴指法創造》也是值得參考的系列技巧教本。兩套輔助教材各有所長，教師可根據學生的特點判斷其需要來決定。以下即依此觀點呈現鈴木鋼琴教學的實例。

一、一堂鋼琴課

此堂課是依據 Bigler 及 Loyd-Watts（1978）的模式所發展出的，也是筆者平日上鋼琴課的執行過程，但不一定是國內一般鋼琴教師上課的狀況。

⊙ 教學對象：五歲幼兒（已有幾個月之程度）

⊙ 教學內容：視奏（認識三度音程——《音樂樹首冊》第五單元）

　　　　　　技巧（跨越彈奏——《布拉姆鋼琴技巧迷你本》）

　　　　　　彈奏曲（倫敦鐵橋——《鈴木鋼琴教本第七首》）

　　　　　　樂理（C, F, G 三調五指位置及 I. V7，巴斯田《小小鋼琴家》第 II 冊第三單元）

⊙ 上課時間：45 分鐘

⊙ 上課過程

表 6-7　鈴木應用鋼琴課實例

活動要點	執 行 步 驟	備註
1. 暖身 —音感與節奏感暖身活動	① 老師運用小朋友已感應過或即將學習的節奏要素，以身體樂器或簡易節奏樂器即興拍打四拍～八拍節奏型，小朋友模仿 ② 教師在 $c_1 \sim c_2$ 之間彈奏短音型，小朋友仿奏	2～5 分鐘
2. 視奏 —複習作業	① 教師：「請小咪先彈彈上次作業「看星星」（註六）」 ② 學生彈完後 ③ 教師：「我想小咪一定可以邊彈邊唸節奏名，讓我們試試看」 ④ 學生邊彈邊唸出節奏名 ⑤ 老師引導學生複習 的理念及時值 ⑥ 老師：「小咪作得很好，所以就有資格和老師合奏了 ⑦ 教師與學生聯彈	5～10 分鐘
—認識新觀念與新音型	① 老師引導學生由鍵盤復習跳進觀念 ② 說明跳進在二線譜上看起來的樣子	

續表 6-7

活動要點	執 行 步 驟	備註
	③ 引導學生查看「下雪」^{（註七）}的第一、二音之間是不是跳進關係，並往下查看	
	④ 協助學生視譜，並定好手的位置	
	⑤ 試彈	
	⑥ 說明回家作業是彈熟之後，還要能邊彈邊唱音名	
3. 訓練技巧 一複習作業 一預習跨越彈法	① 請學生將上週作業彈一遍 ② 老師作改正，或進一步的要求 ① 引起小朋友注意練習 8 與 9^{（註八）}之人形圖案，並加以趣味化的想像	5～10分鐘
	② 老師再示範一次（以前曾示範過多次）	
	③ 告訴小朋友右手位置，並彈主和弦，再分散開來一個一個彈	
	④ 加入左手仿效老師作前二小節，並為此模式命個名為蘋果，而後加以練習幾次	
	⑤ 連續樂句練習兩次蘋果	
	⑥ 從頭到尾照著譜的樣式彈一次（不會視譜的孩子，不必看譜）	
	⑦ 如以上①～⑥之步驟教彈練習 9	
4. 彈奏曲 一複習作業	① 右手背彈「倫敦鐵橋」^{（註九）}旋律（上二週作業）	10～20分鐘
	② 請小咪再以更美麗的聲音來彈奏	
	③ 左手跟著譜上的和弦代號（或每個小節用一種顏色鉛筆代表一種和弦圈起來）彈伴奏（上週作業）請小咪輕一些彈，而老師彈旋律，誇讚其「成功」	
	④ 引她試彈雙手	
	⑤ 運用「停一準備一彈」^{（註十）}的技巧教彈第一小節，並練習幾次	
	⑥ 試練其他部份	
	⑦ 注意最後一小節	
	⑧ 全部很慢地試彈	
	⑨ 老師誇讚其勇敢嘗試	
一預習	⑩ 彈第八、九^{（註十一）}二首曲子給學生聽	

續表 6-7

活動要點	執 行 步 驟	備註
5. 樂理 —複習	① 檢查作業，並給予嘉獎 ② 聽小朋友彈「熊跳舞」^(註十二) ③ 請她注意伴奏輕輕彈，才能有更好聽的音樂 ④ 請移至 C、G、F 三個調來彈，但要先復習各調的五指位及 I、V7 ⑤ 謝謝她的好音樂 ⑥ 一起唱	3～7分鐘
—複習	① 一起唱「航行」^(註十三)，（上週學唱過） ② 找 I、V7 ③ 雙手擺在 G 調五指位上 ④ 跟著譜及感覺學彈 ⑤ 老師帶著小朋友學唱「國慶日」^(註十四)	
6. 複習舊曲	① 由小朋友任選一首以前學過的曲子來彈（或教師將她彈過的彈奏曲作成簽來抽） ② 小朋友與老師共享美好的音樂 ③ 謝謝小朋友，謝謝老師	1～5分鐘

　　由以上的教學過程大致可窺見其各項目所佔時間的比例。從這些比例上來看，彈奏曲是整個上課的重心。另外不難發現老師總會要求美麗的聲音。常有一些老師，認為小朋友還小不可能要求音色，也很難要求。其實不然。小孩子想像力豐富，雖技巧不足，但在老師的要求上，必會有所改善，而且彈出好聽的音樂也會成為他自己努力的標竿。

　　在此特別提醒教師們，輔助教材的使用並非絕對，要看小孩的狀況而定。市面上好教材有許多，不妨多作評估，為每位小朋友找到最好的組合及最高尚的音樂素材，但鈴木教材當然會是此教學法不可或缺的。

　　最後，鈴木教學的模式，因所教樂器而異，鋼琴通常為個別課居多，其他樂器則可能偶爾會有團體式上課。

二、單一曲子教學實例——貝多芬 G 大調小奏鳴曲

⊙教學對象：小學二年級（已有二年的學習基礎，不一定具視譜能力）

⊙教學要點：學彈貝多芬 G 大調小奏鳴曲第一樂章[註十五]（已聽熟了音樂）

⊙教學時間：四次課程的彈奏曲部份之時間（僅止於教導，至於完整美好地彈所需時間可能更長）

⊙執行過程

表 6-8　一首曲子教學方案

活動要點	執行步驟	備註
1. 第一主題學習	① 預習二音斷句部份的技巧。（教師示範學生模仿） ② 注意有表情地彈二音斷句的部份。 ③ 練習左手第一組模式，並注意休止符的效果。	第一次課 10 ～ 20 分鐘

續表 6-8

活動要點	執 行 步 驟	備註
	④ 預習左手長斷奏部份，並注意休止符處。	
	⑤ 分手練習第一主題，並注意分句與指法。	
	⑥ 很慢速地試彈雙手，並要求回家練習。	
	⑦ 聽老師全曲示範彈過一次。	
2. 第二主題學習	① 複習第一主題部份雙手彈奏，並加以修飾（老師說明及示範引導）。	第二次課 10 ～ 20 分鐘
	② 預習第二主題音階的部份。（老師說明及示範引導）。	
	③ 分手練彈第二主題，並注意分句與指法。（教師示範學生模仿）	
	④ 雙手很慢地試彈，並要求回家練習。	
	⑤ 聽老師示範全曲彈過一次。	
3. 學習尾奏部份	① 漂亮地彈奏第一主題部份	第三次課 10 ～ 20 分鐘
	② 試背第一主題，並要求回家練習漂亮地背彈。	
	③ 雙手彈奏第二主題。（教師示範學生模仿）	
	④ 老師示範、要求並引導修飾	
	⑤ 分手學習尾奏部份，並注意分句與指法。	
	⑥ 雙手試彈尾奏部份，並要求回家練習。	
	⑦ 教師全曲示範彈奏一次。	

續表 6-8

活動要點	執 行 步 驟	備註
4. 完成全樂章	① 背彈第一主題 ② 複習第二主題 ③ 雙手彈奏尾奏（教師示範學生模仿） ④ 老師示範、要求並引導修飾 ⑤ 嘗試漂亮地彈全曲 ⑥ 要求回家練習完整地彈奏，並背彈。	第四次課 10 ～ 20 分鐘

這四次課程，教師透過許多的示範讓學生模仿。再者，只四次課也許還不夠讓學生漂亮完美地彈奏，所以接續下來的幾次課程中，一方面在預習新曲，一方面則繼續磨練此樂章直到能富有音樂性優美地彈奏為止。

對於幼小的孩童，較大的曲子可分段分次來進行，如以上所提之方式。至於到底分幾次分幾段則依曲子的結構及學生的程度而定，教師本身必須具有判斷的能力。

鈴木教學中對彈奏曲的要求是儘量到達完美的地步，因此同一首曲子需要許多的重複。而在每一次重複中，老師加入不同的新要求，讓學生在新的挑戰下，不致厭倦。依鈴木先生所說：「厭倦是由於能力不足」。每一個人對於有把握又具挑戰性的事情總是躍躍欲試的。只要不超越能力，「厭倦」不是「重複練習」的結果。所以當學生厭倦時，也是教師審視自身教學問題的時候了。

貳、教學實務之特定條件

教授樂器通常只要有樂器和一小空間即可進行。鈴木教學法的運作，當然也不例外。不過在鋼琴教學上，為達更好的效果，最好是一空間中並列兩架鋼琴，學生一部，教師一部，如此不但方便教師彈奏，而學生模仿時不必頻頻叫學生起座，又能用在師生合奏時，更能在師生間塑造一種平等合作與共享於音樂境域的美妙感覺。這是在硬體設備上較

特殊的需求，但非絕對。尤其是教其他樂器，如小提琴、吉他、長笛等等，就不必這般費事了。

然而，師資的訓練確是推廣鈴木教學法最大的重點。當一位鈴木教學法的教師，除了個人專長樂器的彈奏能力，以及對鈴木教材內容之熟悉與靈活運用之能力，所以目前國際鈴木音樂協會對所謂鈴木教師是採檢定認證的制度，被認可的教師才能購買相關教材與音樂 CD。故而有志於鈴木教學法的教師，需注意該協會這方面的相關訊息。如果只想要自己應用此教學法，可能得面對無處購買教材的問題。另外，Bigler 及 Loyd-Watts（1978）根據其教學經驗以及鈴木鎮一的精神與言論，特別提出教師應有的人格特質：

⊙ 愛孩子
⊙ 愛音樂
⊙ 熱誠
⊙ 溫暖的個性
⊙ 自律能力
⊙ 對不同個人之個性具高度的敏銳感
⊙ 讚美的能力
⊙ 組織的能力
⊙ 個人良好的練習習慣。

這是由於鈴木教學法在傳授樂器彈奏能力的同時，尤重人格教育。其實以上的教師人格特質，在其他教學法中，也一樣是必要的，但在此特別被強調，可見其重要性。筆者在多年的教學生涯中，也深深感受其效益，不但在個別課中，學校音樂課也相當有用，因為這些內在修為間接地提昇教師個人與學生之間互動的能力，讓課程的進行更為順暢，效率也隨之提昇。更重要的是師生及家長，比較能在愉快的氣氛中感受到音樂所帶來的美好。

還有一點特別需要提出的是，教師與家長之間的溝通能力。近年來

親師關係已在教育界備受重視。而鈴木教學法早就強調這點。尤其是家長被要求來共同上課的教學主張下，這點更為重要。教師必須讓家長了解音樂專業領域中的種種觀念，進一步在家裡環境中協助其兒女在音樂方面的學習，而且與教師的教學相輔相成。因此平常如何與家長互動，建立一種合作關係及教學上的共識，是鈴木音樂教師要投注一些心力的事。

總而言之，彈奏能力（尤其熟練鈴木教材中的曲目）、良好的教師人格條件，及教育家長並與之溝通的能力，是鈴木音樂教師的必備條件。

第四節　結　言

 壹、成　效

　　無疑的，鈴木教學方式必會帶給孩童外在技巧的精進，也會帶給他們內在的成長。主要因為鈴木教學法不但教給孩子彈奏的技巧，也要教孩子去感受音樂的美好，進而造就美善的人格。以下參考相關文獻^{（註十六）}簡要列述鈴木教學法的成效。

一、主要成效

（一）**精湛的彈奏技巧**：乃表達音樂的直接工具，鈴木先生也不曾忘記這一項，而時時在探究發展如何產生更好聲音的技巧。筆者最初採用鈴木教學法時，就很驚訝，對幼兒在觸鍵法、句法、流暢度，及音樂性方面沒有一件可輕易放過。因此各個孩童完成一首曲子之後，必能彈奏得幾乎完美，這常令旁觀者瞠目。依據台灣鈴木協會的資料（2011.8.2網頁）鈴木門下著名的音樂家有江藤俊哉、豐田耕兒、小林武史、健次兄弟、鈴木秀太郎、有松洋子等，他們的確是最好的見證。

（二）**優美的表現音樂能力**：這是精湛的彈奏技巧所想達到的目的。當孩子聽慣好聽及一流的演奏，自然會提升他的鑑賞力，加上老師適當的要求及教導，對於每一首曲子都不會輕率放過，久而久之成為習慣，習慣變成了能力。這也是筆者感覺鈴木教學的孩子跟一般傳統教學所訓練的孩子，在表現音樂方面最大不同之處。

二、附帶效用

鈴木個人早已認為，好的音樂教學不是為了造就許多音樂家，而是栽培許多好人。因此這個教學法除了音樂技能上的主要成效之外，亦應看看它所帶給學生其他方面的效益。

（一）**不可思議的背譜能力**：把一首曲子背下來彈，本就可以去除看譜的麻煩，更可如行雲流水般地悠遊於音樂中。這也是每一位演奏家的最基本條件。在鈴木的訓練體系當中，從最初的小曲，到高階的大曲，常是由耳朵來引導學習，只要聲音在耳朵裡，便能引導手指去彈奏，無形中依賴譜的程度便大大減小，即表示背譜成為稀鬆自然的事。雖然這點時常遭質疑，有人認為許多鈴木教學的孩子就因常背譜，導致於不愛看譜，而視譜能力低落，依筆者的經驗，這可由教師調整視奏能力訓練策略來得到解決，而不讓背譜成為負面的學習障礙。筆者協同一教小提琴的研究生做過鈴木教學法視譜的研究發現，只要按部就班為孩子作視譜訓練也許能稍提升，好的視譜能力一樣可以養成。（莊壹婷，2007）

（二）**發展專注力**：一般而言，小孩能專注的時間較短，但依鈴木的實驗，只要他們所感興趣，又是能力範圍內的事，專注的時間便大大增長，然後再作適當的訓練，效果就更佳。當小孩從一小分句仔細聽及看老師，然後再作模仿與學習，然後隨著曲子的較為更複雜更長，他的專注力也隨之增長增強。

（三）**發展記憶力**：背譜是鈴木教學法的孩子長項之一，在背譜的背後他學到了如何有組織地聽與學，這種對事物的條理化能力，運用到其他方面，亦可發展出驚人的記憶力，而且不是死記，而是有組織地記。

（四）**發展對音樂模組音型的高敏感度**：在適應模仿與背譜的教學模

式下，自然會去注意音樂的組合與結構，習慣了之後，其他方面的學習也會自然以這種具結構性與條理性的思維來表現。

（五）**發展對美的高敏感度**：有人對吃的東西，只求可以填飽肚子，於是吃對他而言毫無藝術可言。同理，許多傳統的教師教孩子拉奏學習，只要發出沒有錯音的音樂，就說通過了。於是小孩當然從來沒有機會去學習感覺真正美的聲音，他們當然也就沒有真正觸摸到音樂藝術的美妙。相反的，時常被要求，被鼓勵去聆聽及作出美好聲音的孩子，對聲音的美，自然敏感度就高。憑此基礎，再由對音樂的藝術素養，帶動其他方面的藝術素養。

（六）**發展四肢五官協調並用的能力**：彈奏本身就須要眼、耳、手、腳、心、智等等一起並用才能達成的。簡單短小的曲子學習簡單的並用能力，到複雜而大的曲子，並用的能力也就隨著成長到更高階的層次。

（七）**建立自信**：超越能力的事，自然令人缺乏自信，一直在能力範圍內被鼓勵與教導的孩子，踏出的每一步都會充滿自信的。鈴木鎮一所以發展這個教學法，在自信中學習是其中重要的期許之一。因此教師總是會注意在教學過程中透過適切的教導與言行，建立學生音樂學習的自信。

（八）**促成和協的家庭**：鼓勵家人參與孩子的音樂學習，乃是鈴木教學法的重要理念之一，全家人共同關心一件事，共同分享一件事，那是何等幸福的啊！孩子在這過程中感受到被愛，被重視，日後也將表現在對家庭的凝聚感上。

（九）**提早學習的年齡**：「才能教育從零點開始」，是鈴木先生所堅信的，任何存在於環境中的現象，都在教育孩子，那麼若要孩子學習某樣才能，便要在環境中置入相關現象，如此即可以提早孩子學習的年齡。

三、增強教學效能之建議

　　製造一個讓孩子可體驗幸福及潛在能力的音樂環境是以上所提教學成效的起點。然而就教學技術面來看，為了提高其效益，依筆者之經驗，以下各方面是實踐鈴木教學時須加以補充的：

（一）**有體系的樂理教學**：鈴木的統一教本中，當然會涵蓋一些基礎樂理，但卻不是相當完整。在鋼琴教學上，若以《音樂樹》來作其視奏教材，各種視譜要素可以得到充分學習，但在基本調性及和聲上的內容又不包括在內，故教師必須再尋求輔助教材。當然，各個樂器的學習重點多少有些相異。唯有教師才能真正清楚每一個學生的需要。如美國 Joanne Martin（1997）就為鈴木小提琴教材編寫一本視譜教材— *I can read music*。

（二）**製造即興創作的機會**：如果要說鈴木教學法有何缺點，筆者唯一想得到的，就是即興創作能力的培養。如果教師們可以靈活地配合小朋友的學習素材，提供一些機會與空間令小朋友去思考變化或創作，應能有所改善。以鋼琴教學來說，若採用《音樂樹》，則必須善加利用每單元中的即興創作活動。若有音樂團體班，則不妨進行一些即興創作活動（可參考達克羅茲、奧福，柯大宜或戈登音樂教學法的即興創作能力訓練的方式）。

（三）**定期上團體基礎訓練課**：彈奏表現一首曲子，並不是單單看對譜及彈對音就可以。常常還需要藉著理性的了解來提高學習的效率，也需要透過感性的牽引來活化及美化音樂的表達，而這些理性及感性的內在能力可經由音樂基礎訓練來幫助學生獲得。至於音樂基礎訓練的內容，包括樂理教學、節奏韻律訓練及音感訓練，甚至即興彈奏。這幾方面的訓練在鈴木教材中是找不到的，但對於彈奏能力卻又影響至深。因此近年來有人嘗試把達克羅茲音樂律動教學帶入鈴木音樂教學之中。例如美國，Joy Yelin 便著有一書 *Movement that fits* 來闡述如何運用達克羅茲教

學在鈴木教學上。其實只要教師在個別授課時間外，另設一段團體課程來進行這些基礎訓練，無論是採奧福教學法，或柯大宜教學法，都會有相當的裨益。如果團體課因時間因素無法組成，也可以考慮在個別授課時加入一些基礎訓練活動，來動動肢體，玩玩樂理、音感和即興遊戲。因此鋼琴教師實有必要研修一些有關音樂基礎訓練的知識與技巧，才能帶給學生更紮實及更快樂的學習。

 貳、貢　獻

——所謂音樂，可以說是人類創造的文化中，最為美好的文化——

——音樂就是人——

——能感受音樂的心，就是能感受人性的心——

——所謂教育的中心就是要培育人——

<div align="right">鈴木鎮一</div>

從鈴木音樂教學的哲學思想、教學理念，及教學實務，可以肯定這個教學體系是：

- ⊙ 人本的音樂教育：肯定每一個人的潛在能力，尊重每一個人的不同，把教育的重心真正放在「人」。
- ⊙ 每一個人的音樂教育：肯定不分人種，不分聰明愚笨，肯定每一個人都能被教育。
- ⊙ 全人格的音樂教育：主張學音樂不是單純為音樂而已，而是為成就更好的人格。
- ⊙ 家庭化的音樂教育：鈴木認為孩子成功的關鍵在於家長，唯有家庭中的環境能為孩子塑造出成功的條件。這是傳統式的音樂教育所大大疏忽的。

⊙ 愛的音樂教育：鈴木先生自己說過：「愛心乃是一種放射線」，唯有透過愛才能製造更多的愛，由愛音樂再去製造更多的愛給別人。

總括來說，鈴木教學法帶給全人類音樂教育界的重大啟示在於：

一、提出幼年音樂潛能開發的可能性與具體方法

在此指的不是揠苗助長式的超齡教學，而是藉由環境的力量與幼兒的自然發展，及早讓孩子接受音樂的啟發。如依美國音樂教育家戈登之研究，人類音樂潛能最高期在嬰兒時期，之後即呈下降趨勢，只要越早啟發，即能保有接近嬰兒期的水準（莊惠君，2000）。這項研究與鈴木的實踐成果是不謀而合的。

二、肯定環境在音樂學習上的決定性角色

由人類學習母語的過程中所得的啟示，讓大家都可以認同鈴木的這項論點。雖然過去不見得沒有人注意到「環境」的重要，但鈴木把環境看成「決定性」的要角，而把天生稟賦視為次要，進一步地提醒教師與家長，為孩童的音樂學習提供適切的環境，讓孩子如同母語一般在最自然的狀態下，學到最高的成就。

三、再度闡揚「愛」在音樂教育上的重大效益

雖然這個有點老生長談，但鈴木鎮一卻一再舉例印證實踐「愛」的可貴，把音樂的學習導引在最崇高的方向上。其在實務上也有實質作用，因為在以愛為中心的信念之下，教師及家長的心態，都會被溫潤到把人性中的不耐煩、冷漠、急功迫利……等等，減低到最小。當然，因而得到的回饋也著實歷歷可見，令人欣喜，所以才會風靡全世界。不過重點不是在於由鈴木教學法，產生多少天才式名演奏家。雖然確實許多

成果令人驚奇，例如，三歲的豐田耕兒演奏德弗札克的幽默曲，又如七歲的江滕俊哉演奏了賽茲的第三號小提琴協奏曲。但相信鈴木鎮一深以為傲者不是這些，而是一大批又一大批的小孩，從音樂中得到喜樂與自信的滿足笑容，以及他們為人類所帶來的希望。

　　現今還有許多人順應時代的變化，不斷在研究基於鈴木才能教育觀念的音樂教學技術，包括素材的更新及運用，教學方式的改善。但不管如何地變，其基本精神的根還是不會變。甚至把這樣的精神帶到其他方面的教學，例如，前些年中國有一位啞女，在她的父親極至的愛心與鈴木精神的搭配之下，連連創下學習的奇蹟，不但跨越了殘障，更有超過於一般正常人的成就。可見為鈴木音樂教學法帶給人類的訊息，不只音樂而已，其實是超越音樂的，如他所說：

　　——為了要培養優秀的人性、高貴的心，所以音樂才存在著——

一 附註 一

註一： Koji Toyota（豐田耕兒），是鈴木鎮一教的學生中最出色的
一位。

註二： 本篇中之短語皆取自鈴木鎮一原著，邵義強譯（1985），《才
能教育從零歲起》。

註三： 以下關於鈴木所得之榮譽，參閱邵義強譯（1984），鈴木
鎮一原著之《愛的才能教育》。譯本未對譯詞附上原文，
有待日後查考。

註四： 整理自莊壹婷（2007）論文，《探討提早認譜教學對鈴木
兒童小提琴初學者成效影響》文中之分析。分析總覽表，
如下方表 6-9。

註五： 以鋼琴教材而論，共七冊，由最初階到奏鳴曲程度。

表 6-9　鈴木小提琴教材第一冊內容分析表

曲名	作者及風格	技巧重點	音樂內涵 旋律要素	節奏要素	調性	其他相關	備註
預備練習		1.E 弦正確姿勢練習 2.A、E 弦換弦練習 3.1、2、3 指準備練習	（五線譜旋律）	♫／♪♫／♪♪ ／▬	A 大調	（高音譜記號 ＃）	非符號認知性教學，但經由拉奏內化音樂感動
1. Twinkle,Twinkle Little Star 小星小星我問你變奏曲	鈴木鎮一 （Shinichi Suzuki）	1. ♫ 每一弓都必須頓開 2. ABCD 四段均使用中弓拉奏 3. E 段須將弓拉長並注意從上弓出發的音，弓不可拿起來	（五線譜旋律）	♫／♫♫／ ♫ ♪／♪／♩／♩	A 大調		ABA 曲式
2. 蜜蜂做工 （Lightly Row）	德國民謠（Folk Song）	1. 開始出現下行三度音 2. ♩、♪、♪、♩ 快慢弓的練習	（五線譜旋律）	♩／♪	A 大調		AA' BA' 曲式

續表 6-9

曲名	作者及風格	技巧重點	音樂內涵				備註
			旋律要素	節奏要素	調性	其他相關	
3. 風之歌 （Song of the Wind）	德國民謠 （Folk Song）	1. 第1 指保留練習 2. 換弓技巧（連續二個下弓） 3. 同一手指連續按不同弦		♫ ♪ 𝄽	A 大調	⊓（下弓）	AB 二段式
4. 羅帝姑媽 （Go Tell Aunt Rhody）	法國民謠 （Folk Song）	1. ♩、♪、♫ 長短弓練習 2. ♩、♪、♫ E、A弦快速換弦		♩ ♪ ♫ ♩	A 大調		ABA 曲式
5. 聖誕之歌 （O Come, Little Children）	德國民謠 （Folk Song）	1. ∨ 上弓開始的練習 2. ♩、♪ 連續二個上弓 3. ♪ 後半拍的練習		♩、♫、♩、♪	A 大調	andante/ ∨（上弓）	AABC 曲式

續表 6-9

曲名	作者及風格	技巧重點	音樂內涵				備註
			旋律要素	節奏要素	調性	其他相關	
美音訓練（Tonalization）		1. 利用全弓拉奏各音，拉出厚實的音色 2. 確認灰弓姿勢 3. 確認握弓的姿勢	（五線譜）	𝅗𝅥／𝅗𝅥·／𝄽／𝅘𝅥	A 大調		
6.春神來了（May Song）	德國民謠（Folk Song）	1. 𝅘𝅥𝅘𝅥𝅮.快慢弓的練習 2. 𝅘𝅥𝅘𝅥𝅮附點節奏的練習 3. 第1指保留	（五線譜）	𝅘𝅥𝅘𝅥𝅮／𝅗𝅥／𝅘𝅥／𝅘𝅥𝅮𝅘𝅥𝅮	A 大調	allegro/moderato/𝒇	ABA 曲式
7.往事難忘（Long, Long Ago）	貝里（T. H. Bayly）	1. 四條弦角度變換 2. 全弓的運（𝅗𝅥） 3. 同一手指按不同弦（跳躍式按弦練習）	（五線譜）	𝅘𝅥／𝅘𝅥𝅮𝅘𝅥𝅮／𝅗𝅥／𝄽／	A 大調	𝒎𝒇／𝒇／𝒎𝒑	AA’ BA’ 曲式

續表 6-9

曲名	作者及風格	技巧重點	音樂內涵					備註
			旋律要素	節奏要素	調性	其他相關		
8. 快板（Allegro）	鈴木鎮一（Shinichi Suzuki）	1. ♩斷奏練習 2. ♪圓滑奏練習 3. rit 漸慢的練習		♩、♪、♩、𝅗𝅥	A 大調	𝆑/rit /dolce / a tempo		AABA 曲式
9. A 大調常動曲（A major Perpetual Motion）	鈴木鎮一（Shinichi Suzuki）	1. ♫加強上弓的斷音練習 2. 連續手指的保留 3. 𝅘𝅥𝅲 運用中弓拉奏		♩、♪、♫、𝅘𝅥𝅲	A 大調	allegro		ABCA
第四指的練習（Exercise for the 4th Finger）		第四指的練習 第 1 指按住保留不放，練習按第 4 指		♩、♪、♫	A 大調			

續表 6-9

曲名	作者及風格	技巧重點	音樂內涵				備註
			旋律要素	節奏要素	調性	其他相關	
美音訓練（Tonalization） D 大調的音階練習 （D Major Scale）		運用全弓（長弓） 練習D 大調音階 與琶音	（五線譜）	♩ / ♩· / ♫	D 大調		
D 大調常動曲 （D major） Perpetual Motion		1. ♫♩加強上弓的斷 音練習 2. 連續手指的保留 3. ♫ 運用中弓中弓拉奏	（五線譜）	♩·/♫/♩·/♫	D 大調	allegro	ABCA 曲式
10. 稍快板（Allegretto）	鈴木鎮一 （Shinichi Suzuki）	1. ♫♩斷奏練習 2. 樂曲中出現G弦的 音，因此須先認識 G 弦的音 3. 注意G弦拉奏的力 度 4. rit → a tempo速度 漸慢又恢復原速	（五線譜）	♩·/♫/♩·/♫	D 大調	**mf**/ rit	AA' BA' 曲式

續表 6-9

曲名	作者及風格	技巧重點	音樂內涵				備註
			旋律要素	節奏要素	調性	其他相關	
11. 快樂的早晨（Andantino）	鈴木鎮一（Shinichi Suzuki）	1. 下行音階做漸弱漸慢，弓由多到少 2. ♩ 上弓的長音並加重音	（樂譜）	♩ / ♫ / ♩	D 大調	ƒ /rrit /mf	AA'，BA' 曲式
美音訓練（Tonalization）		1. ♩ 長弓練習，使用全弓拉奏 2. 是一琶音練習，音與音之間均是跳進方式進行	（樂譜）	♩ / ♩ / ⅄	G 大調		
G 大調的音階練習（G Major Scale）		第二指（還原c2）必須與第一指靠在一起	（樂譜）	♩	G 大調		

續表 6-9

曲　名	作者及風格	技巧重點	音樂內涵 旋律要素	節奏要素	調　性	其他相關	備　註
12. 練習曲（Etude）	鈴木鎮一（Shinichi Suzuki）	1. 所有的均用♫來斷奏 2. 第二指（還原c_2與還原g_2）必須與第一指靠在一起 3. 全曲音域涵蓋二個八度，所以先做二個八度G 大調音階的練習 4. 第一指要保留		♩/♫/♩.♫	G 大調		
13. 第一號小步舞曲（Minuet 1）	巴赫（J. S .Bach）	1. 第一冊中第一個三拍子樂曲、第一個舞曲、第一個必須使用第四指 2. ♩♩♩下上上的弓法 3. 第二指型態變化（按指位置變高或低）		♩/♫/♩./♩	G 大調	allegretto	AB 曲式

續表 6-9

曲名	作者及風格	技巧重點	音樂內涵				備註
			旋律要素	節奏要素	調性	其他相關	
14. 第二號小步舞曲 （Minuet 2）	巴赫 （J. S. Bach）	1. 連續換弦的拉奏 2. ♩♩下弓跨弦連弓 3. 第一冊第一次出現♫的節奏 4. 第一冊第一次出現升d2 的音，因此3、4 指必須緊靠		♩／♫／♩.／♫₃	G 大調	andantino	AB 曲式
15. 第三號小步舞曲 （Minuet 3）	巴赫 （J. S. Bach）	1. 連弓練習 2. 訓練小指（第四指）的獨立性 3. 第一冊出現第一個裝飾音 4. 漸強的拉奏方法（弓少→弓多） 5. 漸弱的拉奏方法（弓多→弓少）		♩／♫／♩.	G 大調	allegretto	AB 曲式

續表 6-9

曲名	作者及風格	技巧重點	音樂內涵				備註
			旋律要素	節奏要素	調性	其他相關	
16. 快樂的農夫 (The Happy Farmer)	舒曼 (R .Schumann)	1. ♪後半拍的練習，並使用上弓開始 2. ♩.♪附點的頓弓練習 3. 所有的♫均拉斷奏		♩ ♪ ♩. ♫ ♪ ♩	G 大調	allegro/ giocoso/ 𝑓 / >	AABABA 曲式
17. 嘉禾舞曲 (Gavotte)	葛塞克 (F. J .Gossec)	1. 所有的♫均拉斷奏 2. 裝飾音的拉奏練習 3. 區分 staccato 與 legato 的拉奏方法 4. ♫♫快速音群的練習 5. pizz 撥奏練習		♩ ♫ ♩. ♫♫ 𝄽	G 大調	allegretto / pizz / D. C. al Fine	ABA 曲式

註六： 看星星（部分），取自《音樂樹》（劉妵妵，1987）首冊，
第五單元。

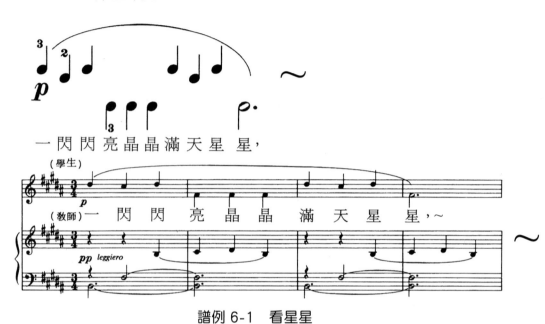

譜例 6-1　看星星

註七： 下雪（部分），取自《音樂樹》首冊，第五單元。

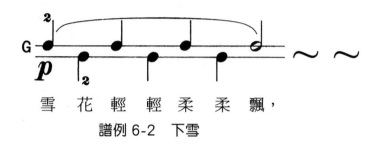

雪 花 輕 輕 柔 柔 飄，

譜例 6-2 下雪

註八： 《布拉姆鋼琴技巧迷你本》（部分）。

8 側翻觔斗

9 青蛙跳

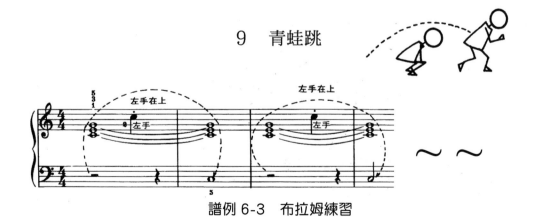

譜例 6-3 布拉姆練習

註九： London Bridge（部分），參閱《鈴木鋼琴教材》第一冊。

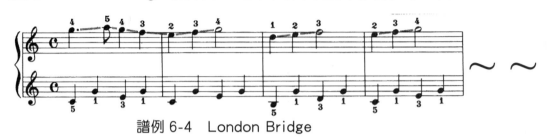

譜例 6-4　London Bridge

註十：　所謂停—準備—彈的教學技巧，即教師在學生容易彈錯或困難之處，以「停」、「準備手指及位置」及「彈下」等三項分解動作協助學生確實知道各音間的彈奏關係。

以倫敦鐵橋而言，一般學生最感困惑是附點四分音符與伴奏的配合，因此老師如下運用「停—準備—彈」的教學策略。

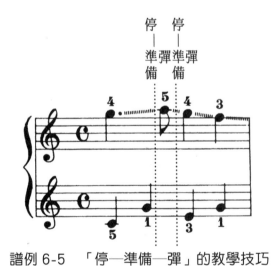

譜例 6-5　「停—準備—彈」的教學技巧

註十一：Mary Had a Little Lamb（部分），參閱《鈴木鋼琴教材》第一
冊。

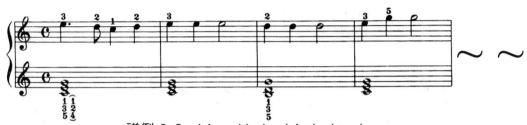

譜例 6-6　Mary Had a Little Lamb

註十二：　Dancing Bears（部分），參閱巴斯田《小小鋼琴家教本》
第二冊。

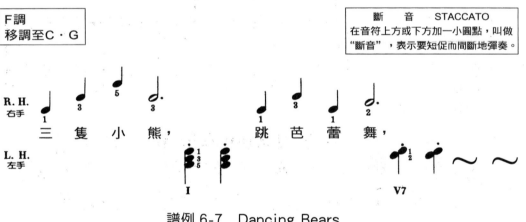

譜例 6-7　Dancing Bears

註十三： Sailing（部分），參閱巴斯田《小小鋼琴家教本》第二冊。

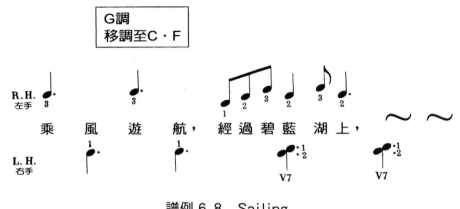

譜例 6-8　Sailing

註十四： 國慶日（部分），參閱巴斯田《小小鋼琴家教本》第二冊。

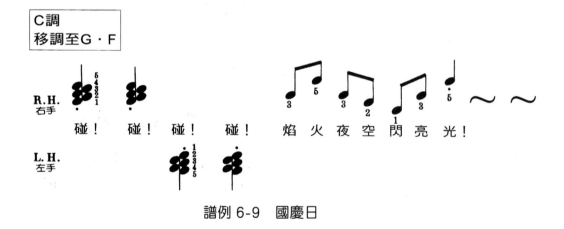

譜例 6-9　國慶日

註十五： 參閱各種譜集中的貝多芬 G 大調小奏鳴曲。

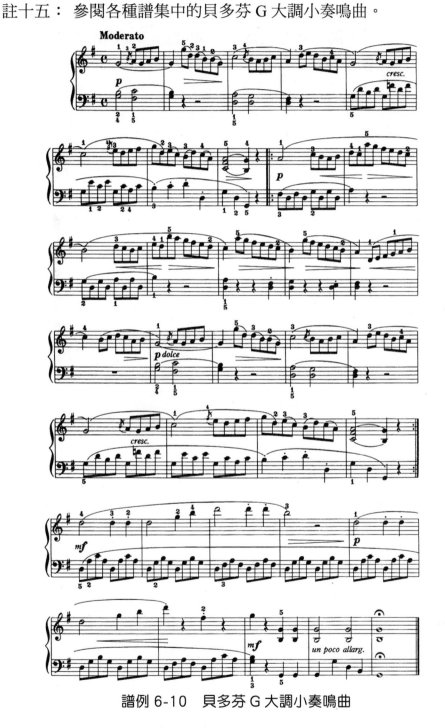

譜例 6-10　貝多芬 G 大調小奏鳴曲

註十六： 參閱 Bigler 及 Loyd Watts（1978）合著之 *More than music* 一書，第一章之敘述，及 William Starr 及 Constance Starr 合著之 *To learn with love*（1992），第 230 ～ 238 頁。

第七章
戈登音樂教學法

能即興音樂是 making music 最高的境界與企盼

—戈登

第七章　戈登音樂教學法

　　1991 年的夏天，筆者第一次隻身前往加拿大 Calgary 大學，參加 IKS 兩年一次的國際研討會，就在這次的會議中聽到有位名叫 Gordon Edwin 的美國學者發表一篇論文，在他的報告中提到的主要是如何把他個人的教學方式融入到柯大宜教學中。十幾年後，2007 年，筆者研究生把她關於運用戈登曲調音型於音樂課的研究結果投給在美國 Ohio 州舉辦的國際戈登音樂教育研討會。筆者生命中如此的一段「十幾年」，戈登教學已成形，且被譽為世界第五大音樂教學法。在台灣這十幾年來，有幾位在美國留學時直接跟隨戈登大師學習的學者相繼回國，熱誠地介紹這個新教學法。雖然至今尚未普遍蔚成風潮，卻也吸引許多音樂教師將其運用於課程中，企圖解決一些教學上所遭遇到的難題。或藉用戈登發展出來的音樂性向測驗來當研究工具，探討音樂教學的成效（吳秋帆，2007）。

　　20 世紀前後兩次大戰讓歐亞兩大洲受盡蹂躪，卻造就美國在世界的強國地位，過去以歐洲為首的學術研究舞台因而移換到這個年輕的國家。音樂教育也不例外。更有趣的是前方提到的四大音樂教學體系，傳播到美國後，反倒是美國人積極地進行國際性的推動，如柯大宜國際音樂教育學會及國際鈴木音樂教育組織，草創期都是美國人所促成。而這個融爐式的國家在二十世紀末終於蘊孕出一種有別於前四種教學體系的音樂教學法。以下筆者便以本書一脈的結構來介紹這個新興的音樂教學法。

第一節　來源與形成

　　由於戈登（Gordon E. E.）目前正活躍於美國音樂界，這個教學法也還在演化發展中，絕對論定的文獻尚不多，筆者大膽匯集網路資料[註一]與國內外相關文獻（Walters & Taggart, 1989；莊惠君，2000；陳曉雯，2002；蘇郁惠，2003；何佩華譯，2004）來整理。只是難免錯失即時的資訊，閱讀者需以彈性的心思來看此節。

壹、戈登的生平及教學法的形成

　　Edwin E. Gordon（1927～2015）是一位被認為也許會改變 21 世紀美國音樂教育的學者，他的學士及碩士文憑都是從 Eastman 音樂院獲得（1952、1953），主要研修的是低音提琴演奏，1955 從 Ohio 大學取得第二音樂教育碩士學位，在進入博士研究所之前，曾在軍中樂隊，後來參加 Gene Krupa 樂團演出。二次大戰之前對人類的音樂性向產生興趣，故在結束演奏生涯後，進入 Iowa 大學投入音樂教育的研究，同時執起教鞭，於 1958 年取得博士學位，並留在 Iowa 大學前後有 16 年，而後任教於紐約大學水牛城分校（1972～1979），及 Temple 大學（1979～1997），1997 年退休並受聘為 South Carolina 大學榮譽教授。回顧在 Temple 大學任教期間，戈登被聘任為 Carl Seashore 研究教授，探討音樂心理學以及相關的音樂教育議題，這項經歷驅使他日後深入於探究幼兒音樂性向與音樂能力發展及教學方法，並獲得相當的成就，故而於 1987 年及 1989 年獲頒 Temple 大學 Great Teacher（卓越教師獎）的榮譽，1992 年得到 Iowa 大學榮譽校友之殊榮等。筆者相信今後會有更多的單位給予他各樣榮譽來肯定他的成就。

　　戈登早年以演奏為業，二次世界大戰前對音樂性向產生興趣，而1945～1965發展出測驗音樂性向的方法，直到1967出版了 *Musical Aptitude Profile*（MAP，音樂性向歷程檔案），此書原來的目的在於協助教師辨認學生音樂能力的差異（Walters &Taggart, 1989），但後來因許多教師想知道如何教，以及學生是如何學，這些需求給予戈登靈感去進一步探索音樂教育心理學。在這個課題的探討中，音樂的學習理論是他認為更基礎性的，故而為此進行更多的實驗、觀察及文獻的研究。1971年 *Iowa Tests of Music Literacy*，及 *Psychology of Music Teaching* 出爐，當中他第一次提出所謂的「音樂學習理論」，於是乎所謂的戈登教學法學習理論基礎初露雛形，教學基模也一步一步地形成。這些最初的理論性整理，讓他有深厚的基石於1976出版了一本 *Learning Sequences in Music: Skill, Content, and Patterns.* 來把理論轉化成音樂課具體教學的內容與素材，接著他再出版 *Jump Right In: The Music Curriculum.* 把紙上內容寫成實踐性的教材，如此一來理論基礎及實踐體系兼備，算是完成了整體系統性的脈絡了。不過認真努力的戈登並未因此而停歇腳步，正如他個人在接受訪談時所談到的：每一項的專注他都覺得是最有價值的，直到下一項的新研究開始為止。很快地，他的成就吸引了當時 GIA 的總裁，他意識到音樂學習理論的前瞻性，故而請戈登提筆論述這個主題，並給予後援與支助，沒想到日後這個主題會延伸到音樂教學實務，蔓延到全世界。不過筆者認為這個氣勢的形成，主要的原因當然是戈登本身的敏銳與耕耘毅力。為了更紮實地檢驗自己的想法，戈登還大規模進行孩童的音樂測驗研究，收集更多的資料，透過科學性的統計程序，嚴謹的控制信效度。所以1979及1982又分別出版了初級及中級音樂聽想測驗（PMMA, IMMA），另外在 Temple 大學期間也出版（1989）了高級音樂性向測驗（AMMA），接著他的研究延伸到嬰幼兒，而於1989及1990分別出版《嬰幼兒的學習原理》及《奧迪》。戈登研究撰述的靈感彷彿從不止息，即便退休之後依然如此，此

刻本書付梓之際，也許他依然思考著，工作著。這種認真周延的態度及其研究結果吸引相當多的美國教師來研讀他的理論，並實踐他的教學主張，加上戈登一方面繼續在 Temple 大學執教，由此訓練不少專業教師，於是所謂的戈登教學者日漸在音樂教育界被視為一「新族群」。再者，戈登更創立 GIML（The Gordon Institute for Music Learning, 戈登音樂學習學苑）積極做有系統的推廣，範圍除了美國本土之外，亦擴及歐洲與亞洲。2007 年第一屆國際戈登音樂教育研討會在美國 Ohio 州舉辦。至此，戈登教學法確實已登上世界舞台，不愧被列於世界五大音樂教學法之一。

貳、戈登的重要論著

音樂教育及一般教育這個領域，一年所出版的博士論文研究及一般研究報告數量是嚇人的，但這些研究和實際教學環境真的是有一段很大的距離，研究歸研究，教學是教學，二件事簡直毫無關連。高等學府中的研究老是沒法和公立學校中的教師經由良好的互動來改進教學。而 Gordon 是音樂教育學中把實際的教學法建立在他無數的學術研究報告上的第一人。所有他所主張的理論，背後都有一大疊的研究報告為根據。

Gordon 依他自己一生所投入研究上發展出教學法，其在數據上、在經驗上，都有他的獨到之處。下列級為他重要的著述：

- ⊙ *Musical aptitude profile.*（音樂性向歷程檔案，Chicago: GIA, 1965-1995）
- ⊙ *A three-year longitudinal predictive validity study of the musical aptitude profile.*（MAP 的三年縱向預測效度研究，Chicago: GIA, 1967-2001）

⊙ *The psychology of music teaching.*（音樂教學心理，Englewood Cliffs: Prentice-Hall, 1971）

⊙ *Primary measures of music audiation.*（初級音樂聽想測驗，Chicago: GIA, 1979）

⊙ *The manifestation of developmental music aptitude in the audiation of "same" and "different" as sound in music.*（音樂聲響之同與不同的辨別聽想能力之性向發展表現，Chicago: GIA, 1981）

⊙ *Intermediate measures of music audiation.*（中級音樂聽想測驗，Chicago: GIA, 1982）

⊙ *Instrument timbre preference test.*（樂器音色偏好測驗，Chicago: GIA, 1984-2008）

⊙ *The nature, description, measurement, and evaluation of music aptitudes.*（音樂性向之本質，說明，測量及評估，Chicago: GIA, 1986）

⊙ *Advanced measures of music audiation.*（高級音樂性向測驗，Chicago: GIA, 1989）

⊙ *Audie.*（奧迪，Chicago: GIA, 1989）

⊙ *A music learning theory for newborn and young children.*（幼兒音樂學習原理，Chicago: GIA, 1990-2003）

⊙ Music learning theory, in Michael L. Mark, *Contemporary music education.*（載於 Michael L. Mark 的現代音樂教育一書中之音樂學習理論，New York: Schirmer Books, 1997）

⊙ *Introduction to research and the psychology of music.*（音樂心理學及研究概論，Chicago: GIA, 1998）

⊙ *Harmonic improvisation readiness record and rhythm improvisation readiness record.*（和聲及節奏即興之預備聽想能

力測驗，Chicago: GIA, 1998）

⊙ *Music aptitude and related tests*: an introduction.（音樂性向及相關測驗簡介，Chicago: GIA, 2000）

⊙ *Rating scales and their uses for measuring and evaluating achievement in music performance.*（音樂演奏成就之測量及評估量表及其應用，Chicago: GIA, 2002）

⊙ *Improvisation in the music classroom.*（音樂課中的即興，Chicago: GIA, 2003）

⊙ *Music audiation games.*（音樂聽想遊戲，Chicago: GIA, 2003）

⊙ *The aural/visual experience of music literacy: reading and writing music notation.*（讀寫樂譜的聽覺與視覺經驗，Chicago: GIA, 2004）

⊙ *Music education research: taking a panoptic measure of reality.*（以現實整體看音樂教育研究，Chicago: GIA, 2004）

⊙ Vectors in my research. *The development and practical application of music learning theory.*（我研究中的向量，載於音樂學習理論的發展與實務運用，Chicago: GIA, 2005）

⊙ *Harmonic improvisation for adult musicians.*（為成人的和聲即興，Chicago: GIA, 2005）

⊙ *Learning sequences in music, a contemporary music learning theory.*（現代音樂學習理論的學習序列，Chicago: GIA, 1980-2011）

⊙ *Corybantic conversations, imagined encounters between Dalcroze, Kodály, Laban, Mason, Orff, Seashore, and Suzuki.*（一場瘋狂的對話 --- 想像與達克羅茲，柯大宜，拉班，梅森，奧福，西肖爾及鈴木相遇，Chicago: GIA, 2008）

⊙ *Apollonian Apostles, conversations about the nature, measurement,*

and implications of music aptitudes.（太陽神的門徒 --- 關於音樂性向的特質，測量及運用之對話集，Chicago: GIA, 2009）

⊙ *Taking a reasonable and honest look at tonal solfege and rhythm solfege.*（以合理性與誠實來看曲調唱名與節奏唱名，Chicago: GIA, 2009）

⊙ *Essential preparation for beginning instrumental music instruction.*（樂器啟蒙教學的重要預備，Chicago: GIA, 2010）

⊙ *Possible impossibilities in undergraduate music education.*（大學音樂教育可能發生的不可能，Chicago: GIA, 2010）

⊙ *Society and musical development, another pandora box.*（另一個潘朵拉的盒子 --- 社會與音樂的發展，Chicago: GIA, 2010）

⊙ *Music education doctoral study for the 21st Century.*（21 世紀的博士音樂教育研究，Chicago: GIA, 2011）

　　以上戈登的著作之中文譯名為筆者個人暫譯，只有《幼兒音樂學習原理》一書，因有莊惠君博士的中譯本，故採其中文書名，其他日後也許學界有人會有興趣翻譯，屆時閱讀者勢必以原文書名加以參照才不會有所誤解。再者從上方的專著便可知戈登的多產。筆者只是依撰寫時所能查閱到的為限，相信戈登會不斷有新的論著出現。

第二節　基本理念

　　20 世紀的美國像部馬力強大的吸納機，不但有大量不同國籍的人才湧入這個國家，它的人民也開放心胸地大方吸納來自世界各地形形色色的思想、文化和新發現，然後經美國人特有的方式再把所消化的異質文明挾其國力以新的面貌散放到世界各國。對筆者而言，戈登教學法即是這種典型歷程的產物。Reimer（2000）說得沒錯，音樂教育統整匯結了心理學，認知發展理論，學習理論，美學，課程理論….等各方面的智慧與理念，而戈登本人認真不苟的研究精神，不可否認地是這方面的佼佼者，他自認不是像柯大宜一般具有卓越的音樂能力及素養，但自豪於是個縝密勤奮的研究者。吾等相信從他層層疊疊的研究著作中，必定蘊藏著足以讓他自豪也確實貢獻於現今音樂教育的理念。

壹、哲思基礎

一、音樂方面的哲思基礎

　　對於音樂本質方面戈登並未多加著墨，筆者依散見於一些與戈登談話的資料或戈登本人著作中之言論來推測。處於 20 世紀末，形式主義、表現主義、絕對主義等音樂美學派典之間的爭論，大抵已有一具體的最小公約數——音樂兼備自律與他律之審美特質。戈登如同一般人，肯定音樂的美好價值，不偏教化價值也不倚向絕對審美，而是強調理解音樂才能更高階的擁有音樂的美好，甚至達到即興創作的境界。因此他說：

⊙ 聲響本身不是音樂，而是經由人類的聽想歷程才成為所謂的音樂。（Gordon, 2011）

⊙ 音樂對人類來說是獨特的，就像在其他的藝術領域，音樂和語言一樣，都是人類存在與發展的基礎，藉由音樂，一個小孩能透視自己，透視別人以及透視人生。（莊惠君譯，2000）

⊙ 娛樂兒童以及頂多草率的解釋音樂記譜，似乎已經是學校音樂教學的主要內容了。如果小朋友覺得有趣，學校的長官與學生家長就覺得音樂的教學是成功的。然而，我們必須記得的是，兒童應該在伴隨音樂認知的音樂活動進行中，體驗更多的樂趣與學習。趣味是暫時性的，但是音樂的理解是永久的。（莊惠君譯，2000）

不過，可能因為他與 Gene Krupa 樂團的合作經驗，使他受 Krupa 身體韻律及即興主張的影響，故而有以下二項獨到的見解（引自 Pinzino, 1998）：

⊙ 身體沒有律動，就無法掌握音樂的節奏，沒有節奏，就沒有音樂

⊙ 能即興音樂是「作樂」（making music）最高的期許。

二、音樂教育方面的哲思基礎

戈登相信所有的音樂家在某種程度內都會面臨教學，但太多音樂家因專注於演奏技能而對音樂學習的歷程一無所知，於是造成「學習」與「教學」之間那一道越不過的壕溝。幸運的是戈登生於 20 世紀的美國，浸泳於豐富最多元的世界學術舞台上，得以有機會吸收各種音樂及教育的主流及非主流思潮，經由他個人的潛蘊消化，大致上統整了兒童心理學及音樂審美心理學中的學習發展理論、學習動機及行為理論、課程理論、還有音樂審美的感知、想像、情感和認知元素等交互作用的學理。因而他自許著：

If I can at least create more music comprehendible audiences rather

than singularly directing my attention to building individual concert
stage careers, my efforts will be realized.

　　譯成中文來看，是說：「最低限度，如果我能努力地去造就更多能理解音樂的聽眾，而不是只專注於經營個人的演奏事業，日後人們將會認可與肯定我所努力的」。以下先由幾則短而有力的語句來一覽戈登在音樂教育方面的信念（莊惠君譯，2000）：

⊙ 每一位小朋友出生時都是有音樂的潛能，和其他的才能一樣，音樂性向是在小孩出生時就自然平均分布了……但受到環境的影響，…通常是隨成長而下降，…但適當的環境會拉提音樂性向，不過無法超越出生時的狀態。
⊙ 音樂性向取決於天生的潛能以及後天的音樂環境。
⊙ 「音樂聽想」是音樂性向的基礎。
⊙ 幼童若是在音樂方面沒有聽與唱的先備基礎，他在學習理解音樂、讀譜，以及創作都會受限制。

　　概括以上的短語，關於戈登的音樂教育哲思，還有一些學者做了歸納，如 Valerio（n.d.，網路資料）及 GIML 的網頁中等皆提到，筆者認為其音樂學習理論建構在「聽想」及「音樂性向」兩項基石，這是他的研究結果所帶給他的堅定信念，而後才完成他的音樂學習理論。以下即針對此三項來做簡單說明。

（一）音樂性向 (music aptitude)

　　所謂「音樂性向」在中文看來有人會以為是興趣或偏好，但戈登指的是「獲取音樂成就的潛力」（Runfola & Taggart, 2005；Lange, 2005；Gordon, 2011；Valerio, n.d.，網路資料），戈登強調音樂性向不

等同於音樂成就，但兩者緊密交互作用。因為音樂性向是音樂成就的內在發電機，但音樂性向得透由外顯的音樂成就才得以被察覺。從收集到的許多觀摩記錄中，戈登確信每一個人都與生俱來就擁有音樂性向，而其高低呈常態分配狀，即中性向者約佔新生兒的 68%，高與低性向者各佔 16%（Gordon, 1989；莊惠君譯，2000）。更重要的是這種潛在能力對日後音樂的理解智能有相當大的影響力。

音樂性向（或音樂學習潛力）是基於人類的音樂思維（Gordon, 2007b； Valerio, n.d.，網路資料），但音樂性向是隨孩童的成長發展而成的，且其發展期是由出生到九歲。九歲之後即呈穩定狀態不再具塑型可能性。不過從出生到九歲之前這段可塑性的發展期，音樂性向之高低取決於天生與後天環境的影響，此項主張類似於腦神經科學之研究，其證實人類幼兒期的腦神經再生能力最強，受環境刺激多的部份，就再生越多，其相關神經網便連結得越密，往後這方面的反應就越快。戈登也發現九歲前若環境中的建構性及非建構性的音樂教學夠豐富，便能讓音樂性向達到個人最高的層級（但不會高過出生時的水準），且其將成為音樂成就發展的最高階基礎。相反，因音樂性向（或音樂學習潛能）是會隨年齡而流失，故九歲之前若未能有足夠的音樂環境刺激，一旦流失，就無法再追回或修補，頂多是進行額外的補救教學。換言之，幼兒早期所接受的音樂教導，其影響力超過就學之後的音樂課。

（二）音樂聽想能力 (music audiation)

在柯大宜教學法中相當注重內在聽覺力（inner hearing）的訓練，戈登則認為內在聽力是一種結果，但聽想是一種過程（Gordon, 1997）。由於介紹戈登教學法的論述，必然會提到音樂聽想能力，筆者便依據這許許多多的文獻，試著簡要地來說明這個戈登自創的詞彙之意涵。

聽想能力是一種不管有無聲響，在靜默中能覺知並理解音樂的能

力，這是一種心理歷程，而非僅為感官的現象，也是測量音樂性向的依據，更是音樂成就外顯表現的媒介（Gordon, 1997；莊惠君譯，2000）。它的產生歷程是先經由聽覺接收聲響，然後由人內在先前所習得的音樂概念為依據，對所聽到的聲音加以解讀，而後理解聲響的節奏、音高、調式、織度、風格……等等音樂內涵，因此若人的內在沒有一些先備的基礎，則即便有聽覺亦無法聽想，換言之，聽想能力潛能雖然有天生成分，但尚須後天學習才能具體成型，且不是一朝一日即刻可獲得的能力。

至於聽想能力的內涵，依戈登在其著作中之說明，可分成八種類型及六個歷程性的階層，這些類型與階層也許平凡無奇，但卻是一般教師常會忽略的，故筆者匯譯其重點（Walters & Taggart, 1989；Gordon, 1997；陳曉雰，2002；蘇郁惠，2003）如下：

1. 人類聽想類型

 (1) **傾聽**：最初始而普遍的音樂聽想型態。當聽到一段音樂後，我們內心便會組織及回想所有熟悉與不熟悉的曲調、節奏音型，而賦予它音樂語法上的意義。

 (2) **讀譜**：在沒有聲響協助的狀態下閱讀樂譜（含視唱、視奏、看譜指揮或讀譜）時，無意識地排除樂譜中不重要音高與節奏，並組織轉化各種熟悉與不熟悉的曲調音型及節奏音型為具音樂意義的聲響，這種音樂聽想能力對看譜演唱或演奏是很重要的。

 (3) **寫譜**：把剛聽到的熟悉與不熟悉的曲調音型或節奏音型譜寫成樂譜。例如記譜或聽寫。

 (4) **憶起並演奏**：不靠樂譜而憶起並演奏熟知的音樂（含默唱、歌唱、演奏或指揮等各種方式），此時，聽想能力協助演奏者回想與組織音樂，直到整首樂曲完整地被奏出。例如背譜演唱或

演奏。

(5) **憶起並寫譜**：依記憶把熟悉的音樂譜寫出來，此時，聽想能力協助人們回想與組織音樂，但只記下重要的音高與節奏，例如默想寫譜。

(6) **創作或即興**：當於創作或即興音樂（包含默唱、歌唱或演奏的各種形式）時，此時所有熟悉的曲調音型與節奏音型均會被憶起而起導引作用，進而組織創作或即興更多的音樂型態，直到整首樂曲完整地被奏出。例如即興演奏。

(7) **讀譜式的創作或即興**：在讀譜的同時，所有熟悉的曲調音型與節奏音型均會被憶起而起導引作用，進而組織創作或即興更多的音樂型態，成為個人非紀錄式的創作或即興。例如讀譜時為低音和弦配上一段高音部旋律的即興創作。

(8) **寫譜式的創作與即興**：使用熟悉與不熟悉的的音型，創作或即興音樂，此時所有熟悉的曲調音型與節奏音型均會被憶起而起導引作用，進而組織創作或即興更多的音樂型態，再藉音樂符號譜寫出來。例如作曲。

2. **六種音樂聽想階層**

(1) **瞬間記憶**：由聽覺器官無意識的收錄並留存剛聽到的一小段音樂的曲調音型與節奏資料，但通常很快就會流失，除非能於幾秒內藉由音樂聽想給予某些音樂意義。

(2) **辨識曲調與節奏音型**：此階段已開始有意識的聽想，將瞬間記憶的音型與節奏資料，以主音（中心音，tonal center）和大拍（macro beats）的基礎加以組織成某種形式的曲調音型與節奏音型。

(3) **組構音樂的調式與節拍**：依照曲調音型與節奏音型，客觀或主觀地確立（含重組與釐清的歷程）音樂調式（tonality）與節拍

（meter）。所謂客觀，是指具有眾人所共識的調式與節拍形式；所謂主觀，是指個人所感受，不一定同於共識，只是代表個人主觀的覺知。

(4) **意識性的記憶曲調音型與節奏音型**：有意識的記住先前聽過，經由內心組織過的曲調音型與節奏音型。在此階段，會將音樂聽想所留存的曲調與節奏，加以理性的評估、重組與釐清。

(5) **意識性的回想先前的音型與節奏型態**：回想數小時、數天、甚至數年前聽想及組織過的曲調音型與節奏音型，並與目前傾聽的音樂比較。此過程可分辨不同樂曲的曲調與節奏型態，以及調性與節拍之間的關係，以供進一步評估、重組、釐清所聽音樂的內涵。

(6) **有意識的預期音樂的音型與節奏型態**：具上五項能力後，進入第六階層，指可預期即將聽到的音樂之音型與節奏型態，如果預期越正確，代表越了解所聽的音樂；如果預期不正確，在聽音樂時便會遇到一些困難；如果只有一些預期不正確，再繼續音樂聽想各階段過程的循環，並作些許修正；如果有大的錯誤或是完全無法預期，則表示音樂聽想能力停留在初期階段。

從上述的陳列，應可瞭解為何戈登要強調環境對音樂聽想能力的影響，依據腦神經科學及音樂心理學（Levitin, 2006）之研究，調性、節拍等，皆非人類之本能，而是每個文化皆有其音樂的調性及節奏（型）特質，這種特質甚至可以說是社會意識的共同圖騰（Storr, 1992）。不過，戈登並未探究音樂聽想的最原始「潛在可能」是從何而來。這似乎依然是個神秘的基因遺傳現象，奇妙得令人驚嘆。

由而戈登對於嬰幼兒的音樂聽想能力進行幾年的追蹤研究，而發展出他的「預備音樂聽想」（preparatory music audiation）的理論（Valerio, n.d.，網路資料；莊惠君，2000），戈登認同 Bruner 及 Vygosky 的認知

發展理論而指出幼兒的預備音樂聽想能力事實上類似人類的語言學習，打從胎兒在母親子宮中具備了聽覺神經之後，環境中的聲響就開始刺激他的腦神經成長（Wolfe, 2001; Levitin, 2006; Gordon, 2007a, 2007b），出生之後無意識地模仿他所曾聽過的聲音到有意識地推衍成抽象概念，這樣的歷程也正是幼兒音樂聽想能力形成的過程，但戈登更為清晰地把它分成三種類型，7個階層（Gordon, 1997；莊惠君譯，2000；Gordon, 2007a）：

同化推衍類型（assimilation）：3-5歲至4-6歲：有意識地專注並覺知自我。

⑥內省：能發現自己的唱、唸、呼吸以及律動缺乏協調。

⑦協調：能協調自己的唱、唸與呼吸、律動。

模仿類型（imitation）：2-4歲至3-5歲：有意識的參與且覺知環境。

④跳脫自我：意識到自己的動作與喃語和外在環境中的音樂不合。

⑤解碼模仿：正確模仿外在環境中的音樂，尤其是曲調音型與節奏音型。

感官涵化類型（acculturation）：　出生至2-4歲：對外在環境的覺知意識單薄。

①吸收：由聽覺感官無意識地收集環境中各種音樂的聲音。

②隨意性回應：身體隨意地動並做喃喃發聲，但非直接連結於外在環境中的音樂。

③目的性回應：試著應和著環境中的音樂來動作或是發出喃喃聲。

圖 7-1　預備聽想能力階層圖

以上的過程是為未來聽想能力發展的預備，因為幼兒期的孩童聽到音樂時，並不會邊聽邊有系統地理解音樂，但藉著他們個人的音樂性向（潛能），所表現出來的行為水準，可以預測未來受正式訓練的音樂聽

想能力的狀況。也可以這麼說，預備音樂聽想能力影響正式的音樂聽想能力，更是教師和家長可著力的區塊。

不過得強調的是預備聽想能力的發展或進行的歷程是依上述的次序，每一型或層都是更高一型（或層）的預備，所以應該好好激發幼童去吸收及覺知環境中他們能力所及的聲響事物，並誘導他們以自然遊戲的方式去經驗聲音、身體律動，人類之間的互動（Gordon, 1997；Gordon, 2007a; Valerio, n.d.，網路資料；莊惠君譯，2000）。

總而言之，依戈登的注解，聽想能立即？：聽見所看到的譜，看見所聽到的音樂。

（三）音樂學習理論 (musical learning theory)

人類是如何學習的呢？音樂教師需充分瞭解人類如何學習音樂，才能有效進行教學。戈登相信每一個人都透過音樂聽想能力去學習音樂的潛能，但非正式的引導及聽想能力的發展要越早開始越好。因此父母與教師需要瞭解，不管幼童不管在那個年齡，為了日後正式的音樂學習，都需要有預備音樂聽想能力的啟發與誘導。而音樂的學習理論，涵蓋著所有這些學習的階段及不同的學習領域。戈登認為教學是由外而內，而學習是由內而外的歷程（Gordon, 2011），他簡約地說明，人類音樂學習可分成兩種型態，第一種是「辨識型的學習」（discrimination），第二種是「推理型的學習」（inference）。人的辨識能力是進入推理的預備，一旦具有推理能力，個人就能自我教導與學習，就音樂的學習而言，在辨識階段教師依學生的個人差異，加以教導讓他們能熟悉一些基本又重要的曲調音型、節奏音型及其相關的知識，學生熟練且背記之後，在推理階段便能自行歸納概括所接觸到的音樂，甚至運用到創作，及更深一層地進行內在的理論性融會與領悟。

這兩種學習型態都是具序列性的，由低一層逐漸拓展到高層次，戈登就以這兩種軸心，設計出關於曲調及節奏方面的教學內容與進程。建

構出一個結合了理論與實務的完整教學系統。

貳、教學目標

　　談目標，可大可小，戈登教學法有很紮實的結構，每項訓練也都可以當成是目標。但藉此篇幅，筆者想要釐清及確立的是戈登教學法的概括性大目標。就此，Taggart 曾提到，一為讓學生有一個音樂學習的情境，二為引導孩子瞭解音樂。不過戈登（2011）在 Untying Gordian Knotes 一文中提到自己的最終極期待是造就高質領會力的音樂聽眾。是故，結合於戈登的哲思基礎，筆者將這個教學法的目標做如下的闡釋。

一、終極目標：

　　　　培養大眾具高質領會力的音樂素養。一般大眾是構成社會金字塔最堅實的基底，有了能具高階審美能力的這一群，專業音樂家才能得到舞台，社會心理才有機會更為健康，所以每一個國家才會注重國民教育。然而許多人對於國民教育中的音樂課，只給一個「喜歡音樂，會欣賞音樂」的粗略願景。但戈登與柯大宜一樣，對教學法許下的都是造就所有的國民「能理解音樂的音樂素養」。而「理解音樂」不只是天賦的能力，也不是剎那間的悟道，所以需要有計畫的，有系統的長期教導。

二、具體教學目標：

（一）　**提供優質建構性的音樂學習環境。** 由於戈登確信環境對於音樂性向的影響力相當長遠，尤其是在九歲前的童年期間。所以父母與教師都應該提供一些正式或非正式的音樂刺激，讓孩童在環境中可以接收到豐富的音樂，促使他們有機會內化音樂經驗並發展成音樂聽想能力。

（二） 藉由音樂聽想能力的發展，提升學生的音樂理解能力。戈登主
　　　 張在正式的音樂教學中，依循人類音樂聽想能力的發展基模，
　　　 教師採用適當的音樂素材，經由曲調音型及節奏音型的教導，
　　　 協助學生發展出好的音樂聽想能力。如此一來，學生的音樂理
　　　 解能力自然隨之提升，具高質音樂素養的社會大眾也因而指日
　　　 可待了！

參、教學手段

　　戈登在 Unity Gordian Knotes 一文中強調 teaching method 及
teaching technique 兩字的不同，並認為 teaching technique 是指「如何」
去教，teaching method 則關係到達成教學目標的過程中，課程內容之規
劃，目標之設計等等，其牽扯的是「教什麼」及「何時教」的問題。因
而，筆者在此段中所要談的「音樂教學手段」指的是 technique，即是
如何教學的方式。

　　戈登對四大音樂教學法有相當正面的評價，故也廣納他們的教學理
念。既然如此，在戈登式的音樂課程中，教師到底帶領學生透過什麼手
段來覺知及學習音樂呢？答案肯定是「多樣的」，既有四大教學法的影
子，也有戈登獨到的創舉。在 GMIL 網站上戈登教學法的介紹中，列
舉建構音樂聽想能力的教學手段是歌唱、節奏律動，及曲調與節奏音型
訓練。Valerio（n.d.，網路資料）的文章中則強調戈登曾提到他的「音
樂學習理論」不等於「戈登教學法」，因為任何人都可以運用戈登的音
樂學習理論去結合個人的教學形式。所以戈登教學法是運用戈登發展出
來的特殊方式來進行的音樂教學，而進行的途徑應包括節奏律動、說
白、歌唱，及節奏樂器等活動，經由這些活動引導學生進入有意義的
音樂讀寫及理解的境界。筆者再查閱 Walters 及 Taggart（1989）所編的
Readings in music learning theory，及何佩華（2004）所譯的 Jump right

in 教材系列的教師手冊，結果發現在戈登式的音樂課中，不管誰來運用，其中節奏律動及歌唱（含說唱唸謠）是共同的手段，至於節奏樂器只是輔助性質的活動，而遊戲是一種活動的氛圍。因此以下，筆者大膽地僅就歌唱及節奏律動來敘述戈登在這兩方面的相關主張。

一、歌唱

不管是從筆者所曾參加過的戈登教學法研習活動，或網路上觀賞到的專家演示，甚至是從文獻上所閱讀的戈登課程的文字敘述，歌唱都是戈登式音樂課最主要的音樂教學進行手段。教師以歌聲來帶動曲調音型訓練，也用唸唱來引領節奏音型訓練，當然一般的音樂活動也大多以歌聲做為提供音樂的主要途徑。戈登也針對歌唱提出看法（Walters & Taggart, 1989；Clark, 1989；Bertaux, 1989；Waddell, 1989；Gordon, 1997；何佩華譯，2004）：

（一）歌唱與音樂性向有密切的關係。

除了生理上有所缺殘的人外，每位孩童應該都能說話與唱歌，但每人以歌聲帶著情感且富音樂性地表達的程度，就與其音樂性向的高低成正比。

（二）依據歌者的歌唱能力作適切的指導。

可把一般人分成能唱者、非唱者（non-singer）及走音者（out-of-tune singer），非唱者是指以說話的聲音唱歌者，以及用高於一般歌唱的音域來唱歌者。至於走音者，則是含有旋律動向感而沒有音高感，以及旋律動向感與音高感都缺乏等兩種人。以說話音域唱歌的非唱者，在恰當的指引下能夠很快地學會唱歌。喊叫聲通常是在歌唱聲音的音域中發聲的，一旦將喊叫拉長並且變柔和，從某一方面來說，兒童就是在唱歌了。以回聲的方式來唱出非常高到非常低之不同人聲，也能幫助兒童發現他歌

唱聲音與說話聲音之間的差異。在團體中歌唱對唱走調者是重
要的,他的位置應安排在唱得好的兒童附近。唱走調者經由傾
聽同儕的歌唱,比傾聽成人的歌唱,能學到更多有關如何矯正
自己問題的感覺與方法。

(三) 建立好的姿勢與呼吸的習慣。

姿勢與呼吸是歌唱最重要的兩項基礎。好的姿勢是指唱歌時,
兒童應在雙腳平放著地的狀況下,朝椅子的前緣坐。背部不應
該接觸到椅背。頭與肩膀不應僵硬或撐高,也不該提挺胸部。
放鬆的位置是最有益的。從頸後向前推,使頭抬到感覺頭蓋骨
在全身最高位時,即是頭部的正確位置。下顎採自然的放鬆位
置,舌頭離開喉嚨,舌尖置於下前方牙齒的後面。正確的呼
吸:建立正確的呼吸習慣之前,應該總是以上述的姿勢唱歌。
為了作橫隔膜式呼吸(不必像學生解釋此名詞),吾人應要求
兒童將雙手交叉置於大腿上(即右手彎曲放在左大腿上,左手
彎曲放在右大腿上),如此一來雙肩會微微向內凹(concave
position)。幼童以腿、腳蹲踞坐在地板上,並作正確的呼吸,
是唱歌的最佳姿勢。

(四) 教導歌唱的聲音。

為了將音唱準,兒童必須學會以歌唱聲音(singing voice)的音
域唱歌。以說話音域唱歌的非唱者。所謂歌唱的聲音,國內許
多教師稱之為頭腔共鳴的聲音。但孩童很難理解這個詞彙。依
筆者的經驗,先教學生區分唱歌的聲音與說話的聲音,加上教
師好的歌唱示範,並時常提醒孩童用歌唱的聲音唱,久而久之,
大多能領會而發出漂亮的聲音。

(五) 無伴奏歌唱為上策。

兒童獨自歌唱時不僅學會傾聽,更重要的是為自己聽解,而不
依賴某位同儕或教師。為了發展出此種能力,在兒童吟唱的時

候，絕對不可以在樂器上彈出旋律（即音型）來。

（六）提供穩定的調式感。

教師在要求全班以模唱方式（by rote）學唱一首歌曲之前，應將整首歌曲先唱一次或多次。教師應事先 該曲的調式預作準備，如先唱導唱音型再唱歌曲。

以上是歌唱教學的效益與原則，這些法則運用於戈登的節奏及曲調音型的學習系列中，也運用於一般的音樂教學活動中。至於歌曲教唱的方式，Waddell（1989）陳述，是以模唱法（rote singing）為主，即不依賴樂器，單純以人聲來帶唱，並學習各種不同調性、不同節拍，不同曲調與風格的歌曲，藉此預備好學生在學習序列中將要接觸的曲調音型及節奏音型所需的經驗。不過，在學習序列的教學過程中，其實也是以模唱法進行的，如：

Bum　Bum　Bum　　預　備　唱

但教師必須以最佳的音準，句法、呼吸、及適切的風格等來範唱。而去掉歌詞地「Loo」、「La」、「Bum」、「Ba」⋯等的唱法，在戈登教學法中佔有相當地位，因戈登認為如此不但為歌唱多加一些變化，甚至因為聚焦於音樂，對聽想能力的建立是更有效能的途徑，也不受限於歌詞的指涉而更能變化音樂性。

另外為了讓歌唱充分帶動整個教學的效能，其選材及曲目內容，都是戈登所關注，但此部份容於教學音樂素材一段再詳述。

二、節奏律動

戈登綜合了達克羅茲及 Rudolf Laban 對於音樂律動的主張與策略，

特別著重於時間、空間、重量及流動等四項元素的交互作用（Campbell, 1989；Jordan, 1989）。他認為一位音樂家必須敏銳聽想及覺知音樂節律的預備、拍點及後續感等，且這四項也與拍、拍分及節奏音型有密切的關係（Gordon, 2011）。也切合於節奏律動。

然而藉由節奏律動培養音樂聽想能力，戈登仍認為要有相當建構性的課程規劃。他強調律動是持穩速度與節拍的最佳助力，而幼兒就得依靠大肌肉的走、搖擺與舞蹈等律動來慢慢領會其最初階的固定拍、速度與節拍等概念。至於戈登學習序列中的最高目標之一——即興創作——更是創造展現律動最廣闊的途徑。

再者 Jordan（1989）指出 Laban 的律動教學給於戈登的學習理論相當的增色效果：

⊙ 學生透過非正式的律動經驗能充分為正式的節奏學習打好預備基礎。

⊙ 學習音樂者需要建立一種速度的流動感，而身體是最佳的媒介。

⊙ 經由結合律動，教師能在學生幼小時期即進行「風格」的教學，而不必要等到許多複雜的音樂概念教完之後才引導學生去意會。

⊙ 律動也能增強教師教學能力、指揮效能及音樂素養。

在筆者所親身經驗及觀摩過的教學實況，戈登教學的教師在運用律動時，型態上不像達克羅茲的律動那般接近舞蹈形式，但對全身肌肉配合音樂的「流動」方面，則相當的講究，不但在學習序列中配合音型的內容加以操作，在一般教學活動中也不疏忽。

三、教學輔助工具

除了上述的兩項音樂教學手段外，由於戈登教學法特別重視音樂的

理解，故不管曲目或節奏方面，他都以最嚴謹的邏輯來為學習者搭建周延的鷹架——首調唱名，以及節奏唱名。如果忽略這兩套工具，就無從建構推理的思維網路，也就無從實踐戈登的教學理想。

（一）首調唱名

　　如同柯大宜教學法一般，戈登為了諸多原由，如培養學生在調性、調式及和聲方面的推理能力，以便能擁有順暢的移調能力，歌唱音準能力……而採用首調唱名法。舉例來說，在戈登式教學的過程中，會把調式主音在五線譜上標出，如：

　　上譜中的「sol」標示，因在二降的調中，F的位置其首調唱名為sol音，故只要標出主音位置，其他音便可依音程距離推理得知。

　　再者戈登採用首調唱名時，為了不留含糊帶過，而刻意堅持keyality（主音定位），tonality（調式）等的詞彙的清楚界定。此點實可供國內音樂教育界深思。眾所皆知，國內民間音樂與流行樂界長期以來使用數字簡譜，學院派的教師們大多不予正視，甚至有人睥睨這種記譜法，認為其粗糙而不值得學習。但民間音樂人卻又嫌五線譜難懂，即便看懂也不易唱準。另一方面，數字簡譜的理念同於首調唱名，但民間音樂人完全懂得的人又不多，所以常在各種流行歌譜、吉他歌譜、及流行鋼琴譜中，看到不顧調性與調式的意義，僅以大小調來標示的記譜方式，如：「茉莉花」以F調來彈奏，許多數字簡譜上就只標個「F大調」，然而事實上「茉莉花」是五聲徵調式的歌曲，如以戈登的主張，它彈在一個降號的調時，keyality是「C ＝ sol」，即主音徵在C位；若將它彈在一個升號的調時，它的keyality是「D ＝ sol」，即主音徵在

D 位。但不管 keyality 如何，它的 tonality（調式）都是五聲徵調式，這樣的道理對理解首調唱名法的人是顯而易見的。又如中國的音樂課本通常在數字簡譜上寫上「E=1」^{（註二）}，這也是首調唱名的做法，這樣的標示只說明 Do 的定位（即調號），不會讓懂首調唱名的人混淆了調式（tonality）。以上述的茉莉花為例，若把它寫成 E=1 的數字簡譜，tonality 還是為五聲徵調式，但不會誤以為是 E 大調。筆者深深期待國內音樂教育學者能正視這樣的問題，讓真正在民間受歡迎的視譜法，在學校也能正式地習得。

（二）節奏唱名（rhythm solfege）

戈登認同柯大宜教學法所使用的節奏名之教學效益，但為了能易於推理，他進一步以更合邏輯的方式設計節奏唱名，他把一般西洋音樂的二分法及三分法視為最基礎的兩大分類，再把大拍（macro-beat）及小拍（micro-beat）、正規與不正規節拍（usual meter & unusual meter）、成對與不成對（paired & unpaired）混合節拍，確實以不同的唸唱法來區別，讓節奏唱名成為具功能的解碼工具，於是學生透過學習節奏唱名，也就建構出解讀節奏組合的思維網路。以下提供一些譜例：

1. 正規二拍分之節奏唱名

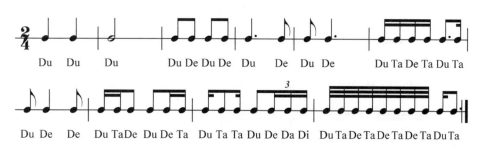

2. 正規三拍分之節奏唱名

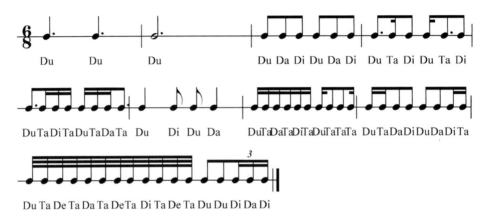

3. 正規混合拍分之節奏唱名

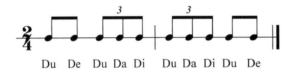

4. 不正規成對節拍之節奏唱名

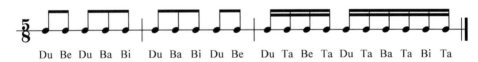

5. 不正規不成對節拍之節奏唱名

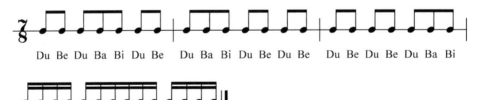

由上方的譜例可以看出：

　　⊙ 大拍點上一定唸唱為「Du」

⊙ 小拍點上在二拍分的節拍中唸「De」，在三拍分的節拍中唸「Da Di」

⊙ 細分（通常是 16 分音符）的拍點上，全唸為「Ta」

⊙ 在不正規的節拍中，以「B」開頭的拼音來區辨小拍點，如「Be」、「Ba Bi」

肆、教學音樂素材

　　戈登教學法之音樂課內容中基本分成一般音樂教學活動及學習序列活動，兩者都需要藉由「音樂素材」當媒介來經驗而後理解，面對音樂素材的選用戈登認為越多樣越好，這是首要的大原則，但筆者將其歸納為三大類：

一、歌謠

　　歌唱既是戈登教學法最主要的教學手段，那麼探討這個教學法的音樂素材（music materials），就得先談「歌謠」。Waddell（1989）在解釋戈登教學法的模唱教學時，特別就音樂素材的範圍提出四個選材原則：

⊙ 含新調性，或少聽到的調性之歌謠
⊙ 含新節拍，或少聽到的節拍之歌謠
⊙ 風格取材要多樣
⊙ 曲式取材要多樣

　　如此看來，一樣是重視歌唱，柯大宜所主張的是生活周遭存在的歌謠，尤其是民謠，但戈登所著重的是多樣取材，以便預備學生更寬廣的聽想基礎。

二、戈登配合教學所創作的歌謠

　　由於主張多接觸少聽到的歌謠，那麼這些歌謠必然是生活中少有的，難怪戈登要創作一些為調式及節奏訓練的歌曲（Gordon, 1993）。以下分別各列一例之部分：

（一）調式訓練用曲

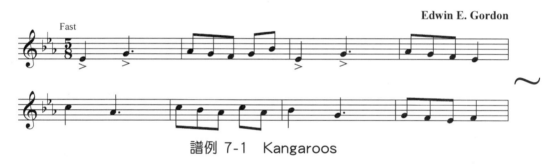

譜例 7-1　Kangaroos

（二）節奏訓練用曲

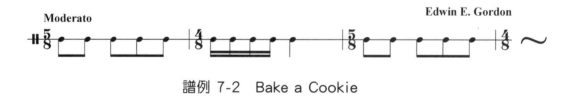

譜例 7-2　Bake a Cookie

三、一般教學活動的樂曲

　　如同一般音樂教室中所進行的教學活動，像律動時所配用的音樂、音樂欣賞活動所欣賞的樂曲、歌唱的歌謠…等，也都會在戈登式音樂教學中出現。Walters（1989）針對戈登式音樂課所用的音樂做說明，他

提到任一教師使用任何教學法而採用的音樂（含律動音樂、遊戲音樂、樂器演奏樂曲、歌唱用曲）都是戈登教學中的一般教學部份所借用來獲取格式塔式（感應音樂整體）效益的媒介。但不管如何這些音樂素材的內涵，都需配合學習序列的進程來做前後順序的安排運用，也要配合學生的年齡與程度來選材。

伍、教學內容與進程

提升音樂理解能力及審美層次是戈登的教學目標，為了達成目標這個教學法將音樂課程的內容分為一般的教學內容及學習序列的教學內容。前者大致上含歌唱、音樂遊戲、律動、欣賞、即興創作、樂理講解……等等音樂綜合性的訓練，但內容上配合學習序列；而學習序列的內容，Gordon 早就出版了 *Jump right in* 一系列的教材來落實，此教材分曲調音型及節奏音型的機械化訓練，各有 42 單元。

一、一般音樂教學內容

Valerio（n.d.，網路資料）簡約地整合戈登的主張，而將一般音樂教學活動分為三方面：一為理解與內化節拍、速度、節奏的律動活動；二為適切的發聲訓練（含開發歌唱的聲音、呼吸、姿勢及歌曲教唱）；三為視唱訓練（含曲調及節奏視唱）。Walters 更進一步指出這些活動的具體內容，必須依循著戈登所研究出來的學習序列（learning sequence）教學內容來規劃。換句話說，因為一般音樂教學通常有歌唱、律動、遊戲、即興創作、樂理、音樂欣賞及樂器演奏，而這些活動確實該教的內容，如某時期該唱什麼歌，做什麼樣的律動，玩哪些形式的遊戲，講解哪一項樂理…等，都要緊扣學習序列的教學進度來作聽想的預備或複習強化。所以筆者認為戈登教學法體系中的一般音樂教學並沒有獨立的教學內容，而是依附在學習序列的教學中。

二、學習序列（learning sequence）教學內容及進程

　　基於對於音樂學習理論的研究，所發現的八個類型與六個階層，在實際教學內容上做最具體的呈現，即是其學習序列的設計。Gordon在 1997 年所出版的（*Learning sequences in music: skill, content, and patterns*）一書中，對於於學生在接受音樂的正式教學時，音樂聽想和音樂學習理論如何相互作用有詳盡的解說。正式的音樂教學包含了音樂技巧學習的次序、曲調內容學習的次序及節奏內容學習的次序三方面的音樂學習內容。戈登所規劃的內容及其進程，筆者參閱 Grunow（1989），Jordan（1989）及 Walters（1989）之整理，分別說明如下：

（一）曲調教學內容及進程 (tonal sequence)：

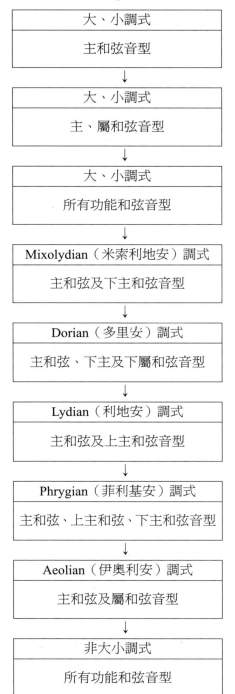

圖 7-2　曲調教學內容及進程

資料來源：改編自 Walters & Taggart（1989）：28

從上圖可看出戈登教學系統中的調式教學有幾項特點：

1. 沒有五聲音階，因其認為五聲音階中缺乏半音，而無法具清楚的終止，幼兒不易建立聽想能力。

2. 沒有半音階與全音階，理由同五聲音階。

3. 沒有針對調號的教學，由於採用首調唱名，調號只是指出 Do 的位置而已，即一般所說的「key」，調式（tonality）不會因調號而改變，所以教調號可以用一般教學方式來教即可，不必透過聽想訓練過程。

4. keyality（戈登自創詞）是指主音的特定音高的任何調式，如一首樂曲是 D 主音，其調式可能為大調式、小調式、多里安調式......，所以只要能感應出調式，其主音在任何絕對音高上都不影響其調式，故而未規劃在上方教學內容中，這個觀點亦可以等同國內所謂的「平行調性」一詞的概念，如 G 大調與 g 小調。

5. tonality 一詞，在國內被譯成「調性」，其實在戈登教學體系中涵蓋了所有七聲音階「調式」，及所有教會調式，不是在台灣大家所稱的大小調性而已。這一點與達克羅茲、奧福和柯大宜教學法是相同的。可見國內只教大小調是相當值得商榷的。

(二)節奏教學内容及進程 (rhythm sequence)：

Jordan 闡述戈登教學的節奏內容，先將整個節奏要素分成三個層級：

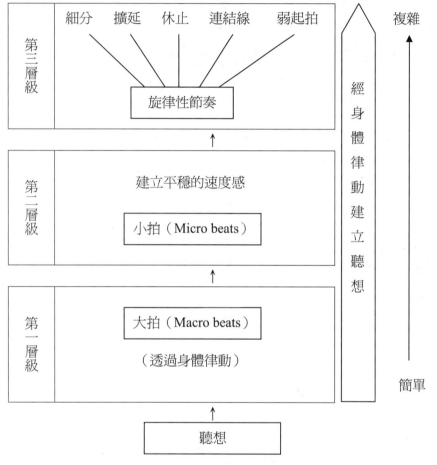

圖 7-3　節奏教學分層圖

資料來源：改編自 Walters & Taggart（1989）：28

接著他把節奏進一步分為正規與不正規節拍，以及成對與不成對節拍，再劃分各種節拍成下方的分類：

1. 正規節拍

（1）正規二拍分節拍

⊙ 大拍　　　例：

⊙ 小拍　　　例：

⊙ 旋律性節奏　例：

（2）正規三拍分節拍

⊙ 大拍　　　例：

⊙ 小拍　　　例：

⊙ 旋律性節奏　例：

（3）混合拍分節拍

⊙ 大拍　　　例：

⊙ 小拍　　　例：

⊙ 旋律性節奏　例：

2. 不正規節拍

（1）不正規成對節拍

⊙ 大拍　　　　例：

⊙ 小拍　　　　例：

⊙ 旋律性節奏　例：

（2）不正規不成對節拍

⊙ 大拍　　　　例：

⊙ 小拍　　　　例：

⊙ 旋律性節奏　例：

　　再者 Jordan 也提到樂曲速度方面可分為變化速度（multitemporal）及混合速度（polytemporal）來進行聽想訓練。

（三）技能教學內容

　　「音樂技巧學習序列」中包含了兩大項：「辨識學習」以及「推理學習」。「辨識學習」是屬於背記式的學習，而「推理學習」則是藉著「辨識學習」所學到的知識為基礎而延伸的判斷及歸納能力。

1 辨識學習（discrimination）

　　「辨識學習」（表 7-1）的最初階段是「聽與唸唱」階段。藉著單

一音節的發音（如 Bum, Ba,..）唱唸曲調音型與節奏音型，學生聽到了聲音後，進行模仿，再漸次內化這些曲調音型與節奏音型為音樂聽想。「辨識學習」的第二階段則是「唸唱名稱」階段。教師以首調唱名與節奏唱名代替單一音節發音唸唱，並說明曲調音型與節奏音型在調式與節拍上的功能，學生模仿與背記學習，能在音樂聽想後以唱名和節奏名稱等方式，唱或說出他們所學習的曲調音型與節奏音型，以及能說出這些曲調音型與節奏音型在調式與節拍的功能或名稱。「辨識學習」的第三階段則是「部份綜合」階段。這時教師只唸唱，由學生聽、辨識及說出曲調音型與節奏音型的調式或是節拍。第四階段的「辨識學習」則是「符號聯結」的階段。這其中又包含兩個項目：讀與寫，此時教師以首調唱名與節奏唱名代替單一音節發音唸唱，並介紹相應的符號，學生學習與背記，在音樂聽想後，能夠讀或是寫音型。「辨識學習」的第五階段是「整體綜合」的階段。這個階段也包含讀與寫兩個項目。這時教師只唸唱，學生不但聽、辨識及說出曲調音型與節奏音型的調式或是節拍，而且已經能夠由音樂聽想讀寫出正確的音型。

表 7-1　辨識學習階層表

第一階	聽／唸唱 aural/oral
第二階	唸唱名稱（詞彙聯結）verbal association
第三階	部份綜合 partial synthesis
第四階	符號聯結 symbolic association -- 讀與寫 reading writing
第五階	整體綜合 composite synthesis -- 讀與寫

2 推理學習（inference）

　　「推理學習」（表 7-2）的最初階段是「概括」階段。這其中又包含了三段歷程：聽與唸唱、唸唱名稱，以及符號讀與寫。在「推理學習」

的「概括」階段包含了「辨識學習」中「聽與唸唱」階段的音樂活動，但是在內容方面，「辨識學習」時學生只有辨識他們所「熟悉」的曲調音型與節奏音型，而在「推理學習」時，學生延伸能力到許多他們「不熟悉」的曲調音型或是節奏音型。所以「推理學習」與「辨識學習的教學活動是互相平行的，差異只在於教學內容為「熟悉」或「不熟悉」的曲調音型與節奏音型罷了。「推理學習」的第二階段是「創作與即興」階段。這其中又包含了三個階段：聽與唸唱，唸唱名稱及符號聯結（讀與寫）。在「創作與即興」階段中的「聽與唸唱」，學生必須以單一音節發音的方式來聽想地創作或即興曲調音型以及節奏音型，而這其中含有學生以前所熟悉的以及不熟悉的音型。在「創作與即興」階段中的「符號聯結」方面，學生則必須音樂聽想、創作及即興，並且讀寫出以前所熟悉的以及不熟悉的音型。「推理學習」的第三階段則是「理解樂理」階段。這個階段是推理學習的最高階。學生必須從上述幾個階段中累積足夠的能力才能進入此階段的教學。如同前面的「概括」階段也包含了三段歷程：聽與唸唱、唸唱名稱以及符號讀與寫。在這其中所進行的音樂活動和「辨識學習」時的音樂活動是類似的。但在「理解樂理」的階段，學生必須將所學到的觀念推衍到曲式、風格、絕對音名、一般的節奏音符名稱，調號、變化記號、拍號…等等的理解與聽想。

　　如果能夠聽想熟悉的音型，也能夠進行概括的音樂聽想，來推衍出所不熟悉的音樂的意義，學生就是已經從音樂的模仿進行到音樂的聽想了。當學生能達到理解樂理的階段，即表示已有能力用正式的音樂語彙表達，描述及讀寫音樂，憑此能力在團體中與同儕或指揮互動並進行演唱奏了。

表 7-2　推理學習階層表

第一階	概括 generalization： （聽 / 唱唸 - 唱唸名稱 - 符號讀與寫）
第二階	創作與即興 creativity/improvisation （聽 / 唱唸 - 唱唸名稱 - 符號讀與寫）
第三階	理解樂理 theoretical understanding （聽 / 唱唸 - 唱唸名稱 - 符號讀與寫）

　　上方兩項技能之間存在者緊密的交互關係，因為辨識性的學習過程中，學生通常推理的內在條件也會隨著增強，而且這些技能會層層累積起來，例如整體綜合的技能是由聽覺、名稱、符號、讀寫等能力累積而來的；理解樂理的技能又是由辨識、概括與即興創作的能力累積而來。

（四）整體教學進程

　　把技能學習內容，與曲調音型和節奏音型綜合起來規劃成教材，即為戈登所出版的 *Jump right in* 系列教材的內容。以下參考何佩華（2004）的翻譯，僅稍作譯詞上的調整，把戈登教學法的教學進程呈現如下：

1 曲調音型

表 7-3　曲調音型進程表

單元	技能	內容 / 調式
一	聽 / 唸唱	主和弦與屬和弦音 / 大調與小調
二	詞彙聯結	主和弦與屬和弦音 / 大調與小調
三	創作 / 即興—詞彙	主和弦與屬和弦音 / 大調與小調
四	聽 / 唸唱	主和弦與屬和弦音 / 大調與小調
五	詞彙聯結	主和弦與屬和弦音 / 大調與小調
六	部分綜合	主和弦與屬和弦音 / 大調與小調
七	聽 / 唸唱	主和弦與下屬和弦音 / 大調與小調
八	詞彙聯結	主和弦與下屬和弦音 / 大調與小調
九	概括—詞彙	主和弦、屬和弦與下屬和弦音 / 大調與小調

續表 7-3

單元	技能	內容 / 調式
十	聽 / 唸唱	主和弦、屬和弦與下屬和弦音 / 大調與小調
十一	詞彙聯結	主和弦、屬和弦與下屬和弦音 / 大調與小調
十二	符號聯結 -- 讀譜	主和弦、屬和弦與下屬和弦音 / 大調與小調
十三	符號聯結 -- 寫譜	主和弦、屬和弦與下屬和弦音 / 大調與小調
十四	創作 / 即興 -- 詞彙	主和弦、屬和弦與下屬和弦音 / 大調與小調
十五	聽 / 唸唱	主和弦、下主和弦、下屬和弦與屬和弦音 / 米索利亞調與多里亞調
十六	詞彙聯結	主和弦、下主和弦、下屬和弦與屬和弦音 / 米索利亞調與多里亞調
十七	部分綜合	主和弦、屬和弦與下屬和弦音 / 大調與小調
十八	概括 -- 符號的	主和弦、屬和弦與下屬和弦音 / 大調與小調
十九	整體綜合 -- 讀譜	主和弦、屬和弦與下屬和弦音 / 大調與小調
二十	部分綜合	主和弦、下主和弦、下屬和弦與屬和弦音 / 米索利亞調與多里亞調
二十一	符號聯結 -- 讀譜	主和弦、下主和弦、下屬和弦與屬和弦音 / 米索利亞調與多里亞調
二十二	概括 -- 詞彙	主和弦、下主和弦、下屬和弦與屬和弦音 / 米索利亞調與多里亞調
二十三	符號聯結 -- 寫譜	主和弦、下主和弦、下屬和弦與屬和弦音 / 米索利亞調與多里亞調
二十四	創作 / 即興 -- 詞彙	主和弦、下主和弦、下屬和弦與屬和弦音 / 米索利亞調與多里亞調
二十五	聽 / 唸唱	多調式 / 多調性
二十六	組合綜合 -- 寫譜	主和弦、屬和弦與下屬和弦音 / 大調與小調
二十七	聽 / 唸唱	所有功能和弦音 / 大調與小調
二十八	詞彙聯結	所有功能和弦音 / 大調與小調
二十九	創作 / 即興 -- 詞彙	所有功能和弦音 / 大調與小調
三十	詞彙聯結	所有功能和弦音 / 大調與小調
三十一	概括 -- 詞彙	所有功能和弦音 / 大調與小調
三十二	聽 / 唸唱	所有功能和弦音 / 大調與小調
三十三	詞彙聯結	所有功能和弦音 / 大調與小調
三十四	部分結合	所有功能和弦音 / 大調與小調

續表 7-3

單元	技能	內容 / 調式
三十五	符號聯結 -- 讀譜	所有功能和弦音 / 大調與小調
三十六	概括 -- 詞彙	所有功能和弦音 / 大調與小調
三十七	符號聯結 -- 寫譜	所有功能和弦音 / 大調與小調
三十八	整體綜合 -- 讀譜	所有功能和弦音 / 大調與小調
三十九	概括 -- 符號	所有功能和弦音 / 大調與小調
四十	部分綜合	多調式 / 多調性
四十一	整體綜合 -- 寫譜	所有功能和弦音 / 大調與小調
四十二	創作 / 即興 -- 詞彙	多調式 / 多調性

2 節奏音型

表 7-4　節奏音型進程表

單元	技能	內容 / 節拍
一	聽 / 唸唱	大 / 小拍分 / 正規二拍分與三拍分
二	詞彙聯結	大 / 小拍分 / 正規二拍分與三拍分
三	耳聽 / 唸唱	大 / 小拍與細分 / 延長 / 正規二拍分與三拍分
四	詞彙連結	大 / 小拍與細分 / 延長 / 正規二拍分與三拍分
五	概括 -- 詞彙	大 / 小拍與細分 / 延長 / 正規二拍分與三拍分
六	部分綜合	大 / 小拍與細分 / 延長 / 正規二拍分與三拍分
七	創作 / 即興 -- 詞彙	大 / 小拍與細分 / 延長 / 正規二拍分與三拍分
八	聽 / 唸唱	所有功能 / 正規二拍分與三拍分
九	詞彙聯結	所有功能 / 正規二拍分與三拍分
十	符號聯結 -- 讀譜	大 / 小拍與細分 / 延長 / 正規二拍分與三拍分
十一	聽 / 唸唱	所有功能 / 正規二拍分與三拍分
十二	詞彙聯結	所有功能 / 正規二拍分與三拍分

續表 7-4

單元	技能	內容 / 節拍
十三	符號聯結 -- 寫譜	大 / 小拍與細分 / 延長 / 正規二拍分與三拍分
十四	概括 -- 符號的	大 / 小拍與細分 / 延長 / 正規二拍分與三拍分
十五	部分綜合	所有功能 / 正規二拍分與三拍分
十六	聽 / 唸唱	大 / 小拍分與細分 / 延長 / 正規混合拍分
十七	詞彙聯結	大 / 小拍分與細分 / 延長 / 正規混合拍分
十八	創作 / 即興 -- 詞彙	大 / 小拍分與細分 / 延長 / 正規混合拍分
十九	整體綜合 -- 讀譜	大 / 小拍與細分 / 延長 / 正規二拍分與三拍分
二十	聽 / 唸唱	大 / 小拍分 / 不正規成對與不成對節拍
二十一	整體綜合—寫譜	大 / 小拍與細分 / 延長 / 正規二拍分與三拍分
二十二	詞彙聯結	大 / 小拍分 / 不正規成對與不成對節拍
二十三	符號聯結—讀譜	所有功能 / 正規二拍分與三拍分
二十四	創作 / 即興 -- 詞彙	所有功能 / 正規二拍分與三拍分
二十五	聽 / 唸唱	多節拍 / 多曲速
二十六	聽 / 唸唱	所有功能 / 正規混合拍分
二十七	詞彙聯結	所有功能 / 正規混合拍分
二十八	部分綜合	所有功能 / 正規混合拍分
二十九	概括 -- 詞彙	所有功能 / 正規二拍分與三拍分
三十	部分綜合	大 / 小拍分 / 非正規成對與不成對節拍
三十一	符號聯結 -- 寫譜	所有功能 / 正規二拍分與三拍分
三十二	符號聯結 -- 讀譜	所有功能 / 正規混合拍分
三十三	符號聯結 -- 寫譜	所有功能 / 正規混合拍分
三十四	創作 / 即興 -- 詞彙	所有功能 / 正規混合拍分
三十五	符號聯結 -- 讀譜	大 / 小拍分 / 不正規成對與不成對節拍
三十六	整體綜合 -- 讀譜	所有功能 / 正規二拍分與三拍分
三十七	符號聯結 -- 寫譜	大 / 小拍分 / 不正規成對與不成對節拍
三十八	整體綜合 -- 讀譜	所有功能 / 正規二拍分與三拍分

續表 7-4

單元	技能	內容 / 節拍
三十九	詞彙連結	多節拍 / 多曲速
四十	概括 -- 詞彙	所有功能 / 正規混合拍分
四十一	創作 / 即興 -- 詞彙	多節拍 / 多曲速詞彙
四十二	概括 -- 符號的	所有功能 / 正規二拍分與三拍分

陸、教學法則

　　如同柯大宜音樂教學法，戈登對於如何引導學習者從經驗音樂到抽象概念建立的整個過程都有非常清晰的主張，而且由於這些主張是依據相當多的研究所得的結果，其嚴謹程度及具體模式顯得更為科學與層次分明，因此教師可以完全依循這些步驟來進行。不過這些法則是針對學習系列的教學活動而言，並非針對一般音樂教學活動，只是依筆者個人運用的經驗，這些法則是可以廣泛運用於樂理方面的教學。另外這些教學法則其實可說是相當接近人類語言學習的模式（Waltters, 1989；Valerio, n.d.，網路資料；莊惠君，2006），教師只是順著那樣的發展規律來引導音樂的語彙及概念學習而已，所以上一段所提到的「技能學習序列」也就是教師教學的引導邏輯性軌道。當然除了技能方面的教學之外，針對教師的引導教法，戈登也有些建議，因此以下筆者從幾個方向來分別簡要介紹。

一、音樂學習序列的教學程序

　　關於某項音樂技能及概念的理解應循下方程序來教學：

　　某項樂音聆聽→該樂音背記與唸唱模仿→該樂音之名稱介紹→該樂音名稱之背記後辨識，自發歸納概括名稱於非熟知的音型→用名稱即興創作→該樂音之符號介紹→該項樂音符號背記而後辨識，自發歸納概括符號於非熟知的音型→用符號即興創作→該樂音之樂理融會與理解。

二、活動引導法則

　　為了更有效率地引導學生成功參與的機會，教師在課堂中如何帶活動也是戈登所關心的。Harper（1989）針對這方面闡明戈登的主張：

（一）因材施教需事先做音樂性向測驗，並依測驗結果排定座位，確實依其性向高低給對應的音型。所以在教材中的每一單元都含難（difficult），中（middle），易（easy）等三種程度的音型讓教師可確實實踐因材施教的理想。^{（註三）}

（二）熟悉教材中的音型，並能即興類似的音型。

（三）總是由班級式的回應開始，再到個別式的回應。

（四）總是先進行「教學模式」，穩了後才進行「評估模式」。^{（註四）}單元課程進行中以「教學模式」及「評估操式」之結果做成學習狀況的「劃記」。當每個單元有 4/5 的學生達到其潛力水準，才能教下一單元，換言之，高性向者都能獨唱困難音型，低性向者都能吟唱容易音型，中等者都能唱中等難度音型。劃記的方式是「｜」指教學模式可做到，「－」指評估模式可做到。第一個「＋」指容易音型可做到第二個「＋」指中等難度之音型可做到第三個「＋」指高難度音型可做到。^{（再參閱註三）}

（五）隨時準備在適當的時候唱出「導唱音型」穩住調式感覺，但對於曲調音型所使用的調及音準都應特別用心與講究，基本上一堂課中的調及節奏音型的速度應保持一致。

（六）教師的唱唸要盡可能地以最具音樂性的方式演示。

（七）引唱音型時，給予學生清楚的預備拍指揮，好讓學生能準確地配合節拍唱出，但神情要溫柔中帶鼓勵，不要用銳利的眼神凝看學生。

第三節　教學實務

　　許多人認為理論與實務總是相去甚遠，甚至可說是脫節，但戈登教學法應該不會給人這樣的感覺，因戈登針對實務方面也有相當周延的建議，筆者參考戈登的相關著作及 Walters 及 Taggart（1989）編的 *Reading in music learning theory*，何佩華（2004）譯的 *Jump right in*，以及個人這幾年來實際運用的教學經驗，先借一教案來呈現戈登教學的實例，再來談此教學法的實務上的特定條件。

壹、教學實例

一、課堂教案結構之主張

　　對於音樂課，戈登提出 whole（整體）—part（部份）—whole（整體）的主張，Walters 闡釋這個進行模式是 introduction（預備）→ application（引用）→ reinforcement（強化）的程序。筆者藉下表來說明：

表 7-5　戈登教案模式表

第一階段	第二階段		第三階段
整體 （whole）	部份 （part）		整體 （whole）
經驗完整音樂	學習音樂的某項概念		為更深入理解地去經驗完整的音樂
一般性音樂教學活動	學習系列活動		一般性音樂教學活動
	辨識性技能 （經由模仿背記）	推理性技能 （經由內在推衍）	
歌唱 唸謠說白 律動舞蹈 遊戲 土風舞 樂器演奏 即興創作 音樂欣賞	聽／唸唱 ↓ 詞彙聯結 ↓ 部份綜合 ↓ 符號聯結 ↓ 整體綜合 （讀與寫）	聽／唸唱概括 ↓ 詞彙概括 ↓ 即興創作 ↓ 符號概括 ↓ 理論性理解	歌唱 唸謠說白 律動舞蹈 遊戲 土風舞 樂器演奏 即興創作 音樂欣賞

資料來源：筆者改編。

　　由上方的表之內容來看，在第一階段中，教師教學活動的內容是帶領學生透過一般性的音樂活動先經驗音樂中的各種內涵，累積內化的感應，而第二階段是依學習序列教材，引用第一階學生已預備的感應力配合學習序列的曲調音型或節奏音型進行技能的教學，但須提醒的是，並非教案第二階段的內容是直接提取當堂課第一階段的節拍、旋律要素、和弦…等，只是會有緊密關聯，這是教師需去觀察學生能感應的狀態來決定是否第一階段的內化感應已成熟，可引入第二階段的學習序列進行機械式的訓練了（Walters，1989）。換句話說，第一階段的內容通

常比第二階段更複雜更難。至於第三個階段，有如學數學時的應用題練習，教師透過一般性的音樂活動讓學生把第二階段中已熟悉的曲調及節奏音型在各種不同的音樂素材中加以印證應用，概括延伸到陌生素材的探索與理解。這即是人類最自然的學習方式。

二、教案實例

以下筆者依據上方 whole—part—whole 的教案模式，透過自行設計的一堂音樂課供讀者參照。

⊙ 教學對象 --- 小學三年級

⊙ 教學時間 ---40 分

⊙ 教學重點

★ 整體（一般性活動—屬預備性）

歌唱及說白：藍薰衣草

即興創作：（無）

樂器演奏：（無）

律動及舞蹈：身體頑固伴奏（Tommai），重音感應（胡桃鉗的俄羅斯舞曲）

音樂欣賞：胡桃鉗的俄羅斯舞曲

遊戲：（無）

★ 部份（學習序列）

節奏型：三拍分節奏音型 聽／唸唱（詞彙聯結）

曲調音型：（無）

★ 整體（一般性活動—屬綜合應用性）

歌唱：分部合唱（小青蛙）、歌唱＋樂器演奏（聖誕鈴聲）

遊戲：（無）

即興創作：頑固節奏創作

音樂欣賞：（無）

律動及舞蹈：（無）

樂器：聖誕鈴聲

表 7-6　戈登教學教案

教學目標	調	教學程序與步驟	時間	教具	其他備註
- 暖身活動— - 自然小調的感應 　力預備	F=do (D=la)	1. 律動遊戲 　（音樂素材：Tommai）（註五） 　(1) 教師帶學生圍成一個圈圈， 　　　邊唱 Tommai 邊跳土風舞 　(2) 教師要先示範表演蟑螂爬到 　　　身上來的律動來鼓勵小朋友 　　　放開表演	5'		一般性音樂教學活動
- 音樂欣賞 - 預備三段式曲式 　之感動 - 預備正規二拍分 　中的 ♫、快速、 　重音等感應力		2. 尋找重音（拍球遊戲） 　（音樂素材：胡桃鉗的俄羅斯 　舞曲） 　(1) 給每個學生一顆球，請大家 　　　散開站立 　(2) 練習「拍一拿」的動作，此 　　　時教師以手鼓定速度及拍重 　　　音聲響 　(3) 說明，在聽到音樂時，感覺 　　　重音時就重拍一下球 　(4) 教師播放音樂，學生配合音 　　　樂拍球 　(5) 檢討一下剛才不夠好的地 　　　方，請學生說一說 　(6) 如 (4) 再做一次（希望更準 　　　確）	8'	手鼓	
- 預備 $\frac{6}{8}$ 中 ♫ ♫♫ 　節奏音型的感應 　力	D=do	3. 模唱法教唱新歌 　（音樂素材：藍薰衣草）（註六）	5'		一般性音樂教學活動

續表 7-6

教學目標	調	教學程序與步驟	時間	教具	其他備註
		(1) 教師請學生唸「大西瓜小西瓜」當做教師的說白頑固伴奏，但同時站著做左右大搖擺的動作，並且雙手配合著說白分別畫出「大西瓜」（右邊）和「小西瓜」（左邊）的樣子			
		(2) 等學生把 (1) 做穩後，教師範唱「藍薰衣草」			
		(3) 請某學生把大西瓜和小西瓜換成「大 XX」及「小 XX」，老師再範唱			
		(4) 如 (3) 學生換了幾次「大 XX 小 XX」，老師也範唱了幾次了			
		(5) 問學生聽到什麼歌詞（學生回答了一些片段）			
		(6) 教師編段小故事，把歌詞的意境及內容說給學生聽			
		(7) 學生模仿教師唱歌曲旋律			
		(8) 學生能唱此曲旋律後，教師請大家邊唱邊加入 (1) 的律動（大拍與小拍）			
- 提取 ♫ ♩ / ♪♪ ♩ / ♩♩♪♩ / 等音型做機械性練習詞彙連結		4. 節奏音型 （音樂素材：正規三拍分） (1) 請全體學生回應 (2) 教師以「ba」聲，唸唱 $\frac{6}{8}$ 之班級音型 (3) 全體仿唱教師班級音型 (4) 教師以「教學模式」，即興唸唱並請學生全體或個別回應 (5) 加入「評估模式」與「教學模式」，並交替進行 (6) 確定學生以「ba」聲仿唱，80% 的註記可穩定正確地回應後，教師以節奏唱名唸出班級音型	8'	座位註記表	學習序列活動 Jump right in

續表 7-6

教學目標	調	教學程序與步驟	時間	教具	其他備註
- 小組頑固伴奏即興創作—強化已做過讀寫之符號聯結的二拍分節	D=do	(7)如 (3)～(5) 以節奏唱名進行 5. 歌唱＋樂器演奏 　（音樂素材：聖誕鈴聲） (1)全體複習唱「聖誕鈴聲」 (2)小朋友唱，教師以鈴鼓加入頑固伴奏 ♩♫♩♩ (3)請學生將教師所打的頑固伴奏型用白板上的節奏卡磁鐵做出正確的組合 (4)教師請小朋友拍打白板上已組合好的正確節奏型，同時教師唱「聖誕鈴聲」 (5)教師把全班分成三組，一為三角鐵組，二為鈴鼓組，三為響棒組，並說明三角鐵組可用 ♩（Du）／♫（DuDe）／ 𝄽 三種節奏組合出八拍的頑固組合，鈴鼓組用 ♩（Du）及 組合出八拍的頑固伴奏組合；響棒組可用 ♩（Du）／♫（DuDe）及／𝄽 組合出八拍的頑固伴奏型 (6)三個小組商量後，請代表到白板上把各小組的組合用節奏卡磁鐵排在白板上 (7)教師引導三組合奏其創作的頑固節奏，穩定順利之後，教師加入唱「聖誕鈴聲」 (8)引導學生邊唱邊伴奏	7'	三角鐵鈴鼓響棒	一般性教學活動
- 主、屬音及其和聲音感強化 - 預備教唱新曲	D=do	6. 分部合唱 　（音樂素材：小青蛙呀）（註七）	7'		一般性教學活動

續表 7-6

教學目標	調	教學程序與步驟	時間	教具	其他備註
		(1) 教師在白板上的五線譜，用移動音符棒（♩）帶學生視唱 do 與 sol，如 及 (2) 教師以一小節為單位在五線譜上指出以下音型 d d d d d d d d s s s s s s s s s. s. s. s. s. s. s. s. s. s. s. s. d d (3) 學生唱好 (2) 的音型後，教師唱小青蛙的歌曲 (4) 學生把伴奏的音型唱成 4 字一組的「咕哇呱呱」，最後二音唱「咕哇一」，同時教師唱歌曲			

　　上方的教案內容，上半部是為預備性的一般教學活動。其中第一個活動透過希伯來民歌 Tommai，邊唱邊做 play partie（土風舞），因此曲為自然小音階的調式，故用來幫助學生先行經驗自然小調，但唱第一句時是借做蟑螂上身的自由律動來激勵創作；第二個活動是延續二拍分的律動，迎合節慶音樂進行音樂欣賞活動，但同時無意識地讓學生在拍球遊戲時感應到重音，快速節拍的音樂；第三個活動亦是為日後的 $\frac{6}{8}$ 拍教學累積學生的經驗，故選唱一首 $\frac{6}{8}$ 拍的歌曲，並由「大西瓜小西瓜」的說白唸唱來感應大拍及小拍，不過為了增加感應的次數，請學生發明不同的「詞」，在增加趣味中，也培養學生樂於改變的創作態度；第四個活動是學習序列的節奏音型練習，由於戈登的主張，一堂課中只選曲調或節奏音型來訓練，而此堂課是進行了 $\frac{6}{8}$ 拍的節奏音型，且其技能進度是到詞彙連結的程度；第五個活動是運用學生已經認知的「♩」

」「♫」來讓小組創作二拍分的頑固伴奏型，是在強化學生對 ♩ 及 ♫ 的讀譜及創作能力。第六個活動目的在為下堂課要教的新歌預備，但同時也在強化學生已在學習序列中練習過的主音和屬音及其和弦的和聲感，順便強化視譜，所以用移動音符，在定了 do 位的五線譜上強化學生的首調唱名視譜能力。還有，為了讓學生保持最好的歌唱音準，如同柯大宜教學的老師一般，需小心的為每個歌唱活動選用「調」，並注意活動間的調需以近系調為原則。

以教案的型態來論，戈登教學法的教案也如柯大宜教學法依樣採多元連續性教案，而非單元式的封閉教案。

貳、教學實務之特定條件

對於戈登教學系統有個整體印象之後，接著來談談實踐這個教學法需具備的條件。筆者認為應是與柯大宜教學法相當接近的。關於軟硬體設備，如能有多功能律動教室當然是方便於律動教學，這是要努力去克服的上課空間問題，至於鋼琴或樂器不是絕對必要，此可依教師個人的偏好而定，例如一位喜歡達克羅茲教學的教師便需要鋼琴，而喜歡奧福教學法的教師則不妨多準備一些奧福樂器。

在台灣已有一些教師嘗試運用戈登教學法，但筆者總覺得與完善的戈登式課程比較起來仍有些出入，如有人運用於二年級小朋友的音樂課來改善歌唱音準；也有人運用於五年級學生之即興創作，或運用於小學四年級。可能因配合台灣音樂課本或一般教師的習慣而使用限於 C 大調的固定唱名法，此與戈登的目標大相逕庭。關於教師個人專業能力上的條件，當然也依教師在一般教學活動部份的偏好而言，但單就戈登教學法上的需求，則以下幾點是必要的：

⊙ 好的歌唱能力，包括好的音準、好的發聲、但不必強求有聲樂家的水準。

⊙ 好的首調唱名視譜能力。此點與柯大宜教學法是相同的。

⊙ 紮實的調式、調性及和聲理論知識，與運用能力。

⊙ 充滿韻律的身體與開放的肢體。

⊙ 熟悉戈登學習序列教材。

　　總之，戈登受四大教學法的影響而做綜合發展，形成了他獨到的教學體系，因而似乎綜合前四種教學法的教師條件，即能得心應手地操作戈登教學法。

第四節　特色與成效

　　戈登教學法引進台灣是這十多年來的事，但在美國從上世紀八０年代至今，已被運用到許多方面（Walters & Taggart, 1989; Runfola & Taggart, 2005；莊敏仁，2006；謝欣吟，2008）。戈登個人也積極的到國際間去進行推廣。依 Runfola 及 Taggart（2005）的歸納，戈登教學法目前最普遍被運用的領域是：幼兒音樂教學、小學音樂教學、一般音樂教學、合唱教學，高等音樂教育及各類樂器教學。而且非常容易把這套教學法置入音樂教師們固有的教學脈絡中。戈登個人也預言在下幾個十年中，他這個教學法將影響世界的音樂教育，人們將運用他的教學法去改善教學風格，以及經由音樂填補內在的需求。筆者相信此非狂言。以下依往例從成效及貢獻來回顧這個教學法，只是貢獻總是須要由「時間」來證實，筆者尚無透視未來的能力，就暫以「特色」來陳述個人的觀察與思考結果。

 壹、特色

戈登教學法能迅速獲取許多美國音樂教師的信服與採用，當然並非偶然，若從其 1965 年發表音樂性向測驗起算，實在也不算是幸運所造成的，而是紮紮實實的內涵與完整的體系散發的說服力。在本章最後筆者藉由文獻來歸結這個教學法從宏觀角度上所呈現的特點。

Taggart（1989）針對戈登的學習理論，指出幾個獨到之處：

⊙ 是個以學生中心為導向的教學法，且徹底實踐依學生的自然的學習能力發展來當做教學的指針。

⊙ 是個真正奠基於許多嚴謹教育研究結果上的教學法。

⊙ 是個融合過去優良音樂教學法精華的教學法。

⊙ 是個由戈登開發，但將可經由不斷地修訂而具永續性與前瞻性的教學法。

從另一些面向，Marilyn Lowe（2011）認為戈登教學法的特色有：

⊙ 立足於律動的節奏教學，促使學生覺知音樂節奏型及說白節奏音型。身體是配合著持續的，流動的與脈動感來律動。

⊙ 以歌唱及曲調音型來建立學生音高的敏銳度、歌唱音準及高階的聽覺，而歌唱是發展調式聽想能力的最佳途徑。

⊙ 學生能由而習得聆賞與演奏音樂的句法與語彙。

⊙ 高效能的訓練學生理解音樂中關於節奏、節拍、調式、和聲、風格與曲式等不同方面中的各種要素。

⊙ 能以各種不同的節奏、音高、和聲及曲式之要素來提升學生創作的能力。

⊙ 學生獲取運用熟悉的音型及歌曲來即興、移調變化調式及節拍、創作新旋律及節奏的變奏形式的能力。

⊙ 學生因為打從開始即不斷學習如何去運用彈奏的樂器的各種機

能，技巧上能更自由且自在地演奏。

再者，Valerio（n.d.，網路資料）歸結戈登教學法的要點時，提到：
⊙ 教師幫助學生從聽想能力的提升成為一個具獨立學習的音樂基本能力，因為聽想能力是種思維能力而不是背記而已。
⊙ 學生一旦建立了音樂聽想能力，在發展其音樂技能的整個過程中建構出來的是自我學習的基模及方法，而不只是學到的音樂而已。

國內外音樂教育界的一些研究中，還有一些針對戈登教學法之特色提出個人看法的，如莊惠君（2006，2010）認為這個教學法是個藉由音樂學習理論之聽想、學習內容、學習序列與音型等途徑，協助學生持續性地發展個人的想像力，提升音樂多元的素養及增進音樂鑑賞力的一個教學法。又如 Grunow（1989）則認為這個教學法是促進個人掌握音樂內涵及本質的教學法，在此筆者綜合上述各家說法，就個人所知與所感，陳列以下幾項特色。

一、有嚴謹的研究與理論基礎為後盾，含音樂心理學、音樂性向理論、音樂學習理論，及戈登個人就孩童各年齡層所進行的研究報告。
二、有信效度極高的性向測驗為因材施教的具體基石。戈登所發展出來的性向測驗不論是針對幼兒或為兒童設計的 PMMA，以及為較進階的 IMMA 到高階的 AMMA 都經相當嚴謹的統計檢驗，信效度皆在 0.8 以上（Gordon，1997；何佩華，2004），因而可以廣泛地加以運用，更主要的是音樂教師在音樂課中事先為學生測好，即可依個別差異在上課訓練時，給予適性及適能的引導。
三、有具體的實務體系。這一項含：
（一）學習序列的內容與進程。

⊙ 曲調音型

⊙ 節奏音型

（二）豐富實用音樂素材的提供，除了建議的音樂外，戈登為教學所做的曲子及唸謠都是相當實用的創作。

（三）清楚的教學手段主張。

⊙ 歌唱的主張

⊙ 律動的主張

⊙ 首調唱名法為視譜工具的主張

四、 條理邏輯皆清晰的教學操作法則。

（一）辨識性技能的教學序列。

（二）推理性技能的教學序列。

（三）「整體─部份─整體」的課程設計主張

五、 基於美國多元文化的音樂教學體系

（一）對課程理論及發展的觀察與哲思。其對音樂教育所察覺的問題是美國的問題，解決之道也由而推衍而成。

（二）多元的音樂教學素材主張。主要以西洋七聲音階為基礎。

⊙ 大小調音樂

⊙ 教會調式音樂

⊙ 爵士音樂

六、 可廣泛置入於其他教學法融合運用。其課程設計模式「整體─部份─整體」中的一般音樂教學活動正是教師可自由發揮的空間。目前亦有許多不同的教學，如鋼琴教學、樂團教學 …… 等等，成功地運用戈登教學法（Walters & Taggart, 1989）。

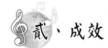 貳、成效

再仔細看一看上方 Runfola 及 Taggart 指出戈登教學法的最普遍運

用的方向，筆者清楚地感覺到戈登教學法的教學成效。

一、主要成效

（一）**高智能性的音樂基本能力**。這是一般性的基本素養，但如柯大宜教學法一般，尤重理解能力的提升，又不偏失全方位的音樂能力，如音樂性、音樂想像力、音樂創造思考能力、律動、歌唱。如果硬要說有哪項是較單薄的，勉強可舉出的是一般音樂課簡易樂器的演奏。不過由於戈登教學法是可用來置入於其他教學法的，因此只要教師願意，這部份也可不至於被疏漏。

（二）**好的歌唱能力**。此項效益應不令人意外，戈登總是強調適切的歌唱聲音，及正確的歌唱音準，才能發展出好的曲調聽想能力，所以一般活動中的歌唱，加上學習序列活動中的歌唱，使得戈登音樂課中大部分的時間都可聽到歌聲滿堂，如此一來不難培養出善於歌唱的學生。

（三）**充滿音樂流的律動肢體**。結合了達克羅茲的節奏律動及 Laban 的韻律舞蹈觀念，戈登強調藉著想像「流動」、「空間」、「時間」及「節奏」的結合來體驗音樂。筆者第一次看到戈登音樂教學的演示，最為印象深刻的就是此部份，不管是唸謠、歌唱，及聽音樂，演示者都能配合著音樂的節韻，鬆開全身所有的關節，讓音樂如何血液流通全身，身體也如此以擺扭搖移等動作來回應。於是「音樂流」（O'Neill, 2006；周青青等，2003）的審美主張，不再只是芝加哥大學 Mihaly Csikszentmihalyi[註八]的音樂心理學主張而已。

二、附帶成效

筆者從諸多文獻中，總覺得戈登在音樂教育上有達成「面面俱到」的企圖。筆者運用此教學法的這幾年經驗中，所體認的也許尚未達到戈

登大師的期許，不過至少有以下幾項確認。

（一）思辨性能力

由於戈登教學法的教學理論，是從辨識到推理，故而學生在長期學習的過程中習慣逐步去思考，而不是依賴老師給予答案。另外這個教學法也注重理解力的建立，訓練孩子用正確的詞彙描述所覺知的現象。

（二）容易發展出移調能力

戈登教學法的整個過程中，教師使用首調唱名來建立學生的音樂聽想能力，不是背記調號及絕對音高，而是植根成整體調式脈絡網的內在直覺。其中包括調及調性、調式等的觀念，如G調中的米索利地安調式、多里安調式、大調式都在同一個「調」（key）中，但調式（tonality）不同。只要聽到首調唱名組合及結束音即可辨別調式，再移到不同「調」（key）去即可。此優勢也正是柯大宜極力所主張的。

（三）多元的音樂品味

戈登主張在聽想預備時期，給予幼兒越多元的音樂越好，從音樂心理學或腦神經科學來看，這是千真萬確的，此不但關係到戈登所強調的音樂聽想能力的內在基礎之預備，事實上也是孩子們長大後的音樂偏好的基礎。大多的研究已證實，音樂偏好程度與個人對所聽到的音樂之熟悉度是成正比的（莊蓓汶，2009；鄭方靖，2010）因此幼兒時的多元接觸，當然會養成日後多元的音樂品味。

從上世紀的九０年度至今已有許多不同音樂領域的教師運用戈登教學法來培訓學生，如合唱訓練（Jordan, 1989； Jenema, 2001；莊敏仁，2006）、聲樂訓練（Clark, 1989）、啟蒙期樂器彈奏（Grunow & Gamble, 1989）、爵士樂教學（Schilling, 1989），直笛教學（McDonald,

1987; Weaver, 1989）； 鋼 琴（Ranke, 1989; Choi, 2001; Yoshioka, 2003；Lowe, 2011）、 法 國 號 教 學（Otero, 2001）、 小 提 琴 教 學（Krigbaum, 2005）、薩克斯風教學（Owen, 2005）⋯⋯相信此刻世界的許多角落的音樂教師，有不少人正在應用著這個教學法。

　　不過，「孩子們是如何學音樂的？」這個問題的答案，戈登追索了數十年，循的是最踏實的研究實證途徑，過程中一份又一份的研究報告日漸堆疊出這個紮實的教學法，他結集了過去的重要音樂教學法的可貴之處，加上個人對時代的觀察，很肯定地預測未來的數十年，世界的音樂教育將會受到戈登教學法的影響。美國教育政策走過 20 世界的社會進步主義（林小玉，2010）實驗主義、行為主義、社會效能主義、後現代主義，從很生活化的教育出發點，到浪漫的兒童中心主張，再回歸到學科基本能力主義（Oliva, 2005），以及曇花一現的開放教育與統整課程論調，這個過程戈登都經歷過，至今他依然相信，不管老師的教學法是什麼型式，主要的是配合孩子的發展去瞭解為何而教（why），教什麼（what），與何時教（when），能讓孩子受益，那就是好的教學法。如此說來，戈登企圖要做到的就是這個信念的實現，而這個教學法未來對世界音樂教育將產生如何的影響，我們拭目以待。

<center># － 附註 －</center>

註一： 參閱的網路資料主要是由 GIML（Gordon Institute of Music Learning）網站（http://www.giml.org/gordon.php）的相關連結而得。

註二： 參閱舒京（2004），《音樂教程》，人民教育出版社，第16頁。

草 原 之 夜
（男声独唱）

譜例 7-3 草原之夜

註三： 參閱何佩華（2004）譯，*Jump right in* 教師手冊。教師給學生性向測驗（例題如下），之後再針對不同音樂性向的學生，如下方座位表，姓名上畫橫線者為性向高的學生，橫線畫在下方的為低性向學生，沒畫線者為中性向者，「難」音型給高性向學生，「中」音型給中性向學生，「易」音型給低性向學生唱念。

1. 性向測驗例題

（1）中級音樂聽解測量

音樂性向測驗 MAP 【曲調】

|　　　　　　縣市　　　　　　　　　國小　　座號　　　　　　　　|

第一部份：旋律

	相似	不同	？		相似	不同	？		相似	不同	？		相似	不同	？		相似	不同	？
1A	○	○	○	2A	○	○	○	3A	○	○	○	4A	○	○	○	5A	○	○	○
1B	○	○	○	2B	○	○	○	3B	○	○	○	4B	○	○	○	5B	○	○	○
	相似	不同	？		相似	不同	？		相似	不同	？		相似	不同	？		相似	不同	？
6A	○	○	○	7A	○	○	○	8A	○	○	○	9A	○	○	○	10A	○	○	○
6B	○	○	○	7B	○	○	○	8B	○	○	○	9B	○	○	○	10B	○	○	○
	相似	不同	？		相似	不同	？		相似	不同	？		相似	不同	？		相似	不同	？

節奏測驗

練習題

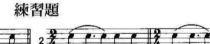

測驗題

音樂性向測驗MAP 【節奏】

_____ 縣市　　　　　_____ 國小　座號　_____

第一部份：速度

	一樣	不同	？		一樣	不同	？		一樣	不同	？		一樣	不同	？		一樣	不同	？
1A	○	○	○	2A	○	○	○	3A	○	○	○	4A	○	○	○	5A	○	○	○
1B	○	○	○	2B	○	○	○	3B	○	○	○	4B	○	○	○	5B	○	○	○
	一樣	不同	？		一樣	不同	？		一樣	不同	？		一樣	不同	？		一樣	不同	？
6A	○	○	○	7A	○	○	○	8A	○	○	○	9A	○	○	○	10A	○	○	○
6B	○	○	○	7B	○	○	○	8B	○	○	○	9B	○	○	○	10B	○	○	○
	一樣	不同	？		一樣	不同	？		一樣	不同	？		一樣	不同	？		一樣	不同	？

（2）初級音樂聽解測量

節奏測驗

練習題

測驗題

2. 音型例題

音單元一　　　　　　　　第一節　　　　　　　　標準一

年級＿＿＿＿＿教師＿＿＿＿＿日期＿＿＿＿測驗＿＿＿

以 "bum" 音在 D 大調吟唱音系列

以 "bum" 音在 D 大調吟唱班級音型

教師以 "bum" 音吟唱音型

學生以 "bum" 音只吟唱音型的第一音

大調　　容易　　中等難度　　　　　難

3. 座位表

林小明 ｜10	陳伯勳 ++-77	鄭雨柔 ++50	林冠廷 +-22	蘇偉嘉 +43			
郭佩佩 ++64	周美美 +++88	黃淑惠 ++43	黃家豪 +26	吳俊宏 + ｜50			
陳欣怡 ++50	李進貴 ++57	胡娟娟 +++96	李佳穎 +18	王佩珊 +++92			
吳小華 +31	陳詩婷 ++64	林詩瑤 ++-83	郭雅雯 ++50	蔡淑芬 ｜7			
張君亞 + ｜57	張艾婷 ｜5	蘇佩蓉 +50	陳玉婷 +-37	陳靜宜 ++-99			
郭書瑤 + ｜22	林雅芳 ++43	李怡君 +3	林宗翰 + ｜71	林雅玲 ++57			

註四： 依何佩華（2004）*Jump right in* 教師手冊之翻譯，「教學模式」指的是教師一起唱唸，而「評估模式」則是教師不伴隨著同唱。

註五： 摘自鄭方靖（1996），《柯大宜音樂教學譜例續篇》，第198頁，

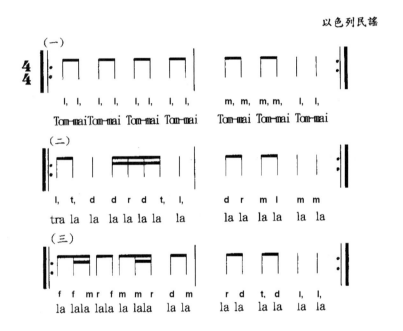

① 全體圍個圈，並以 1，2，1，2…報數

② 唱（一）時，牽手，雙手自腳底爬上身，全身放鬆擺動，表演蟑螂在身上爬的表情和動作

③ 唱（二）時，放開手，向右邊踏併二部，並在第二步後雙手拍一下，同樣動作再往左邊作邊回到原位。

④ 站在原位報 1 的人先向右邊轉，報 2 的人先向左邊轉，在面對面的伴站在原位。

做下列拍手動作

i	ii	iii	iv	v	vi	vii	viii
♩	♩	♩	♩	♩	♩	♩	♩
雙手自拍	右手對拍	雙手自拍	左手對拍	雙手自拍	雙手與對方手臂對撥	兩人雙手對拍	兩人雙手對拍

⑤ 如④但報 1 的人與報 2 的人各自轉到相反方向與另一邊的伴做④的拍手動作。

⑥ 從頭唱，從頭完。

註六： 鄭方靖（1998），《柯大宜音樂教學》，第 65 頁譜例。

藍薰衣草

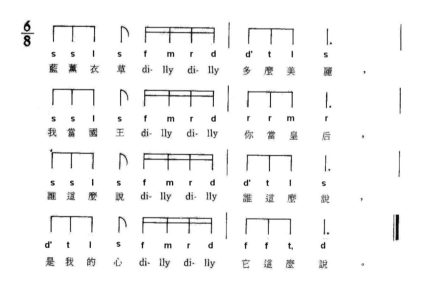

註七： 鄭方靖（1996），《柯大宜音樂教學譜例續篇》，第135頁。

小 青 蛙

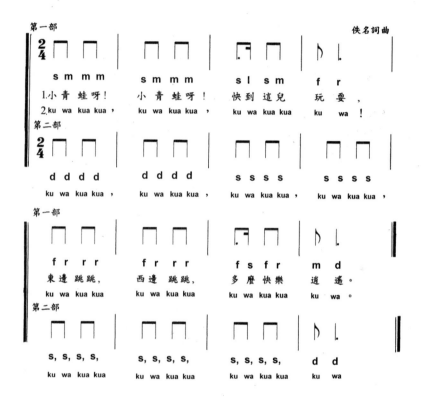

註八： Mihaly Csikszentmihalyi（1934~）是匈裔美籍心理學家，提出人類內在感覺流的論點，並得到學界的肯定與應用。參閱 2011.8.12 維 基 百 科。http://en.wikipedia.org/wiki/Mihaly_Csikszentmihalyi

第八章
五大教學法融合與運用之審思

第一節　五大教學法之融合運用

壹　五大音樂教學法綜合觀思

貳　運用達克羅茲教學法於其他教學法

參　運用奧福教學法於其他教學法

肆　運用柯大宜教學法於其他教學法

伍　運用戈登教學法於其他教學法

第二節　融合五大音樂教學法之審思

壹　五大音樂教學法交互融合之審思

貳　期許

參　結語

音樂是秩序的本質，使一切成為真、善、美

—柏拉圖

第八章　五大教學法融合與運用之審思

　　台灣這十年來，音樂教育界對於某一特定教學法的狂熱追求似乎已降溫了，除了各個音樂教育學會自行辦理的研討會外，公家機構已經少聽到只為某單一教學法辦理教師研習，取而代之的是「統整」的追求，這是拜教育部九年一貫藝術與人文的課程改革政策所賜。於是音樂教師們還摸不懂如何去統整就得硬著頭皮上陣，去配合學校做統整主題及課程方案的計畫，因此苦思著如何把美勞、舞蹈及戲劇納入在自己專長的音樂課中去實施教學，結果是如何融合應用各種教學法課程比專精於某特定教學法更受現今的教師們所重視。「融合」聽起來彷彿較為宏觀、開放與客觀，是大家心目中認為較好的途徑，也較符合多元的社會需求，故而也常被拿來當作勉勵的口號，但這必須在一個基本假設之上，即教師能融合得恰到好處。問題是什麼叫「恰到好處的融合」呢？誠如前面幾章的描述，各個教學法的形成有其國家社會及文化的背景，也有創始者個人對音樂與教育的信念，並且都經由相當的時日思索、實驗，觀察與修整才發展而成，故有其現實上的脈絡，任一切割截用，都可能破壞其由環環相扣而啟動的效益，終而無法得到預期的成果。基於這樣的思考，筆者並不敢輕易談融合，只是借用這個詞彙，依據個人二十年來的教學經驗與觀察，提出對於「互補運用」這些教學法的建議與審思。

第一節　五大教學法之融合運用

　　由上方的闡述，也許閱讀者也能察覺到筆者對「融合」是偏向於保守的，教師個人的專長與特質是考量運用何種教學法的重點，延伸來說，學校的軟硬體之優劣，教師群的素質特色，則是學校規畫課程時，考慮採用何種教學法時的基礎依憑。然而「截長補短」還是相當迷人的一句話。不過筆者認為這只堪稱為運用時的互補，故以下在此不妨也以這個思維基礎來探討融合。

壹、五大音樂教學法綜合觀思

　　在還沒有探討互補通用之前，值得先就前方章節所陳述的各大教學法內容做簡單的並列比較。以下便順著介紹五大教學法的主要構面來進行綜合觀察，探討這五大教學法的異同。

一、就教學法的來源與形成來看

表 8-1 教學法的來源與形成並列表

達克羅茲 音樂教學法	• 瑞士，十九世紀末到二十世紀中葉地歐洲 • 形成：教學問題的思考→找出教學視聽的方法→發現律動對節奏訓練的效能→整理理念→公諸於世
奧福 音樂教學法	• 德國，二十世紀中葉的德國 • 形成：為舞蹈者作曲→研究元素型教學→研究更多適合元素型教學之樂器→受國人注意→元素型教學運用於兒童教育→莫札特音樂院專業推廣
柯大宜 音樂教學法	• 匈牙利，二十世紀初到中葉的匈牙利 • 形成：個人教學及對民族音樂的研究→倡導本土音樂→發現教育對推廣本土音樂的重要性→推廣本土化音樂教育→教學技術的研發→實驗學校→受 ISME 注目，而廣受世界重視
鈴木 音樂教學法	• 日本，二十世紀初到中葉的日本 • 形成：個人對幼兒小提琴教學的思考→發現母語哲學→實驗教學與成立教學中心→成果發表與國內巡迴講演→受國內矚目→巡迴講演並推廣於國外
戈登 音樂教學法	• 美國，二十世紀 70 年代之後的美國 • 形成：個人對音樂心理學的興趣→音樂性向測驗的研究→音樂學習理論的研究 →教學實務的開發

　　由上表各教學法之來源之並列以及前幾章的介紹，可以看出各教學法之形成與個人之成長國家社會背景，以及個人教學經歷有密切關係。在此值得注意的是，五種教學法之創始者，最初皆從教學中看出問題，而思考尋求解決改善的方法，由而教學體系在其積極用心之下，得以逐漸成形，而不是心血來潮，忽地之間的創作。另外一點是，實驗教學，也是整個教學法形成不可缺的一環，否則難以具備說服力。因此大致上各個教學法形成之軌跡不外乎：1.醞釀期，包括教學問題的探討及解決

方法的尋求。2. 實驗期。3. 成型而推廣。

二、就哲思基礎來看

表 8-2　教學法的哲思基礎並列表

達克羅茲 音樂教學法	• 在音樂方面，確信音樂藝術根於人類之情感。 • 在教育信念方面，認為人之身體可意識性回應情感，而音樂中的節奏與人類情感最為接近，故節奏律動是音樂教學的最佳途徑。
奧福 音樂教學法	• 在音樂方面，認為音樂必須結合語言，舞蹈才具意義。 • 在教學信念方面，確信人生而具音樂性，但必須以最自然的方式，誘導其發揮內在之潛能，最後達到音樂的創作，故不需課程規劃。
柯大宜 音樂教學法	• 在音樂方面，主張民謠是人們生活、文化的遺產，也是所有高度藝術音樂的基礎。 • 在教學信念方面，認為音樂屬於每一個人，國家應讓每一個國民都擁有好的音樂基本能力，如此，本土音樂的過去與未來的作品，才能找到傳承及欣賞的大眾，因此歌唱才是最有效的教學途徑，且要有完整規劃的課程來引導。
鈴木 音樂教學法	• 在音樂方面，相信藝術是為了人類，音樂不單是聲音，而是為了要培養優秀的人性與高貴的心靈，音樂才能存在。 • 在教育概念方面，主張「能力不是天生的」，猶如每一個人學母語，只要有好的環境與正確的教學法，所有的兒童都能做高度的培育，但必須用「愛」做中心來進行培育。

續表 8-2

戈登 音樂教學法	· 在音樂方面，肯定音樂的絕對與相對價值，以及即興的終極境界。 · 在教育方面，主張音樂性向人皆有之，由天生與環境塑成，須在九歲前做好旋律及節奏的音樂聽想訓練。而音樂學習是具發展性的，須要相當嚴謹的課程規劃來訓練音樂聽想能力。

　　由於五大教學法之創始者個人對音樂本質的詮釋，而造成其教育內容或方式的不同主張。但其中有一點是共同的，即肯定「人人可教」的信念。並且都不是以培養專業音樂家為教育的中心目標。尤其，鈴木鎮一，更確信音樂教育對人格的教化功能。

三、從教學目標來看

表 8-3　教學法的教學目標並列表

達克羅茲 音樂教學法	· 訓練能控制內在精神與情感的能力。 · 訓練肢體反應及表達能力。 · 訓練個人快速、正確、適當及感性地感應音樂的能力。
奧福 音樂教學法	· 幫助學生累積音樂經驗。 · 幫助學生發展其潛在的音樂性。
柯大宜 音樂教學法	音樂基礎能力訓練： · 好的音樂聽覺。 · 足夠的音樂知識。 · 良善的心。 · 高超的技能。
鈴木 音樂教學法	· 經由音樂提昇人格素養。 · 依母語學習的原理，開發音樂才能（彈奏能力）。
戈登 音樂教學法	· 培養大眾具優質領會力的音樂素養 · 提供優質建構性的音樂學習環境 · 藉由提升音樂聽想能力，提升學生的音樂理解能力

更簡要來看，達克羅茲教學法之目標在訓練人們透過肢體律動，學習由內在快速感應音樂的能力；奧福教學法則在於誘導學生藉著經驗音樂，自發地發展個人潛在音樂性；至於柯大宜音樂教學法，單純地要全國國民擁有音樂基本能力，好成為傳承及創造本土音樂的社會大眾；鈴木教學法之目標在藉著及早開發兒童音樂才能，提昇每個人人格特質；戈登教學法之目標在於有系統地從曲調音型及節奏音型訓練音樂聽想能力，藉以塑造高音樂性向的兒童。其中只有鈴木教學法之目標是放在某種樂器的彈奏，而另四者是比較廣泛的音樂基礎能力教學。

四、從音樂教學手段來看

表 8-4　教學法的教學手段並列表

達克羅茲 音樂教學法	律動、說白、歌唱、即興創作。
奧福 音樂教學法	律動、歌唱、樂器合奏、即興創作，樂器合奏。
柯大宜 音樂教學法	歌唱。
鈴木 音樂教學法	樂器彈奏。
戈登 音樂教學法	歌唱、律動。

以教學手段來看，達克羅茲教學法與奧福教學法很接近，只差在進行達克羅茲音樂課時，可能未必會看到很多奧福樂器擺在教室。至於「歌唱」，是前三種教學法及戈登教學法都會採用的教學手段。另外值得注意的是奧福教學法中的「樂器」與鈴木教學中的「樂器」是不同的，前者是適合普通音樂課合奏的非專業演奏的樂器，而後者指的是演奏式的樂器。因此，一般而言，在普通音樂課中可直接採用的是達克羅茲、

奧福、柯大宜教學法及戈登教學法。

五、從教學音樂素材來看

表 8-5　教學法的教學音樂素材並列表

達克羅茲 音樂教學法	· 任何型態或風格的音樂。
奧福 音樂教學法	· 五冊奧福兒童音樂。 · 本土化民謠及兒歌。 · 教師與學生之即興創作之作品。
柯大宜 音樂教學法	· 本土民謠。 · 外國民謠。 · 名家經典作品。 · 視唱教材（尤其指柯大宜所作系列）。
鈴木 音樂教學法	· 匯集各種西洋古典風格之彈奏曲目的鈴木統一教材（可另尋配合輔助的教材）。
戈登 音樂教學法	· 一般音樂教學的音樂素材（從民謠到爵士樂皆可） · 戈登編輯的學習系列適用的歌曲與念謠

　　在教學素材方面，由上表的呈現可看出，達克羅茲教學法之取材最為寬鬆，而柯大宜教學法最為講究，鈴木教學法則因有統一教材，教師除了輔助教材之外，並無取材問題，而其統一教材內，大多是西洋傳統音樂教本中的曲目，如巴洛克、古典、浪漫樂派等風格之彈奏曲。若以現今本土化音樂教育來看，鈴木教學法相當不講求本土化，這與當時日本從明治維新以來，全盤西化的教育政策是有高度相關的。而柯大宜教學法最注重本土化，因其整個教學思想的根源於尋回及傳承本土音樂生命的思維。另奧福教學法則尋求接近兒童自然天性的素材，因此本土音樂是當然之道。至於達克羅茲教學法則無特定之主張，然由於其視譜及音感訓練的內容，以 C 大調為基礎，故其課程內容及進程難完全緊扣著本土音樂，而戈登教學法也因著重聽想內容的多元性以及取自美國的

音樂文化大小調的特質,所以本土音樂或五聲音階音樂並不是達克羅茲與戈登音樂教學體系中絕對必要的教學素材。

六、從音樂教學內容與進程來看

表 8-6　教學法的音樂教學內容與進程並列表

達克羅茲 音樂教學法	節奏訓練、視聽訓練、音樂詮釋。 (但無明確之進程,由教師自行編訂)
奧福 音樂教學法	・奧福兒童音樂五冊中所涵蓋者:頑固伴奏、旋律、伴奏理念與技巧。 ・教師自行取捨決定。
柯大宜 音樂教學法	根據各國民謠素材及精緻音樂排列出一定之教學內容與進程。
鈴木 音樂教學法	如教材內所涵蓋(包括各種基本技巧,音階及各時代作品)。
戈登 音樂教學法	・一般音樂教學的音樂 ・戈登編輯的學習系列

關於音樂教學內容與進程,由上表看來,彷彿各自不同。然而若前幾章已仔細讀過,便可以看出,前三種教學法之內容,大致上是以音樂要素或概念為主,而鈴木是以彈奏曲為推展進度主軸。至於進程方面,柯大宜教學法,為了堅守本土化之信念,採用此教學法的各國進程可能因而不同,但已有相當的模式可循,受過訓練之教師應具有基本之認識;至於達克羅茲教學法及奧福教學法之教師,則需自行編訂。鈴木教學之教師,只需按統一教材進行即可。

七、從音樂教學法則來看

表 8-7　教學法的音樂教學法則並列表

達克羅茲 音樂教學法	無明確之通則性主張。
奧福 音樂教學法	・從個人到全體。 ・從模仿到即興創作。 ・從部份到整體。 ・從簡易至複雜。
柯大宜 音樂教學法	・從已知基礎建立未知理念。 ・先讓學生感受音響，再進而介紹符號與名稱。 ・遵循 3P 法則之教學方略。感應→發現→比較與推理→認知→讀寫→運用。 ・沒有絕對該有的進度。
鈴木 音樂教學法	・提供錄音帶或 CD 給父母，播放給孩子聽，讓美好的音樂成為生活的一部份。 ・掌握孩子學習的兩大關鍵——模仿與重複。 ・由聽覺來引導孩子的學習。 ・要求父母陪同上課。 ・注意音色的品質。 ・提供高品質的統一學習素材。 ・製造相互觀摩的機會。 ・鼓勵背譜彈奏。 ・充分掌握上課的時間及充實上課內容。
戈登 音樂教學法	・音樂學習序列的教學法則 　樂音聆聽→該樂音背記與唸唱模仿→該樂音之名稱介紹→該樂音名稱之背記後辨識，自發歸納概括名稱及用名稱即興創作→該樂音之符號介紹→該項樂音符號背記而後辨識，自發歸納概括符號，及用符號即興創作→該樂音之理論融會。 ・活動引導法則 　- 依音樂性向測驗結果因材施教 　- 注意先團體後個別的引唱及評估原則 　- 以最具音樂性的方式演示

　　一般教育上所討論的認知發展理論，在音樂教學上，是不應忽略的。除了戈登教學法之外的四大音樂教學體系中，關於音樂概念的教學引導方式，在教學法醞釀之初，可能都未從這方面去做周延的研究，但經其實務之操作，發現成效之後，學者專家回頭去研究探討。就以奧福教學法及柯大宜教學法而言，其教學法則都非原創始者所提出，但目前皆已成為教學上的共識。達克羅茲本人對教學的操作或策略，有許多令人折服的方法，但未見其成為通則式的策略。而鈴木就是教學實務上得到信念的證實，他個人便將之提出，成為教師們遵循的一般性法則。不過以教學的邏輯性來看，柯大宜以及戈登教學法之策略與法則最為接近一般的兒童認知發展和教育學習理論，在這方面可能要歸功於北美（美國與加拿大）一些學者的努力研究。

八、從音樂教學實務來看

表 8-8　教學法的音樂教學實務並列表

達克羅茲 音樂教學法	・團體課。 ・教案模式因教師而異。 ・上課設備，著重大空間之教室，及一部鋼琴。 ・師資之條件，以肢體律動及鋼琴即興之能力為主。
奧福 音樂教學法	・團體課。 ・教案偏向於以一綜合表演為重心的教案。 ・上課之設備，須韻律式教室，及多樣奧福式樂器。 ・教師須習慣於即興，具相當程度的音樂基本能力，以及開放的肢體與心態。
柯大宜 音樂教學法	・團體課。 ・採多元連續性教案。 ・設備以普通音樂教室即可。 ・師資的歌唱能力、調性（首調）視聽能力、音樂素材分析能力尤為重要。
鈴木 音樂教學法	・個別或團體課的上課方式，視樂器而異。 ・設備視樂器而定。 ・師資的條件，注重個人專長樂器演奏能力、專業人格素養，以及與家長互動之能力。
戈登 音樂教學法	・團體課 ・課堂教案結構之主張 whole（整體）—part（部份）—whole（整體）的模式 ・上課設備，著重大空間之教室。 ・師資的條件重在好的歌唱能力，好的首調唱名視譜能力、紮實的調式及和聲理論知識，與運用能力、充滿韻律的身體與開放的肢體、熟悉戈登學習系列教材。

　　照理來說，教學實務是靈活且富彈性的，端看教師個人實行課程內容的能力與創意。不過，為了達成特定之目標，各教學法還是有其基本的上課形式可循。例如達克羅茲教學法，或奧福教學法，就很難以個別

課的形式來進行，又鈴木教學法的樂器授課，必定是個別指導才能見效。至於設備方便，達克羅茲、奧福教學法及戈登教學法對教室空間的需求較大；樂器方面唯有奧福教學法有特殊之需求；師資方面，則各有其特別條件，但不可疏忽的是教師個人身為音樂教師的基本人格素養，是共同的需求。

九、從成效來看

表 8-9　教學法的成效並列表

教學法	主要成效	附帶成效
達克羅茲 音樂教學法	• 音樂基礎能力。 • 肢體靈活感應音樂的能力。 • 靈活思考並即興創作音樂的能力。 • 以內在情感去感應音樂的能力。	• 思考及創作能力的激發。 • 身體成長的輔助。 • 情感上的滿足。 • 社交能力的培養。
奧福 音樂教學法	• 音樂基礎能力 • 表現音樂的能力。 • 易於組合成綜合性表演團體。	• 社交能力。 • 開放的心智。
柯大宜 音樂教學法	• 音樂基礎能力。 • 好的歌唱能力。 • 容易參與合唱團的能力。	• 社交能力。 • 腦力的激盪。 • 情感的滿足。
鈴木 音樂教學法	• 精湛的彈奏技巧。 • 優美表現音樂的能力。 • 不可思議的背譜能力。	• 發展專注力。 • 發展記憶力。 • 發展對音樂結構的高敏感度。 • 發展對美的高敏感度。 • 發展四肢五官協調並用的能力。 • 建立自信。 • 促成和諧的家庭。 • 提早學習的年齡。
戈登 音樂教學法	• 高智能性的音樂基本能力。 • 好的歌唱能力 • 充滿音樂流的律動肢體	• 思辨能力 • 容易發展出移調能力 • 多元的音樂品味

關於教學成效，是一般教師或家長最為在意的。大致上來說，雖然五大音樂教學法之理念主張各異，但達克羅茲、奧福、柯大宜教學法及戈登教學法的主要教學目的，都在訓練學生廣泛而基本的音樂素養，吾稱之為音樂基礎能力。然由於使用手段及進行方式的不同，成效也各有差異。例如達克羅茲教學法可能較容易培養出舞蹈和戲劇之表演人才；奧福教學法除了舞蹈、戲劇之外，最普通的是節奏樂團的組成；採用柯大宜教學法之處必有合唱團；至於鈴木教學法，當然是彈奏及運用樂器的能力。「附帶成效」不是教學時所刻意執行的，但只要教師用心，其實或多或少，學生都會有所收穫，不過這跟教師個人帶課的方式有關，所以並非絕對，故而在此不做比較討論。

貳、運用達克羅茲教學法於其他教學法

達克羅茲律動教學的應用範圍，一直都相當廣，因其成效卓著，受喜歡的程度，歷久不衰。但要融合運用，就得嚴謹思考，以免自亂章法。以筆者個人所參考之文獻，及近年來之觀察與經驗，發現其可能性有：運用達克羅茲於柯大宜教學體系；運用達克羅茲教學法於鈴木教學體系中。至於奧福教學法與戈登教學法，本就吸收許多達克羅茲的律動與即興理念，在此便無探討其融合之意義。另外在此必須補充的是，筆者認為不同教學法之融合，必擇其一為主幹，而不是隨意混雜。

一、運用達克羅茲教學於柯大宜教學法

雖然柯大宜教學法之形成過程中，曾也吸收了一些達克羅茲教學法之主張及方法。例如簡易的律動，及視聽訓練的方法。但在一般的觀點，柯大宜教學法依然是較為靜態，或有忽略即興創作訓練之嫌。關於這一點筆者覺得問題是在教師個人教學的運用上，而非普通的常態。不過，

也許許多教師都有這樣的疑惑，是故多加一些達克羅茲的教學方法於柯大宜課程中也無妨。而其方向在：

（一）以達克羅茲式的律動，加強音樂概念認知前感應力培養，及練習階段的生動性。

　　由於以柯大宜教學法進行音樂概念教學時，通常是循著三 P 法則的邏輯來運作，即預備階段→認知階段→練習階段。在認知之前，教師需要引導學生在先備基礎上，去聽及感應新現象的存在；在認知之後，也要在感應力方面做長期的練習直到精熟。而律動式的活動，透過身體去感應聲音，是極佳的選擇。尤其對較幼小的兒童更是需要。舉例來說，一般柯大宜之教師，作 $\frac{3}{4}$ 拍的教學時，在符號及名稱概念認知之前，可能帶領孩子邊唱一些 $\frac{3}{4}$ 拍的童謠、兒歌，或民謠，同時邊做「腿─肩─肩」的簡單律動，藉以協助孩子感應 $\frac{3}{4}$ 拍的音樂韻律感，此時不妨以更大動作的肢體律動遊戲來進行，例如圓圈圈、玩傳球遊戲（參閱第三章之教案實例），如此一來，讓活動有更多不同的形式（不必每次教節拍時，都是拍腿和拍肩的律動），當然便較顯得生動有趣。這只是一例，大多的音樂概念教學，都可就這樣的思考來變化運用。

（二）以達克羅茲式的活動，豐富柯大宜教學法即興創作教學之內容。

　　即興創作的訓練管道有許多，律動即興創作是其中之一。柯大宜教學活動，可能藉由歌唱來進行的比較多，若以節奏律動的即興方面來看，可能相對上有被忽略的感覺。另外，多利用時間及空間給予學生進行即興創作能力的培養，在達克羅茲教學中，佔很重的份量，但在柯大宜教學中就比較少。因此運用柯大宜教學法之教師可考量增加律動節奏之即興創作，以強化學生在節奏方面的即興創作能力，以及創作思考的想像能力與音樂性。

（三） 以達克羅茲式的活動，生動化音樂欣賞教學活動。

「理解音樂」是柯大宜教學目標的重心之一，而藉由歌唱，感應所欣賞之音樂，並經由教師之引導來分析，如此的確可達相當之成效。但若偶爾加入律動遊戲，配合所欣賞的音樂，既生動好玩，又可收實效，何樂不為？例如，欣賞某曲時，除了用歌唱感應旋律之外，亦可引導學生，根據樂句、曲式、音型，或節奏要素，設計各種律動，稍加練習後，當音樂響起時，師生配合著舞動，此時必然好玩，又能深入感受音樂的結構。筆者前年到美國康州 Hartford 大學研究訪問，其音樂院中 John Feireabend 教授（柯大宜音樂教學專家）即積極地在推動古典音樂律動，並出版了 兩套 Move it 影音專輯，效能上可算是欣賞教學的律動化活動。

以上三個方向是筆者日常教學中實際之經驗，發現具相當之可行性。只是得再度強調的是，整個課程內容的主架構，及進程，甚至視譜工具還是得以柯大宜教學法為基底。

二、運用達克羅茲教學法於鈴木樂器教學中

在達克羅茲教學中，對於肌肉之控制與放鬆，可經由許多律動活動來進行訓練。而肌肉之放鬆與控制，是樂器彈奏所必須，這兒所觸及的其實不只是學習節奏而已，還涵蓋了彈奏時對力度、速度、節拍、觸鍵方法等等的感應能力。故而 Joy Yelin（1990）曾具體陳述運用達克羅茲教學活動於彈奏鈴木教材的每一首曲目。筆者在實際鋼琴教學之，亦有同感，逐將其整理為三個運用方向：

（一） 以達克羅茲式的活動，增加靜態樂器教學的生動性及音樂感應能力。

大致上，透過錄音帶或 CD，學童對即將練習的曲子，都已有相當的印象，能掌握的程度大多相當高。但若偶爾加入一些較動態式的律動

遊戲，將提高學生的興趣，對其音樂感應力也有幫助。例如，鈴木教材的第一首曲子，一定是「小星星變奏曲」，其第二變奏是「♪ ♩ ♪」的節奏型態，鋼琴觸鍵上的目的是要練習「跳—滾—跳」的技巧。但初學的孩子，尤其是東方的孩子，對切分音的感覺非常陌生，因此透過一些律動活動確實能有相當幫助。筆者一向在此階段時，借用說白及肢體律動來增進幼兒對此節奏的時值感應力。例如，以該生的名字作為說白的內容，唸出「鄭小一華」並同時手打「♪ ♩ ♪」的節奏配合。之後由教師拍打「♪ ♩ ♪」的節奏，帶領小朋友邊唸名字邊在鋼琴蓋上做律動，即「雙手指尖反彈式碰點琴蓋——雙手碰點反彈後在空中一圈——雙手指尖反彈式碰點琴蓋」。這樣的律動也可以由教師設計變化，讓孩童起身配合更多彩的切分音音樂來做，只要能令學生體會到觸鍵的感覺及掌握節奏的時值即可。這般的教學方式，比重複不斷地直接要求小朋友彈到正確為止，來得有趣，且有效得多，值得鈴木教學的教師們參考運用。

（二） 運用達克羅茲的視聽訓練教學體系，補充鈴木視譜教學的需要。

在鈴木教學系統中，對於視譜只提到不是進入彈奏必要條件，可於適切時再行教導，但其教導的方法並未探討，筆者認為這方面可利用達克羅茲的視聽訓練方式來補強。例如達克羅茲的一線譜到五線譜的視譜進程，對初學者就相當有效。不過，這部份的訓練，筆者建議採用團體上課的方式來進行，小朋友學習興致會較高。

（三） 運用達克羅茲的即興創作教學主張，促進鈴木教學體系中的學生之即興創作素養。

根據筆者長期的觀察，鈴木教學過程較為中規中矩，跟著聽，跟著模仿，跟著彈奏，很少由孩子自由思考創作。因此，不管在上個別彈奏課，或團體音樂基礎訓練課，不妨吸納達克羅茲在即興創作教學上的主

張，擴展孩子的思維與創作空間。

參、運用奧福教學法於其他教學法

奧福教學法的多采多姿，一直都是吸引大眾最主要的原因，其簡易的片樂器更為孩童帶來不少的樂趣。筆者二十多年前，甫返國時，就有出版商一直要求筆者編寫融合奧福教學法與柯大宜教學法的教材。當時筆者相當困惑，曾與匈牙利的教授們討論，有人不贊成，也有人指出片樂器的採用可能是個可行的途徑。而今，市面上的音樂中心，不管採用何種教學體系，奧福樂器似乎是不可缺的行頭。可見其教學輔助性之高。不過，由於奧福教學法律動與即興創作之理念，同於達克羅茲教學法，而其視聽訓練方面又無特別之主張與體系。故其獨特處就在於奧福樂器方面了。因此，探討運用奧福教學法於其他教學法的重點也就自然地會以片樂器的運用為主。

一、運用奧福教學於達克羅茲教學法

以達克羅茲教學法而言，在寬敞的空間中，除了師生就是一部鋼琴，有時會看到手鼓或響棒等樂器加入助興。若偶而在較靜態的音感訓練或即興創作時，借用一下奧福樂器，讓學生跳脫慣常的上課型態，又能具教學效益，不失是件有趣的嘗試。比如說，在第四章第三節第壹段的教案中，有火車接力之遊戲，讓學生與教師進行問答句遊戲，此時即可由學生敲打片樂器來替代歌唱。當然，奧福教學法並無法取代達克羅茲非常完整的節奏律動及視聽訓練的體系。

二、運用奧福教學於柯大宜教學法

就柯大宜教學而言，奧福樂器可以為各面向的教學，襯上更多彩的音色。例如：歌唱教學時偶而加入奧福樂器當頑固伴奏，不管是教師操

作或學生操作，都能頓時讓場面生動活潑不少。在音感教學、欣賞教學或及即興創作教學也都一樣可以運用。不過，柯大宜教師們，最在意的可能是奧福樂器的音準問題；又柯大宜主張以無伴奏方式唱歌，來強化學生音感，也是個需要考量的重點。除了奧福樂器之外，其實奧福教學中的即興創作及律動主張，有時亦可拓展柯大宜教師們在這方面的教學模式。例如，進行即興創作訓練時，藉由律動遊戲，或奧福樂器來進行，不必一定只用歌唱方式。這是值得教師們嘗試看看的。

三、運用奧福教學於鈴木教學法

進行鈴木教學時，是以樂器的彈奏為其主要手段，少有再運用奧福樂器的必要性。然筆者不認為此為絕對。若鈴木教師為學生設有團體課，來進行音樂基礎訓練，則奧福教學法的整個體系就可做全然的移植或搭配。目前國內的一些音樂公司，在其鍵盤課程之前，多設有兒童律動先修課程。細察其內容，大多呈現奧福課程的特質。以此現象來思考鈴木教學，應可做同樣嘗試，以增強學生節奏能力、創作思考能力及視譜能力等。

最後該談的應是運用奧福教學於戈登教學法，但就戈登教學法而言，奧福樂器演奏本來就是一般教學活動的方式之一，只是份量大大減少而已，所以並無融合上的問題。

肆、運用柯大宜教學法於其他教學法

從教學精神內涵的層面上來看，柯大宜教學法無異於其他教學法。但其對本土音樂的執著，首調唱名的採用及條理清晰的教學進程，則是它最具特色的部份。也是最能運用來補強其他教學法的強項部分。

一、運用柯大宜教學法於達克羅茲體系

達克羅茲教學法，在視聽訓練及音感視譜培養方面都有相當紮實的內容體系與方法。尤其是其固定唱名的視譜訓練與柯大宜教學法的首調唱名主張更是大異其趣。因此在這方面，筆者認為柯大宜教學法並無融入之空間。雖然有些達克羅茲的教師也在課中運起手號及節奏名（ta、ti—ti 等等），但基本上這並非柯大宜教學法之本質，談不上深度性的融合。

然而，柯大宜教學法對本土音樂的大力提倡，也許是達克羅茲教學法推廣至世界各國可以多加考慮的一點。另一方面，以本土音樂為出發點所研發的音樂教學進程也是柯大宜教學法所力主的，但在達克羅茲教學法則是較為不足的面向，應也是可以思考運用的。不過，由於達克羅茲教學法之視譜及音感訓練乃以 C 大調為教學起點，而本土化音樂素材往往並非大調之調性。如何遷就本土音樂素材去調整教學內容與進程恐怕是達克羅茲教師想要運用柯大宜教學法之主張時，所面臨的主要課題，也是筆者苦思許久，終究不得其解的部份。除非只是浮面性的，在做節奏律動或歌唱時，多採用本土音樂素材。如此，也應能讓孩童有更多機會接觸本土音樂吧。也許，達克羅茲專業教師們有更好的想法，期待不久的將來，達克羅茲教學法能有更深入本土的發展。

二、運用柯大宜教學法於奧福教學體系

過去，在許多對奧福教師講演的場合中，筆者常被要求提供多些歌

唱遊戲，講一些該如何教樂理的實務及方法，及設計教案……等等。也在許多奧福音樂課中可以看到運用手號、節奏名的現象。由於嚴謹的視聽訓練並非奧福教學的目標，若教師們本身的音樂修為還不足，而無法自行編寫進程與教材，則柯大宜教學法的確可以對奧福教學法有相當的助益。由於奧福教學法本身的包容性相當強，其融合接納柯大宜教學法之空間也相對地寬闊。

（一）提供奧福教師音樂概念教學的方法。奧福本人認為在孩童充分經驗過音樂時，再適時給予代表音樂的符號及名稱。然而當那「適切」的時候到了，教師又如何很邏輯性的把具象的聲音轉化成抽象的概念呢？柯大宜教學法在這方面有比較充分的探討，可讓學生一方面認知音樂概念與符號，一方面建立邏輯性靈活思考的能力，也是教育心理學所提的思維基礎。

（二）提供奧福教師視聽訓練的內容與方法。當學生快樂地經驗了聲音的多彩多樣，律動舞蹈的快活，即興創作的快意之後，若想給予一些知性的視聽訓練，或者是音樂讀、寫的訓練，讓經驗所得能內化成紮實的音樂理解能力，則柯大宜教學法的視聽訓練體系，便能提供足夠的協助。教師們可參考及採用柯大宜教學法中的視唱素材，音感訓練的內容與方法，以及讀譜寫譜的教學理念。廣義來說，這便是音樂基礎能力訓練了，其中當然也就包括了手號、節奏名的操作，甚至首調唱名的運用。

（三）提供奧福教師，音樂教學的進程概念。奧福五冊的音樂教材，並未提供足夠詳細的音樂教學內容及進程，而這方面正是柯大宜教學法之長。更令人興奮的是奧福教學法的教師大多具有本土化的觀念。因此柯大宜教學法奠基於本土音樂素材所建構的教學進程便較能為奧福教師所接納。只是，有些細節可能是奧福教師所需要面對和調整的。即當奧福以德語兒童原始說唸聲調所寫的兒歌，以 s—m 及 s—m—l 為入門。然而 s—m 的聲調硬配上漢語，

不管是閩南語或客語,都是不適切的,例如「老巫婆」用 s—s—
m 唱出,與原中文聲調 m—l—ms 相去太遠,因華語聲調少有由
s 至 m 的下行動向,反而以 s→l、m→l、m→s 為多,因而一
味跟循奧福原著的曲子,可能無助於建立孩童本土化的音調感或
調性感。這是需要相當思考的,也許應另循初階素材。

　　另外,關於本土化值得一提的是,本土音樂內涵的理解,尤
其是調性方面,以首調觀念為基礎是容易得多,但大多奧福教
師受過國內音樂教學方式養成後,很難把首調唱名當作工具來靈
活使用,更有人進而排拒。然而對本土化教學的落實這又確是必
須。試想,台語「豆花」,音調是「m—l」,它不只是在「E—
A」才感到像「m—l」,其實從任何音高開始都能找到像「豆花」
(「m—l」)的音調組合,如「C$^{\#}$—F$^{\#}$」,「B—E」……。不
厭其煩。再舉一例:國內奧福教本上,有個部份標題為「re 五
聲音階」,其「re」意為「D」。然而其混淆模糊的程度,對教
學是有害的,試想,D 調上的五聲音階含基本音「DEF$^{\#}$AB」,
在此到底是指哪一種五聲音階?若是照字面上解釋乃指以 re 為
主音的五聲音階,即 Re pentatonic,中國人稱之為商調式;若指
的是宮調式,即以 D 為主音宮,聽起來如 C 調的「d—r—m—s—
l」,而在此若以固定唱名法要唱「r—m—f$^{\#}$—l—t」,其主
音屬音所組合的伴奏是 D 及 A 音,理解上是「re 和 la」的組合;
但當曲調是 D 調上的羽調式或徵調式時,就不是 D 為主音了(B
為羽,A 為徵),其主屬音的組合就不是 D 和 A,若硬以 D 和
A 為主屬音來伴奏就荒腔走板了。教師要一一說明這些理論,對
小朋友真是複雜,其實該教本上指的是 D 為主音(La)的五聲
羽調,即 F 調上的 La 五聲音階。在柯大宜教學法中,因採首調
唱名,學生會有 D 與 re 沒有絕對關連性的觀念,故少有釐不清
的時候,只有在固定唱名思維下才有弄不清的狀況。所以,基本

上相對音高是本土音樂的本質現象。好在奧福樂器上全是以音名，ABC……來標示，與相對性的首調唱名是不衝突的，也是相輔相成的，只要教師願意嘗試，奧福樂器的教學部分確實能為柯大宜教師帶來加分效果。

三、運用柯大宜教學法於鈴木教學體系

在實務經驗方面，充分運用柯大宜教學法於鈴木教學中，是筆者累積最多心得的領域。其最初的根源來自於母校——美國 Holy Names 大學的音樂先修學校（music preparatory school）。從 1970 年代開始，該校便引進柯大宜及鈴木教學法於全校音樂教學課程中，從師資訓練到先修班的教學皆相當落實地運用，至今成效卓越，已然成為該校吸引新生的標誌了。在學生接受鈴木樂器教學的同時，大多會參加以柯大宜教學法為主的音樂基礎訓練課程，筆者親睹其果效，將其說明如下：

（一）音樂基本能力的訓練。鈴木教學中未提及如何訓練學生讀譜，及訓練其他音樂能力的方式，因此柯大宜教學法可以在這方面充分發揮其效用。從基礎視譜，到音感訓練、創作教學、欣賞教學，全部都能為鈴木的孩子增添更豐富的音樂素養。

（二）移調彈奏能力的增強。以鋼琴教材為例，鈴木教材入門階段，鎖定在 C 大調的位置太久，致使學生調性感和觀念，產生有如使用拜爾教材所帶來的問題，狹隘而偏執，日後很難移調彈奏，即興彈奏更不用說。如果讓柯大宜教學中的首調觀念產生效用，便可延伸引用到彈奏來讓學生把學過的曲子一一移到其他調上玩玩看，學生成就感和興趣因而大增。這是實務上相當有成效的一部份。

（三）增加接觸本土音樂的機會。「本土化」似乎從未在鈴木鎮一的教

學思維中停駐過。因此大多鈴木教材起頭都是有如拜爾教材採歐美兒歌，加入古典風格伴奏，之後再加其他樂派的經典名作。因此當學生拿到一首本土民謠，是用三和弦，以阿爾貝堤低音來伴奏，國內市面上有些輔助教材亦採這般手法來編。一聽之下，除了曲調仍在之外，本土民謠韻味盡失，音響粗糙。筆者曾為鋼琴學生補充國內知名作曲家的簡易民謠改編曲，其編曲手法，不但保留了五聲音階的特色，音響上相當優質化；另外，有小提琴教師試著融入吟唱台灣民謠於拉奏課程中，並觀察研究學生的學習成效，發現學生並不排斥本土音樂（李玳儀，2010）。遺憾的是學生因不習慣而興趣缺缺。當教師有柯大宜教學法之觀念，會知道本土化音樂教育精神內涵的可貴，便會為此投注一些心力，從初階就為學生採這般的輔助教材，不但擴充學生品味的廣度，亦藉此建立學生對本土化音樂的興味。所以在團體基礎訓練課中，儘量採用本土素材，來增加鈴木學生接觸與傳承本土音樂的機會。

至於柯大宜教學法與戈登教學法之間的關係，本如父與子，血脈相通，不但沒有互融問題，兩者甚至是可相輔助的，所以筆者不再額外討論。只有在本土歌謠的教學上，戈登雖不排拒使用民謠，但主張為了能更清晰的聽想音樂，不帶歌詞地啦嚕曲調是較具效益的方式，但柯大宜則看重歌詞中語言及文學對孩童價值，故總是帶著歌詞唱歌。這一方面也許有待戈登教學的教師再思。

伍、運用戈登教學法於其他教學法

如奧福吸取達克羅茲的律動教學；柯大宜轉化運用達克羅茲的視聽教學理念與奧福樂器；而戈登不但綜匯上述三個教學法及鈴木的母語哲思，加上戈登教案的模式有所謂「一般教學」的區塊，故可融合教師所熟悉的任何其他教學法。換言之，戈登音樂教學法原就設計為可

融入其他教學法的教學體系（Gordon, 1993; Watts & Taggart, 1989）。故而相關的研究與實務報告頗多，如 Wartts 及 Taggart（1989）主編的 *Readings in music learning theory* 一書就收錄的 Creider 融合戈登與鈴木教學法，Cernohorsky 統整奧福與戈登教學法，P. S. Campbell，以戈登理論重構達克羅茲教學，Feierabend 把戈登教學理念置入柯大宜教學法等論述。還有些實驗性的研究，如 Lange（2005）把戈登理論應用到奧福教學中用以提升和聲；Choi（2001）用以增強幼小鋼琴學生的音樂能力。然筆者依然在此分項稍加說明。

一、運用戈登教學法於達克羅茲體系

達克羅茲教學體系本就注重理解及視聽訓練的內容，而律動與即興更是教學時刻都會採取的手段，故與戈登教學法之相容性極高，但熟稔達克羅茲教學法的教師在融入戈登教學法時，會有一個問題，即「首調唱名法」的轉化，筆者認為只要教師們願意以首調唱名來進行教學，應該不會破壞達克羅茲的視譜、音感…等教學脈絡，有如柯大宜教學一般也運用了達克羅茲的音階調式教學主張，只是唱名採首調方式，達克羅茲所關心的絕對音感，則以「絕對音名」來彌補即可。另外，戈登教學法的學習系列進程對達克羅茲模糊的進程應有相當的幫助，而節奏唱名亦是可以無礙地加入而提升學生聽想的明確程度，當然音樂性向測驗是戈登教學法最獨到的一部份，亦是達克羅茲教學教師可參酌運用者。

二、運用戈登教學法於奧福教學法

對於善於奧福教學法的教師，本應具相當開放的教學態度，加上奧福教學法在教學內容及課程規劃方面是較寬鬆的，此正是戈登教學法可著力之處。依筆者的觀察，戈登全盤的訓練內容皆適用於奧福體系，如 Cernohorslcy（1989）所提出的見解，採用音樂性向測驗，運用教學學習序列（含辨識性與推理性）提升教導的邏輯性，直接採用曲調音型，

節奏音型的學習內容與進程，以及節奏部份；深入去瞭解戈登的音樂性向及學習理論以強化更智能性的教學技巧等，在在都能讓學生學得更扎實。

三、運用戈登教學法於鈴木教學法

鈴木教學法對環境教學能量的肯定與戈登一致的，不過由於兩套教學法運用的對象不同，差異是必然的。不過 Creider（1989）深入地探究過在鈴木教學法中運用戈登教學法，證實是可行的，且相當有助益的，而其重點在：

⊙ 鈴木教師可多瞭解戈登關於幼兒音樂能力的研究結果，尤其是「喃語期」（babble stage）如此可更清楚如何協助幼兒學習樂器，也能更寬心地把樂器學習再延後一些。

⊙ 直接應用戈登曲調音型學習序列

⊙ 全面性採用戈登學習理論，並實踐於團體課中，提升學生音樂思辨能力、讀寫能力。

除上述重點外，筆者認為針對戈登主張的「即興創作」能力的開發，對長期透過「模仿」式學琴的孩子而言是項重要的填補。

四、運用戈登教學法於柯大宜教學法

最後筆者想談的是在柯大宜音樂教學法中融入戈登教學法。依 Feierabend（1989）的見解，由於兩種教學法都使用首調唱名、也都運用說白式的節奏唸唱名稱、主張邏輯序列式的教學法則、強調正確歌唱先於樂器演奏、以及對於音樂讀寫能力的注重，使得兩者的互融顯得較為容易。不過依然有些相異處是教師需要考量的：

⊙ 柯大宜教學法的音樂學習內容是由本土音樂內涵及藝術作品中抽取建構而成，而戈登教學法的曲調音型及節奏音型的學習內

容則是基於對美國孩童實驗研究結果整理而成。

⊙ 戈登教學法的教學進程與柯大宜教學進程由於選材來源不同，而大異其趣。

故而，教師們還是要以某一教學法為主，再應用另一教學法來輔助。如果是以柯大宜教學法為主的話，那麼融合運用戈登教學法的要項可以是：

⊙ 應用音樂性向測驗協助教師更清楚學生的個別差異。

⊙ 採用曲調音型及節奏音型於教學中。

⊙ 全面性以戈登音樂學習理論中的辨識性學習序列與推理性學習序列來替代一般柯大宜教學教師熟悉的三 P 教學法則（準備—認知—複習）。

仔細推敲，應不難看出戈登音樂教學法是無法取代任何一種其他的教學法，但其音樂性向測驗卻是每個音樂教師可運用的測量工具。且其音樂學習理論也值得音樂教師參考。走筆至此，倏地明白，何以戈登（1993）要說：我的主張不是一種「教學法」，而是一種音樂教學「理論」。理論者，實務之蘊底也，但不必然是實踐的型式。

以上建議運用任一教學法於其他教學體系中，意不在取代，而是增強教學效果。鈴木教學法侷限於樂器教學，機制上無法運用在其他三種教學體系中，但筆者深受其精神內涵所影響，在任何教學活動中，不知覺的會以鈴木精神做為教學行為的指引，所獲至深。廣義來說，這也是鈴木教學法可以運用於其他教學法的一面。

第二節　融合五大教學法之審思

　　以課程理論的觀點來看，音樂課程的形成，必有其哲理基礎、社會價值基礎、歷史文化基礎、教育心理學基礎及音樂心理學基礎。而課程的發展模式，不論是由上而下的 Tyler 模式，或由下而上的 Taba 及 Skilback 模式，也都有其基礎需求上的考量，因而使得「課程」一詞的定義也難以有絕對的共識，音樂課程的發展當然也不例外。故而所有音樂教學法所形成的體系，也就巧妙不同。在上一節陳述五大教學法的互補運用後，值得整體上再做審思。

壹、五大音樂教學法交互融合之審思

　　綜合觀察本世紀五大音樂教學主流之後，再來深入想一想，其實每一教學流派在形成的過程中，便已吸引其他來自各方優良的理念，如奧福、柯大宜吸收達克羅茲的律動教學觀念。吸收之後再加以調整，形成一個個非常完整性的新教學體系。但是一位奧福教學法的教師不會因吸收了柯大宜音樂教學體系中之教學內容與進程，就會變成柯大宜專業教學者，本質上他教還是奧福教學法，其特質及基本精神都不變。有了這樣的理解之後，我們應該認識到：

⊙ 若取教學方式上的融合運用本無不可，但還稱不上融為一體，就如甲借乙的衣服來穿，並不會因而成為乙。在奧福教學法中用用手號，不會就叫柯大宜教學；而柯大宜教學中運用奧福部份樂器，也不會因而變成奧福教學法。

⊙ 五大流派個自之體系相當完整，是否值得再去融匯其他理念，實有待商權。例如柯大宜主張唱具高度音樂價值的曲子，若硬

要把它這樣的主張，全盤拿給達克羅茲的教師運用，就無法讓律動教學的自由想像充分展開。

⊙ 只要精湛深入地運用某一種教學，已足夠產生令人刮目的效果。問題在於教師本身的能力。例如一位不善於鋼琴即興與律動的老師就不應該採用達克羅茲音樂教育法；而一位歌唱音準較弱的教師運用柯大宜或戈登教學法，可預期的是無法給學生優質的音感訓練。

貳、期　許

2011 亞太音樂教育研討會（APSMER）在台北，國內音樂教育夥伴們熱情參予，熱鬧非凡，成果傲人，但令筆者落淚的是閉幕禮的那一首「馬蘭姑娘」交響曲。樂聲配上製作精良的影片，時而低吟，時而澎湃，深深引動聽者的情緒。尤其是台灣人，因為透透澈澈地了解音樂在訴說些什麼，鄉情效應讓彼時吾等的審美經驗有別於歐美學者，本土音樂之深沉面不語而明。再想起 2002 年 ISME 的活動中，當舞臺上的爵士樂者即興地吹奏時，感覺音樂如山泉，自他們的心靈源源不斷泌出，再從專業的角度去細聽其運氣、音色、節韻的控制，更屬上層，整體上忽而合奏，忽而個自即興，不但有合作的氣勢，也有個人的創意，聽來不但美不勝收，又感受到人與人之間互動的自在與平衡。更令人感佩的是，這一批中年男士，在另一個時段，帶領他們實驗學校所教授的兒童，以及家長，進行一場爵士音樂會，從最小到最老，從簡單的動機問答，到一長串的即興演奏，每個人的神情，臉部線條是溫和的，眼神是自信、快活而恬適的。這個畫面令筆者久久不能忘懷。每一個人如果能有充分的自信，又能與人充分合作，則不管他在任何職場，都會是個造福社會的角色，這不也是音樂教育的最終極的目標。看來一百年前被

視為低俗粗劣的爵士樂也能帶出這樣的成果。其實，這一句話有語病，因為要不是這一批有心的爵士樂者，用愛心，和適當的教學技巧運用爵士樂來引導，爵士樂本身不會具有這般成效。因此筆者深深以為音樂教學之成敗不在於爭論哪種音樂才好，而在於人的運作。故而在此提出以下的期許：

（一）　**教師個人的音樂素養，人格修為及教學行為技巧是教學成敗的關鍵之一。**現今有許多父輩的人深深懷念在日治時代的音樂課，即便只是唱唱歌，但每首歌都是日後好美的回憶。其實當時的教師，不見得能像今日的教師那般多元地教音樂，但給人的影響確是深長的。因此音樂教師在傳統教學體系中，也可能成功地達成音樂教育的目標。相反的，懂得很多教學法的教師，若不會在教學過程中，啟發及引導學生，或自身教學態度不佳，都不會讓學生對音樂有好感，更不用說讓音樂成為孩童們一生的美好。如今，五大音樂教學法提供了相當清楚的軌道，如果加上教師們上乘的音樂素養、人格修為及教學行為，音樂教育沒有不成功的道理，即便面對種種教育政策階段性的改變，若能本著這些內外在的基礎，用心於教學，音樂依然可以深植人心。

（二）　**政府必須負起導正社會音樂文化偏差的責任。**由音樂心理學之學理，可以證實人對音樂的審美價值心理過程，是受社會文化所左右的，尤其科技掛帥的今日，媒體的操控，及資本社會商業機制的運作，若有偏差，造成社會大眾價值觀的扭曲，這些都不是區區音樂教育者所能改變。而必須由政府從國家政策上加以導正，才能有足夠的力量。例如，對優質媒體的獎勵，音樂教育政策的規範，藝術文化活動的注重與倡導……等等。

（三） 音樂教育學者們居中協助教師與政府政策時，努力定睛於把理論與現實的差距縮到最小。就音樂而言，筆者常有感於民間音樂的被嚴重鄙視。最貼近普羅大眾及真實生活的音樂，學院學者常只做研究而不思考將之置入於教育，不但如此，大專音樂科系競相以招收交響樂團所需樂手為由，間接擠壓學習傳統樂器者入學受教的機會。於是本土音樂越來越像放在博物館中的展示品，只因為沒有深入地教導孩童學習與理解，一來是有此方面素養的教師不多，二來是缺乏有效能的教學課程與工具（蘇詩婷，2012；鄧懷蓉，2012）。如課程標準的疏漏，以及對民間音樂最有效的首調視譜法的被疏忽。再就首調唱名而言，筆者相當困惑於為何五大教學法中的柯大宜教學法與戈登教學法都強烈主張唯一採用首調唱名，但對國內學界卻起不了說服作用。於是學生在學校所學的，到社會還是得靠首調的數字簡譜來讀寫音樂。這種與現實的落差學界應視之為己任。

　　當然，在開放的社會中，所有的良善都不能、也不該以強制的方式，迫使人們接受，只有從內心自發的能量，才有永續的動力。可見人類內在的重要性。也就因為這樣，所以音樂的教化功能才顯得可貴。五大音樂教學法的最終極目標也就在此，就如鈴木鎮一所樂道的一句話：

　　——也許，音樂將拯救全世界——

參、結　語

　　走筆至此，那段記憶再次浮現腦際。由一位饒舌演員，用一串串無法聽懂的呢喃、呼叫、號吼等即興式口技（註一），揭開 2002 年國際音樂教育學會學術研討會暨音樂季（註二），一開始大多數的人臉色上掛著不解及質疑，慢慢地浮現出一絲笑容，而後欣賞中帶著愉悅的笑聲，等此仁兄雙手一揮，舞臺燈光漸明，原始又樸拙的鼓聲緩緩響起，正式的音樂演出，夾著幾位重要人物的宣言及短講，一齣齣地，井然有致地佔領了每一位參與者的心思意念三個多小時。

　　有樸實的民謠吟唱，有流行爵士的精緻演出，有嚴肅經典名曲的呈現……林林種種，似乎在說：「看吧！音樂裡，有無限的可能」。值得一提的是，當挪威皇后（註三）上台致詞時，舞臺上，一束昏漫的燈光照著一位即興獨奏薩克斯風者，把整個葛利格音樂廳渲染得很性靈又不嚴肅，讓皇后的致詞顯得簡潔又溫暖。這樣的安排讓人沒有任何傳統權勢的壓迫感。另外一隊少女樂手，著傳統服裝，活潑可人的敲奏木琴合奏曲，令全場每個人的身體及腳都跟著踏動起來，結果贏得滿堂掌聲。又有一團女聲合唱團，雖顯得嚴肅得多，但其中有首曲子，是由一位女歌者吟唱民謠，而後帶出整個合唱曲，在樸質又純淨的音樂中，彷彿令人回歸上帝懷抱，坦蕩地面對完完全全的自我，那份欣悅，令人落淚。

　　的確，在許多國際研討會期間，所有的論文發表、討論會、座談會、音樂節目，都相當的多元，從器樂教學，到電腦科技的運用；從幼兒音樂教育，到終身音樂教育；從民謠的探討，到爵士流行音樂的運用；從專業音樂教學，到統整式音樂教學方式，參與者感受到的是「雖有國界，但可交流；雖有多種族群，但能分享」的充實感與喜悅。舉辦國展現在研討會的通常都是優質化的音樂，所以其正面的效益，可以百分百得到肯定。但我們不得不承認，社會中仍充斥者負面的聲響，在挑戰著我們的教育。當然所謂正面與負面，會因個人主觀因素而有相當的爭議

空間，對於音樂，更是這樣。因此，什麼叫美？哪種美值得我們分享以及傳遞給下一代呢？音樂教育研討會一屆一屆地不斷地舉行，不同時期有不同的結論，或者根本不會有結論。人類的可愛，也許就在於不斷地發現問題，提出解決之道，而後發現又製造出新的問題，再來繼續解決，如此這般，像陀螺不斷地轉，也不斷地顯出生命力。看來似乎愚蠢，但至今還令人充滿希望的可貴之處，是還有人願意用心去思考與解決。只是每個人所探究出來的道理及方法可能都不一樣，在這之中，可有值得一致執守的真理？過去有些事情的發生，衝擊並驅使著筆者去思考自身音樂教育的理念，故在此分享，也許亦能激勵從事音教者有一些更寬廣的省思，而後再來為本拙著下一評論。

一、音樂與音樂教育本質的省思

有些音教前輩們，大力批判流行音樂，抵制其進入校園，並提倡唯有歐美經典音樂才是對人類有益的音樂。筆者雖然認同歐美經典音樂之藝術價值，但不必然因此而排拒其他類型的音樂不可。舉些經驗來說明。有學生問筆者「歌聲魅影」中的主角是位音樂家，為何在那麼豐富的音樂洗禮下，會是個殺人的魅影；另外，又提到，許多西洋音樂家之私人感情生活，為何看來那麼淫亂偏差，難道他們所擅長的古典音樂未給他們足夠的薰陶嗎？這種問題總叫人一時語塞。再來看看，台灣基督教會界，普遍性接受歐美音樂的時間算是較早的了，尤其是一些早期的知識份子，或醫生們，更以能欣賞西洋音樂為生活品質提昇之標記，所以教會中的年輕一輩接觸西洋古典音樂的機會相較之下是多些。換言之，受薰陶的程度較深。然近年來，流行樂風及爵士風的校園詩歌，敬拜讚美歌曲，風靡宗教界。為何這類型的音樂如此輕易擊敗過去的價值？在過去巴哈的樂聲中，少有人因而感動流淚。今日，令眾人擺動身體唱著流行詩歌，感動得涕泗交縱謙卑懺悔，進而決志皈依者，時有所見。筆者也曾在那種樂聲中，反覆誦唱，而心動淚流。試想若是巴哈的

音樂才是具價值的音樂，為何卻又難以動人呢？但是這些流行樂風的宗教歌曲，換了歌詞，也換個場面，在 PUB 或舞廳中響起，年輕人一樣如癡如狂，忘我之下，縱慾胡作非為者時有所聞，其結果與前述狀態是這般不同，那麼到底這種音樂是好，還是惡呢？

有一陣子，筆者在精神病院照料一位親人，有天早餐後，一位年輕患者，吃過藥後竟引喉高唱「我住長江頭……」，歌聲不俗，也頗具技巧。一首完後又接著唱，「可愛的陽光……」。此時角落中坐著一位雙眼無神的男人，忽地大吼說：「吵死，嘜唱啦！」，弄得餐廳中一陣緊張。後來聽護士說，唱藝術歌曲的年輕人是位在國中教音樂的老師，筆者聽了不訝異。一會兒之後，有個共同活動是唱卡拉 OK，音樂一放，那位大吼的男人，搶過麥克風，唱著銀幕中的閩南語歌曲，神情甚為投入，此時另一位女病患斜倚在後面的邊牆，邊聽、邊哼、邊輕泣，叫人看了，竟也隨之湧上幾分感傷。此時筆者所迷惑的是，一般稱為藝術歌曲的，許多人竟然覺得「吵死了」，而粗俗的流行歌，卻又這般容易地引起大眾的共鳴。這現象普遍得令人無法忽視。看來音樂的療效，不見得只有藝術音樂才有，只要有正面效果的，都算吧？！

曾有一位教授，問上課的學生，一首台灣民謠，由一般民間歌手來唱，和一位藝術歌唱家來唱，誰唱的較動聽呢？結果聽說百分之九十以上的學生認為民間歌手唱的較具原味，也較動人，用美聲唱法唱的聽來反而怪異，此教授如此這般多次調查之後，下個結論——動人的音樂，才有價值。

是的，音樂所以有美感價值，是因為能動人，被感動當下的感覺是美好的。記得小時候，家父很愛在夏夜，帶全家躺在前庭看星星，聽他講星座的結構與故事，之後，筆者便會與妹妹自然地合唱一些輕鬆小品，如「美麗的夢仙」、「乘著歌聲的翅膀」……等等。有位好友，也有類似的童年，但特愛「旅人の愁」、「老黑爵」……等等。因此，現今聽到這些歌曲，都覺得好美。熱切地與學生及孩子們分享，得到的回

應確是冷淡極了。可見令筆者及好友感覺美好的那些小品音樂,不見得可以普遍引起下一代同樣美好的感覺。同樣的道理,令筆者感動的一些本土音樂,也好難說服好友領受其美感。因此,所謂能動人的音樂也因人而異也。

　　無怪乎,藝術心理學要從人類最低層的心理活動去探究人為音樂所動時的原由及其過程。有了這些科學的根據之後,我們才知道,「美感」的產生除了生物本能的反應之外,也受到社會文化之影響。當令某甲動心之音樂,某乙可能無動於衷時,其原因,有可能不在於音樂之好壞,而在於兩人從不同的文化背景的美感基礎上去聆賞的結果。所以,個人不應該在肯定自我所喜愛的音樂時,而否定別人所喜愛的不同型態音樂。例如,崇尚西洋古典音樂者,視本土音樂或民間音樂為粗俗不入流;又如,愛唱平劇者,硬要把西洋美聲唱法譏為殺雞宰豬。

　　如此說來,人各有所好,隨人性所喜,教育是不是就無使力的餘地?其實教育的目的,無非是想造就更好的人們。音樂教育的目的,也是想透過音樂動人之效能,使人類社會更祥和,更文明。所以在尋求所謂「動人的音樂」之時,自不能忽略感官,也不能忽略社會文化的影響力。探討人們為何不喜優質音樂之時,不必只責備,或批判某類型音樂。

　　換言之,筆者相信只要能產生正面果效的音樂,都是值得去努力探討追索的。音樂教育的本質何在?縱看人類在這方面的擺盪,時而人文主義抬頭,時而社會效能論為主流,時而主張學科基本能力為上,時而力主兒童中心。無論如何人們不斷在尋求,也產生了許多好的主張及有成效的方法。

　　總括來說,在千頭萬緒的思索中,筆者認為:

1. 人類的社會中,總有音樂。
2. 動人的音樂,才能於人們的身心靈產生審美的價值。
3. 審美價值的基礎,除了脫離不掉生物的自然感應,也受個人生活及社會文化背景之影響。

4. 不必過於批貶某種類型的音樂，只要是出自人們創意，性靈的反應，又能對人們有正面的幫助，不管是娛樂價值也好，是深度藝術價值也好，都值得尊重與運用。試想，一位成天沈浸貝多芬、柴可夫斯基的儒雅之士，不見得比一位目不識丁的村婦或市井小民來得善良溫暖。又一位 PUB 的爵士樂鼓手，也不見得比一位道貌岸然的偽善者更不值。因善與惡之間，並不是如此單純地二分法可道盡。

5. 音樂教育不能免其「教化」之功能，就得擇優者而授。即必須先去瞭解影響音樂審美價值的背後因由，再加以選擇運用，才能提昇教學效益。

6. 音樂教學的效益，不只在於技能上訓練，也在於深層審美能力的培養，以及人格性靈層次的提昇上。三者之間，不能偏廢其一。

二、五大音樂教學法的共同啟示

由於對音樂美感的界定與詮釋不同，致使各音樂教學法，因著不同的思想著重點，形成不同的主張及運作的方式，經過時間的洗煉與實務的證實，這五個教學法都是非常優異而倍受肯定的。雖然它們彼此有許多的差異，但它們卻也有以下幾項共同的精神內涵：

1. 音樂教育普遍化（有教無類）以別於過去菁英及貴族式的音樂教育。

2. 音樂教育輔助人格成長，以免變成漠視人性的「教學」。

3. 採用漸進的方法與技巧，以別於過去填鴨、勉強式的教學方式。讓過去的「技巧」的訓練，不會因呆板而遭全盤否定。

4. 重視學習過程重於成果，以免掉入因短視而忽略潛在能力的開發。

5. 知感訓練並重，以免讓音樂失去其藝術之本質。

最後無可否認的，他們都想透過自認為最為有效的方式來使更多人更接近音樂，套一句鈴木先生的話。

——為了要培養優秀的人性，高貴的心，所以音樂才存在——

— 附註 —

註一： Jaap Blonk，是位聲音表演家及詩人，常與另一位吉他手及鼓手組合演出。其演出之內容，經常是既古老、又抽象的聲音藝術。參閱 Samapel—ISME 2002 Congress Programme，第 30 頁。

註二： 2002 年國際音樂教育學會（International Society of Music Education）之年會，於挪威貝爾根市舉辦。主要場所，是借用葛利格音樂廳。

註三： 即 Queen Sonja of Norway。

參考文獻

一、中文部分
二、英文部分
三、網路資料
四、樂譜及教材

參考文獻

一、中文部分

1. **仁仁音樂教育季刊**，第 4 ～ 12 期，仁仁音樂教育中心。

2. 王文科（2007）。**課程與教學論**。台北：五南。

3. 王次炤（1999）。**音樂美學新論**，台北：萬象圖書公司。

4. 王淑姿、Lois Choksy（1992）。**中國高大宜音樂教學法**。台北：五千年。

5. 王淑姿（譯）（1992）。**高大宜音樂教學法**（原作者：Lois Choksy）。台北：五千年。

6. 王毓雅（2001）。達克羅茲教學法簡介。**師友**，410，40-43。

7. 呂鈺秀（2003）。**台灣音樂史**。台北：五南圖書出版社。

8. 何佩華（譯）（2004）。**躍進：音樂課程—學習系列活動教師手冊**（原作者：E. E. Gordon）。高雄：麗文文化。（原著出版年：2001）

9. 李玟儀（2010）。台灣歌謠吟唱融入小提琴教學之研究，國際民謠音樂研討會發表，屏東縣政府文化處。

10. 李春豔（1999）。**當代音樂教育理論與方法簡介**。東北師範大學。

11. 李悠菁（2007）。**學校本位原住民排灣族音樂課程發展之行動研究－以屏東縣泰武國中為例**（未出版之碩士論文）。國立高雄師範大學，高雄。

12. 吳秋帆（2007）。**國小音樂才能班學生學習態度與音樂學習成就相關性之研究**（未出版之碩士論文）。國立台南大學，台南。

13. 吳博明（1987）。**幼兒音樂指導之研究**。台北：中國。

14. 吳蕙純（2008）。**兩岸三地國小音樂教材中音樂創作之教學內容分析研究**（未出版之碩士論文）。國立台南大學，台南。

15. 林小玉（2001）。由音樂藝術之本質探討多元評量於音樂教學之意涵與實踐。**音樂藝術學刊，1，**61-68。

16. 林小玉（2008 ）。從當代音樂教育哲學之發展論美感教育之定位與省思。**教師天地，4 月，**153。

17. 林小玉（2010）。音樂教育哲學之範疇與議題 -- 音樂教師面對的挑戰，**美育，174，**4-15。國立台灣藝術教育館。

18. 林朱彥（1996）。**散播音樂的種子—音樂教育論集**。高雄：復文。

19. 林良美（譯）（2009）。**節奏、音樂、教育**（原作者：E. Jaque-Dalcroze）。台北：洋霖文化有限公司。（原著出版年：1919）

20. 林朝陽（1995）。**當代著名音樂教學法之比較研究與應用**。台中：國立台中師院。

21. 林華（2005）。**音樂審美心理學教程**。上海：上海音樂學院。

22. 林勝儀 （譯）（1982）。**比較音樂學**（原作者：Curt Sachs）。大陸書店。

23. 周青青、鄭祖襄等六人（2003）。**音樂學的歷史與現狀**。北京：人民音樂出版社。

24. 周珮儀（2001）。課程統整的理想與實現。**第三屆課程與教學論壇課程改革的反省與前瞻學術研討會論文集**。台北市：國立台北師範學院。

25. 邵義強譯（1976）。**才能啟發自零歲起**。嘉義：文智出版社。

26. 邵義強譯（1985）。**愛的才能教育**。台北：樂韻出版社。

27. 邵義強（1991）。**樂林琢木鳥①及②**。台南：宏寶書局。

28. 姚世澤（2002）。音樂教育與音樂行為理論基礎及方法論。台北：師大書苑。

29. 姚世澤（2003）。**現在音樂教育學新論**。台北：師大。

30. 修海林，羅小平（2004）。**音樂美學導論**。中國上海：上海音樂出版社。

31. 洪雯柔（2000）。**貝瑞岱比較教育研究方法之探析**。台北：揚智文化。

32. 范儉民（1990）。**音樂教學法**。台北：五南圖書出版公司。

33. 洪萬隆（2000）。**鈴木小提琴教學法**。高雄：復文出版社。

34. 徐天輝（1988）。**高大宜音樂教學法的研究—基礎篇**。台北市：育華出版社。

35. 張大勝（1999）。**鋼琴彈奏藝術**。台北：五南圖書。

36. 張春興（2000）。**教育心理學**。臺北：東華書局。

37. 張前、王次炤（2004）。**音樂美學基礎**。北京：人民音樂出版社。

38. 張禹欣（2004）。**大陸、日本小學音樂課程之比較研究**（未出版之碩士論文）。國立台南師範學院，台南。

39. 張壽山（主編）（1991）。**學習理論與教學應用**。台灣省政府教育廳印行。

40. **國民小學音樂教學指引**（1986，修訂初版）。台北市：國立編譯館。

41. 陳玉玥（2007）。**高雄縣市國小音樂教師之「音樂即興」教學現況調查研究**。國立台南大學音樂學系教學碩士論文，未出版。

42. 陳怡伶（2011）。**運用首調唱名提升小提琴初學者拉奏音準之行動研究**（未出版之碩士論文）。國立台南大學，台南。

43. 陳怡婷、鄭方靖（2010）。現代音樂與東亞傳統音樂運用於鋼琴教學之價值初探。**台灣柯大宜音樂教育學會會訊**，24，http://www.kodaly.org.tw/enews/1006/enews_1006.php。

44. 陳亮君（2010）。**台灣幼稚園教師對課程標準音樂領域認知與教學實踐之比較調查研究**（未出版之碩士論文）。國立台南大學，台南。

45. 陳建甫（2001）。**鈴木小提琴教學法與哈瓦思小提琴教學法之比較**（未出版之碩士論文）。國立中山大學，高雄。

46. 陳珍俐（2007）。**應用遊戲化音樂教學對幼兒音樂學習成效影響之行動研究**（未出版之碩士論文）。國立台南大學，台南。

47. 陳珍俐、鄭方靖 （2008）。 應用遊戲化音樂教學對幼兒音樂學習成效影響之行動研究。2008 兒童音樂教育國際研討會發表，台南市崑山科技大學。

48. 陳淑文（1992）。**以圖畫輔助音樂教學之研究**。台北：樂韻出版社。

49. 陳惠齡（1990）。**小豆芽的成長**。台北：奧福教學法研究推廣中心。

50. 陳曉雰（2002）。音樂教學法另一篇：戈登音樂學習理論。**國教新知**，49，23~30。台北：師資培育暨就業輔導中心。

51. 崔光宙（1993）。**音樂學新論**，台北市，五南。

52. 陶東風等（譯）（1997）。**創造的世界──藝術心理學**（原作者：Ellen Winner）。台北：田園城市文化有限公司。

53. 許淑貞（2006）。**運用台灣原住民歌謠於國民小學音樂課程之研究──以布農族為例**（未出版之碩士論文）。國立台南大學，台南。

54. 許常惠（1993）。**民族音樂學導論**。台北：樂韻出版社。

55. 莊敏仁（2005）。國小一年級學童演唱不同文化歌曲影響唱歌聲音之研究。陳曉雰（編輯），**2005 音樂教育國際學術研討會─音樂教育的趨勢與展望**， 21-42。臺北：師大音樂系。

56. 莊敏仁（2006）。戈登音樂學習理論運用於合唱和聲感訓練之理念與應用。陳曉雰（編輯），**2006 音樂教育學術研討會─音樂教育法之理論與實務論文集**，115-134。臺北：師大音樂系。

57. 莊敏仁（2010）。**兒童唱歌聲音發展之跨文化調查研究**。北市：東和音樂出版社。

58. 莊惠君（譯）（2000）。**幼兒音樂學習原理**（原作者：Edwin E. Gordon）。台北：心理。（原著出版年：1997）

59. 莊惠君（2006）。戈登音樂學習理論之概論與應用。陳曉雰（編輯）（2006）。**音樂教育學術研討會─音樂教育法之理論與實務論文集**，

103-114。臺北：師大音樂系。

60. 莊惠君（2010）。戈登音樂教學實務，臺北市立教育大學音樂學系 2010 音樂教育學術研討會。

61. 莊壹婷（2007）。**探討提早認譜教學對鈴木兒童小提琴初學者學習成效之影響**（未發表之碩士論文）。國立台南大學，台南。

62. 莊蓓汶（2009）。**高雄縣國小學生對本土音樂之不同風格及音樂表演型態的偏好調查研究**（未發表之碩士論文）。國立台南大學，台南。

63. 康謳主編（1990）。**大陸音樂辭典**。大陸書店。

64. 張嚶嚶（譯）（1999）。**音樂與心靈**（原作者：Anthony Storr）。台北：知音文化。

65. 舒京（2004）。**音樂教程**，16。北京：人民教育出版社。

66. 曾珮琳（2005）。**國小學生音樂風格偏好之研究—以彰化市國小中年級學生為例**（未出版之碩士論文）。國立台北師範學院，台北。

67. 曾郁敏（1998）。**國小音樂課程轉化之研究**（未出版之碩士論文）。國立師範大學，台北。

68. 黃俊媚（1994）。達克羅士節奏教學法淺識。**國教月刊**，41（3、4），53-57。

69. 葉文傑（2006）。**音樂經驗本質之教育學觀點—技術與實踐智關係之詮釋性研究**（未出版之博士論文）。國立政治大學，台北。

70. 楊立梅（1999）。**柯達伊音樂教育思想與實踐**。中國上海：上海教育出版社。

71. 楊立梅（2000）。**柯達伊音樂教育思想與匈牙利音樂教育**。中國上海：上海教育出版社。

72. 新樓音樂中心（1986）。**我們的童謠**。新樓音樂中心。

73. 新樓音樂中心（1991）。**兒童歌曲**。新樓音樂中心。

74. 新樓音樂中心（1992）。**萬邦歌謠（1）、（2）**。新樓音樂中心。

75. 路麗華 （2002）。高登幼兒音樂教育與高大宜音樂教育之比較。樂傳，**中華柯大宜音樂學會學報第 7 期**。

76. 路麗華、鄭方靖（2005）。首調唱名法於提升兒童五聲音階調式感之研究—以國小四年級一學年之行動研究為例。**2005 音樂教育學術研討會—社會、教育與文化脈絡的探討論文集**，99-126，台北市國立台灣師範大學音樂學系。

77. 趙閔文（譯）（2000），Caroline Fraser 原著。音樂理論—讀譜與直覺，**高梁樂訊，第二期**。

78. 熊蕾（譯）（2003）。**音樂教育的哲學**（原作者：Bennett Reimer）。北京：人民音樂出版社。（原著出版年：1989）

79. 劉英淑（2003）。台澳藝術課程綱要之探討省思—以音樂為例。陳曉雰編輯，**2003 音樂教育學術研討會—邁向音樂教育新紀元**，71-93，台北市國立台灣師範大學音樂學系。

80. 劉嘉淑（2001）。雙龍國小音樂課教案，**仁仁音樂教育季刊**。台北：仁仁音樂教育中心。

81. 鄭方靖（1990）。**高大宜音樂教學總論與實例**。台北：樂苑出版社。

82. 鄭方靖（1990）。**譜例**。台北：樂苑出版社。

83. 鄭方靖（1990）。**魔奇節奏卡——高大宜節奏訓練教材**。台北：樂苑出版社。

84. 鄭方靖（1990、1991）。**幼兒歌唱與遊戲教本一上～三下及教師手冊一～三**。奧福音樂世界。

85. 鄭方靖（1996）。**柯大宜音樂教學譜例續篇**。台北：樂苑出版社。

86. 鄭方靖（2000）。日本開放性音樂教育考察紀實。**台灣區國教音樂教學新知研討會實錄**，108-143，台南市國立台南師範學院。

87. 鄭方靖（譯）（2003-2004）。國小複音、和聲及曲式教學。**台灣柯大宜音樂教育學會會訊**。

88. 鄭方靖（2004）。玩之有物（一）——遊戲化音樂學習的真諦。**台**

灣柯大宜音樂教育學會會訊，17。台灣柯大宜音樂教育學會。

89.鄭方靖（2006）。從柯大宜音樂教學法對國內「音樂基礎訓練」之觀思，**2006音樂教育學術研討會—音樂教學法之理論與實務論文集**，51-72，台北市國立台灣師範大學音樂學系。

90.鄭方靖（2006）。音樂教育行動研究之省思。**音樂教育與質性研究研討會論文集**，108-116。台北市立教育大學音樂教育學系。

91.鄭方靖（2007）。智能式及本土化之「音樂基礎訓練」教學。**96年師資培育典範方案匯編**。167-203。教育部。

92.鄭方靖（2009）。「踏拍」與「唸拍」。**台灣柯大宜音樂教育學會會訊**，22。http://www.kodaly.org.tw/enews/0912/enews_0912.php

93.鄭方靖（2009）。本土化基礎鋼琴教學三兩思。**台灣柯大宜音樂教育學會會訊**，19。http://www.kodaly.org.tw/enews/enew0903.php

94.鄭方靖（2010）。幼小兒童歌唱聲音開發之教學策略。**台灣柯大宜音樂教育學會會訊**，23。http://www.kodaly.org.tw/enews/1003/enews_1003.php

95.鄭方靖（2010）。從腦神經科學探思高效能的音樂教學策略。市北教大2010音樂教育國際學術研討會。

96.鄭方靖、梁志鏘、賢昭筒石（2011）。*Building an Educational Ecological Environment for Folk Music*。第8屆亞太音樂教育學會論文發表。

97.蔡佳燁（2011）。**嘉義縣市國小音樂教師對音樂教學專業能力的思維之調查研究**（未出版之碩士論文）。國立台南師範學院，台南。

98.鄧懷蓉（2012）。**應用台灣民間故事對學生本土音樂學習態度影響之行動研究**（未出版之碩士論文）。國立台南大學，台南。

99.盧美貴（1993）。**幼兒教育概論**。台北：五南。

100.賴宜含（2010）。**艾弗瑞全能鋼琴教程與巴斯田才能鋼琴教程學齡前併用聽音教材教學內容之比較研究**（未出版之碩士論文）。國立

台南師範學院，台南。

101. 賴郁如（2008）。**台灣阿里山鄉鄒族歌謠音樂教學資料庫建置之研究**（未出版之碩士論文）。國立台南師範學院，台南。

102. 賴美玲（1998）。光復後我國中小學音樂教育的發展。**中小學音樂師資培育與音樂資訊應用發展國際學術研討會論文集**，65-101。國立屏東師範學院。

103. 賴美鈴（1999）。**台灣音樂教育史研究（1895～1945）**。藝術教育研究成果發表會論文集。

104. 賴美鈴（2003）。澳洲教育政策總論。載於林曼麗總召集，**世界重要國中小學藝術教育課程統整模式參考手冊**。台北：藝術館。

105. 蕭奕燦（1986）。**明日世界─談卡爾奧福教學**。台北：樂苑出版社。

106. 蕭奕燦（1989）。即興式音樂教學。**嘉義師院學報，2**，299。嘉義師院。

107. 蕭奕燦（2000）。邵族原住民音樂教材編輯研究。**國民教育研究學報，6**，239~268。嘉義大學。

108. 蕭嘉瑩（2011）。**台灣基督教長老教會運用首調唱名法於詩歌教唱之研究**（未出版之碩士論文）。國立台南大學，台南。

109. 謝苑玫（1994）。**音樂教育散論**。高雄：復文書局。

110. 謝欣吟（2008）**國小五年級學生音樂即興表現之成效─運用戈登音樂與法教學為例**（未出版之碩士論文），台中教育大學，台中。

111. 謝益君（1996）。幼兒音樂才能的啟發─談鈴木教學法。**省交月刊**。台中：台灣省交響樂團。

112. 謝嘉幸、楊燕宜、孫海（1999）。**德國音樂教育概論**。中國：上海教育出版社。

113. 謝鴻鳴（2006）。**達克羅士音樂節奏教學法**。台北：鴻鳴─達克羅氏藝術顧問有限公司。

114. 薛梨真（2000）。**國小課程統整的理念與實務**。高雄：復文出版社。

115.羅小平，黃虹（2008）。**音樂心理學**。中國上海：上海音樂出版社。

116.蘇郁惠（2003）。兒童音樂性向發展與音樂環境關係之探討。**新竹師範學報**，0：16。新竹師範學院。

117.蘇詩婷 （2012）。**南部地區國中音樂教師對台灣本土化音樂教學思維之研究**（未出版之碩士論文）。國立台南大學，台南。

118.顧明遠（1996）。**比較教育辭典**。高雄：麗文文化事業。

119.Fraser, Caroline（2000）。**研習紀要，高梁樂軌，第二期**。台北市：高梁音樂藝術文教機構。

二、英文部分：

1. Abeles, H. F., & Hoffer, C. R., & Klotman, R. H. (2nd ed.) (1994). *Foundations of music education*. New York: Macmillan Press.

2. Atkinson, E. S. (2000). An investigation into the relationship between teacher motivation and pupil motivation. *Educational psychology, 20*(1), 45-57.

3. Bagley, K. B. (2004). The Koday method: Standaring Hungarian music education, *AY 2004 ～ 2005*, 103-117.

4. Barbara, H. (1994). *Improvisation, dance, movement*. Saint Louis, MO: MMB Music Press.

5. Bertaux, B. (1989). Teaching children of all ages to use the singing voice, and how to work with out- of-tune singers, in Walters & Taggart (eds.), *Reading in music learning theory*, 92-104. IL :GIA.

6. Bigler, Carole L. & Valery, Lloyd-Watts (1978). *More than music*. Suzuki Development Associates, lnc. U.S.A.

7. Bigler, Carole L. & Valery, Lloyd-Watts (1992). *Studying Suzuki piano*。Suzuki Development Associates, lnc.

8. Bluestine, E. (1995). *The ways children learning music: an introduction and practical guide to music learning theory*. Chicago, IL: GIA Press.

9. Boyle, J. D. & Radocy, R. E. (1987). *Measurement and evaluation of musical experiences*. New York: Schirmer Books.

10. Brain Thomas, M. S. (2008). *Relative pitch is human*. University of Rochester, U. S. A.

11. Breuer, Janos (1990). *A guide to Kodaly*. Budapest: Corvina.

12. Brophy, T. S. (2000). *Assessing the developing child musician: a guide for general music teachers*. Chicago, IL: GIA Press.

13.Brophy, T. S. (2001). Developing improvisation in general music classes. *Music educators journal, 88*(1), 34-53.

14.Campbell, P.S. (1989). Dalcroze reconstructed : an application of music learning theory to the principles of Jaques-Dalcroze, in Walters & Taggart (eds.), *Reading in music learning theory*, 301-315. IL : GIA.

15.Campbell, P. S. & Scott-Kassner C. (1995). *Music in childhood-from preschool through the elementary grades*. New-york: Shirmer Books.

16.Cerohorsky, Nadine (1989). Intergrating music learning theory into Orff program, in Walters & Taggart (eds.), *Reading in music learning theory*, 260-271. IL :GIA.

17.Choksy, Lois (1981). *The Kodaly context: creating an environment for musical learning*. Prentice-Hall Inc., NJ., U.S.A.

18.Choksy, Lois, R. M. Abramson, A. E. Gillespie, and D. Woods(1986). *Teaching music in the twentieth century*. Prentice Hall Inc., U.S.A.

19.Choksy, Lois (1988). *The Kodaly method: comprehensive music education form infant to adult. (2nd ed.)*. Englewood Cliff, New Jersey: Prentice Hall.

20.Choksy, Lois (1991). *Teaching music effectively in the elementary school*. Prentice Hall.

21.Choi, M. Y. (2001). *The development of private piano lesson plans for young children based on Gordon's music learning theory*. Unpublished master's thesis. MI: Michigan State University.

22.Clark, Diane (1989). *Music Learning Sequence Activities in the Private Voice Lesson*, in Walters & Taggart (eds.), *Reading in music learning theory*, 260-271. IL :GIA.

23.Commanday, Robert (1986). Why kids don't know the classics, *Kodaly envoy. XIII*(2). 21-24. OAKE.

24. Commanday, Robert (1991). Is it really music we're teaching? *Kodaly envoy. XVII*(4). 10-17. OAKE.

25. Creider, Barbara (1989). *Music learning theory and the Suzuki method*, in Walters & Taggart (eds.), Reading in music learning theory, 260-271. IL : GIA.

26. Department of Education Queesland (1997). *Queesland pilot music*. Queesland, Australia.

27. Diane, M. Lange (2005). *Together in harmony*. GIA Publications Inc.

28. Dwyer, Rachael (2010). Critical music literacy: music education in the 21th Century building on the Kodaly philosophy, *Bulletin 135*(1). 48-52. Hungary: IKS.

29. Dweck, C. S., & Leggett, E. L. (1988). A social-cognitive approach to motivation and personality, *Psychological review, 95*, 256-273.

30. Elliott, E. S., & Dweck, C. S. (1988). Goals: An approach to motivation and achievement. *Journal of personality and social psychology, 54*, 5-12.

31. Farber, A. (1991). Speaking the musical language. *Music educators journal, 78*(4), 30-34.

32. Feierabend, John (1989). Integrating music learning theory ito the Kodaly curriculum, in Walters & Taggart (eds.), *Reading in music learning theory*, 286-300. IL :GIA.

33. Fitzsimonds, G. (2002). Improvisation in five minutes a day. *Teaching music, 10*(3), 28-33.

34. Findlay, E. (1994). *Rhythm and movement, application of Dalcroze Eurhythmics*. Alferd Publication Inc.

35. Flohr, J. W. (1979). Musical improvisation behavior of young children. (Doctoral dissertation, University of Illinois at Urbana-Champaign,

1980). *Dissertation abstracts international, 40* (10), A5355.

36. Flohr, J. W. (1984). Young children's improvisations: a longitudinal study (Paper presented at the 49th meeting of the Music Educators National Conference, Chicago, IL, March, 1984).Washington, D.C.: Educational Resources Information Center. (ERIC Document Reproduction Service No. ED255318)

37. Forrai, Katalin (1990). *Music in preschool.* Budapest: Frankin Printing House.

38. Frazee, Jone, & Kent Kreuter (1987). *Discovering Orff, a curriculum for music teachers.* Schott.

39. Gardner, J. W. (1963). *Self-renewal.* New York: Harper and Row.

40. Geirland, John (1996). Go with the flow, *Wired magazine, Sept. 4(9),* 160-161.

41. Good, C.V. (ed.) (1973). *Dictionary of education (3ed.)* New York: McGrawHill Book Company.

42. Gordon, E. E. & Woods, D. G. (1985). *Why use learning sequence activities?* Chicago: GIA Press.

43. Gordon, E. E. et. al. (1993). *Experimental songs and chants. Book 1. The early childhood music curriculum.* Chicago: GIA Public. Inc.

44. Gordon, E. E. (1989). *Advanced measures of music audiation.* Chicago: GIA.

45. Gordon, E. E. (1997). *Learning sequences in music: skill, content, and patterns.* Chicago, IL: GIA Press.

46. Gordon, E. E. (2000). *More songs and chants without words.* GIA Publications, Inc.

47. Gordon, E. E. (2003). *Improvisation in music classroom.* GIA. Publications Inc.

48.Gordon, E. E. (2007a). *Awakening newborns, children, and adults to the world of audiation: a sequential guide*. Chicago: GIA.

49.Gordon, E. E. (2007b). *Learning sequences in music: a contemporary music learning theory*. Chicago: GIA.

50.Gordon, E. E. (2009). *Apollonian Apostles, conversations about the nature, measurement, and implications of music aptitudes*. Chicago: GIA, 2009.

51.Green, S. (2004). *Creativity*. London, UK: David Fulton Press.

52.Grunow, R. & Denise Gamble (1989). Music learning sequence techniques I beginning instrumental music, in Walters & Taggart (eds.), *Reading in music learning theory*, 194-207. IL :GIA.

53.Guilford, (1956). The structure of the intellect, *Psychological bulletin, 53*, 267-293.

54.Hackett, P. & Lindman, C. A. (6th ed). (2001). *The musical classroom: Backgrounds ,models, and skills for elementary teaching*. Upper Saddle River, NJ: Pearson Prentice-Hall.

55.Hansen, D., E. Bernstorf & G. M. Stuber (2007). *The music and literacy connection*. MENC.

56.Harper, R. (1989). General techniques for teaching learning sequence activities. in Walters & Taggart (eds.), *Reading in music learning theory*, 105-112. IL : GIA.

57.Hartyanyi, Judit (2002). *An ode for music*. Budapest: IKS.

58.Hegyi, Erzsébet (1984). *Stylistic knowledge on the basis of the Kodaly concept. advanced level*. Kecskemet, Hungary: Kodaly Institute.

59.Hegyi, Erzsébet (1985). *Solfege according to the Kodaly-concept volume I, pupils book*. Kecskemet, Hungary: Kodaly Institute.

60.Hein, Mary Alice (1990). The legacy of Zoltan Kodaly：an oral

history perspective, *Kodaly envoy. XVII*(1), 7-17. IKS.

61. Hein, Mary Alice (1992). *The legacy of Zoltan Kodaly: an oral history perspective*. IKS.

62. Hickey, M. & Webster, P. (2001). Creative thinking in music. *Music educators journal, 88*(1), 19-23.

63. Hintz, B. (1995). Helping student master improvisation. *Music educator journal, 82*, 32-36.

64. Houlahan, Micheal, P. Tacka (2008). *Kodaly today: a cognitive approach to elementary music education*. New York: Oxford University Press.

65. Ittzés, Mihály (2002). I have Never Sought the Grace of Any Power-Kodaly and the Political Powers, *Bulletin, 27*(1), 9-16. IKS.

66. Ittzés, Mihály (2006). Zoltan Kodaly as Conductor of His Psalmus Hungaricus, *Bulletin, 31*(1), 15-22. IKS.

67. Jaques-Dalcroze, E. (1932). Rhythmic and pianoforte improvisation. *Music and Letter, 13*(4), 371-380.

68. Jenema, S. A. (2001). *Incorporation of music learning theory in a middle school choral classroom*. Unpublished master's thesis. MI: Michigan State University.

69. Johnson, Judith(2000). Intergration-Friend or foe of music education. 音樂科開放教育與統整教育研討會實錄。台南師範學院。

70. Jordan, J. (1989). Laba movement theory and how it can be used with music learning theory, in Walters & Taggart (eds.), *Reading in music learning theory*, 316-332. IL: GIA.

71. Kataoka, Haruko (1985). *Thoughts on the Suzuki piano school*. Birch Tree Group, Ltd.

72. Kataoka, Haruko (1988). *My thoughts on piano technique*. Birch Tree

Group, Ltd.

73. Kecskemeti, Istvan (1986). *Kodaly, the composer*. Kodaly Institute, Kecskemet.

74. Klinger, Rita (1989). Introducing part music to children, *Kodaly envoy. XV*(4). 21-23. OAKE.

75. Kodaly, Zoltan (1974). *The selected writings of Zoltan Kodaly*. London: Boosey & Hawkes.

76. Kodaly, Sarolta (1991). Kodaly：A twenty-year perspective, *Kodaly envoy, XVII*(3). OAKE.

77. Kratus, J. (1991a). Growing with improvisation. *Music educators journal, 78*(4), 35-40.

78. Kratus, J. (1991b). Orientation and intentionality as components of creative musical activity. *Perspectives in education, 2*, 4-8.

79. Kratus, J. (1996). A developmental approach to teaching musical improvisation. *International journal of music education*, 26, 27-38.

80. Krigbaum, C. D. (2005). *The development of an audiation-based approach to Suzuki violin instruction based on the application of Edwin E. Gordon's music learning theory*. Unpublished master's thesis, TX: The University of Texas at Arlington.

81. Lange, M. D. (2005). *Together in harmony*. Chicago: GIA.

82. Lantos, R. & Luken L. (1982). *Enek-Zene 1*, 45. Budapest: Tankonyvkiado.

83. Levitin, Daniel (2006). *This is your brain on music*. New York: Dutton Books.

84. Levitin, Daniel (2007). *This in your brain on music: the science of a human obsession*. USA: Penguin.

85. Levitin, Daniel (2009a). *The musical brain*. New York: PBS.

86. Levitin, Daniel (2009b). *The musical Instinct*. New York: PBS.

87. Lowe, Marilyn (2011). *Music moves for piano*. IL: GIA.

88. Machlis, Joseph (1979). *Introduction to contemporary music* (2nd Edition). New York : W. Norton & Company.

89. Stone, Margaret (1992). Zoltan Kodaly centennial. In Alan D. Strong (Eds.), Who was Kodaly? 50-51. OAKE.

90. Szónyi, Erzsébet (1978). *Musical reading and writing Vol II, V.* London: Boosey & Hawkes.

91. Martin, Joanne (1991). *I can read music : a note reading book for violin students*. Miami：Summy-Birchard.

92. Mead, V. H. (1996). More than mere movement-Dalcroze Eurhythmics, *Music educators journal, 82*(4), 38-41.

93. McDonald, J. C. (1987). *The application of Edwin Gordon's empirical model of learning sequence to teaching the recorder*. Unpublished master's thesis . AZ: The University of Arizona.

94. Munkachy, Louis (1991). American music education in need of reform, *Kodaly envoy. XVII*(3), 10-15. OAKE.

95. Oliva, Peter. (2005). *Developing the curriculum*. Prentice Hall.

96. O'Neill, S. A. (2006). Positive youth engagement, in G. McPherson (ed.) *The child as musician, a hand book of musical development*, 461-474. Oxford University press.

97. Ormstein, A. C. & F. P. Hunkins (2003). *Foundation of curriculum*. Pearson Education.

98. Otero, E. Y. (2001). *Beginning horn method book based on the music learning theory of Edwin E. Gordon*. Unpublished master's thesis, University of Northern Colorado, CO.

99. Otodik, Kiadas (1982). *Enek-Zene 7*. Budapest: Tankonyvkiado.

100. Owen, T. J. (2005). *Integrating the music learning theory of Edwin E. Gordon with a beginning saxophone curriculum*. Unpublished master's thesis, IA: The University of Iowa.

101. Ranke, M. (1989). The application of learning sequence techniques to private piano teaching, in Walters & Taggart (eds.), *Reading in music learning theory*, 246-259. IL :GIA.

102. Reimer, B. (1989). *A philosophy of music education: advancing the vision*. Upper Saddle River, New Jersey: Prentice Hall.

103. Reimer, B. (eds.) (2000). *Performing with understanding: the challenge of the National standards for music education*. NAME.

104. Rich Kevin (1988). The Many Channels through which Zoltan Kodaly Shaped the Human Spirit. *Kodaly envoy, XV*(1), Summer, 6-9.

105. Rickman, Shirlee (1989). *Handbook for Suzuki parents*. Birch Tree Group Ltd.

106. Rozmajzl, Michon (1989). Elementary classroom teachers：the challenge of music methods courses, *Kodaly envoy. XVI* (1/2), -10. OAKE.

107. Runfola, M. & C. C. Taggart (2005). *The development and practical application of music learning theory*. IL: GIA.

108. Russell-Bowie, D. & Thistleton-Martin, J. (2002). *Literacy and creative arts activities for bookweek 2002*. Sydney: Karibuni Press.

109. Sacks, Oliver (2008). *Musicophlia*. New York: Alfred A. Knopf, Publisher.

110. Sadie, Stanley (1988). *The Grove concise dictionary of music*. London: Macmillan Press Ltd.

111. Sandor, Erzsébet (1975). *Music education in Hungary*. London: Boosey & Hawkes.

112.Sandor, Frigyes (1975). *Music education in Hungary*. Budapest: Corvina Press.

113.Sarbo, Helga (1976)：*Enek-Zene 3*. Budapest: Tankonyvkiado.

114.Scheblanova, H. (1996). A longitudinal study of intellectual and creative development in gifted primary school children. *High Ability Studies*. 7(1), 51-54.

115.Schilling, R. (1989). Music learning theory techniques I jazz performance organization, in Walters & Taggart (eds.), *Reading in music learning theory*, 227-236. IL : GIA.

116.Solomon, Batia (2001). Constant values in the changing world of education-the significance of Kodaly philosophy, *Bulletin, Jubilee Edition*, 97-103. Hungary: IKS.

117.Spychiger, Maria B. (2009). On the domain-specificity of musical leanniy, and on composer ao music educators, *Bulletin, 34* (2). Hungary: IKS.

118.Storr, Anthony (1992). *Music and the mind*. New-York: Ballantime Books.

119.Strong, Alan D. (1992). *Who was Kodaly*. OAKE.

120.Starr, William, & Constance Starr (1992). *To learn with love*. Summy-Birchard Inc.

121.Suzuki Shinichi, etc. (1973). *The Suzuki concept: a introduction to a successful method for early music education*. California : Diablo Press, Inc.

122.Suzuki, Shinichi (1983). *Nurtured by love*. Summy-Birchard Inc.

123.Szónyi, Erzsébet (1973). *Kodaly's principles in practice*. London: Boosey & Hawkes.

124.Szónyi, Erzsébet (1983). *Kodaly's principles in practice*. Boosey &

Hawkes. Music publication.

125. Taggart, C. C. (1989). Rhythm syllables: a comparison of systems. in Walters & Taggart (eds.), *Readings in music learning theory*, 55-65. Chicago: GIA Press.

126. Takeshi, Kensho (2011). Folk Music education in Japan. 8th APSMER symposium held in Taiwan Taipei Municipal University of Education.

127. Yelin, Joy (1990). *Movement that fits*. NJ: Summy-Birchard.

128. Yoshioka, Y. (2003). *A web-based tutorial for the beginning piano student*. Unpublished master's thesis. SC: University of South Carolina.

129. Young, J Alfred (1986). The bicinium form in historical perspective, *Kodaly envoy. XIII*(2), 14-20. OAKE.

130. Young, J. Alfred (1988). Hungarian solfege methods：their history and their relevance to the training of professional musicians today, *Kodaly envoy. XV*(2), 15-21. OAKE.

131. Vikár, Lászl (1982). Who was Kodaly?, *Kodaly envoy, IX*(1), Summer, 5-6.

132. Vikár, Lászl (1985). *Reflections on Kodaly*. Budapest: IKS.

133. Vincent, Campbell A. H. (1986). The use of Kodaly principles in the pre-service training of teachers, *Kodaly envoy, XIII*(1), 12-21. OAKE.

134. Waddell, G. (1989). Teaching a rote song, in Walters & Taggart (eds.), *Readings in music learning theory*, 84-91. Chicago: GIA Press.

135. Walters, Carrel (1989). Skill learning sequence , in Walters & Taggart (eds.), *Reading in music learning theory*, 260-271. IL :GIA.

136. Weaver, Sally (1989). The application of learning theory to recorder instruction, in Walters & Taggart (eds.), *Reading in music learning theory*, 260-271. IL :GIA.

137. Winner, E. (1982). *Invented worlds: the psychology of the arts*.

Cambridge, MA: Harvard University Press.

138. Wolfe, Patricia (2001). *Brain matters: translating research into classroom practice*. ASCD.

139. Zatorre, R. J., D. W. Perry, C. A. Beckett, C. F. Westburry, and A. C. Evans (1998). Functional anatomy of musical processing in listeners with absolute pitch and relative pitch, *Neurobiology, vol 95*, 3172-3177. Academy of Scienses, U.S.A.

三、網路資料：

1. 九年一貫課程與教學網（2004）。**分段能力指標查詢。**
2011 年 8 月 2 日取自
http://teach.eje.edu.tw/9CC/fields/2003/artHuman-source.php

2. 林淑惠（2005）。**戈登教學法課程設計。**臺中市：音樂兒童教育。
2011 年 8 月 2 日取自
http://w3.hikids.com.tw/teaching/index.cfm?PageNum=11&p_id=0&search=

3. 黃文定（2004）。**G. Z. F. Bereday 比較教育思想。**
2011 年 8 月 2 日 取自
http://www.ced.ncnu.edu.tw/1_4/wdhung/pages/curriculums.html

4. 楊道鑣（2000）。**快樂音樂兒音樂聊聊網。**2011 年 8 月 2 日取自
http://www.msu.edu/~yangtaob/methodologies/audiation.htm

5. **鈴木協會**（n. d.）。2011 年 8 月 2 日取自
http://www.suzukimethod.org.tw/frame11.htm

6. Bagley , Katie Brooke (2004). The Kodaly method: standardizing
Hungarian music education. Hungarian-American fulbright
commission for educational exchange (e. d.) , *American fulbright
grantees in Hungary: academic year 2004/2005*. Retrieved July 22,
2011, from
http://www.fulbright.hu/book4/katiebrookebagley.pdf

7. Cannon, Jerlene (2002). *Diamond in the sky*. Summy-Birchard Inc..
Gleen doma. Retrieved from
http://g-club.hk/forum.php?mod=viewthread&tid=3

8. *Carl Orff* (n. d.). Retrieved July 21, 2011, from
http://en.wikipedia.org/wiki/Carl_Orff

9. Conrad, P. (2006, May 22). *Edwin Gordon & music learning theory*.

Retrieved August 2, 2011, from

http://brooklynmusic.wordpress.com/2006/05/22/edwin-gordon-music-learning-theory/

10. *Edwin E. Gordon* (n. d.). Retrieved August 2, 2011, from

http://www.giml.org/gordon/

11. *Edwin E. Gordon archive* (n. d.). Retrieved August 5, 2011, from

University of South Carolina

http://library.sc.edu/music/gordon.html

12. E sze, László, Houlahan, Mícheál, & Tacka, Philip (n. d.). *Kodály, Zoltán*. In Grove Music Online .Retrieved July 23, 2011, from

http://www.oxfordmusiconline.com:80/subscriber/article/grove/music/15246

13. Fassone, Alberto (n. d.). *Orff, Carl*. In Grove Music Online. Retrieved 2011, from

http://www.oxfordmusiconline.com/subscriber/article/grove/music/42969?q=Orff&source=omo_t237&source=omo_gmo&source=omo_t114&search=quick&hbutton_search.x=48&hbutton_search.y=8&pos=1&_start=1#firsthit

14. Gordon, E. E. (2011). *Untying Gordian knots*. Retrieved August 2, 2011, from

http://giml.org/docs/GordianKnots.pdf

15. *Mihaly Csikszentmihalyi*. (n. d.). Retrieved August 12, 2011, from http://en.wikipedia.org/wiki/Mihaly_Csikszentmihalyi

16. Pinzino, M. E. (1998). *A conversation with Edwin Gordon*. Retrieved August 2, 2011, from

http://www.comechildrensing.com/pdf/other_articles_by_MEP/2_A_Conversation_with_Edwin_Gordon.pdf

17. Starr, William & Constance Starr (1983) *To learn with love*. Retrieved from

http://books.google.com.tw/books?id=_LN74rjdPv0C&printsec=fr

ontcover&dq=To+Learn+with+Love&hl=zh-TW&ei=Gp83TormI-

bYmAX6m_n8AQ&sa=X&oi=book_result&ct=book-thumbnail&resn

um=1&ved=0CDEQ6wEwAA#v=onepage&q&f=false

18. *Suzuki* (n. d.). Retrieved August 1, 2011, from

http://en.wikipedia.org/wiki/Shinichi_Suzuki_(violinist)

19. Suzuki, Shinichi (1983). *Nurtured by love*. Retrieved from

http://books.google.com/books?id=-Qvd7Wsmb48C&pri

ntsec=frontcover&hl=zh-TW&source=gbs_ge_summary_

r&cad=0#v=onepage&q&f=false

20. *UB to honor leading music scholar* (n. d.). Retrieved from University

at Buffalo

http://www.buffalo.edu/news/fast-execute.cgi/article-page.

html?article=80620009

21. Valerio, Wendy (n.d.). *The Gordon approach: music learning theory*.

Retrieved 2011, from

http://www.allianceamm.org/resources_elem_Gordon.html

四、樂譜及教材

1. **布拉姆鋼琴技巧，迷你本**，Burnam Ekna-Mae（1987）原著。全音樂譜出版社。

2. 華妮娜（主編）（1980）。**小小鋼琴家教本，第二冊**。（原作者：Bastein J. S.）。中華音樂出版社。

3. 劉娃娃（譯）（1987）。**音樂樹，A 冊**（原作者： C. Frances & Louise G.）。台南：公報社。

4. **鋼琴指法創造**，Robert Peace （1987） 原著。台北：國際沛思文教基金會。

5. Editio, Musica (1966). *A hangok világa I, II, III*. Budapest.

6. Editio, Musica (1978). *Daloló abc*. Budapest.

7. Editio, Musica (1991). *Daloló állatok*. Budapest.

8. Editio, Musica (1966). *Europai gyermekdalok, I, II*.

9. Erzsébet, Sznyi (1974). *Biciniumok I,II, III, IV, V*. Budapest: Editio Musica,.

10. J zsef Andrásné & Szmrecsányimagda (1971). *Zenei elóképzo*. Budapest, Editio, Musica.

11. J zaefné & Szmrecsányi (1971). *Társas zene gyermekeknek*. Budapest: editio musica,.

12. J zaefné & Szmrecsányi (n.d.). *Zenei Elképz*. Budapest: Editio Musica,.

13. Kodály Zoltán (1972). *Bicinia hungarica*. Budapest: Editio Musica,.

14. Kodály Zoltán (1972). *Férfikarok*. E.M.B.

15. Lantos R; Lukln L. (1982). *Enek-zene I*.

16. Martin, Jonne (1997). *I can read music: a note reading book for violin students (Volume 2)*. Suzuki Method International.

17. Suzuki, Shinichi (1995). *Suzuki piano school volume 1*. Japan:

Summy-Birchard Inc.

18.Szabo H. (1982). *Enek-zene III*.

後 記

父親的話
我的信念

後　記

　　一直都想把一些嚴肅的思考，用較軟性的筆調，拉近與讀者之間的距離，但礙於學術上之要求，又一直無法如願。此次再做修訂，卻又因顧念著要誠實地交代參考文獻，嚴謹地進行辯證，不自覺中，依然脫不去學術文章的疏冷。不過，很高興多年前撰寫時，多事地編入後記與父親的話，雖然如今，父親剛壯的背更彎駝，髮鬚已雪白，但這段文字今日讀來，溫暖依舊，故而決定再感受一次親人的精神支持，及自我信念的激勵。

父親的話

　　書漸讀多了，才知道羅曼羅蘭說：「高深的音樂是宗教」；拿破崙說；「讀萬卷書不如聆聽一首名曲」；柏拉圖說：「音樂是一種道德律，它使宇宙有了魂魄，心靈有了翅膀，想像得以飛翔，使憂傷與歡樂有如癡如醉的力量，使一切事物有了生命；它是秩序的本質，使一切成為真、善、美。」這些偉人都為音樂立下了名言。

　　但在尚未接觸過這些偉大的思想之前，便有許多美好的音樂烙印在記憶中，小時家母哼著一首平凡鄉村小調的美；她為著搖孩子入睡唱著那古老粗俗的台灣催眠曲的情感；還有田野間邊作莊稼邊吟唱著流俗民謠以自娛的農夫之祥和。稍為長大之後，就懂得用小學老師那兒學到的「子守歌」（舒伯特搖籃曲）來幫助家母哄騙弟妹入睡。到了青年時期信奉了基督之後，更常由詩歌中得到很大的屬靈感動及在憂悶時的安慰

鼓勵。………其實人在未了解音樂的價值之前，已經慣於生活在音樂之中，然很少人真的去想過，生活中若真的缺了音樂不知會是什麼樣子。所以當自己的子女漸長大時，雖在經濟極惡劣，師資極缺乏的狀況下，帶著子女遠途去求師學琴時，絲毫未希望子女將來拿音樂去謀生，而是希望他們有更好的音樂素養來充實他們的人生。不料兩個女兒竟都選擇音樂為他們的工作。尤其常讀到不少古今中外偉大音樂家雖能唱出或彈出極其美妙悅耳的曲子，但一生是如何窮困坎坷，，大多也僅能糊口而已時，為父者，不免憂心。但回過頭來想，一個學音樂的人，若為利慾薰心，便難以進入真性音樂領域。既然如此，雖是此生兩袖清風，但仍不後悔子女們的選擇。

茲聞小女方靖要出版一書，更有諸多感觸。我們這一代的人，處在巨變中，曾歷過二次世界大戰的浩劫；看到由農業時代進入工業時代又進入了資訊時代；看到在一片荒墟中，蓋出了摩天大樓，物質的豐富是以前連作夢也想不到的………21世紀雖距今還不到十年，但我們都不敢去預料這十年的變化還會有多大，是不是會成更物慾橫行與貪婪暴力的時代？有時令人憂心。很希望世界巨大的改變，都是邁向更美麗，更圓熟光明的時代，古今中外，人類對音樂都很重視，漢族自稱為禮樂之邦；孔子制六藝，樂居亞藝；又說「審樂知政」「易風移俗莫善於樂」，治國以法律，道德，宗教以外，用音樂來彌補其不足；楚漢之爭張良以洞蕭一管，吹散項羽心腸，普法之役，李爾以軍歌一首，終挽狂瀾。這都是拜音樂之功。但鄭國曾沉淪於靡靡之音；南唐陶醉於聲色以致喪邦，當下「鄭聲」及「後庭花」給後世為戒。能善用音樂者及不善用音樂者，史跡斑斑，堪作我們之警惕。希望這本書能在巨變的時代中，喚起更多人的覺醒，也有助於社會的調和。

願以此文作為一位父親的祈禱。

鄭進明

1993年2月于林邊

我的信念

存在主義者感喟著「生命本是無意義」，但其背後的積極面是「由人自己創造生命的意義」。就因為這麼一個信念吧？！一面凝視著鏡中初白的鬢髮，一面決意繼續創造自己生命的意義，於是提筆再續舊作。

問題是如何賦予舊作新的意義？尤其是在這個乘著科技之翼瘋狂飛馳的時代，人們一年半載就得更換手機、電腦，時時更新軟體吞食爆炸的知識，此刻的「新」似乎下一個日子就成「舊」。而著書立論是個曠日廢時之事，等「熬」出了一冊，好像又得再更新些內容了！倒不如在網路部落格中發抒表現一番，如果過時馬上「刪除」即可！

「刪除」？已經忘了在哪兒看過這麼一句話：生命是個沒有「刪除鍵」的創造歷程。是上帝忘了為祂所創的生命設計「刪除鍵」嗎？不！我深信，是上帝要人們認真謹慎地看待生命中每一分每一秒的自我創造歷程。因而凡走過的必留下痕跡，這痕跡有的留在外在的世界，有的烙刻在內在的意識。

人類歷史中已有太多似乎以為人們遺忘的人物事蹟，但若把歷史以縱面的整體來看，也可說歷史是人類集體意識的創造的結果，所以才有今天這種樣貌，那麼被認為已過時的那些思想，就是不可獲缺的一環了。嗯！我喜歡這樣的想法。讓我對所有的一切充滿著感念。

就我這個音樂教育的執迷者而言，現今的五大音樂教學法，是自我創造的工具，不管是不是有些方法已過時，它們激活我從音樂教學面去關愛社會和人群的心志和熱情。

而「心志」與「熱情」像是烤箱，讓我擁有把從文獻、經驗及想像所獲取的素材加以揉塑後，烘焙成這本「手工」產品的可能。

聽說這個時代，手工打造的產品反而比較有價值感。而我倒寧可相

信，只要認真創造出來的，對個人就具價值，至於讀者是否願意讓這部
書成為創造自我生命價值的幫助，就各自決定了。當然我期望答案是肯
定的。

附 錄

附錄一　奧福樂器

一、樂器 —— 片樂器

二、非曲調性敲擊樂器

※　定音鼓為曲調性敲擊樂器

附錄二　手號

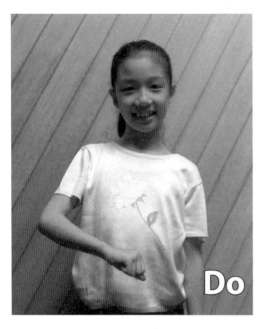

Do

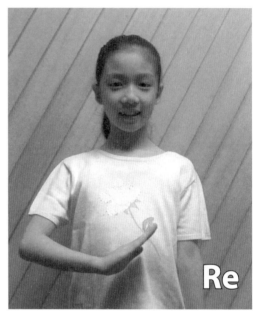

Re

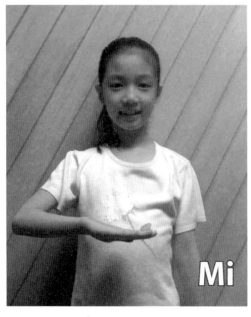

Mi

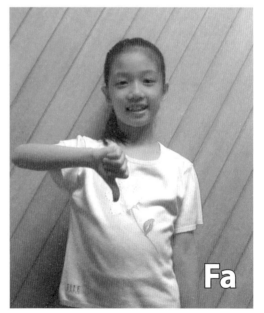

Fa

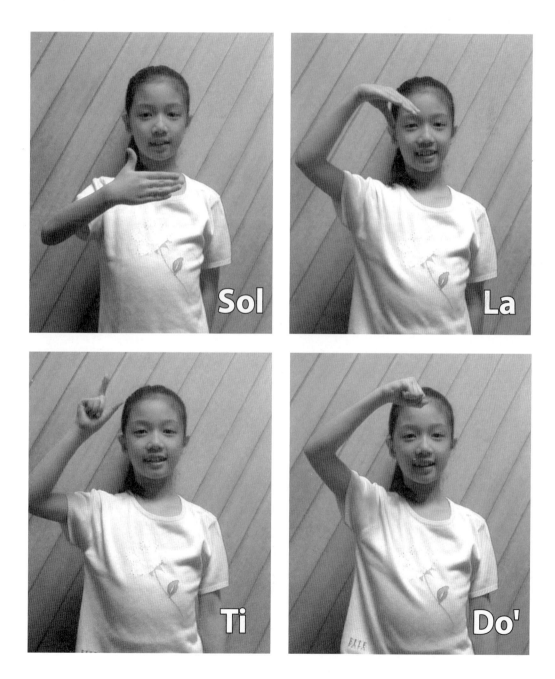

附錄三　身體符號

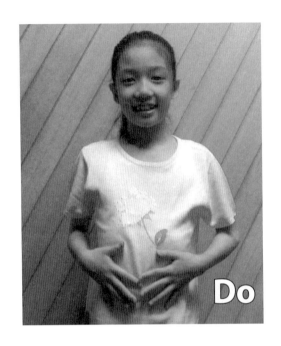

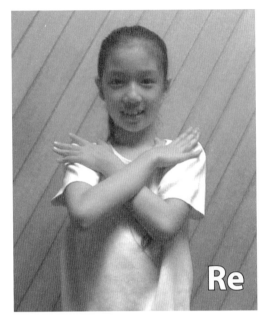

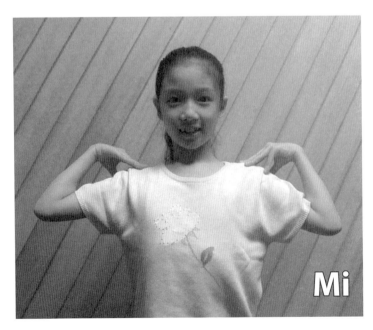

Fa

Sol

La

作者其他音樂教育
相關論述著述一覽

壹、短篇及論文

貳、專書

作者其他音樂教育相關論述

壹、短篇及論文

一、短篇

鄭方靖，2000。 日本開放性音樂教育考察記實，**國教音樂教學新知研討會實錄**。台南師範學院。

鄭方靖，2000。 第 14 屆國際柯大宜學術研討會紀實，**中華柯大宜音樂教育學會會訊**，第 10 期。

鄭方靖，2000。 高大宜教學法於幼兒音樂教學之實務應用，**慈濟技術學院幼兒園所的音樂教學研習會專輯**。

鄭方靖，2001。 學校本位音樂課程規畫實務之初探，**翰林文教雜誌**，第 18 期。

鄭方靖，2001。 兒童音樂的培養，**全國兒童樂園月刊**，90 年 11 月。

鄭方靖，2001。 國小複音、和聲及曲式教學（譯文），**台灣柯大宜音樂教育學會會訊**，第 3、5、6、8、9 期。

鄭方靖，2004。 玩之有物（一）——遊戲化音樂學習的真諦，**台灣柯大宜音樂教育學會會訊**，第 15 期。

鄭方靖，2006。 台灣國教中多元文化與本土化音樂教育之省思，**國教之友**。台南大學。

鄭方靖，2007。 智能式及本土化之「音樂基礎訓練」教學，**教育部 96 年師資培育典範方案彙編**。

鄭方靖，2008。 本土化基礎鋼琴教學三兩思，**台灣柯大宜音樂教育學會會訊**，第 19 期。

鄭方靖，2009。「踏拍」與「唸拍」，**台灣柯大宜音樂教育學會會訊**，第 22 期。

鄭方靖，2010。幼小兒童歌唱聲音開發之教學策略，**台灣柯大宜音樂教育學會會訊**，第 23 期。

鄭方靖，2010。藉柯大宜的音樂教育精神 --- 打造台灣本土音樂永續傳承的生態，**屏東縣政府文化生活**，2010 夏季號。

陳怡婷、鄭方靖，2010。現代音樂與東亞傳統音樂運用於鋼琴教學之價值初探，**台灣柯大宜音樂教育學會會訊**，第 24 期。

鄭方靖，2011。小提琴的拉奏音準及運用首調唱名法於教學之初探，**台灣柯大宜音樂教育學會會訊**，第 27 期。

鄭方靖，2012。給我一顆本土腦，**美育雙月刊**，第 189 期。國立藝術教育館。

鄭方靖，2012。臺江魚苗歌採集研究 --- 兼論台灣音樂教育之本土化，**《臺江臺語文學》季刊（第 6 期）阮若打開心內的門窗－臺語文學歌謠專題（二）**。臺南市政府文化局。

鄭方靖，2014。不只「遇合」--- 談台灣漢語系歌謠與語言的關係，**台灣文學館通訊**。

Yih-Lin Chen, Fung-Ching Cheng, 2014, An action research on applying Audacity software on 5-grader's music class. In T. Brophy, M. L. Lai, & H. F. Chen (Eds.), *Music Assessment and Global Diversity: Practice, Measurement, and Policy: Proceedings of the 4th International Symposium on Assessment in Music Education* (pp. 133-148). Chicago: GIA Publications.

二、個人研究論文

鄭方靖，2001。九年一貫學校本位音樂課程規畫實務之初探，**南師學**

報。

鄭方靖，2001。　初探語言聲調特性於本土化音樂教育之運用—以台灣福佬與為例，國立屏東師院九年一貫課程改革「藝術與人文領域」音樂教學研討會。

鄭方靖，2002。　初探柯大宜教學法本土化音樂教育之思想與實踐，**九十一學年度師範學院教育學術研討會論文集**。

鄭方靖，2006。　從柯大宜音樂教學法對國內「音樂基礎訓練」之觀思，**台灣師範大學音樂教育學術研討會論文集**。

鄭方靖，2006。　音樂教育行動研究之省思，**台北市立教育大學音樂教育與質性研究研討會論文集**。

鄭方靖，2008。　從鋼琴學校教材看運用柯大宜教學法於本土化之鋼琴教學，崑山科技大學 2008 兒童音樂教育國際研討會。

鄭方靖，2010。　從腦神經科學探思高效能的音樂教育策略，**市北教大 2010 音樂教育國際學術研討會論文集**。

鄭方靖，2012。　**『魚』音繞梁 - 台江傳統產業無形文化資產聲音採集調查**，台江國家公園專案研究計劃（協同主持人）。

鄭方靖，2013。　Multiple-base assessment strategies for college music basic training class，第 4 屆國際音樂教育評量研討會發表（ISAME）（台北）。

鄭方靖、Hong Ky Cho、陳曉嫻、王秉正，2013。Friend or foe? movable do system to Asian countries music education，第 9 屆亞太音樂教育研究研討會發表（APSMER）（新加坡）。

鄭方靖，2013。　**台江地區人文資產保存與推廣計畫 - 虱目魚為主之養殖產業調查**，台江國家公園專案研究計劃（協同主持人）。

鄭方靖，2014。　立足於台灣的音樂課程理論與實務之基底，第二屆師

資培育國際學術研討會 - 各科教材教法。

鄭方靖，2014。 社區非專業重唱團無伴奏合唱訓練個案研究，2014
第 4 屆兩岸四地學校音樂教育論壇論文集。

鄭方靖，2014。 Reconsider the melodic teaching curriculum upon the
view of fry-counting-chant，第 31 屆國際音樂教育學會
學術研討會發表（ISME）（巴西）。

鄭方靖，2014。 **魚音樂誌 --- 台江地區數魚歌調查分析與匯集**，台江國
家公園專案研究計劃（主持人）。

鄭方靖，2015。 Reconstructing the local base of music curriculum
theories and practice in Taiwan，第 10 屆亞太音樂教育
研究研討會發表（APSMER）（香港）。

三、指導研究論文

陳淑玲、鄭方靖，2004。 **創造性戲劇應用在音樂教學對國小高年級學
童學習態度的影響之行動研究。**

謝譯瑩、鄭方靖，2004。 **學校本位音樂課程發展之個案研究－以台中
市一所小學為例**，2005 台北市立教育大學質
性研究研討會發表。

路麗華、鄭方靖，2004。 **首調唱名法於提升兒童五聲音階調式感之研
究——以國小四年級一學年之行動研究為
例**，2005 台灣師範大學音樂教育學術研討會
發表。

蔡菊花、鄭方靖，2004。 **應用作曲軟體與使用鍵盤樂器之合唱教學的
比較研究——以國小五年級音樂課合唱教學
之行動研究為例。**

許淑貞、鄭方靖，2005。 **運用台灣原住民歌謠於國民小學音樂課程之
研究——以布農族為例**，2006 第 27 屆國際

音樂教育學會學術研討會發表（ISME）（馬來西亞）。

李雪禎、鄭方靖，2005。　運用「兒童音樂短劇」及「創造性戲劇」於國小學童音樂創作學習成效之行動研究─以國小五年級為例，2006 台北市立教育大學音樂教育與質性研究研討會、2007 第 6 屆亞太音樂教育學會學術研討會發表（APSMER）（泰國）。

李佳玲、鄭方靖，2005。　戈登（Gordon）「音型教學」對國小二年級學童「音樂性向」與「歌唱音準及節奏表現正確性」影響之研究，2007 第 6 屆亞太音樂教育學會學術研討會（APSMER）（泰國）、2007 第 1 屆國際高登音樂教育學會學術研討會接受（GIML）（美國）。

吳挺澂、鄭方靖，2005。　「一校一藝團」計畫下國中音樂藝團學生音樂學習態度之調查研究─以台南市為例，2006 第 27 屆國際音樂教育學會學術研討會發表（ISME）（馬來西亞）。

張淑惠、鄭方靖，2005。　聲樂教師之教學策略探究 - 以一位聲樂教師為例之個案研究。

陳穎靚、鄭方靖，2005。　柯大宜音樂教學法於曲調音程歌唱音準教學之研究。

陳玉玶、鄭方靖，2006。　高雄縣市國小音樂教師之「音樂即興」教學現況調查研究，2007 第 6 屆亞太音樂教育學會學術研討會發表（APSMER）（泰國）。

吳秋帆、鄭方靖，2006。　國小音樂才能班學生學習態度與音樂學習成就相關性之研究，2007 第 6 屆亞太音樂教育

	學會學術研討會發表（APSMER）（泰國）。
陳珍俐、鄭方靖，2007。	**應用遊戲化音樂教學對幼兒音樂學習成效影響之行動研究**，2008 崑山科技大學 2008 兒童音樂教育國際研討會發表。
邱麗華、鄭方靖，2007。	**台南市推展「一人一樂器」政策下國小音樂老師音樂教學態度現況之調查研究**，2008 崑山科技大學 2008 兒童音樂教育國際研討會發表。
吳蕙純、鄭方靖，2007。	**兩岸三地小學音樂創作教學課程綱要與教材內涵之分析比較**。
賴郁如、鄭方靖，2007。	**台灣阿里山鄉鄒族歌謠音樂教學資料庫建置之研究**，2008 第 28 屆國際音樂教育學會學術研討會發表（ISME）（義大利）。
林宏錦、鄭方靖，2007。	**臺灣原住民歌謠應用於現行藝術與人文領域教科書之現況研究**，2008 第 28 屆國際音樂教育學會學術研討會發表（ISME）（義大利）、2010 國際民謠音樂研討會發表（台北）。
陳怡婷、鄭方靖，2007。	**Hovhaness 鋼琴作品 36、177、240 之分析與其運用於鋼琴教學之研究**。
李悠菁、李友文、鄭方靖，2007。	**學校本位原住民排灣族音樂課程發展之行動研究－以屏東縣泰武國中為例**，第 18 屆國際柯大宜音樂教育學會學術研討會發表（IKS）（美國）。
莊蓓汶、鄭方靖，2008。	**高雄縣國小學生對本土音樂之不同風格及音樂表演型態的偏好調查研究**，2009 第 19 屆國際柯大宜音樂教育學會學術研討會發表

（IKS）（波蘭）。

林京燕、鄭方靖，2008。 **艾弗瑞全能鋼琴教程與好連得成功鋼琴教程鋼琴教本中運用爵士音樂教學內容之比較研究**。2009 高雄師範大學國際音樂教育研討會發表。

陳思恩、鄭方靖，2008。 **台灣基督長老教會詩班成員參與態度與現況看法之調查研究**，2009 第 19 屆國際柯大宜音樂教育學會學術研討會發表（IKS）（波蘭）。

賴宜含、鄭方靖，2010。 **艾弗瑞全能鋼琴教程與巴斯田才能鋼琴教程學齡前鋼琴併用聽音教材教學內容之比較研究**，2011 第 8 屆亞太音樂教育學會發表（APSMER）（台北）。

陳亮君、鄭方靖，2010。 **台灣幼稚園教師對課程標準音樂領域認知與教學實踐之比較調查研究**，2011 第 8 屆亞太音樂教育學會發表（APSMER）（台北）。

蔡佳燁、鄭方靖，2010。 **嘉義縣市國小音樂教師對音樂教學專業能力與專業成長需求的思維之調查研究**，2011 第 8 屆亞太音樂教育學會發表（APSMER）（台北）。

蕭嘉瑩、鄭方靖，2011。 **台灣基督長老教會運用首調唱名法於詩歌教唱之研究**，中華民國音樂教育學會音樂教育學術研討會發表（台北）。

陳怡伶、鄭方靖，2011。 **運用首調唱名提升小提琴初學者拉奏音準之行動研究**，2012 第 30 屆國際音樂教育學會研討會發表（ISME）（希臘）。

李玳儀、鄭方靖，2012。 **台灣歌謠吟唱融入小提琴教學之研究**，

2012 第 30 屆國際音樂教育學會研討會發表（ISME）（希臘）、2013 第 9 屆亞太音樂教育研究研討會發表（APSMER）（新加坡）。

鄧懷蓉、鄭方靖，2012。　**應用台灣民間故事對學生本土音樂學習態度影響之行動研究。**

高佳莉、鄭方靖，2012。　**Kodaly 鋼琴小品 Op.3 的本土化音樂內涵之研究。**

蘇詩婷、鄭方靖，2012。　**南部地區國中音樂教師對台灣本土化音樂教學思維之研究。**

張英資、鄭方靖，2012。　**高雄市績優國小直笛合奏團組訓參賽之教學與組織經營策略探究。**

楊雅茜、鄭方靖，2012。　**《音樂樹》鋼琴教本內容分析之研究，**2013 第 9 屆亞太音樂教育研究研討會發表（APSMER）（新加坡）。

陳奕伶、鄭方靖，2012。　**自由軟體融入音樂課之行動研究，**2013 第 4 屆國際音樂教育評量研討會發表（ISAME）（台北）。

蕭書儀、鄭方靖，2012。　**南區國小合唱比賽優等指導教師音樂課合唱教學之思維與實踐之研究。**

郭妤凡、鄭方靖，2013。　**芬貝爾鋼琴教材之鋼琴功能性技巧之內容分析研究。**

張碧珠、鄭方靖，2013。　**高音直笛初階教材資料庫之建置。**

蔣岫珊、鄭方靖，2013。　**高雄市國小藝術才能音樂班學生與一般國小學生之音樂偏好調查研究，**2014 第 31 屆國際音樂教育學會學術研討會發表（ISME）（巴西）。

顏嘉徽、鄭方靖，2013。　**《Fritz Emonts 世界鋼琴教本》內容分析之**

研究。

黃筱婷、鄭方靖，2013。 **1980~2014 台灣腦科學結合音樂之相關學術論文內容分析研究**，2015 第 10 屆亞太音樂教育研究研討會發表（APSMER）（香港）。

蘇千雯、鄭方靖，2014。 **台灣地區 2001-2013 年資訊科技融入音樂教學相關學位論文之內容分析**，2015 第 10 屆亞太音樂教育研究研討會發表（APSMER）（香港）。

鄭伊真、鄭方靖，2014。 **運用無伴奏合唱訓練提升社區非專業重唱團音感能力之研究**，2015 第 10 屆亞太音樂教育研究研討會發表（APSMER）（香港）。

李新韻、鄭方靖，2014。 **台南市音樂教師運用首調唱名法教學思維之研究**。

翁甄穗、鄭方靖，2014。 **運用高音直笛多聲部合奏於國小高年級音樂課對學童音樂學習態度影響之行動研究**。

貳、專書

鄭方靖，1989。 **魔奇節奏卡**。高雄高大宜音樂文化機構。

鄭方靖，1990。 **譜例**。台北樂苑出版社。

鄭方靖，1990。 **高大宜音樂教學總論與實例**。台北樂苑出版社。

鄭方靖，1992。 **幼兒歌唱與遊戲**，教本共六冊。奧福音樂世界。

鄭方靖，1992。 **幼兒歌唱與遊戲**，教師手冊三冊。奧福音樂世界。

鄭方靖，1993。 **本世紀四大音樂教育主流及教學模式**。奧福音樂世界。

鄭方靖，1994。 **乘著歌聲的翅膀**。省教育廳，台灣書店。

鄭方靖，1996。 **譜例續篇**。台北樂苑出版社。

鄭方靖、路麗華，1996。**基礎直笛課程設計與實例**。高大宜音樂文教機構。

鄭方靖，1997。　**樂教新盼**。復文圖書公司。

鄭方靖，1997。　**樂理要素教學策略及活動實例**。復文圖書公司。

鄭方靖，1998。　**聽寫作業簿（第一階）**。高梁音樂文教機構。

鄭方靖，1998。　**聽寫作業簿（第二階）**。高梁音樂文教機構。

鄭方靖、路麗華，1998。**直笛小精靈**。高大宜音樂文教機構。

鄭方靖，1999。　**直笛小精靈教師手冊**。高大宜音樂文教機構。

鄭方靖，2002。　**聽寫學習單（第一階段）**。復文書局

鄭方靖，2002。　**當代四大音樂教學法之比較與運用**。復文書局。

鄭方靖，2003。　**從柯大宜音樂教學法探討台灣音樂教育本土化之實踐方向**。復文書局。

鄭方靖，2003。　**樂教深耕**。復文書局。

鄭方靖，2012。　**當代五大音樂教學法**。復文書局。

鄭方靖，2014。　**魚唱清明白露間**。台江國家公園管理處。

當代五大音樂教學法 *The Five Dominant Music Pedagogical Approaches*

國家圖書館出版品預行編目（CIP）資料

當代五大音樂教學法 - The Five Dominant
Music Pedagogical Approaches / 鄭方靖著. --
初版 -- 高雄市：高雄復文, 2020.09
　　面；　公分
ISBN 978-986-376-230-0

1.音樂教學法

910.33　　　　　　　　　109014404

著者・鄭方靖

發行人・蘇清足

總編輯・蔡國彬

出版者・高雄復文圖書出版社

地址・80252高雄市苓雅區五福一路57號2樓之2

TEL・07-2265267

FAX・07-2264697

劃撥帳號・41299514

臺北分公司・10045臺北市中正區重慶南路一段57號10樓之12

TEL・02-29229075

FAX・02-29220464

法律顧問・林廷隆律師

TEL・02-29658212

ISBN　978-986-376-230-0（平裝）　二版一刷　2020年9月　二版二刷　2022年9月

定價・**580**元

行政院新聞局出版事業登記證局版台業字第1804號
http://www.liwen.com.tw E-mail: liwen@liwen.com.tw